Knowledge House & Walnut Tree Publishing

Knowledge House & Walnut Tree Publishing

影視美術設計概論

引言

一百多年前的一八九五年十二月二十八日被定為電影的誕生日。

電影是世界藝術史上迄今為止人們瞭解其誕生日期的絕無僅有的一門藝術。

當電影在法國誕生的時候,同時也就誕生了一種新的造型藝術——電影美術。可以這樣講:電影美術是美術與電影「嫁接」而形成的一種既有美術的基因,又具有電影特性的造型藝術類型。

從電影發展變化的歷史來看,電影大體上經歷了發明時期、形成時期、成熟時期到當代電影的發展和變化。電影美術隨著電影的發展,其本身也在演變,在電影發明初期,電影美術受舞臺美術的影響,基本上是學著幹,跟著舞臺美術的方法走,就連電影佈景的名稱都是從舞臺佈景那裡借來的。經過不斷更新換代到今天,電影美術已經產生了脫胎換骨的變化,它的演進和變化涉及到許多重要方面,諸如:關於電影美術的造型觀念和造型形態;關於電影美術的任務和工作範圍;關於電影美術的特點和造型功能等等,這種變化是經過長期電影實踐,為使電影美術更符合電影藝術的特性;符合銀幕造型的創作規律,深刻的質的變化。變化的過程就是電影化的過程,演變的實質就是電影化。

一九八七年蘇聯《電影大百科辭典》中對電影美術師作了如下的解釋:「電影美術師是故事影片的主要合作者之一,是藝術方面的主創人員。在過去較長時間裡,美術師主要從事佈景設計,形成了『電影佈景』即『電影美術』的同義語,這是很片面的認識,實際上美術師的工作範圍要廣泛的多,美術師設計任務的形式是多種多樣的。美術師全部創作活動是致力於創造影片在運動發展中的總體造型形象。」電影美術作為一種新的、「嫁接」的造型手段,它的特殊魅力和優勢就在於其他造型藝術無法達到的運動造型的特徵。

電影美術的電影化，從某種意義上來講就是運動化，運動的色彩、運動的空間、運動的光線、運動中的聲音與畫面、運動的造型形象。運動化讓電影美術插上「運動」的翅膀在電影的時空中自由地翱翔。

電影美術從其終極形式來講，它是一種銀幕造型藝術，是創造「運動中發展的造型形象」。電影造型是時間與空間、即時空複合的；視覺與聽覺即聲畫相容的藝術形態。

電影美術是創作影片銀幕形象的造型手段之一，而不同於畫家完成一幅繪畫作品是獨立的造型手段。電影美術的創作方式是屬於二度創作，它要以造型手段完成劇作任務和要求，美術師將成為把劇本的文字敘述變為造型形象的第一人。

電影美術設計是集體的精神創作，合作的藝術，不同於畫家單槍匹馬地獨立畫完一幅作品，美術師的藝術個性要融入電影作品的總的藝術風格之中。

美術師的設計任務不是單一的「佈景設計」，而是包括環境、人物、鏡頭畫面造型設計以及一系列工藝、技術製作在內的雙重性的藝術與技術總體造型設計。

美術師通常決定一段演出從頭到尾的燈光、攝影、特效、服裝、道具等的互相搭配，並負責設計整體表演的視覺風格。美術創作的成功與否，深深影響了這部影片、這齣戲劇的視覺品質及藝術水準。

有一位電影美術師深有感觸地講：「電影美術是妙不可言的藝術。」

二十世紀八〇年代以來，越來越多的電影美術師參與電視劇的設計，取得了令人矚目的成績，形成電影與電視美術合流的局面，這是影視美術發展的必然規律和趨勢，也必將迎來影視美術創作燦爛、輝煌的春天，進入一個新天地。

目　錄

CHAPTER 1

電影美術的任務和範圍

電影美術師在影片攝製中所承擔的任務、他的創作活動所涉及的範圍是許多人很不瞭解的，因而就產生了把「電影佈景」當作是「電影美術」同義語的曲解，人們也往往說美術師是「幕後英雄」等等。那麼電影美術師是做什麼的？電影美術要完成的任務是屬於什麼性質的？這是在這一章中要講的主要重點。

另外，電影美術師的創作在電影總的攝製任務中的位置，也是必須首先擺正的重要問題，因為，美術師作為影片主要合作者之一的地位和他所承擔的造型任務完成的好或壞、設計水準的高或低，也是關係到影片成功或失敗的關鍵性因素。

第一節　電影美術在影片創作中的位置

一、銀幕造型與電影美術

電影美術師所從事的是銀幕造型藝術，他的創作成果就體現在銀幕造型上。

電影從總體上講，它的形象體系包括視覺形象體系和聲音形象體系，電影所要體現的視聽銀幕形象包括：人物、環境、服裝、道具、色彩空間、光的效果、畫面結構和音樂、音響等等，是通過視覺形象和聲音形象達到的；也就是說傳達給觀眾的是一種視覺和聽覺綜合的視聽形象，電影的聲音因素已經和它要配合的畫面融為一體，成為銀幕造型的有機組成部份，二者是一種相互補充，不可缺少的相互關係，因此銀幕造型是一種聲畫結合的造型。

但是，如果我們從電影銀幕形象的表現力和觀眾的接受力兩個方面來考察，就會產生這樣的看法：即在電影銀幕形象體系中起主要作用的、最具影響力的乃是視覺形象。另外，從受眾的角度、按觀眾心理學

的觀點來看，人對客觀事物的認知和感覺；「人從環境中所接受到的資訊之大部份都要通過視覺和聽覺。其中視覺可以得到聽覺的千倍以上的資訊。」

有人曾經這樣舉例說明這個問題，即一個聾子基本上能看懂和感受到一部影片的內容，但是一個盲人就很難聽懂一部影片。

法國電影導演阿貝爾‧岡斯（Abel Gance）講道：「由於畫面沒有得到充分的利用，因而電影部份地喪失了自己的視覺感染力量，應當把這種力量還給它，因為，歸根結柢，一切思想，甚至抽象的思想，都是通過形象產生的……」

著名俄國導演普多夫金（Все′волод Илларио′нович Пудо′вкин）曾講過：「視覺形象乃是電影中的一個主要的、但是遠遠沒有被充分利用的力量。」

電影美術師與他的合作者──導演、攝影師、演員等的主要創作成果就是體現在銀幕造型上，視覺造型形象的重要性和在影片創作中的首要地位是毋庸置疑的。

二、銀幕視覺形象中的電影美術

電影的視覺形象體系和聲音形象體系共同構成影片聲畫相容的銀幕形象。下面我們分析一下這兩類形象體系中是由哪些元素構成的？這些元素中電影美術又有何特點？

1.視覺形象體系的構成元素主要是：
　　(1)電影美術，包括場景、道具、服裝、化裝、特技等手段；
　　(2)攝影，包括光線、運動、光學、色階等手段；
　　(3)人物形象。
2.聲音形象體系的構成元素主要是：

(1)音樂；

(2)錄音，即電影中聲音的藝術處理；

(3)劇中人物的語言、聲音。

人物形象在電影中既是一種視覺形象元素，如人物內心動作和形體動作以及通過服裝和化妝體現出的外部形象；人物形象的表演又是一種聲音形象元素，如人物的語言、聲音等是構成電影聲音形象的重要內容。

導演作為一部影片創作的中心，要運用視聽語言，調配和運用諸種造型元素，發揮各種手段的表現力，對影片進行總體組裝和構成。

德國著名美術師赫爾維克針對這一問題寫道：「佈景是組成畫面和音響這兩個主要部份的基本元素之一（佈景的最重要意義即在於此）；它既作為總體佈景又作為蒙太奇佈景而對畫面部份發生直接作用。」「所有這些元素通過導演之手而構成一個統一的整體。導演在這方面的主要工作是造成節奏，以便一會兒運用這個元素，一會兒運用那個元素，一會兒又同時運用所有的元素來表達出既定的影片主題。」

電影造型形象是通過鏡頭畫面體現在銀幕上，鏡頭畫面是銀幕視覺形象的媒介，是構成銀幕造型的載體。

電影鏡頭畫面對於電影美術師來講是至關重要的，在電影畫面的總體構成中，電影美術是造型手段之一，美術師設計的場景、道具、服裝、人物造型等都是通過電影鏡頭的拍攝，並經過剪輯、處理後，最終完成在銀幕上。攝影鏡頭是使電影美術從一般美術脫胎換骨蛻變為電影美術關鍵的因素和條件，鏡頭畫面是電影美術完成銀幕造型設計的媒介。

善於用電影鏡頭的特性去觀察，進行符合電影鏡頭要求的設計是電影美術師設計技巧的重要原則。

「鏡頭畫面，是電影視覺流程中最最基本的單位。人們對它的認

識，也都是從它外化的視覺形式對人眼產生的刺激中獲得的。電影創作就是要探求如何在終端上表達出一個最好的視覺形式。」「在鏡頭畫面造型中，不單是攝影師，還有導演、美術師、照明，甚至演員等，都應該瞭解組成畫面的諸種造型元素的功能、作用、效果，以及怎樣結構才能產生出最好的畫面效果，產生出最好的視覺形式。」

「造型」這個詞在傳統美術的觀念中就意味著是一種固定空間的、靜止的藝術形態。同屬造型藝術的繪畫和雕塑，二者所表現的造型形象是存在於二維和三維的空間中，例如一幅畫，其中的平面構成、色彩構成、空間構成和人物形象所體現出的節奏感、韻律感及美感韻味也必然是處在一種靜止、凝固的狀態，而畫面中人物動作的變化、音樂感的出現和延續、聲音的旋律感覺的產生，完全是靠觀畫者本人的想像和聯想。

銀幕造型的時間因素、運動和空間因素是它的基本特徵，銀幕造型是在時間流動過程中展現的空間造型，銀幕形象的視覺造型和聲音形象都是直觀的、直感的、可視、可聞的。

應該明白，電影畫面是指運動的銀幕畫面，不是單幅的畫格，就是說不能把銀幕畫面與膠片上的畫格等同。以單幅畫格作為電影畫面基本單位的認識，很顯然仍沒有從獨幅畫的「靜止的場面調度」、「固定鏡頭」的束縛中解放出來。確切地說：電影畫面基本上是動態的、是運動的，是通過攝影機光學鏡頭、運用各種攝影造型表現手段拍攝的客觀物件，最終體現在銀幕上的不斷運動的畫面。

「運動是電影畫面最獨特、最重要的特徵。」

電影符號學家麥茨也認為：「畫格只有膠片的涵義，在它沒有同其他畫格接起來取得時間進度之前，並沒有電影的涵義。」

電影畫面的形象是一連串運動不居、變化不斷的畫面形象，而單獨從電影膠片上剪下的一個畫格，誰也不能否認這是一張「畫面」，但是它絕不能等同銀幕畫面，沒有也不可能產生電影通過放映在銀幕上所產

生的意義。

電影畫面的運動形態是它的本質特徵，是電影美術師進行造型設計應樹立的基本概念。

三、銀幕造型的構成元素

美術師的任務是進行影片的造型設計，但是影片銀幕造型任務不僅僅是美術一個部門單獨完成的，它是集體創作的成果。

安德烈‧巴贊（André Bazin）在他的《電影是什麼？》（*What is Cinema?*）一書中曾對電影造型下過這樣的定義：「所謂造型應包括佈景和化裝方式（風格），在某種程度上也包括表演方式，自然還包括照明和完成構圖的取景。」

很顯然，這是過於簡單的概括，但是巴贊還是把電影造型元素的三個主要方面概括了進去：即電影造型的執行者，美術師和攝影師以及為塑造人物形象為己任的表演。當然，導演的總體把握會直接涉及到影片的造型效果。

電影銀幕造型的構成成分和元素概括起來講主要包括兩個方面：一方面是指銀幕上出現的被拍攝對象，主要指人、景、物的造型，人是人物造型，即人物形象、人物動作和外部造型，即化裝和服裝。景即環境造型，場景的空間環境，敘事空間、動作空間以及心理空間環境等。

物作為陳設的、場面的、裝飾的、氣氛的道具和人物隨身的或作為細節運用的道具，它是環境造型的主要構成成分。

場景、道具、化裝、服裝作為被拍攝對象所形成的形、光、色、線、空間等的基本的固有的造型結構和造型形態。

另外一方面則是攝影師運用攝影造型表現手段對被拍攝物件的光線、色彩、運動、構圖等造型元素的綜合再處理，並形成銀幕畫面造型的最終影像效果。

　　不難看出，由各種構成元素形成的銀幕造型形象是一個整體的形象構成，是一個綜合的形象體系；是由若干藝術、技術和製作部門集體創作的結晶，藝術家各自從事著電影創作的一個階段、一部份、一個方面的工作。

　　俄國著名電影美術家米亞斯尼柯夫教授指出：「假若我們想劃分或者如愛森斯坦說的把鏡頭畫面『掰開』，看看它是由哪些成分組成的，則我們就會相信，定影在膠片上的鏡頭畫面最終形成的造型形式是集體創作的成果。」「在許多情況下往往很難區分在某一鏡頭、某場戲或在影片總體造型處理上導演、攝影師、美術師誰的貢獻更大。」

　　由電影基本造型元素，場景、道具、服裝、化裝、光線、色彩、運動、構圖等構成的銀幕造型是攝影師、美術師及其他創作人員共同創作的成果，是時空自由、聲畫交織，獨特的電影造型世界。

四、美術設計是影片造型的「底盤」

　　電影美術師在與導演、攝影師共同合作為創造影片富有表現力的造型形象和獨特造型風格的創作中，起到了奠定造型基礎和提供先決條件的作用。

　　導演陳懷皚在美術師秦威藝術研討會上談到：「從他（秦威）的影片中我們看到了電影美術設計在電影中的重要地位，怎樣設計環境、怎樣利用空間這是第一。怎樣分切鏡頭，該不該給近景，該不該給中景？這很有學問，這是第二。第三是鏡頭怎麼運動，什麼地方該推、拉、搖……等。應該說場面調度三元素做好了，就形成了電影的魅力。這當中美術設計打頭，表演為主，攝影緊跟。有些人老說美工是小三，實際上許多情況好的美工提供了一個好的場面調度環境、提供表演空間，提供給攝影角度。你說誰第一？我說美工第一。我認為美工是底盤，奠定了影片的基石，你們是在這個基石上活動，人物怎麼調度，鏡頭怎麼運

動等。」

這段談話是這位導演積多年的經驗之談。

美術設計在完成影片造型形式的創作中所起的「基石」和「底盤」重要作用，涉及到創作的各個方面，主要體現在與導演、攝影師在營造銀幕造型形象的合作關係中。

例如，為了形成某一場景特定的色調氣氛，美術師首先對場景立面結構的色彩、陳設大道具的色彩和在其中活動的人物服裝的色彩及其他裝飾性物件的色彩進行設計、調配、組合，形成這堂景基本的、固有的色彩空間和色調傾向，是暖色調還是冷色調、是亮調子還是暗調子、是濃烈的還是淡淡的、是傾向於藍色調還是傾向於藍灰色調等等，這是該場景在符合影片總體造型構思的基礎上初步形成的色彩基調。攝影師在此基礎上，運用攝影造型手段採取強化、突出，或淡化、或對比、或隱喻等手法進行畫面處理，取得最終色調效果。

美國影片《金池塘》（*On Golden Pond*）表現一對老年人在歲暮之年回到昔日的舊屋，引起對往日美好生活的回憶和對未來生活的嚮往，同時又產生一種垂暮之年孤寂和惶惑的情緒，隨著情節的發展，兩代人情感的溝通，最終得到子女的理解和安撫。

場景、景物的色調和服裝的色彩基本上按不同色階的暖黃色調設計，靜靜湖面上，在夕陽橘紅色光輝映照下，泛起一片片金色的漣漪。室內外色彩相呼應，體現出或溫暖或冷淡的情緒色彩。室內物件的陳設，如老人年輕時的照片、闔家歡照片以及體育獎章等等更使場景的情緒內容具體化、形象化。攝影把室內外環境基本上處理成在黃昏光線下的再現，隨著人物情緒的起伏，光線、色調起了非常重要的抒情作用。美術師和攝影師在造型上的有機配合，創造了符合人物情緒和主題要求的和諧、溫馨的氣氛和色調情緒，刻畫了人物、昇華了主題。

再有，美術師對影片場景空間平面佈局和結構的設計以及對立體空間的安排，提供有機的、貼切的「動作的環境」和造型空間，是實現場

面調度、完成人物動作和鏡頭調度不可缺少的重要造型因素和條件。

場景空間設計對鏡頭畫面的形成有決定意義。「場景對鏡頭畫面角度的空間制約性，決定了鏡頭角度的設計，必須以場景為依據，根據場景的空間特徵來安排畫面角度。」

《鄰居》中主場景「筒子樓」樓道的曲尺形結構和高低變化以及六戶人家的位置佈局是根據情節發展和人物關係確定的，並給人物動作的完成和攝影師的跟拍、推進等運動鏡頭的調度提供了有機、有利的條件。

諸如此類的實例在中外影片中不勝枚舉。總之，人物一刻也離不開環境，演員要依靠場景完成動作，場景設計要為人物動作和人物之間的交流創造充分自由的空間；要為攝影師拍攝手段的發揮提供一切必要的條件。

第二節　電影美術的任務

電影美術師的任務是進行影片的造型設計，具體地講是運用造型手段和技術製作手段對影片進行造型設計。

美術師的設計任務既有高度的藝術性，又有很強的技術性，是具有藝術性和工藝技術性雙重性的電影美術創作。

電影美術任務的雙重性就如同一個人的兩隻手，一隻手負責抓藝術創作，運用造型手段進行造型設計；另一隻手通過工藝技術手段進行製作和加工，兩隻手都應該是強而有力的，缺一不可。

美術師要進行影片的造型構思，完成藝術形象的創作和設計，如場景、道具、服裝、化裝、特技等的設計，技術製作手段是為藝術創作服務的；它是體現美術師藝術構思和設計意圖的技術保證。

因此，我們可以看出電影美術師所承擔的任務涉及到影片環境造

型、人物造型和鏡頭畫面造型；包括藝術、技術等方面、多種形式及不同性質的、範圍較廣的任務。

此外，美術部門面對方方面面的設計、創作、繪製、加工、製作的任務，不可能由一個美術師單槍匹馬承擔，在一個攝製組內屬於美術部門的人員，至少有兩個班子，一個是包括總美術師、美術師、副美術、服裝、道具、化裝以及特技美術師組成的設計班子。另一個班子則是為完成不同設計任務的要求，由技師、組長和各工種工人組成的工藝製作班子。

下面對電影美術任務所涉及的範圍，分門別類做一簡要闡述。

一、環境造型

一般來講環境是指圍繞某種物體周圍的境況。瞭解環境的概念，是以考慮能夠分為主體，與圍繞著它並對主體產生某種影響的外界事物和環境。

在電影中主體是人物，即劇中人，因此，在銀幕上出現的、圍繞著人物或與人物有關係的所有周圍的景物，即人物所處的生活場所、社會環境、自然環境以及歷史環境，包括作為社會背景出現的人群都是環境的範圍，都是環境造型應完成的設計任務。

屬於電影環境造型範圍內的主要是場景設計、道具設計和特技設計。

1.場景設計

電影的場景即劇情在其中展開、發展和人物所處的特定空間環境。影片中的環境是劃分為數量不等的單元場景進行拍攝的，美術師是在影片總體空間造型的統一構思下對每一個單元場景的設計。

電影場景一般分為內景、外景和內、外結合的場景等類型，在實際

的搭建和構成方式上又可以採取如棚內佈景、場地外景、外景加工、內景外搭、利用實景及特技合成景等等多種方式。

　　一部影片的場景是由多種類型和方式組成的，數量上，難易程度上也相差甚遠，有的影片場景相對很集中，有的影片甚至僅在一堂景中進行，這種景有它的難度和特殊的要求。有的影片則場景數量很多，如一九九六年拍攝的電影《鴉片戰爭》搭建了兩百多堂景、製作道具兩萬餘件、服裝兩萬多套，大小艦船四十七艘。該部影片集中了總美術邵瑞剛等八位美術師和五十多位技術人員進行場景的設計和製作，場景設計可謂工藝精湛、效果逼真、規模空前、取得了出色的藝術效果。

　　電影場景的形成是一個從美術師構思、案頭設計到搭建、加工、製作等一系列的系統工程。美術師對場景的設計則要對需要搭建、加工的每一堂景畫出相應的設計圖樣，常規的設計圖包括：(1)場景氣氛圖；(2)場景平面圖；(3)場景製作圖；(4)細部圖。需要的話可畫出剖視圖、俯視圖（或軸測圖）做出場景模型。

2.道具設計

　　道具是電影中一種重要造型手段，道具是與「電影場景和劇情人物有關的一切物件的總稱」。按照它在影片中的功能來劃分主要有陳設道具、戲用道具以及裝飾、效果、市招、貫串道具等類型。

　　道具是環境造型的重要組成部份，是場景設計的重要造型元素，道具與場景在環境的造型形象、氣氛、空間、層次、效果以及色調的構成上是密不可分的，美術師對於場景和道具是統一進行構思和設計的，只是在製作、選擇、加工以及陳設的安排上是由道具員分工去完成，大型的或歷史題材影片需要設專門道具設計師進行設計和製作。

　　戲用道具不同於一般的陳設道具而是與劇情發展、人物動作有直接關聯的道具，也有稱之為隨身道具的，這類道具與陳設道具是共同統一於環境造型的總體構思之中的。

需要製作的道具要畫出設計圖樣，包括示意圖（亦稱效果圖）、製作圖（平面圖、立面圖、側面圖等）。

3.特技美術設計

電影特技美術是一種特殊的造型手段。

特技美術是根據鏡頭畫面透視原理和攝影鏡頭的性能，採取繪畫、模型、照片等各種合成手段，完成的特技鏡頭拍攝。

電影場景設計中的特殊效果、特殊氣氛以及特殊要求的鏡頭，就可以採用特技合成方式解決。

特技設計要畫出相應的設計圖樣。圖樣包括：特技氣氛圖、特技平面圖、特技立面圖和細部圖等。

「要求圖紙展示特殊場面的景、造型和氣氛，提供完成特殊鏡頭的具體方法與程序，注明製作特技景物的詳細尺寸與比例。設計圖紙的比例、尺寸要求要準確，特別是特技景物與人物間的比例關係要恰當，與合成的實景或加工景的造型形象要求和諧統一，才能確保銀幕特殊藝術效果的逼真。」

二、人物造型

電影服裝和化裝同是電影人物造型的重要手段。服裝設計師和化裝師運用各自造型手段和製作技術對角色外部形象進行造型設計。

人物造型應賦予演員以符合角色的性格、年齡、身份等性格特徵，反映出劇中人所處的時代、民族、地方風貌，達到刻畫人物、塑造人物形象的目的。

1.服裝設計

一般電影或電視劇的服裝設計任務往往是由美術師或由副美術師來

完成。大型的歷史題材以及特定題材如科幻、童話等的影視片要設專職的服裝設計師。

服裝可分成：時裝、古裝、戲曲裝以及歌舞、童話、神話等不同風格、樣式的服裝。

服裝設計圖中的效果圖、製作圖和必要的色標等是服裝設計師要完成的設計任務。

服裝的製作、加工、做效果和管理是一項重要工作任務，由若干名服裝管理員負責。

2.化裝造型

化裝造型是影片中刻畫人物性格、塑造人物形象的重要手段。

化裝造型的任務是「根據劇本提供的文學形象、導演的總體構思和美術師的人物造型設計，通過自己的感受、想像和創造，對角色外部形象進行造型設計。應努力賦予演員外形以符合角色要求的特徵，比較準確地表現出角色的年齡、身份、民族、職業等，使之有助於演員塑造性格。」

化裝按造型劃分，可分為性格裝造型、年齡裝造型、肖像裝造型、美容裝造型、氣氛裝造型和類比裝造型等。

化裝的任務除了需要繪製造型設計圖外，還必須進行各種各樣的工藝製作，例如：毛髮、整形、塑形以及乳膠等的製作工藝。

三、鏡頭畫面設計

鏡頭畫面設計是體現美術師對未來影片總體造型構思，探討影片造型結構、色彩結構、空間結構和畫面節奏變化的一種圖樣。

畫面設計並非是具體的單元場景或道具的設計，而是對影片從造型風格、格調、從畫面構圖特點以及色彩傾向等方面對劇本進行的造型闡

釋，因此，也有稱之為造型闡釋圖的。

　　畫面設計也是一種進行電影創作特有的方法；進行影片畫面構思的方法，是美術師與導演、攝影師溝通創作意圖、共同探討畫面造型的創作方式。

　　這種圖樣若是按照分鏡頭劇本、逐個鏡頭畫出畫面，就類似形象的分鏡頭劇本，數量是很多的，基本是屬於草圖形式。

四、技術製作任務

　　屬於電影美術範圍內的場景、道具、特技、化裝、服裝等都需要進行某個方面、程度不同、規模大小不等、內容與性質各異的相應的工藝製作。為了完成各種工藝製作，各工種的技術人員和工人根據美術師設計圖的要求，運用各種技藝完成各種技術製作任務。製作任務的區別主要表現在工種、材料、技藝、設備、程式等方面。

　　「佈景和大型道具的製作，主要由木工、漆工、瓦工、紙工和帷幔工等諸工種完成。木工要完成佈景的框架結構，搭出佈景的雛形。瓦工通過浮、凹、透、鏤雕技術及塑膠壓膜工藝仿製並組裝金、石、土、木各式建築部件。漆工模擬各式建築和金石土木部件的外觀質地與色彩效果。紙工用紙、絹、塑膠等材料仿製和組裝各種花草樹木，並漿製、盆裱各種道具。此外，置景工藝還要完成風、雨、霜、雪等的物種效果的製作。」除了以上的工藝製作外，還要有置景工程師、置景工和繪景技師完成佈景的組裝、搭建成型和背景天片、單片等的繪製。

　　完成場景的搭建需要眾多的能工巧匠，新材料、新工藝和新設備的引進又會出現新的工種和新的技術部門，完成相應的技術製作任務。

　　再如特技設計的製作工藝，除了與佈景搭建、製作相同的工程技術人員進行各工種的技藝製作外，還要有諸如模型工、特技工等完成照片合成、模型合成、透鏡合成等的拍攝任務。

化裝的技術製作在工藝、設備、材料和技法等方面與佈景置景、道具、特技的製作又完全不同。

如塑形化裝所需要的橡膠、塑膠等材料進行各種塑形零件、模型和面具的製作以及用假髮、假鬍鬚等進行各種髮型的毛髮製作。

化裝需要進行各種特殊材料和顏料的研製。名目繁多的材料、技藝和設備等化裝工藝製作任務是保證化裝造型的重要環節和工作，在影片生產工藝上有相對獨立性。

綜上所述，電影美術的任務是一個系統工程，它涉及的範圍是多方面的。概括起來講是：六種造型手段（場景設計、道具設計、服裝設計、化裝造型、特技設計、鏡頭畫面設計），完成三個方面的造型任務（環境造型、人物造型、鏡頭畫面造型）和與造型設計任務相對應的各式各樣、各種各類的工藝製作。

電影美術設計任務的完成是集體創作的成果。總美術師或美術師是在一個攝製組內美術部門的總設計，總負責人，副美術和美術助理是分工負責美術設計的某一個方面的任務，如分工負責佈景設計、道具設計，也可稱佈景設計師、道具設計師。副美術師往往兼任服裝設計或設專職的服裝設計師、化裝師（化裝造型設計）特技美術師等。

負責技術製作任務的各工種、各部門的技師、組長和工人完成各種技術工作。負責管理工作的要設若干名服裝員、道具員、化妝員。

美術部門在一個攝製組內是任務重、範圍廣、人數多、多專業、多工種的創作集體。

影片造型設計是直接關係到影片成敗的重要部門；是影片取得成功的主要支柱。

美術師對影片總體造型設計是至關重要的，有否統一完整的構思；有否總體的把握，是能否取得成功的關鍵。

第三節　電影美術師的定位

　　電影美術師在影片創作中的地位是一個十分敏感的問題，也是一個十分重要並值得重視的問題。地位往往與稱謂（稱呼）有直接的聯繫，對於美術師的地位和稱呼在電影發展歷史上是有很大變化的，而且各個國家對美術師的稱呼很不相同，反映了電影美術在影片創作中的作用、功能和任務的變化，這種變化是事物發展的必然結果，對地位的評估必然離不開對美術師的任務和作用的再認識。

一、三○年代「藝術指導」的定位

　　美國電影界在三○年代實行「專業化體制」，在職稱上有一個很大的變化。法國著名美術師萊昂‧巴薩克在他的《電影佈景》一書中曾介紹了這種變化。「一九二八年美國實行專業化體制，確定佈景師為藝術指導，藝術指導的確立使他有份參與電影視覺風格方面的製作，權力舉足輕重，導演主要致力於指導演員的工作。」當年影片《鴿子》（*The Dove*）的藝術指導威廉‧卡麥隆‧孟席斯（William Cameron Menzies）曾獲得金像獎的最佳藝術指導獎，被譽為好萊塢藝術指導的「開山祖師」。據資料介紹，美英等國的攝製組有如繪畫員、製圖員、助理製圖員等編制，這種專業的定位和職務的設置都是從電影發展到一定階段，根據任務的擴大而出現的。三○到四○年代正處在電影成熟時期，聲音和彩色的出現及戲劇式電影的發展，使電影美術師已經不僅僅是搭佈景而是要完成多方面的造型設計任務。

　　我們若簡要地回顧一下歐美國家電影美術在三○年代以前的情況，就會發現當時被稱為佈景師或叫搭景技師、建築師的定位就不足為奇了，是符合當時佈景師所承擔的任務和起的作用的。

　　被譽為「電影戲劇的真正創造者」的電影先驅，喬治・梅里愛，他是世界上最早出現的電影攝影棚之一「攝影劇院」的設計和建造者。一八九七年梅里愛在巴黎附近的蒙特勒伊建造的攝影棚是一座金屬樑柱結構，屋頂與三面牆全裝上玻璃的廠棚，利用日光拍片，面積一百二十平方米，他的許多影片如《月亮旅行記》（ *Le voyage dans la lune* ）、《春天仙境》、《仙女國》（ *Le royaume des fées* ）、《海底二萬里》等全是在此拍攝的。

　　梅里愛的貢獻還不止於此，他是當之無愧的電影美術方面天才的先驅者。

　　萊昂・巴薩克講道：「梅里愛運用了當時戲劇採用的佈景技術。這主要是哄騙眼睛的景幕；遠景很深，具有良好的立體感。他所有的佈景一般是三片：中間一個蒙畫布的景框，兩邊各置一個蒙畫布的小景框，大景框與小景框成鈍角相接。櫥櫃、吊鐘、圖畫等都直接畫在同一畫布上，地上也用一張畫布，上面畫著拼花地板、地毯或石砌地面。……他從頭到尾地構思和拍攝每一部影片，他是電影界中這樣做的第一人，恐怕也是獨一無二的人，他不光是編劇、導演和演員還是攝影師，特別是佈景師。看過梅里愛為其佈景所做的草圖，我們會發現，從一開始他就對其作品的造型和視覺方面給予了比故事內容和情節更大得多的注意力。他所做的一切都是預先計畫好的，對每一細節都進行研究，如：佈景總外貌、特技攝影裝置、演員的移動、大小道具等等。」

　　我們瞭解梅里愛的歷史貢獻的同時，當然應該看到他所處的年代是屬於電影的初級階段，默片初期，他的佈景是「畫幕布景」，並且很快就被「三維立體的構築式」電影佈景所替代，但是他從符合電影的要求出發，對造型和視覺形象給予大得多的注意是符合電影創作的原則的。

　　一九一三年義大利導演約瓦尼・帕斯特隆（Giovanni Pastrone）的電影《卡貝利亞》（ *Cabiria* ）佈景師恩里科・加佐尼是向三維佈景探索的第一人。

一九一四年法國出現了第一批完全用木板框架搭建的佈景，如影片《雛鷹》中客廳的設計（佈景師埃米爾・貝爾）。

影片《卡貝利亞》中的大型宮殿佈景「迦太基宮」、「莫洛克神殿」和一九一六年由美國著名導演格里菲斯（David Llewelyn Wark Griffith）拍攝的著名電影《忍無可忍》（*Intolerance: Love.s Struggle Throughout the Ages*）中的「巴比倫城」佈景是這一時期豪華、巨型佈景的代表，是電影史上規模最大、最豪華佈景之一，並成為二〇年代「三維構築式電影佈景」的典型實例。

「迦太基宮佈景的建築師們通過將質樸得多的羅馬宮殿與之作烘托對比，充分顯示了迦太基王國驚人的異國情調的奢華；金黃色的巨象比真的大象還高大，背負著雕刻著野獸圖案的巨大柱頭，支撐著宮殿的天花板。壁畫、鑲嵌圖案、大理石鋪砌的地板，看上去甚為真實，突出地顯示了東方式的富麗輝煌，一排排圓柱，一座座雕像，以及數不清的門戶、窗櫺，具有強烈的深度感，使遠景顯得異乎尋常的開闊和深邃。佈置了樓梯的踏步和平臺，演員可以在不同高度上表演。有史以來第一次，構築佈景的法則得到體現，並把『騙眼』繪幕布景取而代之。」

《忍無可忍》的「巴比倫城」佈景成了豪華佈景的代名詞，塔高五十米，投資兩百萬美元（按現幣值就約合幾千萬美元）動用了演員四千人，城牆上可以讓兵車飛馳，為了拍攝全景，攝影師比利・比奇爾（Billy Bitzer）乘坐在氣球的吊籃裡居高臨下俯拍。這些佈景技術在當時可以說是很高明的。（圖1-1）

美國電影佈景追求豪華、技術第一，有很強的觀賞性和逼真的視覺效果，但是，往往對待國外題材，尤其是涉及古代歷史題材影片在造型風格和裝飾上是混亂而不講究的。

在三〇年代以前的時期，設計師的任務除了設計服裝和化裝之外，主要任務是佈景的設計和搭建，佈景師、建築師是當之無愧的主角。

三〇年代「藝術指導」的確立和定位是電影美術師作用的轉捩點，

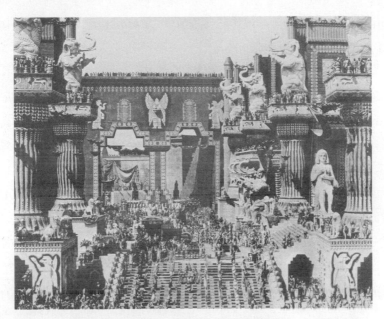

圖1-1　電影《忍無可忍》巴比倫城佈景華倫‧荷爾設計

擔當起包括造型風格在內的全面的造型設計任務。

二、佈景師──總美術師

　　「佈景師──總美術師」是前蘇聯於一九八七年十月在莫斯科舉行的「全蘇聯電影、電視、舞美設計作品大展」和研討會的主題。

　　展覽規模空前，其中有二百八十四位電影美術師近年來拍攝的影片的設計圖、鏡頭畫面設計的近千幅作品參展。與展覽同時舉行了研討會，議題是：1.從佈景師到總美術師過渡的實質；2.當代電影造型形式的特徵。

　　蘇聯是從三〇年代開始啟用總美術師這一職稱的，最早的一批總美術師，如被譽為蘇聯電影美術奠基人的葉果洛夫（Влади́мир

Евге́ньевич Его́ров）（電影《母親》（*Мать*）、《我們來自喀琅施塔得》（*Мы из Кронштадта*）、《蘇沃羅夫》（*Суворов*）、《庫圖佐夫》（*Кутузов*）等影片的總美術師)、阿・烏特金（*Алексей Александрович У́ткин*）（電影《格林卡》（*Глинка*）、《最後一夜》（*Последняя ночь*）、《易比河會師》（*Встреча на Эльбе*）等影片總美術師)、施皮內里（*Иосиф Шпинель*）（影片《亞歷山大・涅夫斯基》（*Александр Невский*）、《伊凡雷帝》（*Иван Грозный*）、《兵工廠》（*Арсенал*）、《偉大的戰士斯坎德培》（*Velikiy voin Albanii Skanderbeg*）等的總美術師)、蘇沃羅什（*Николай Георгиевич Суво́ров*）《金色的群山》（*Златые горы*）、《大雷雨》（*Гроза*）、《波羅的海代表》（*Депутат Балтики*）、《彼得大帝》（*Пётр Первый*）等影片的總美術師)、卡普盧諾夫斯基（*Влади́мир Па́влович Каплуно́вский*）（電影《欽差大臣》（*Ревизор*）、《戰爭販子》等的總美術師）等等，這批早期電影美術師以其高水準的造型設計和藝術修養，奠定了電影美術師在電影創作中的重要地位並且形成蘇聯電影學派的藝術特徵。（圖1-2、1-3、1-4）

愛森斯坦（Сергей МихайловичЭйзенштейн）和施皮內里從拍攝影片《亞歷山大・涅夫斯基》開始把鏡頭畫面設計作為美術師主要的設計任務。總美術師的稱謂和總體造型設計的提法是同時出現的。

蘇聯《電影大百科辭典》中對總美術師的解釋是：「總美術師是電影美術部的負責人，這個部門包括佈景美術師、美術師助理、服裝美術師、化裝美術師、道具設計師以及特技、繪景美術師等。在總美術師的任務中首先是創造未來影片的物質環境，從建築的宏觀規模到微觀的生活特徵。總美術師的設計圖中包括：作為造型闡釋的場景設計、鏡頭畫面設計，在此基礎上與導演、攝影師共同探討未來影片的造型構思和結構。在這些設計中提供表演動作的空間組織；預見到鏡頭畫面影像效果、場面調度和構圖處理。」

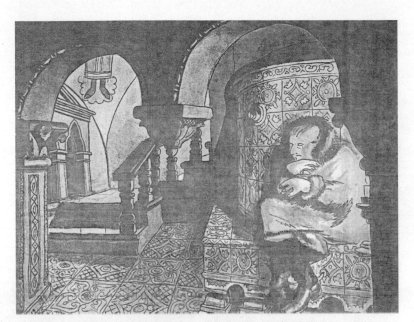

圖1-2　電影《庫圖佐夫》場景設計，(俄)葉果洛夫設計

圖1-3　電影《庫圖佐夫》場景設計，(俄)葉果洛夫設計

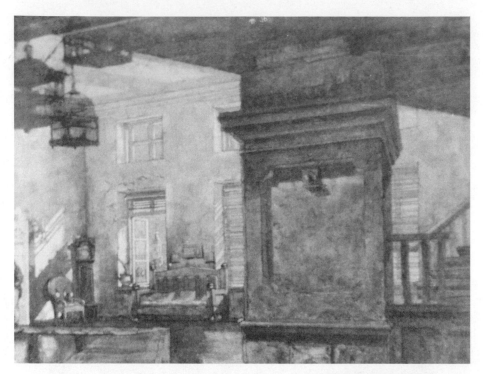

圖1-4　電影《欽差大臣》場景設計，(俄)卡普盧諾夫斯基設計

　　從以上解釋不難理解總美術師在影片創作中的重要地位和強調作為造型闡釋的設計圖的重要意義。

　　前蘇聯在三〇年代對總美術師職稱的定位，從佈景師到總美術師過渡的實質是緊緊地與他所承擔的影片總體造型設計任務聯繫在一起的，一直延續至今的「三總」（總導演、總美術師、總攝影師）體制，體現了「影片合作者」的觀點，也是當代電影創作發展所需要的。

三、佈景技師—美工—美術師

　　大陸對美術師的定位也有類似的變化，是從三〇年代的佈景技師到五〇年代的美工到八〇年代的美術師的定位變化。

　　有據可查的是一九八四年成立了中國電影美術學會，召開了研討會並就此問題達成共識並建議領導在片頭字幕上改「美工」為「美術」，這雖然是輕而易舉之事，但又是難以端正之舉，反映了多年來存在的對美術師創作的價值和所承擔任務缺乏認識和存在偏見的程度。

　　一九八四年出版的《電影藝術詞典》中對美術師的解釋是：「美術師，舊稱佈景師。在一般故事片中負責整部影片造型設計的主要創作人員。國外稱藝術導演、藝術指導、美術指導等。在影片拍攝準備階段，美術師與導演、攝影師一起，根據劇本的假定情景與導演對未來影片總體創作意圖和造型形式的要求，進行構思並繪製各種設計圖來體現整部影片造型意圖。在案頭工作階段，美術師要主持並完成影片的場景設計，人物造型設計，道具設計以及鏡頭畫面設計。在拍攝前的準備與製作過程中，美術師為了體現總體造型意圖，負責組織與指導服裝、化裝、道具、置景、繪景、特技美術、字幕等部門的具體工作。在整部影片攝影過程中，美術師應對未來影片銀幕造型效果的品質負責。」

　　毋庸置疑，電影美術師的地位是美術師在影片創作中所創造的價值、承擔的任務和所起的作用的集中體現。

　　尤特凱維奇（Серге́й Ио́сифович Ютке́вич）曾深有感觸地說：「導演與美術師的合作，他們二人與攝影師的合作，他們三者與演員的合作——這就是使一部作品具有最大力量和充分價值的秘密和保證。」

　　這段話道出了這位大師在若干優秀影片創作中與美術師成功合作的切身體會和有根有據的認識。

第四節　為進入電影美術行業做準備

電影美術是個很特殊的專業，對於準備進入這個行業和從事這一專業的青年人來講，根據這個專業的工作性質、要承擔的任務和在創作中要起的作用等要求，應該具備的素質和能力主要是三個方面。

第一，電影美術師是從事電影造型設計的藝術家，要具有藝術素養和進行藝術創作的能力。這是搞藝術的人都應有的一般條件。對於搞電影美術的人除了要具有一定的理論知識之外，還必須掌握兩種基本功：一是美術設計的基本功，包括扎實、熟練的繪畫能力、繪畫技巧與方法和美術設計的技巧和方法，這一基本功是基礎的基礎，是在電影創作中任何部門不可替代的優勢。二是電影創作的基本功、進行電影拍攝和運用電影視聽語言的基本功。

可以這樣講：一般的畫家，不懂電影或不瞭解，不掌握美術設計的技巧和方法，搞不了電影美術；另外一種情況是沒有繪畫和設計的基本功，即使在理論上對電影很有研究，搞電影美術也是寸步難行。

電影美術師的設計成果是體現在銀幕上，是銀幕造型，首先必須是姓「電」，是電影的；美術師又是用「圖樣」、運用造型語言去闡釋和交流，所以這兩個基本功必不可少、缺一不可。

第二，電影美術師要懂技術，應該是美術部門技術、製作的行家、裡手，是製作的策劃者。

美術師雖然沒有必要拿著鋸子、刷子去幹木工、漆工的活計，但是，作為設計和策劃者則必須對製作的道具、服裝、搭建的佈景及化裝等有關製作的技術要求、效果、氣氛、製作方法要瞭若指掌、心中有數。

美術師萬萬不可忽視技術、忽視製作。

首先，美術設計的技術製作圖樣的設計、繪製要準確、要規範。對

於初學者尤其要認真對待、熟練掌握，這是從事這一行業的基本能力。

其次，作為策劃和指導者的美術師對具體製作任務在材料、效果、技術指標、進度及經費等提出明確要求，重要的工程要有文字說明。在實際工作中對工藝製作的掌握和要求應該是很嚴格的，否則，就很難達到造型構思和設計意圖所要求的效果。

從基層做起，向有技術有經驗的技師、工人學習，是許多美術師的經驗之談。

美國一位媒體教育家秀蘭‧諾蘭哈（Shonan F.R. Noronha）在《進入傳播業》（*Careers in Communications*）一書中曾提到：「對於初學者而言，電影是要求十分嚴格的專業之一，充滿抱負的人要從這裡起步是很艱難的，因為，他們必須由非常底層的工作做起；在被指派主要的工作以前還得證明自己的能力。他們除了需要具有很強的耐力和毅力、藝術和技術能力外，還必須非常有組織能力。因為這個專業需要嚴謹地策劃和掌握時間進度，並且要有效地運用預算。」

他的看法很實際而中肯，從非常底層的工作做起的告誡也是很必要的，尤其對初入電影美術這一行的人。

第三、電影美術師要有很強的組織能力和在工作中的適應能力。

正如我在前面一再強調指出的，美術師所參與的電影拍攝是集體創作，與畫家獨立完成一幅畫絕然不同。美術師首先要適應這種創作方式、合作方式，要組織和安排好本部門各組的工作，還要協調好與攝製組內相關部門的合作關係，創作要相互配合擰成一股繩。默契的合作是作品成功的秘密和保證。鄭君里導演曾經對合作與品質的關係做過精闢的論述，他講：「電影的品質好像是雙手去捧水銀，十個指頭都要留神，否則一不小心，水銀（品質）就會從那個指縫中悄悄溜掉的。」

我們要爭取不漏少漏，齊心又協力才能把片子拍好。

美術師的適應能力還包括要適應由各種人、不同風格、不同習慣、採取不同方式拍片的攝製組，適應情況各異的創作環境等等。

　　要知道，在一個攝製組裡屬於美術部門的人員是全組中最多的，而且專業多、性質不同，創作、製作的方式、幹活兒的時間、地點和方法也不一樣，況且在整個拍攝過程中美術各部門往往是在不同地點、在數個現場同時工作，面對這樣的工作特點，美術師要有很強的組織能力，雖然不是指揮千軍萬馬，但要調動各個部門協同作戰。除此之外，要掌握時間進度和製作週期，而製作的效果和進度又往往與成本和預算有很大關係，因此，都需要美術師調度、策劃和組織。

CHAPTER **2**

影視美術創作的
特殊性

　　電影美術是一種新的造型藝術，從美術這一大的藝術門類來講，電影美術又是個很特殊的美術類型，它的特殊性是源於電影藝術的特性，但是在實際創作和設計的運作中也有別於電影中的其他方面。下面就從這一專業的存在方式、創作方式和造型形象的形態以及視覺效果的特點等方面，採取比較的方法，瞭解一下它的特殊性。

第一節　運動的空間造型

　　電影美術師所處理的造型形象是具有三向度，即有三維空間向度的立體空間的影像，同時這種空間造型形象又是在時間延續過程中展現的，時間是單一維度的，所以我們說電影造型是與一般造型藝術不同的運動的造型藝術；是一種四維的空間造型藝術，電影的造型形象是一種在時間流運過程中展現的空間造型形像。

　　「同傳統的造型藝術不同，造型形象在時間的發展——這就是電影的基本特性，沒有它影片便不存在。電影是有史以來藝術中唯一通過物質、空間和時間來記錄造型形象的藝術。因此，在繪畫、版畫、雕塑結構中本來是潛在的時間，在銀幕上也變成為實際的存在。」

　　電影造型作為一種空間藝術，就其表現形式而言具有與其他空間藝術完全不同的特點：銀幕畫面的三維性、電影造型中時間與空間的關係、運動與空間的關係是電影空間造型具有時間因素和運動因素的兩個重要特徵。

一、銀幕畫面的三維性

　　電影造型是一種銀幕空間造型，它創造的是一種具有三維，即三向度的立體空間影像。

　　觀眾看電影，看到的是連續的、不斷閃過的銀幕畫面，作為二維平面上出現的映射，是一種與傳統繪畫或單幅照片的圖像既相似又完全不同的銀幕映射，查希里揚把這種銀幕映射稱為一種「幻覺」。「我們覺得，當看電影時出現在我們眼前的空間是三向度的。然而這是一種幻覺，是光學的錯覺，正像我們覺得繪畫（或素描）是三向度的、立體的一樣。因為實際的空間是立體的、三向度的，而銀幕則像繪畫的畫布或版畫的紙一樣，實際上是平面的。然而，銀幕上空間的立體感是一種幻覺，這個事實本身並不意味著電影不能通過它的光——色彩處理以及它的立體——透視對比來精確地再現現實的三度空間。」

　　在這裡應該指出的是：銀幕畫面的空間形象是用攝影機光學鏡頭拍攝下來，並通過放映機放映在銀幕上的真實的、實有的，三向度空間影像，而非觀眾想像的幻影，是直接看到的實際空間形象的上下、左右、前後，六面體立體形象以及在運動、移動和變化中的變形。

　　運用透視法則畫出的單幅圖畫其視點是單一視點，中國傳統繪畫中的散點透視，視野廣闊，但是其畫面效果基本上是單一方向的，就相當於電影中單一的固定視角的鏡頭。

　　在這裡我們僅僅局限於以一幅畫與相對固定的鏡頭畫面作比較而言的。而電影表現空間或者在空間中展開的劇情，不可能是一個鏡頭、單一方向拍攝的，而是由不同方向、不同景別、多種角度和運動方式等許多鏡頭拍攝並運用蒙太奇手段構成的電影空間形像。

　　例如油畫《開國大典》（董希文作）是一幅很出色的繪畫作品，選擇了毛澤東主席在舉行開國慶典上宣佈中華人民共和國成立這一時刻。宏偉的廣場、群眾場面、節日的氣氛，天空晴朗、色調明快、響亮，富有民族氣派的形式感，構圖既均衡又穩定……充分顯示了平面繪畫造型形式的特徵。

　　而電影《開國大典》中舉行開國慶典，宣佈文告這場戲用了三十五個鏡頭，全方位、不同視角、不同景別，把敘事性鏡頭與抒情性鏡頭穿

插與紀錄片鏡頭並列表現，形成動態中的真實的三維立體的銀幕空間形象。這是與單幅畫面完全不同效果的電影空間映射。

另外，從電影美術設計的實際創作過程來看電影美術創作是一個從平面—立體—平面的創作過程，即從案頭的平面的圖樣設計，體現美術師對場景、道具等的空間設計和構思過渡到製作部門進行製作加工，提供拍攝的是實在的立體的、物質的空間和景物；是符合劇情內容的、體現人物情緒和動作、為拍攝提供有機的能動的「動作環境」，最後在銀幕上完成造型形象的創造，這一重要的特殊的中間環節是不可逾越的，是形成電影銀幕三度空間映射的物質條件。

「電影誕生的必經之路是將物質的空間加以選擇和變形，賦予美學涵義，這是創造的過程、思維的過程，因此，就其空間的表現形式而言，可以說：電影是空間的藝術。」

二、銀幕造型與時間因素

電影銀幕造型是時間和空間共存、共容的時空藝術，電影銀幕世界是時間與空間相互依存的世界。「相互依存關係是永恆的，正像電影離不開畫面一樣，時間因素，也永遠不會從電影中消失，電影藝術創造和積累的形式多樣的時間處理手段，如時間的壓縮、延伸、變形、甚至停滯，以及時間對蒙太奇和剪輯的重要作用等等，永遠是電影思維的寶貴財富。」

繪畫和雕塑作品是空間的藝術，它們的造型形象在地點、動作和時間上是統一的，即我們常說的一幅畫中所表現的空間形象是瞬間的、凝固的、不可能有時間的延續過程，是固定的鏡頭、停止的動作。繪畫中企圖表現的時間過程只能是潛在的、暗示性的，而在電影中、在銀幕上就可以表現為實際的時間，所以電影造型形象在時間上是發展的、移動的，它是唯一通過空間和時間記錄形象的藝術。電影造型形象中的時間

因素對電影美術的空間設計關係是直接的，是必須考慮的重要因素。

電影中的時間一般可以分為：1.放映時間；2.事件時間；3.敘述時間。

放映時間就是我們通常講的：「影片的長度」是九十分鐘或是一百二十分鐘或更長時間，這是觀眾看電影直接感受的實際時間。放映時間的長度最直接、最重要的功能就是涉及到影片的容量，是實際的、絕對精確的以分秒計算的時間。放映時間的長短當然包括每個鏡頭、每場戲以及在某一場景中拍攝所需要的時間，也即每個鏡頭、每場戲的膠片的長度。顯而易見，放映時間的長短，每一段落和鏡頭的長短會直接關係到影片蒙太奇結構和節奏以及最終形成影片的風格。

一部影片放映時間的長或短與場景數量的多或少沒有直接關係，有的影片放映時間是一百二十分鐘，場景數量很多、空間變化很大。有的影片放映時間較長或者同是一百二十分鐘，但場景很集中，基本上是在唯一的室內空間展開劇情，如美國影片《盲女驚魂記》（*Wait Until Dark*）、蘇聯影片《臨風而立》（*На семи ветрах*）、中國影片《茶館》、《菊豆》等。

事件時間是指影片中事件展開的直接時間，包括被拍攝物件活動過程時間、人物動作的時間、交代情節、事件所需要的時間等，因此，也可稱為敘事性時間。

敘述時間是指影片中用電影視聽語言和方式用造型形象對影片內容進行交代、描敘、表現的時間。

因此，事件時間與敘述時間的比例關係，佔用的篇幅多與少，各佔用時間的長或短往往決定著影片的時空結構，敘述時間與事件時間在影片中的排列次序可以構成多種多樣的劇作結構。

電影的敘述性時間可以成為一種表現手段，成為假定的時間；一種主觀化的時間，如電影時間的擴延、變形、顛倒、停滯等方法使電影的時間有很大自由度，電影的自由時空突破了一般的物理時間的概念，它

既可以按自然時序的規律再現時間；又可以利用電影時間的可變性，可以任意切斷和任意組成，可以按過去、現在和未來的時態組織時間，也可倒敘、穿插，因此，我們說電影時間是藝術的時間，有審美價值的時間。

蘇聯電影《這裡黎明靜悄悄》（*A зори здесь тихие*）就是非常巧妙而成功地根據劇情內容把現在與過去的不同時態的空間與幻覺時空有機地穿插表現，使事件時間、動作時間與敘述時間的配置形成影片獨特的空間結構形式，並進而尋找到採取現在時、和平時期（彩色片）、過去時、戰爭年代（單色調）與非現實的心理幻覺時空（採用高調、超現實空間）的總體造型結構和板塊式的色彩組合，成為處理電影時空成功的實例。

電影時間因素還表現在影片的各個單元場景中所拍攝的鏡頭的長度、拍攝方法和人物動作所需的時間與場景空間的關係。

蘇聯電影美術師沃爾柯夫（**Сталeн Волков**）在談到電影《白癡》的場景設計時寫到：「伊凡‧亞歷山大洛維奇（導演培里耶夫**Ива́н Алекса́ндрович Пы́рьев**）認為，攝製工作要求依靠富有動作性的、在歷史方面極其準確而且受過仔細檢驗的佈景環境。要使佈景積極參與實現導演的意圖，就得加強場面調度的自然變化。熱情產生動作，佈景應當為動作提供廣闊天地。演員應當能夠自由地運用空間。例子呢？伊沃爾金家的那場風波。迦尼亞打了梅思金公爵一個耳光，扮演梅思金的演員的反應要求有一個急遽的動作。於是就產生了拉得很長的走廊這樣一種佈景處理。受到侮辱的梅思金要從這條走廊中走過。同時這也使我們能夠有機地轉到下一場戲，即娜斯塔謝‧費里帕夫娜的來到，她拉鈴，梅思金正好在那兒，就給她開了門。」

電影《白癡》中的這場戲充滿尖銳的戲劇衝突，美術師設計的拉得很長的走廊是根據梅思金的動作所需要時間的長度而決定的，目的是「為動作提供廣闊天地」。

三、銀幕造型與運動因素

眾所周知，電影是動的藝術，運動性是電影最重要的特徵。列寧指出：「世界上除了運動著的物質，什麼也沒有，而運動著的物質只有在空間和時間之內才能運動。」

客觀世界的空間和時間是物質存在的基本形式，是物質不可分離的屬性。

銀幕造型形象的運動主要反映在兩個方面：其一是被拍攝物件，指空間中的人、景、物的運動和變更以及由於物件不同速度的移動引起的位移和變形。其二，是攝影機的各種運動方式，如推、拉、搖、移、升、降等和鏡頭畫面的景別、角度、鏡頭種類，構圖的變化形成銀幕畫面造型形象的運動。因此，我們說電影是唯一可以直接在時間和空間中表現運動的藝術。

運動著的空間和空間中的運動，是一種狀態；是人物、景物、光線、色彩在空間中的流動狀態，是電影的空間流、色彩流、光線流、場景流……是流動狀態的造型形象。

繪畫和雕塑的畫面形象和立體形象，儘管畫家運用巧妙的構思和高超的技法，使作品具有很強的韻律感、運動感，創造出令人叫絕的藝術作品。如唐代敦煌壁畫「雙飛天」、漢代的青銅奔馬「馬踏飛燕」等，對運動速度的藝術想像力和動態造型美的刻畫到了絕妙的境界。雕塑對奔馬運動的刻畫是通過飄起的馬尾、四隻騰空的馬腿、張著嘴奮力向前的狀態，而最富表現力的是一隻馬蹄踏在燕子上的構思，使奔馬如飛的速度形象化了。……但是運動在雕塑作品中只能是似動的、潛在的、暗示性的，或者說是啟發了觀眾並產生聯想而取得，就是說造型形象仍然沒有真正動起來。

舞臺藝術也是一種動的藝術，舞臺形象的靜態與動態變化，舞臺本身的轉動、升降以及演出時間的延續等等都表現出一種舞臺藝術的運動

性。

但是舞臺藝術的運動是受很大限制的、舞臺空間在主要的方面是固定的。例如：舞臺演出的空間是基本固定不變的；其二是觀眾與舞臺的距離是固定的，雖然有遠近、高低的不同，當觀眾在座位上坐定之後其與舞臺的距離從開幕到結束就不會改變了；其三，觀眾的視角是固定的、單一的，只是角度大小有所差別。而電影的空間造型不會受到這三種固定關係的限制，電影的時空是自由的時空，造型形象主體的移動、變化、變形，攝影機的推、拉、搖、移和鏡頭的角度、景別、種類、構圖等的運動，使電影美術師的空間設計必然要具有最大限度的適應性和能動性。

著名導演尤特凱維奇非常讚賞的影片《帶槍的人》（*Челове́к с ружьём*）中斯摩爾尼宮變型走廊的佈景設計。這堂景是運動空間環境典型實例。

這部拍攝於一九三八年的影片被譽為開拓列寧題材影片的成功作品，塑造列寧形象和士兵謝德林形象是這部影片的中心任務。影片中列寧與謝德林談話、會面這場戲充分體現出「領袖與人民」的主題，這場戲發生在十月革命起義前夕，在革命指揮部斯摩爾尼宮的走廊裡，列寧要去大廳召開群眾大會，謝德林去打水在走廊裡偶遇，邊走邊談，談話內容和人物關係是影片要表現的中心情節。

導演提出對這堂景的要求大致是：

1.要多角度、多側面地表現人物。
2.人物是走動的，中間有四次停頓，攝影是跟拍移動的。
3.場景要有變化，體現出起義前夕的氣氛。

斯摩爾尼宮走廊是特定的環境，而實際的走廊是兩面牆封閉式，因此必須重新組織空間，經過美術師勃萊克精心構思設計了一個變形的、帶有分支結構的走廊，保留了一面牆形成了三角形的空間結構。增加兩

處數層臺階和後景的上下樓梯，並增加了幾根柱子，使畫面中有高低起
伏變化和可利用的前景，後景有人物活動，豐富了空間層次、增加了氣
氛。攝影師是沿著分支走廊的路線跟拍，角度多，調度自如，最後一個
停頓鏡頭是走廊的全景，給觀眾留下真實斯摩爾尼宮走廊的完整印象。
（圖2-1）

　　在空間造型中符合場面調度的需要和運動因素的要求是電影美
術師進行場景設計的重要特徵。法國先鋒派電影導演愛浦斯坦（Jean
Epstein）講道：「運動才真正是銀幕造型的第一藝術特點。」「表現運

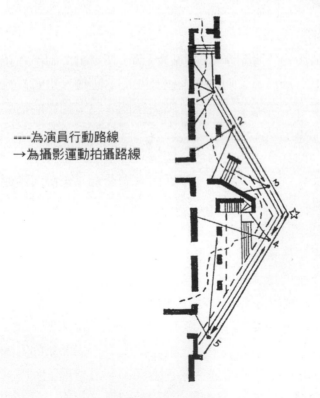

----為演員行動路線
→為攝影運動拍攝路線

圖2-1　電影《帶槍的人》斯摩爾尼宮走廊佈景平面圖

動——這才是電影存在的意義，是它的基本手段，是它的本質的主要的表達方式。」

愛森斯坦強調指出：「電影是建立在運動和速度上的第一門和唯一的一門藝術。」

四、電影場景——魔方

「突破四面牆的框框」是電影美術師在針對場景設計、組織空間時常講的一句話。意思是指電影場景結構的形成和構思不要受生活中實際建築格局的限制，在總體造型構思的原則下，場景的造型和結構可以是多種多樣的、各種形式的。

電影空間造型的時間因素和運動性因素，使電影美術師在組織空間和設計環境時既可以根據人物動作，拉長空間的距離，也可以縮短距離和長度，既可擴大空間範圍，也可以壓縮空間。為了拍攝的需要，場景空間既可以分隔也可以連接，像魔術方塊一樣的任意組合，電影空間這樣有機的、能動的、靈活多變的形式使電影佈景成為組裝的、拼接的、真真假假、真假結合、內外結合、平面與立體結合、東拼西湊的一種電影佈景魔術方塊，一種獨特的「蒙太奇」場景。

著名電影藝術家謝添在執導了根據話劇改編為電影《茶館》後曾對筆者談到：「電影佈景與舞臺佈景相比有很大不同。首先，電影的景是允許觀眾上臺，也就是說電影的佈景可以全方位的表現。另外，電影的佈景是六面體，像魔術方塊似的變化無窮。」

謝導這兩句極概要的話道出了電影場景運動造型的特點。

電影《茶館》（美術師楊玉和）的主景在原形三面景的對面增加了帶欄杆的前景，鏡頭可以反打並擴大了空間範圍，出現了大門外和後院的鏡頭。在三個老頭撒紙錢那場戲，鏡頭的移動，形成了對茶館360°的展現。（圖2-2、2-3、2-4）

圖2-2　電影《茶館》場景設計之一，北京電影學院學生作業

圖2-3　電影《茶館》場景設計圖之二

圖2-4　電影《茶館》場景設計圖之三

「它（電影佈景——筆者）一方面做為總體佈景而存在，在攝影機或觀眾眼裡完整地再現出環境、氣氛、格調、色彩結構、畫面結構和畫面內容之間的一切微妙聯繫；它在另一方面則作為蒙太奇佈景，作為電影所特有的視像現象而存在，通過影片的各個鏡頭零分細割地再現出環境、氣氛、格調、色彩結構、畫面結構和畫面內容。」

這種總體的、完整的空間與分割的、組裝的場景空間的統一；固定空間與運動空間在場面調度中的統一，是電影運動空間的特殊形式。

第二節　二度創作的獨特性

電影美術師進行創作是從拿到劇本開始的，電影劇本是未來影片的藍圖，是美術師進行一系列設計的基礎和依據。同時，美術師的設計是對劇本視覺化、形象化的造型闡釋；是一種獨特的再創作。

一、電影美術設計的依據——劇本

我們常說：「劇本、劇本乃一劇之本！」它是電影的根本，沒有劇本就成無本之木，可見劇本之絕對重要性，這應該是不言而喻的。

在攝製組裡常說的「一劇之本」，理應指的是電影文學劇本。那麼難道還有另外的劇本？當然有的，那就是電影分鏡頭劇本，拍電視劇則有一個分場的劇本。

電影文學劇本是電影的第一劇本，也有稱之為「原創」的，是電影美術師拿到手的影片的第一手材料。

電影文學劇本是未來影片創作的基礎，一個重要的思想、藝術的基礎，提供了未來影片劇作結構的主要基本點。

在電影文學劇本中提出了未來影片的主題、結構、人物、情節、時

代、細節等基本點，是美術師進行二度創作的基礎和依據。

「電影文學劇本對於一部影片來說，它是整部影片創作的一個階段，一個給影片的思想、藝術打下基礎的階段，對未來影片命運具有決定意義的階段，而不是影片創作的全過程。」

劇本階段是整部影片劇作的第一個階段，這個階段的真正意義就在於所有參加影片攝製的人員，包括：「導演、攝影、美術師、錄音師、演員、化妝師、服裝師等等都不能不人手一劇本，根據劇本進行各自專業的再創作。這是一個不可逾越的階段。

在劇本的基礎上進行二度創作這種方式是電影創作的必然規律，也是電影美術師進行創作的必要途徑，是必由之路。這種二度創作的方式正是區別於一般繪畫創作的重要特殊性，從進行創作的過程和完成一幅畫的方式來看，畫家就是「原創」，這幅繪畫作品的選題、人物形象、構圖、色調、光線和細節等等的確定和描繪、定稿，全是畫家一個人說了算，畫家是這幅畫的唯一作者。而電影美術師則不能特立獨行，要從屬於劇本為基礎這一要求的，這是電影創作的規律，也是電影創作的主要特徵之一。

從劇作的角度來說，劇本是為拍成電影而寫，為拍攝影片而作，而不能成為「書齋劇本」，只是書齋劇本就永遠不會有電影，也就不會有電影美術。電影美術設計的根苗是胚胎在電影劇本裡的。

劇本是影片創作全過程中的一個階段，而整個影片的創作、設計、拍攝的過程就是一個完成劇作的過程。

既然電影文學劇本是美術師進行設計的依據，就應當深入地研究劇本、吃透劇本，瞭解劇作家的初衷和意圖，運用造型手段完成劇作。

電影造型手段是一個劇作因素，電影美術師的造型設計任務是一個參與和完成劇作過程。

「導演、攝影師和其他創作人員，既是劇本銀幕的體現者，也是劇作的參與者。劇作是在影片主要創作人員的參與下最後完成在銀幕

上。」

這種提法是正確的，是符合當代電影發展的要求的。顯而易見，從電影文學劇本到完成影片的創作、設計和製作，創造銀幕視聽藝術形象是一個相當複雜而艱巨的任務。

二、美術師是用畫面闡釋劇本的第一人

電影美術師進行二度創作的任務和重要意義就在於：在透徹理解文學劇本的基礎上，以劇本為依據，運用造型語言，進行環境造型、人物造型和鏡頭畫面造型設計使劇作視覺化、形象化，不是對劇本做簡單化圖解，而是一種再創造。所以我們說美術師是用畫面闡釋劇本的第一人。

前面我曾提到電影分鏡頭劇本，從劇本是電影美術設計依據的原則來看，分鏡頭劇本當然也應當是美術師進行創作的依據。

「電影文學劇本是導演總體構思的依據，導演的創作意圖和設計首先體現在分鏡頭劇本上。導演的分鏡頭工作是創造性勞動，它不是對文學劇本的圖解和翻譯，它是在文學劇本的基礎上進行電影語言的再創造。雖然分鏡頭是用文字書寫的，但它已接近電影，或者說它是可以通過腦海裡的銀幕放映出來的電影，已獲得某些可見的效果。」

導演的分鏡頭劇本是導演對未來影片構思的集中體現，當然還包括導演闡述等方面的體現，是對影片總體的設想，使影片各個創作、製作部門取得統一的重要環節。

一位導演曾經講過這樣的意見：「電影是通過集體創作達到個人風格的藝術。如果說，導演創作的基礎是文學劇本，那麼，各個部門創作的基礎是導演構思，即對未來影片的情節、人物、畫面、音響、節奏、色彩等等的總體的設想。否則，就會各行其是，使一部電影拍成不倫不類的東西。」

　　電影美術師以劇本為依據設計的場景氣氛圖、鏡頭畫面設計圖、服裝設計以及特技設計圖等是對未來影片環境氣氛、時代特點、人物造型、色彩效果、構圖風格等的造型闡釋，是對劇本用造型語言的再創作。

　　例如，電影《祝福》中魯四老爺家除夕夜的氣氛和祥林嫂在風雪中的氣氛圖。（美術師池寧畫）體現富有時代特徵和鄉土氣息的氣氛，並形成符合原作精神的造型風格。（圖2-5、2-6）

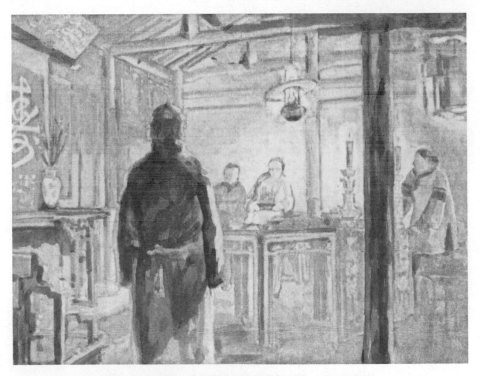

圖2-5　電影《祝福》場景設計圖，池寧設計

圖2-6　電影《祝福》場景設計圖池寧設計

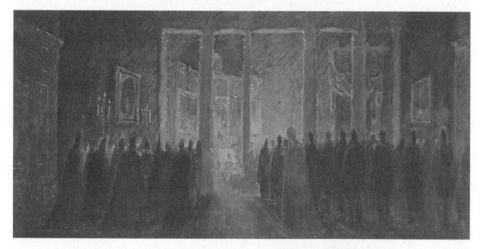

圖2-7　電影《戰爭與和平》場景設計「凱薩琳大廳」

　　例如蘇聯影片《戰爭與和平》（*Война и мир*）中場景「別祖赫夫大公之死」、「法軍撤退」運用色調、光線效果體現出了悲劇情緒和造型形式。在「凱薩琳大廳」場景中體現了宮庭舞會的豪華和氣派。（彩圖2-1、2-2，圖2-7）

　　現代題材影片《荒地之春》中的「開荒宿營地」等幾幅圖，探討廣闊無垠的荒地與開荒者野外宿營地之間的空間造型關係（美術師鮑格丹

諾夫和米亞斯尼柯夫）。（圖2-8、2-9）

　　電影《鏡子》（Зеркало）、《太陽系》導演塔可夫斯基（Андре́й
Арсе́ньевич Тарко́вский）、美術師德維古博斯基（Никола́й Льво́вич
Двигу́бский）的設計圖從立意和手法以及景物細節刻畫都流露出美術師
在體現導演詩意風格在造型上的追求。

　　而《太陽系》的設計則探討太空船內場景空間的特殊效果和人物在
失重狀態下與環境的關係。（彩圖2-3，圖2-10）

　　著名美術師秦威、俞翼如在影片《雙雄會》和《駱駝祥子》的設

圖2-8　電影《荒地之春》場景設計，(俄)鮑格丹諾夫設計

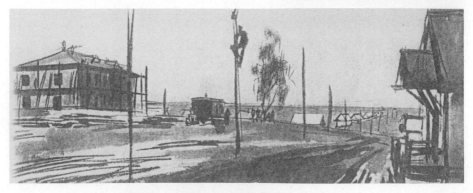

圖2-9　電影《荒地之春》場景設計

圖2-10　電影《太陽系》場景設計

計體現出對作品主題、時代、地方特色和人物性格及造型格調的準確把握。《駱駝祥子》中場地外景「西四一條街」的設計和特技模型合成都是場景設計的成功實例。（圖2-11、2-12）

　　場景設計圖對於影片造型是不可缺少的，這類圖中有的場景設計也並非是房屋或建築，而是某一場戲的環境氣氛，但都是對劇本的造型闡釋。

　　從劇本的文字描述轉變為視聽影像是兩種不同質的藝術語言的轉化和嬗變而並非是文學的延長和繼續，是由想像中的電影世界變為直觀的、造型電影世界的轉化。電影中的場景、道具、人物等的造型都必須通過真實的景物、物質的實際的景物，來體現劇本的意願。

　　例如電影《櫻》中「建華母家」是影片中很關鍵的場景，維繫著女主人公日本姑娘光子與中國母親的親情關係和她的成長歷程，影片中的四場重要的情節戲：托孤、童年、離別、重逢都與山溝裡的農家小院建華母的家息息相關。在文學劇本中對這一場景的提示是再簡單不過的一

圖2-11　電影《駱駝祥子》場景設計，俞翼如設計

圖2-12　電影《雙雄會》場景設計，秦威設計

句話「長城腳下的小山村」，雖然是很少描寫的一句話，但也道出了作者對這一重要環境要求的基本點，就是景點應是北方的山村，並且要具有古老中華文明的象徵，這點對於一個有著把遺孤撫養成人的傳統美德和人道精神的普通農村老大娘是個很典型的環境。但在影片中如何體現

這一構思是沒有現成方案的，照搬劇本是無創造精神的表現，乏味的簡單圖解乃創作中的大忌。另外，選擇環境也要隨機應變，豐富、突出劇本的原意。美術師與導演經過數百公里的奔波，反覆斟酌，並在選景過程中受到某處山村崖上佛像浮雕的啟發，最後我們把幾處不同地點的景有機地組合成「石佛村」。主要景點選在京郊房山水頭村，有毀於戰火的原雲居寺的殘破廟門，遠山上有兩座遼代古塔、進村路上，岩洞中有漢白玉石雕佛像，經過石橋來到建華母親家。洞中佛像也為光子母親懷抱嬰兒拜佛求救提供了絕好的地點。

這一環境的組合很理想地體現了劇本的立意和主題思想內涵並強化了戰爭痕跡，無疑是豐富了最初的設想。

美術師二度創作作用的發揮與劇本中對環境描寫的多或少、簡單或詳細並無直接關係，有的劇本寫的很具體而細微，也不能限制美術師創造性的發揮，更不能替代美術師運用造型語言的再創造。

第三節　有機性與限制性

有機統一是任何藝術作品中各種元素構成的基本原則。而在電影藝術的創作中更有特殊的意義，有其與其他藝術形式相比在構成關係方面的特殊性。

電影藝術創作的有機性是指參加電影創作的各個部門和單位，由各類藝術家：導演、攝影師、美術師、錄音師、化妝師、演員、照明師等等運用各自的表現手段必須是相互綜合、有機配合、融合、形成有機整體。如果說二度創作的特殊性是指電影藝術的各個部門要以劇本為依據，與劇本的關係是一種從屬的縱向關係，那麼有機性則是指各部門之間的橫向關係，一種相互制約、依存，限制的關係，是其他任何藝術形式沒有的特殊性。

　　作為電影美術設計就要認識到這種創作特殊性，擺好，運用好這種特殊關係。總括來講要解決好三種關係：一是美術部門與導演意圖的統一關係；二是美術設計與其他部門如攝影、照明、錄音等的相互制約、依存、限制的關係，三是美術部門內部的藝術與技術各組之間的配合關係。

　　一場成功的音樂會演出是在指揮的組織、指揮下由樂團的眾多音樂家演奏完成的，指揮是音樂會演出的靈魂，是關係到演出對樂曲的處理和演出風格的形成。

　　電影的拍攝也是同樣道理，電影的創作和拍攝如果沒有指揮同樣無法進行，更不可能拍出好的，有特色的藝術作品。在電影攝製組裡，導演就是指揮，而攝影師、美術師、錄音師等就相當於樂隊的首席。攝製人員以導演的觀念、以導演對未來影片的構思為基點，把各部門的創作納入導演藝術風格的軌道，統一影片的創作。就如樂隊之演出，「一次演奏如一整體」。

　　電影美術師與導演對影片場景造型，鏡頭畫面等造型設計的磋商，探討和確定是形成影片造型形式和風格的重要環節。

　　蘇聯著名導演杜甫仁科（Александр Петрович Довженко）在拍攝影片《海之歌》（Поэма о море）時曾經講過：「我最擔心的是把這部影片拍成海的故事，我要拍的是海的詩、海的歌。」這是這位導演堅持自己作品的詩意風格的很明確的表白。這部影片的兩位美術師布拉斯基金和鮑里索夫與杜甫仁科對鏡頭畫面設計進行逐個修改，以期達到構思所要求的效果。

　　電影的銀幕視聽形象是由各種元素構成的，而這些元素和成分如場景、空間、色彩、光線、人物形象等等是一種相互滲透、互相影響、互為因果的依存關係，猶如人體中各種器官之有機構成。如果我們深入地、仔細研究這種種依存關係，就不難發現，依存關係實質上是一種電影特有的規定性、限制性並形成了各部門之間的相互制約性，瞭解了限

制性也就明白了什麼是相互制約性。特殊的規定性是一種創作規律，也正是電影有機性特點的集中表現。

實際上任何一種藝術手段都有不相同的限制性，或曰局限性。例如，被稱為「瞬間藝術」的繪畫、被舉為「凝固的音樂」的建築，在反映運動現象或呈現出聲音的節奏感上是間接的，潛在的，這就是一種局限性，畫家往往要想方設法克服突破這種局限，發揮造型手段的表現力，傳達出一種運動感、音樂感，不過要靠激發觀者的想像和聯想達到的。

在電影的創作和攝製工作中相互制約的關係是涉及各個方面，對於美術設計來講例如美術與攝影、美術與錄音、照明等都是有機的互為因果的、相互制約的關係。而其中對美術設計起關鍵作用的環節是攝影手段與美術的相互制約的關係。

蘇聯著名電影美術師米亞斯尼柯夫講道：「善於用『鏡頭』來觀察是電影美術師視覺觀察力的專業特徵，具有這一特質和場景空間發展的概念，可以隨心所欲地在平面上和在空間中表現劇情內容，估計到鏡頭的運動、攝影機的移動、鏡頭和膠片的性能、照明特點以及其他電影表現手段和方法。」

這是這位大師非常專業的經驗之談。

美術師要用鏡頭——眼睛去觀察，考慮到鏡頭的特點和技術條件進行設計，估計到不同鏡頭拍攝的人、景、物等被拍攝物件在銀幕畫面中的效果等等，總之，造型處理離不開鏡頭，因為，歸根結柢美術師所有的設計內容如：場景、道具、服裝、化妝、特技等等都要經過鏡頭的拍攝和處理；經過蒙太奇組合、剪輯，最終體現在銀幕上。

鏡頭的所指有不同的概念，如光學意義的鏡頭、作為電影畫面的鏡頭、作為影片結構的基本組成單位的鏡頭等，與電影美術設計關係更為直接的至少有這樣五個方面：1.電影鏡頭的種類（不同焦距的光學鏡頭）；2.影片畫面的畫幅比例；3.景別；4.鏡頭的運動；5.鏡頭的視角

等。

　　例如，電影鏡頭的種類有許多種，「劃分鏡頭種類的依據是焦距（焦距是鏡頭光學中心到膠片平面的距離），焦距是25mm叫25鏡頭、焦距是75mm的叫75鏡頭，依此類推。每個鏡頭都有自己的水平角和垂直角。35mm電影膠片上的畫面大小是16mm×22mm這是固定不變的由於焦距不同，鏡頭成像角大小就會不同。」

　　我們用25鏡頭與75鏡頭相比較，25鏡頭由於焦距短，其成像角是47.5°（水平角）、35.5°（垂直角）而75鏡頭的焦距長，其成像角度是16.7°（水平角）、12.2°（垂直角）。

　　「鏡頭一般分為標準鏡頭（或稱正常鏡頭）、廣角鏡頭、窄角鏡頭（長焦距鏡頭）。人看物體的最佳視角大致為36°～38°之間（水平角）接近這種角度的稱標準鏡頭，如35鏡頭（水平角為35°）、32鏡頭（水平角37.9°）、40鏡頭（水平角為30.8°）。成像角大的稱為廣角鏡頭如24、25、28鏡頭，成像角小的稱為窄角或稱長焦距鏡頭如50、60、75、100鏡頭等等。」

　　由於鏡頭種類不同產生的畫面效果，對所拍攝的物件如場景、道具的包容範圍就有很大區別和變化。一般有三個方面的特點：

1. 畫面透視效果的強弱不同，廣角鏡頭強、窄角鏡頭弱。
2. 機位不動的條件下，取景範圍大小不同。廣角鏡頭取景範圍廣、包括的面積大。窄角則相反。
3. 用不同鏡頭拍同一景物，要求距離不同，廣角鏡頭要求的距離近，窄角鏡頭則要較遠距離才能拍全。

　　以上種種不同鏡頭在拍攝場景、內外景環境的特殊要求無一不對美術設計在場景空間設計、道具陳設的位置和特技各種合成的製作上是非常直接的限制，對場景的高低、大小、寬窄、比例等的設計要考慮到採用不同鏡頭，尤其是廣角鏡頭和運動鏡頭的拍攝的特殊要求，在設計上

要調整好，才能取得預期的理想效果。

又如畫幅的比例。是指電影畫面的高與寬的比例。普通銀幕畫面的高與寬的比例為1:1.375；寬銀幕畫面為1:21.35；遮幅銀幕畫面的比例是1:1.66或1:1.85不等。

一部影片的畫幅比例是不變的，限定的，對於電影美術師要進行鏡頭畫面設計，對不同畫幅比例畫面所涉及的空間規模、場景結構等等方面都有密切關係。例如普通銀幕與寬銀幕影片的佈景設計在面積、空間、結構上就會有很不相同的特點。又如不同畫幅比例的嚴格限定對電影美術師要設計大量的鏡頭畫面就與畫家進行繪畫創作完全不同，畫家可以隨心所欲地自由確定畫幅比例，橫幅、豎幅、正方形甚至圓形都是允許的，而美術師的畫面設計，畫幅比例就是一種制約、一種限制。但是，美術師認識，研究這種特殊限制條件，掌握規律，就能駕輕就熟獲得創作的自由。

其他方面如鏡頭的運動、景別、角度等等都是美術師在設計時要考慮的必不可少的重要因素。還要為照明、錄音提供必要的條件。

此外，在特技設計中的模型、繪畫、透鏡等的合成，則更要嚴格而準確地按電影鏡頭畫面透視畫法把攝影機的位置、被合成景的位置和形象與合成景物的位置做準確無誤的計算和測量才能達到理想的合成效果。

從電影總體上來講，各種手段和因素之間的有機性和限制性是辯證的關係，是相互的制約。美術師設計的場景的結構、空間規模、尺寸、景物的色彩、服裝的形式和色彩等等對於照明、攝影的用光，取得環境的色調，就是一種明顯的先決條件和規定性，這是符合電影創作的規律的。

美國著名攝影師戈登・威利斯（Gordon Willis）曾經講過：「電影就是要有限制，你必須明白這一點。就像一個職業拳擊手一樣，他處在一個正方形的圍欄裡，因此，也學會了如何運用這些圍欄，電影也是一樣

的。在電影這行裡，有人就沒有學會如何做，他們不明白這個界線是什麼，可是一旦你明白了界線是什麼，你就會有許多自由。」

電影美術師的設計也是同樣道理，首先，要瞭解、熟習限制和「界線是什麼」，利用電影各部門之間相互依存的規律性，就能獲得遊刃有餘的自由。

第四節　銀幕造型形態的逼真性

電影銀幕造型形象的逼真性，銀幕畫面上出現的人、景、物、空間、形、光、色、線等等造型形態的生動性、紀實性、逼真感是由電影的記錄本性決定的。其實，在電影問世之始，誕生之日就帶來了區別於其他藝術的逼真性特徵，隨後，科學技術不斷更新發展，電影聲音、彩色、身歷聲、高清晰度等的相繼出現使銀幕造型形態的逼真性更加強化。

電影銀幕視聽形象是通過攝影機和答錄機記錄下來的光和聲音的運動現象，電影銀幕畫面的逼真性特徵的形成，完全是有賴於媒介，有賴於特殊的模擬機器──電影。

「電影這種模擬的紀錄機器所創造的銀幕形象激發了觀眾記憶中的視聽感知經驗，從而造成一種幻覺，也就是一種似動現象，調動視聽感知經驗的關鍵性因素就是紀錄的逼真性。」

電影觀眾看電影，第一感覺就是銀幕視聽形象的逼近感，如身臨其境，置身於真實自然的生活之中，是一種撲面而來的濃郁的生活氣息，是栩栩如生的環境空間，惟妙惟肖的逼真效果，銀幕就如同放大了幾十倍、幾百倍的真實生活的視窗。普多夫金在談到電影特性時講道：「它（電影）是一種給逼真地再現現實提供了最大可能性的藝術。」

電影銀幕視聽形象的逼真性，銀幕上出現的視覺形象，場景空間的

逼真氣氛、逼真的運動效果、逼真的色彩空間、光線的現場感以及美術師對人物外部造型真實效果的刻意追求和營造是符合電影本性的；是符合電影這種模擬的記錄機器所要求的；也正是時間與空間、聲音與畫面交插、融合在一起的銀幕世界之魅力所在。

在這裡我們有必要對銀幕造型形態的逼真性有一個全面的瞭解和認識。逼真性的真正所指是造型形態的逼真性特徵，也即電影銀幕上出現的場景、道具、服裝、化裝以及色彩、光線等的形狀、神態、質感、效果的逼真感，是一種形態的逼真性、視覺的逼真效果。很顯然，這是指造型形象的外在的、外部的形態特徵。而從造型形象反映客觀生活、符合影片內容的關係來講，就存在一種造型形象的內在真實性。外在真實與內在真實是內核和外殼的相互依存的關係。

「電影是從照相術發展而來的一種藝術，是一種活動的照相，能夠直接記錄現實世界的人和事物的空間狀貌，可以逼真地反映事物的運動和發展，科技的發展又使它能再現事物的聲音和彩色，從而具有任何藝術無法企及的真實反映物件的能力，這種高度的逼真性手段必然要求銀幕反映生活的外在真實和內在真實，它排斥服裝、化裝、道具、佈景、環境以及表演的虛假性，更排斥人物形象邏輯、故事內容等方面的虛假，而要求電影反映生活的本質，達到內在真實和外貌形態逼真的統一。」

美術師對場景、道具等造型形象的逼真感、外貌形態的逼真的效果是苦心經營的，是為創作真實的典型的環境，為影片的創作原則和美學追求服務的。

影片《鄰居》中主要場景「筒子樓道」從設計構思、造型結構到佈景製作、搭建和道具陳設都處處體現了「不要粉飾、不要虛假、不要捏造。要真實、真實、再真實」的創作宗旨和造型真實性的美學追求。

該片的美術師曾講到建這堂景的想法和做法「我們在兩米寬十五米長的『一統』樓道裡，利用道具隔成S形曲線的空間，那些灶具、炊具、

罎罎罐罐、掛著、擺著、放著、吊著的──使原本非常單調的空間分隔成各個相互獨立的又聯繫的片段，加強了樓道的透視變化，造成了較豐富的層次和格局。這時，這些平凡瑣碎的生活用具變成了一種活牆，為創造真實而生動的典型環境起了巨大作用。」

在美術師提出「消滅牆面」設想的左右下，極端注意景、物細節的描繪和加工，你看那各家各戶根據自己生活習慣佈置起來的小天地、那自製的各色用具、那煙燻火燎水濺油噴、兒童塗鴉的生活痕跡和歲月感，這種雜亂中有特點；擁擠中有規律的逼真生活景象、逼真的效果正是十分貼切而集中地體現了十年動亂後百廢待興、學生宿舍改為教職工住宅這一典型環境的，也是深化主題，體現並強化了影片中所提出的「爆炸性的房子問題」的社會意義。

從以上的例子中，我們完全可以認識到造型形態、視覺感受的逼真性，絕不是為逼真而逼真，而是為體現內在真實性的內涵而做的一種藝術「包裝」。另外，視覺感受的逼真，如實物般的逼真效果，不等於否定和排斥電影藝術家的主觀作用，藝術家的主觀意圖、作品的主題意念、時代、人物、情節等應符合來源於生活的本質特徵，達到作品藝術形象的內在的、本質真實。從造型形象與生活的關係來講，從現實生活到具有真實性的造型形象就是一個典型化的創作過程，不論其採用什麼形式，只要是個別中顯現了一般；在偶然中揭示了必然，就獲得了形象的真實性。

造型形象的逼真感的形成主要是靠技術製作的逼真，物質材料的逼真，光線、色彩效果的逼真來達到。

電影《雅馬哈魚檔》的美術師在景物服裝等的製作和加工上，為了達到表面效果、質感和紋理的逼真效果提出要「老老實實地拜實物為師」和製作仿照物的要求，在龍珠街的涼茶屋、美容店、燒臘店等的裝飾、製作方面使新舊店鋪搭配、實景與佈景組合，取得了理想的真實效果。

又如電影《城南舊事》的美術師對佈景搭建和製作上的細節、色彩

效果予以特別關注，提出「首先要考慮『像不像』的問題，其次再考慮美不美的問題。」

我們看看他們是如何做的。「電影中的佈景總是真假相結合的。例如，在棚內搭置的四合院內葡萄架下的一場戲，因為塑膠壓製成的葡萄枝葉姿態和形象都不夠逼真，而這場戲的鏡頭卻又都是對準這些枝葉的；於是我想辦法弄來了一些剛從梧桐樹上鋸下的嫩綠枝葉，把葉子修剪成葡萄葉的形狀，以優美自然的姿勢紮在葡萄架上，效果很不錯。然而只拍了一個鏡頭，由於強光照射下葉子馬上就萎縮了，我們又從枯枝的藤葉中找到尚存的綠色枝葉，噴上水，又掛上從冷庫裡買來的葡萄，最終獲得了逼真良好的畫面視覺效果。」

以上例子說明：景物設計和製作要符合劇情內容；符合生活規律，達到逼真的視覺效果，真實可信，自然也就達到了美。

從電影美術的發展來看，設計觀念和原則的更新，電影佈景、道具、服裝等的技術製作水準、材料、特技技術的不斷提高和完善，尤其是以高科技為標誌的多媒體、電子技術、數位化等的日新月異的迅速發展並介入電影的製作，使銀幕造型形象達到空前逼真的視覺效果。

一百多年前科幻片的鼻祖喬治‧梅里愛拍攝了《月亮旅行記》，在當時的條件下讓觀眾吃驚地看到了月球的神秘景象使觀眾耳目一新。喬治‧盧卡斯稱讚這部影片為：「那是人類首次以活動的影像為媒介創造的非真實的『真實』。」

而美國導演盧卡斯本人於一九七七年以轟動世界影壇的科幻片《星際大戰》，讓觀眾身處在盧卡斯奇思妙想的，由美術師和眾多能工巧匠創造的神奇的、充滿奧秘的「太空景象」裡，坐在美術師們製造的太空船裡在太空遨遊，看到的是只有在夢幻中才能出現的一種真實的太空世界；一種非「真實」的逼真視覺效果。

科幻影片中的種種景物是美術師及各工種技師創造出來的，體現出美術師高超的設計和繪畫技法，達到了逼真、可信的視覺效果。（圖

圖2-13　電影《星際大戰》設計圖之二

2-13）

　　被電影界稱為奇才的美國導演史蒂芬‧史匹柏，拍攝了《侏羅紀公園》、《大白鯊》和《第三類接觸》等這類影片。

　　片中創造的一億四千萬年前的恐龍世界，形態各異，栩栩如生的恐龍被稱為「遺傳工程的神話，史前生物的奇蹟」。摹擬製作的大鯊魚，美術師們製造的外星人以及設計和製造的史前時期的場景、道具等都做到了無懈可擊的逼真效果。這批影片的美術師、設計師、技師們無一例外的都獲得了最佳視覺效果獎或最佳藝術指導獎。這些銀幕奇蹟和具有魔幻吸引力的秘密就在於銀幕活動影像的逼真性。

　　在談到銀幕造型形象的逼真性特徵時就必然會涉及到創作上的假定性問題，往往會提出諸如「逼真性必然排斥假定性」、「電影中不允許有假定性」等看法。毫無疑問，電影藝術與其他藝術形式一樣是具有假定性的，電影不會因為銀幕形象具有逼真性特徵就不存在假定性，那種認為假定性與逼真性是水火不相容的看法是毫無根據的。當然，不同種類的藝術，同一類藝術中的不同流派，作品的樣式、風格不同，其假定性程度和方式是存在差異的，這是因為各種藝術的表現形式和藝術手段

及藝術語言不盡相同，因而，概括、反映生活的方式和方法及構成藝術形象的形式不同，而且在一種藝術中也可能採用多種藝術手段的不同性質和形式的假定性。

蘇聯電影理論家日丹（Виталий Николаевич Ждан）在談到電影的假定性時指出「電影的綜合體中，有著各種不同性質和形式的假定性，如像劇作的假定性（情節上的虛構、時間上的變化、內心獨白、畫外音）、造型構圖的假定性（具有概括作用的俯視角度、不同景別鏡頭、光調處理）、表演的假定性（表演手段的選擇、角色的蒙太奇設計、特寫鏡頭）、音樂、音響的假定性（音樂、音響的概括、節奏）等等。最後作為『接受器』的電影觀眾本身感受的假定性，也起著相當重要的作用，用資訊理論的術語來說，觀眾這個『接受器』是資訊傳遞中的聯繫通道的終端環節，而且它同時沿著幾個方面（情節、蒙太奇、角度、語言──聲音）對資訊進行校正。」

在日丹的解釋中唯獨忘記了電影美術假定性，其實電影美術的假定性是很明顯的。

首先，電影美術的假定性是根源於電影，是電影假定性派生出來的假定性。

電影美術作為造型設計，場景空間的組織、構成，形成具有時間和運動因素的空間造型，這是一種對時間和空間的概括，也就是一種假定性。

其次，電影造型手段對場景、道具、服裝、人物外部形象的造型都是經過選擇、比較、概括、設計、加工創造的銀幕造型形象，這是一種典型化、概括化的過程和結果，而絕不是對客觀現實景物、人物的原樣翻版，更不是複製。

第三，電影美術師設計處理的造型形象，手段是多種多樣的，形式是多樣化的。可以是組裝的、拼接合成的方式，也可以採取以假代真、真真假假、真假結合的方法創造符合影片內容要求的銀幕藝術形象。

彩圖2-1　電影《戰爭與和平》場景設計「別祖赫夫之死」，(俄)鮑格丹諾夫設計

彩圖2-2　電影《戰爭與和平》場景設計「宮廷舞會」，(俄)米亞斯尼柯夫設計

彩圖2-3　電影《太陽系》場景設計

彩圖2-4　電影《鏡子》設計圖，（俄）得維古博斯基設計

彩圖2-5　電影《星際大戰》設計

總之，經過美術師設計和構思，運用造型手段創造的場景、服裝、道具、化裝、特技造型形象體現在銀幕上的是一種如實物般的、無人為痕跡的逼真的視覺效果。美術師精心的設計、主觀的意圖和構思是隱藏在逼真的造型形象之中。

第五節　電視美術與電影美術之比較

在本節中主要是把電視劇美術與電影美術進行比較，瞭解它們之間的異同點，有利於進一步研究和講解影視美術的創作和設計。

電影和電視劇可以說是姐妹藝術，在銀幕上和螢幕上並駕齊驅、各顯風采。

搞電影美術設計與從事電視劇美術設計，在創作特點上、在造型表現手段上和創作規律以及技術製作等方面，有許多相似之處，或者說是基本相同的。一個從事電影美術設計的美術師去搞電視劇美術設計，稍加適應就可以駕輕就熟地完成任務。

我們說二者基本相同是指相同點而言的，相比較而言，從電影與電視劇的總體來看，從藝術形態和審美特徵上是有明顯的差異和區別的，而且肯定會影響到美術設計。因此，就有瞭解的必要。

一、類同的方面

首先，電視美術與電影美術同屬於時空藝術，是視聽綜合的藝術，對於電視美術來講更突出了綜合性、相容性的特點。銀幕造型形象的時間因素和運動因素與在電視螢幕上體現出的造型形象的運動形成特徵是基本相同的。

「電視綜合性的藝術特點，規定了電視藝術構成元素的多樣性和表

現手段的豐富性。電視藝術的表現手段主要是畫面手段、聲音手段、文字手段、蒙太奇、長鏡頭、表演手段、美工手段、造型手段等。」「聲音和畫面，是構成電視藝術諸元素『各呈其能、相得益彰』的最終依託。攝影、表演、光影、色彩、字幕、佈景美工、道具、化裝、聲音等表現手段最後融匯在流動的畫面與伴音中。」

在電視劇的表現手段中，畫面手段、聲音手段、表現手段、造型手段、光影、色彩手段等理應是主要方面，但是電視劇創作更注重語言、聲音、畫面的敘事功能，以故事情節結構為核心，強調故事性，致力於劇情故事的敘述上，這是電視劇的優勢和特長所在，這一特點是由於電視是植根於廣播有一定關係。

電視劇的螢幕造型形象同樣是一種在時空流動過程中展現的空間造型，同樣是具有四維空間造型的特點。

英國的電視製作人賽爾夫在《電視劇導論》一書中寫道：「對於每個設計人員（指電視美術）來說，基本的規則必須是，『如果我們不打算看到它，就不要建造它。』這就意味著非常細心計畫，還應該把（佈景的）所有三維（包括高度）在鏡頭角度中的變化牢記在心裡。如果要從低角度拍攝時（例如拍樹——本書作者）就會顯示出它高處的枝條，那麼只設置它低處的枝條是沒有用的。還要記住一個問題是，佈景會在特寫鏡頭和遠距離拍攝的鏡頭中出現。設計人員必須暗示觀眾去聯想房屋、街道和樹林的其餘部份，若它們僅有一部份能被看到的話，也就是說很容易以假亂真，耐人尋味的前景細節（例如橋欄杆等）比它們實際的外貌能引出更多暗示。」

賽爾夫對電視美術的看法正是說明它與電影美術在處理空間環境的共同點。

電視美術師在場景設計上要樹立運動觀念，並且要使立體空間環境符合劇情要求，符合攝影機鏡頭特性，符合鏡頭角度和運動變化看作是電視美術設計的最重要原則。

在許多電視劇中體現了影視藝術時空運動性特徵的佈景設計不乏成功的實例。例如電視連續劇《水滸傳》、《三國演義》、《雍正王朝》、《雷雨》、《東邊日出西邊雨》、《四世同堂》、《圍城》等。

電視劇《水滸傳》在總的造型基調把握和時代特徵體現上是成功的，在場景運動性的構思和設計上也有不少有特色的實例，例如場景「武大家」，上下兩層的佈景結構與鏡頭角度的選定和運動鏡頭的拍攝、與人物的動作的關係的結合十分貼切，在一層的空間佈局上，住房與院落的關係，正門與後門的位置選定以及大道具的陳設，如飯桌、武松的床、灶台、澡盆等均能起到人物動作支點的作用，場景造型形象通過場面調度和拍攝角度的選擇給觀眾產生具有武大郎個性特徵的印象。（圖2-14）

該劇美術師錢運選成功地把電影美術設計原則、技巧和方法與電視劇的創作方法有機結合取得很好成績。

大型電視連續劇《三國演義》（總美術師何寶通）中規模宏大、壯觀的銅雀台佈景、漢城、蜀街樓等的設計，從場景規模到立體空間的體量，體現出渾厚、莊嚴、古樸的造型風格，也是符合漢朝時代特徵和精神的，烘托出「三國」的時代和社會風貌，並為多側面、眾多角度以及特殊的運動拍攝和大型群眾場面提供有利的造型條件。（圖2-15、16）

其次，電視劇美術設計和電影美術設計的創作方式和性質是相同的，都屬於二度創作。

影視美術設計要以劇本為造型構思的基礎，各種造型手段的設計均要以劇本為依據。

電視劇美術與電視其他品種，如電視文藝節目、電視專題片、電視音樂等等在美術設計的特點和表現形式及製作要求上有許多區別，其中最主要的區別就是電視劇美術是為完成劇作而設計，螢幕的視聽藝術形象的體現和創造是以劇本為依據，靠導演、攝影、美術、演員、錄音、作曲、服、化、道和後期製作等等通力合作，各司其職的集體創作和製

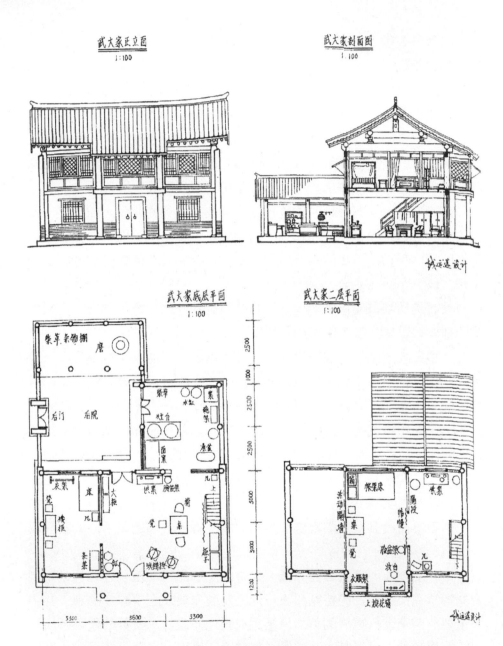

武大家正立面
1:100

武大家剖面圖
1:100

钱运选设计

武大家底層平面
1:100

武大家二層平面
1:100

钱运选设计

圖2-14　電視劇《水滸傳》武大家場景設計「武大家」，錢運選設計

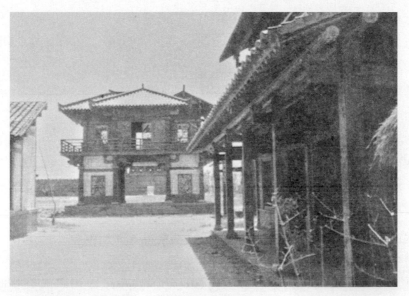

圖2-15　電視劇《三國演義》蜀街設計，總美術何寶通

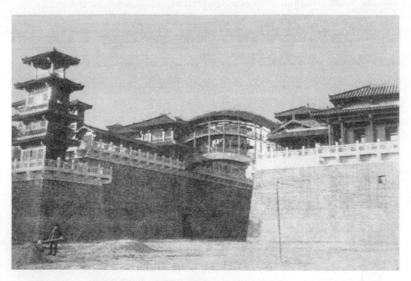

圖2-16　電視劇《三國演義》銅雀台場景，總美術何寶通

作方式是與電影創作相同的集體創作方式。影視美術師的創作個性和風格特徵必須融入影視作品創作的總體之中。電視劇劇本作者的藝術風格、創作意圖和設想對電視劇的樣式、風格的形成是起決定作用的。例如電視連續劇《四世同堂》通過環境造型、場景、道具、服裝、化裝和畫面、色調、構圖等的造型處理和設計形成的風格和基調是與原作者老舍作品中強烈的時代氣息、社會風貌、與濃郁的京味風格、胡同風情的描寫和刻畫相一致的，是統一於劇作要求的。

電視劇劇本與電影文學劇本特點各有不同，況且，電視單本劇、短劇、多集的中篇、長篇連續劇在劇作結構、情節安排、人物關係、場景設置等方面會有許多差別，而且肯定都會涉及和影響到電視美術設計的構思和處理方法。電影除了文學劇本之外，還有一個導演的分鏡頭劇本，這樣就使導演對未來影片主題意念的把握和總體構思與意圖明確化、具體化，並使攝影、美術、演員、錄音等各個部門的創作、設計和製作統一於這一總的要求之下，使影片拍攝取得成功。

電視劇除了文學劇本之外，一般有一個大略的分場劇本，往往即興式的、自由發揮的成分更多些，這也是電視劇拍攝方法上的特點之一。

電影美術師通過鏡頭畫面設計、場景設計及人物造型等圖樣的設計是使劇本的文字敘述和描寫形象化、視覺化，也是對未來影片的造型闡釋。這種創作方法對於影片造型處理和總體造型結構、總譜的形成顯然是有利而行之有效的。

不可否認，電視美術師也同樣要進行場景、道具、服裝、化裝、特技等等的造型設計圖的設計。

第三，電視螢幕上體現的視聽造型形象與銀幕視聽造型形象都是影視藝術作品最終體現，是影視藝術家創作的結晶，螢幕和銀幕是形成造型形象的載體。

電影和電視美術師設計並製作的場景、道具、服裝、化裝、特技等造型形象不能像繪畫作品或舞臺美術造型形象那樣直接展現在觀眾面

前，而是必須通過攝影機的拍攝、錄製、洗印、後期製作等最後在銀幕上或在螢幕上體現出來，也就是說電視和電影都要通過攝錄手段，電影要再用放映設備這一媒介最終體現在銀幕上。而電視則要通過現代化的電視傳播方式，傳到千家萬戶的電視機螢幕上。

「電視可以神速地傳播直觀圖像及其伴音。直觀動態圖像和流動的伴音借助於無遠弗屆、無家不至、轉瞬即到的現代化電視傳播方式，顯示出極大的優越性。」

電視美術也具有如電影美術相同的有機性的特點，美術師在設計和製作上要有很強的、多方面的適應能力；要符合攝影機的性能和要求，如鏡頭的種類和規格、不同的視角、畫面內容、景別、畫幅的比例及運動拍攝的特殊要求等，並與照明，錄音等部門相互配合，才能使精心構思的設計準確地體現在螢幕上，取得預想的效果。

「美術設計人員必須時刻記住攝影機的需要。攝影師（及導演）在每場戲裡都需要鏡頭有變化，如果一條走廊窄得只能讓攝影機在一頭拍攝，那就不是好佈景，即使是一堂給人以幽閉恐怖感的佈景（即使劇本注明需要它）也絕不會合用，因為，攝影機在裡面根本沒有立錐之地。完全可以用作假的辦法，這在電視上是屢見不鮮的，可以讓攝影機通過窗拍攝了，……或者把書櫃裝上輪子以便推來推去。」

這是一種在電視劇拍攝現場常常會碰到的情況，就是說電視美術師從設計構思到拍攝現場；從設計到搭景製作，或是實景的選擇、加工等等都必須考慮到攝影機的各種技術要求和特定的制約條件，考慮到傳播的要求，並與其他技術部門有機配合才能取得滿意的效果，創作上才能自由的發揮。

第四，電視和電影美術所創造的銀幕和螢幕的造型形象和畫面效果都要求達到視覺的逼真性。

電視的螢幕形象的逼真性，是由電視特殊的傳播方式、攝錄手段造成的。隨著科學技術的不斷發展，現代電視傳播手段、先進的攝影機

械、錄音設備及編輯電子化系統、影音光碟等的採用使螢幕的模擬度、清晰度越來越高。科學技術水準的提高，就要求電視的製作水準、工藝水準越高，對電視美術的各種技術和工藝製作的逼真性要求也會更高。

影視美術的逼真性，是指造型形象要求具有逼真的視覺效果。就是說，美術師對場景、服裝、道具、化裝的設計以及銀幕和螢幕上出現的人、景、物的形象，不論是採用棚內搭景、外景加工或是運用以假代真、真假結合等方法，或是採用種種材料加工和技術製作等等所創造的銀幕或螢幕的造型形象，統統都應是逼近自然形態的，達到真實可信的視覺的效果。

毋庸贅述，電視藝術的造型形象外在視覺效果的逼真性與形象的內在真實是統一的，與電影一樣都是為創造完美的、生動的、真實的螢幕和銀幕效果服務的。

二、差異方面

電視劇與電影之間從總體上來講存在不少差異，主要表現在物質材料、製作方式、傳播途徑及審美方式等方面，因此，必然會影響到電影美術和電視美術的創作。

1.電視劇與電影在製作方式上的差異

製作方式的差異首先是媒介材料、攝錄工具的不同。電影的媒介材料是膠片，而電視的媒介材料和傳播工具是攝影機和磁帶，電影和電視雖然都是用攝影機把要拍的物件攝錄在膠片或磁帶上，但兩種材料的性能有很大不同。電影的樣片是要經過洗印才能看到結果，如需補拍或改動，在演員的情緒、動作和場景的氣氛、效果、影調、色彩及技術等方面要做到前後銜接，不穿幫，才能萬無一失，否則會有損影片品質，說明電影在技術上要求要比拍電視劇複雜，往往很難不留下遺憾。但是電

影的銀幕放映效果、清晰度要大大優於電視劇。

　　電視的攝錄機械的使用既方便又快捷，在攝錄現場通過監視器就可以直接看到拍攝效果，隨時可以看重播，要補、要改，或增或減立即可以進行，比起畫家在畫面上修改色彩還要容易。這種情況對於導演、攝影師、美術師的設計和製作極為方便，就可以避免錯誤，減少遺憾，防止漏洞，提高品質並能節省開支，縮短拍攝週期。

　　電視劇的拍攝速度一般比起拍電影來要快許多倍（當然不排除個別精雕細刻的費時的鏡頭）而且轉換場地的速度也非常快，例如拍一部二十集的電視連續劇，一般情況與拍一部九十分鐘的電影的時間差不多。但是從作品的長度來講，假如二至三集電視劇的長度相當一部電影的長度的話，也就是說用拍一部電影的時間要完成相當於七至八部電影長度的電視劇，而且長篇電視連續劇往往是多機拍攝，因此就要求電視美術部門要有縝密的工作計畫、熟練的技巧、靈活、機動的方法和適應能力。

　　由於材料、週期、製作方式及市場機制等的影響和左右，使電視和電影的從業人員產生不同的心態。「在電視劇的拍攝現場中，常常可以聽到這樣的話。『這不是在拍電影呢』。這句話裡意味是很多的。一般是告訴你別太追求，別太藝術，別耽誤週期，……另外一層意思，就告訴我們拍電視劇和拍電影不同，電影可以由導演作一完整程度的藝術追求。直接表達了電影與電視劇的層次比較。電視劇是純敘事的，電影既是敘事但也是造型的，電影表現可見的形象，也追求不可見的思想變化。電影不像電視劇消費性那麼突出，消費性突出是現代文化的一大特徵。正如一次性的使用品，速食概念，流行一時的音樂、美術形式等，電視劇是這個時代的文化速食。所以拍電影的導演初搞電視劇時往往受到『這不是在拍電影』的告誡。細細品味，這裡邊有著對電影的濃厚讚譽。電視劇的層次決定了它的製作方式對它的要求。這並不是說這種要求不對，這種要求是對的。我們要看透電視劇究竟是怎樣一種產品，以

使得我們更會去製作它。」

這種看法是通過實踐，對電視劇與電影異同點的更為客觀的認識。

2.電視劇和電影的觀賞條件和方式不同

電視劇是通過電視機的傳播傳達給觀眾，是一種家庭化、公開式的藝術欣賞和娛樂方式。電視是具有真正實際意義的大眾傳媒，它把各種各樣的節目、劇碼、作品，其中包括電視劇傳入千家萬戶，具有不受地理、氣候限制的優越性，電視螢幕圖像的傳真特性並以它獨具有的現場感、及時性、臨場感吸引億萬觀眾。

在電視機前看電視是隨意的、無任何限制的，可以走動著看、交談、躺臥著看，也可邊喝茶邊飲酒看……觀眾鎖定哪個頻道看哪個劇碼完全由自己的好惡決定。

一位導演曾講：「專門看電影、隨便看電視。」把兩種觀賞條件和方式講的很概括。

確實，看電影與看電視劇的條件不同，觀眾看電影去電影院是一種目的明確的藝術欣賞活動，是一種社會性活動。看電影和去劇院聽歌劇、看話劇、芭蕾舞，到音樂廳聽音樂或到美術館看美術展覽等是類似的藝術活動是人的一種審美心理體驗。觀眾在封閉式的、無干擾、關閉燈光的條件下看電影，很容易進入劇情，並能觀察和感受到影片的精妙細微之處，體會和認識到創作者的精心設計和製作。

3.螢光屏（電視）和銀幕（電影）作為影視作品的審美媒介是有很大差異的

電影的銀幕畫面與電視的螢幕畫面都是影視作品的視覺流程中最最基本單位；是影視造型設計形象最集中的體現。觀眾看電影和看電視往往有一種講法是「感覺不一樣」，就是同一部電影在銀幕上看和在電視機的螢幕上會是完全不同的效果，這是觀眾都會有的感受和認識。

　　一般的情況，電影銀幕比電視機螢幕的面積大的多，造成觀眾視野範圍的極大差距。看電影的感覺是滿視野，若是看「全景電影」則似乎連觀眾也投入場景之中，銀幕上的人、景、物等形象是被放大了幾十倍甚至數百倍，若在標準電影放映廳中，加之身歷聲的效果，電影影像的聲畫結合、時空複合的審美效果和視覺感染力只有在銀幕上才能取得完美的、無與倫比的體現。

　　而在螢幕上播出的電視劇是別有一種效果，螢幕的人、景、物等形象是比之實際景物被縮小的、螢幕畫面要比起銀幕畫面要小的多。

　　電視螢幕的小型化是與電視收看的場所和家庭審美方式緊密相關的，也是符合電視劇主要致力於敘事和故事的敘述這種審美特點要求的。

CHAPTER 3

影視空間環境的構成

電影是空間的藝術，電影美術是進行空間環境的造型設計。

在電影和電視劇的創作中，對空間環境的構思和設計是美術師首要的任務，它會直接影響到具體的單項的——單元場景、佈景、道具、服裝、化裝、特技等設計手段的造型處理，還會直接關係到影視作品造型形式和造型基調的形成。因此有必要對空間環境建立一個全面、正確的認識。

首先，電影空間環境是指銀幕空間或螢幕空間，即銀幕或螢幕造型形象構成的空間環境。這種空間環境是指影視作品之廣意的、總體的、有結構意義的空間環境，它往往是影視作品的主題內涵有內在的聯繫。

「空間不再僅僅是由景、外景術語的技術性概念，不再是專指局部的環境形象或背景。空間是一部影片的劇情賴以展開的深遠而完整的構架。」

電影《我們的田野》的著名導演謝飛在談到該片的總體構思時講道：「必須充分發揮景在電影藝術中的獨特表現力，使它在銀幕上說話，明刻畫人物和表現主題。」「以北大荒遼闊的綠色田野和挺拔潔白的白樺樹，這兩種形象作為影片視覺造型的核心。」

散發著青春氣息的、廣闊無垠的綠色田野和潔白的白樺樹林，構成了該影片總體空間形象，使奉獻的一代、奮起的一代的「北大荒精神」得到體現和抒發。

「電影《一個和八個》的空間設計十分自覺和出色，這部影片總的空間是中國北方的抗日戰場，經過作者的選擇和設計，展現在觀眾面前的是一個壯闊而嚴峻的戰場形象，光禿禿的山和石、光禿禿的平原和村莊，沒有青草、沒有樹木、沒有水，只有戰火、硝煙和殘垣，作者甚至沒有像一般影片那樣去表現室內環境，關押俘虜的地點是一個頗具北方特色的煙樓和黃土高原上自然形成的深壑，造型單純而有力感，作者還多次使用『大空間』的手段，把祖國的土地、天空表現得遼闊、莊嚴，雖然遭受蹂躪，山河殘破，但依然是壯闊、美麗的影片完整的空間

設計，使造型形象得到昇華，人們感受到的不僅僅是人物和情節所給予的、強烈的，通過視、聽傳達出來的空間效果帶來的情緒衝擊力震動著觀眾，……只有當電影空間擺脫了一般意義上的戲劇環境和人物背景地位，才獲得了這樣的創作天地。」

類似的實例是很多的，例如蘇聯影片《湖畔奏鳴曲》（*Соната над озером*）通過幽靜、深奧的湖，映照出人物心理和情緒起伏。大陸影片《鄰居》中筒子樓道和連接六戶人家的樓梯、走廊綜合空間組合，是影片時代和社會生活的縮影、又是影片主體空間形象。

從以上的幾個實例中可以認為，空間環境是指影響影片的總體的，具有整體意義的，形成主體形象的空間環境，或稱總的空間結構、構成影片空間形態的總體框架，而區別於具體、單元場景以及用搭景、加工方式的佈景。

其次，電影空間環境還應該是具有心理因素、情緒因素的心理空間環境、情緒空間環境。

環境，按環境心理學的觀點來看是指：「圍繞著某種物體，並對這一物體的『行為』產生某些影響的外界事物。」

這是對環境認識的基本概念，是考慮到能夠分成某種物體（主體）和圍繞著主體的外界事物（即環境），這兩部份為前提的。與此同時，還應認識到環境空間絕不是單一的概念，以研究人們的行為為目的的環境心理學的觀點來看，是可以將環境分為物理環境（也可稱為物質環境）和心理環境。

心理空間環境是從物理環境中得到資訊而產生的，人們對客觀的環境的認知和得到資訊產生並形成心理空間環境是通過感覺器官、主要是通過視覺和聽覺器官和大腦的作用來實現。實際上，人們的心理環境的形成是客觀空間環境的一種心理反映的對應關係。

「心理學家們的目的與其說是對環境特性的研究，倒不如說是強調引起心理反映的刺激特性，他們所關心的也許是形成人的知覺過程的心

理學模式。」

在電影和電視劇創作中的心理空間環境、情緒空間環境，同樣是觀眾從銀幕和螢幕的造型元素得到資訊並通過聯想和想像而獲得。

美術師這種通過環境造型元素，如形象、色彩、光線、景物空間對觀眾產生的刺激是一種誘發手段，誘發觀眾的想像和聯想進而引起情感、心理和情緒的共鳴。

電影中的空間環境不能僅僅局限於展示戲劇環境而存在，就如瑪律丹所說：「我們可以談到影片的空間，這種空間只是影片中的空間，也就是說，劇情中展開的空間、戲劇世界的空間。」假若把戲劇空間當成唯一的電影空間肯定是有偏頗的。然而要指出的是劇情空間、戲劇空間在影視創作中還有重要的一席之地。

以「導演中的導演」著稱的大衛‧里恩（David Lean）曾經對空間環境做過這樣的概括：「環境可以作為場所、作為氛圍、作為情調、作為象徵」。並舉例如《計程車司機》中的黃色汽車、《現代啟示錄》中的湄公河、《使命》（*La Mission*）中的大瀑布。

著名電影美術師韓尚義也曾提到：新時期以來美術師們「已經不光是只為導演提供一個可供拍攝的佈景，而是要求認識空間的作用，創造富有典型意義的與人物思想情感和動作緊密結合的四向度運動的空間，是一種帶有時間性和表現力的空間造型，它帶給觀眾視覺上的資訊是能起到感覺、感染、共鳴、交流聯想和想像作用的。」

他並提出電影美術的要素有三，一是造型空間，二是動作空間，三是情緒空間（戲劇氣氛）。

對於影片空間環境可能會有不同理解，但是對這一問題的看法不能形成某種唯一模式，由於影片的主題、劇情、結構、樣式、風格的不同，空間環境的構成和功能也會有不同的形式。主要可以表現如下幾種：

第一節　敘事性空間環境

敘事性空間環境是在電影、電視劇中，情節和事件發生、發展過程中賴以展開的空間環境。它是與情節結構和敘事內容緊密聯繫的有機部份。敘事性空間環境也有稱之為戲劇性空間的，它應符合劇情內容、體現時代特徵、事件性質和特點；體現出情節發生的時間、地點、季節、地區以及規定情境要求下的具體的空間環境。因此，它有較明確的說明性和交代性。

從劇作上講敘事環境是屬於起到社會背景作用的環境，如時代背景、社會背景、人物周圍的生活環境和景象等。

影片《林家鋪子》在創造典型環境上可謂經典之作。

影片的開場就很明確地把觀眾帶入具有造型特色的江南杭嘉湖附近的水鄉小鎮，對於地區、季節、氛圍、時代等都作出色的交代。

鏡頭隨著小船進入河道，來到小鎮，河道更加狹窄、兩岸臨河的舊茶樓，飯鋪以及在河邊洗菜、汲水、洗衣的人們，河埠頭的層層石臺階延伸至河邊，岸上，臨河石板路邊牆上顯目的「當」字和老刀牌香煙，仁丹廣告以及岸邊算命瞎子敲著雲盤。接著是一桶污水倒入河中，在河水中疊印出「一九三一年」的字幕。隨著劇情敘事的繼續，出現的環境如江邊碼頭，林源記雜貨鋪所處的石板路街景以及與之相通的石拱橋等。在這條與林老闆生死攸關的小街上，展開了「一元貨風波」、從上海湧入小鎮的「難民潮」、「抵制日貨遊行」、「退款風波」、「催款事件」等等。這一幕幕、一件件劇情的情節發展和事件的發生全是在片中特定的環境中展開的，而富有時代特徵、地方特色的場景，與林老闆性格、職業、家庭息息相關的生活環境的營造是符合典型環境原則的。

「《林家鋪子》選擇富有民族特色和地方特色的環境造型素材，既為人物提供確切的活動背景，又使環境因素滲透人物精神領域。」

　　從以上例子中可以看出，影片《林家鋪子》所要體現的日軍入侵、風雲驟變、逃難、遊行、倒閉、逃兵等的時代特徵和地方小鎮風貌、社會景象以及符合人物調度的石板路小街、林老闆家的佈景結構等等是關係到影片整體形象的要求，這種總的社會、時代、地域、人物活動、情節的發展等是通過美術設計的具體的、物質的景、物、服裝；通過內景、外景的設計，搭建和道具的陳設體現、傳達出來的，是為創造影片的敘事空間的形成服務的。

第二節　動作性空間環境

　　「動作」是指人物動作，人物的行動，影視作品中的人物動作是人物內心動作的外部表現，內部動作即內心動作，它是人物在與周圍環境或人物關係的矛盾衝突中產生的內心反映、內心情感的反映。內心動作是人物外部動作的行為依據。

　　影視片中的空間環境是為刻畫人物、烘托人物、創造人物造型形象為目的，因此才有價值。空間環境與人物動作的關係十分密切，動作性空間環境是為人物動作而設置、根據人物的行動做周密的計畫，通過空間的設計和組織而形成，它不同於僅僅只起到背景作用的環境，不應是孤零零地、被動的、消極的遠離人物的背景，而是積極、主動地與人物勾連在一起，成為人物動作的環境。動作性空間環境帶有很強的主觀性和有機性特點。

　　電影《鄰居》中的筒子樓是影片主要的空間環境，是劇作的中心、情節發展、事件的核心，也可以說是人物動作的中心。

　　筒子樓是一套帶上下樓梯、包括六戶人家的房間和走廊和組合式電影場景。

　　這組空間環境結構完全是根據人物動作、人物關係設計的；是圍

繞劇情發展佈置和安排的。片中男主人公初次出場那場戲，鏡頭跟著劉力行從樓梯一步一步、步履維艱地走上來，先到馮衛東家送上他們小兩口做菜需要醬油和醋，然後到建築系講師章炳華家告訴他：「粥鍋開了！」再到另外幾家，最後才到自己家。這是創作者為表現原黨書記劉力行退居二線後仍關心職工，表現他與鄰居們的親密關係的一場重要的戲。影片男主人公劉力行這一動作看似簡單，但卻能讓觀眾體味出老劉的思想、品德和他的內心世界。

該片的美術師談到這一環境的設計時寫道：「樓道設計在二層上，不但使樓梯在整個佈景大的起伏變化上起作用，產生大量調度，而且使看似孤立的樓道同上下層建立了聯繫，人物和攝影機的運動富有節奏變化。在樓梯空間和樓道隔牆上開的漏窗，使原本分成兩部份的景獲得了聯繫，造成一種隔而不斷、堵而不絕的空間變化，即使佈景的橫向縱深得到加強，畫面構圖更趨豐富，又在拍攝角度很有限的佈景中產生新的表現可能。透過漏窗，正好和袁家（後來的集體廚房）相對，使之成為樓道中的構圖中心，這又同它們作為情節上的戲劇中心融為一體。

「樓道中六戶人家的位置，也是根據人物出場和人物交流的需要，結合現實生活的一般規律而安排的。比如把老劉家設計在樓道的盡頭，是依據老劉初次出場要為各家挨門挨戶送菜的動作構思的；馮家安排在樓梯對面右側，不但為他拆廁所門搭廚房提供了空間上的可能，而且使馮衛東性格中較之其他鄰居的不同特色得以顯露。」（圖3-1）

電影空間環境在不同影片裡，根據劇情發展和人物的動作的需要就會產生各種不同形式的空間結構。例如在第二章中提到的影片《帶槍的人》中的斯摩爾尼宮的帶有分支走廊的設計也是說明動作性空間很好的實例。

同是走廊或樓道的空間環境，但在空間的結構形式和造型處理上卻是絕不相同的，根據主要是人物動作和行為以及人物動作的目的性，這也正是動作空間環境的特點之一。

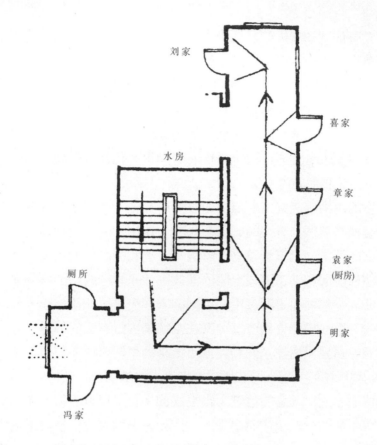

圖3-1　電影《鄰居》筒子樓平面圖，劉光恩、王洪海、尹力設計

　　再一點，我們應當認識到在影視作品創作中，空間環境的結構形式，是採取平面的還是垂直結構的、是採取縱深發展的還是橫向延伸的、是環形封閉式結構還是通透開放式結構等等是沒有現成方案可循的，完全是創作者根據情節發展和人物動作的必要性，進行構思和提出設計方案。

　　例如蘇聯影片《白夜》（*Белые ночи*）和《白癡》中都有動作空間環境很出色的設計。《白夜》中男主人公在幻夢中與情敵在想像的宮殿中鬥劍的那場戲，是兩個演員一來一往，一進一退的穿過七間房子，最

後兩人來到一間豪華餐廳裡以男人主公把情敵刺死在樓梯角下而結束。這場扣人心弦地、緊張地人物動作是為體現人物內心情緒的宣洩、刻畫了生活在幻想中的人物性格。攝影是採取跟拍的運動鏡頭，場景空間是設計成U字形的結構，人物動作是沿著排列在U字型的七間房子穿行通過。

　　這種U字的動作空間結構與人物動作結合得很貼切，取得了滿意的效果。

　　我們再簡單地介紹一下這位美術師（沃爾柯夫）在電影《白癡》中一堂動作環境的設計。

　　「伊凡・亞歷山大洛維奇認為，攝製工作要依靠富有動作性的、在歷史方面極其準確而且受過仔細檢驗的佈景環境。」例子是娜斯塔謝・費里帕夫娜離開伊沃爾金家。「這場戲要求有強烈的富有變化的動作設計，平面設計在這裡不合適。需要有垂直線——樓梯。這應該有助於結尾的那個彷彿是飛奔而去的鮮明的場面調度。」（圖3-2）

　　這場戲是全片高潮戲前的最重要的一場戲，戲中女主人公娜斯塔謝・費里帕夫娜離開伊沃爾金家這一動作對下一場戲是起到很重要的推動作用。導演培里耶夫非常重視並且畫了示意圖，美術師沃爾柯夫根據前面提到的意圖和導演的要求設計了適合人物動作展開和多角度拍攝的樓梯。

　　在許多影視作品中，這種動作空間環境的設計是很多的，而且取得了很好的效果。

第三節　心理空間環境

　　在影視作品中，心理空間環境與敘事性空間環境、動作空間環境的不同之處在於它不僅僅是劇情內容所要求的和故事、情節發展在其中展

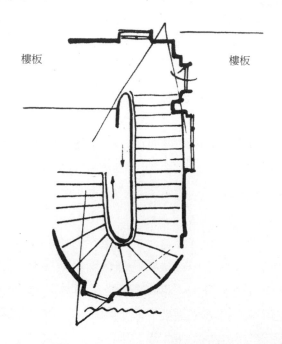

圖3-2　電影《白癡》伊沃爾金家樓梯場景設計，(俄)沃爾柯夫設計

開的具有說明性、敘事性功能的空間環境，也不同於與人物行為、動作融為一體並為動作的展開和發展提供造型條件的動作空間環境。

　　心理空間環境是一種對人物心理變化和內心情感世界的空間襯托，是人物內心感情和情緒的延伸和外化形式。因此，也可以把這種空間環境稱之為情緒的空間，有明顯的抒情性和表意性功能。

　　希區考克的影片《蝴蝶夢》（Rebecca）中曼德利莊園的不明確的地理位置，時常出沒在霧氣中的樹木和莊園以及那非常規的似版畫式的造型構成。曼德利已經脫離了莊園的物質性，而是一種朦朧的具有神秘感的空間，是女主人公心理感受的形象化體現。莊園的室內空間飄來飄去多層的窗簾和帷幔的不穩定感、忽隱忽現的光線、惶惶不安的氣氛等等形成這一特殊氛圍的空間環境；是女主人公志忑不安的心理活動的形象

化體現。曼德利莊園成為人物心理活動的反光鏡。

　　希區考克講過：「曼德利也可以說是影片的第三個主角。」

　　空間環境對於人物心理和情緒的烘托，有賴於多種造型元素和手段的綜合性作用，色彩空間、光影空間、景物空間、結構空間以及畫面角度創作的空間等等都是形成心理空間環境的重要元素。

　　電影《菊豆》中主要場景空間是染房，染房的空間環境是由牆、天井、染池、晾布架套層結構形成的與世隔絕的封閉感和壓抑感，在這裡發生了一場在封建社會下處在邊遠山區裡的人間悲劇。

　　被出賣給染房主楊金山的年輕女子菊豆，受到楊的百般蹂躪和折磨，她追求愛情與天青幽會並生下天白，天白不但不認親生父親，反而親手把天青在昏迷中丟進染池、逼死了自己的親生父母。在慘劇發生的這場戲裡，天青在染池裡掙扎，天白用粗大的木棒給了天青致命一擊，被拚命抓住的紅色、黃色的布從高高的曬布架上滑落下來，遠處的菊豆隨著聲嘶力竭地呼喊聲滾到樓梯下，最後是菊豆的一把火，把老宅葬送火海之中。這場驚心動魄的戲在空間環境的造型上起到非常重要的作用，以紅、黑色調構成的昏暗的色調空間，全封閉的建築結構、唯一的天井透進一束光，照在水池中的天青，紅色、黃色的布瀑布似的不斷往上滑落，池塘裡發黑的紅水和沖天火光組合成一種包含著特殊內涵的心理空間環境，是菊豆絕望的情緒和無望的控訴之內心情感的延伸和抒發；是菊豆悲慘命運的表意。

　　電影或電視劇中根據劇情的需要出現在夢境、回憶、想像、幻覺等鏡頭裡的空間，往往是人物心理和內心情緒在空間環境中的體現。

　　蘇聯電影《伊凡的童年》（*Иваново детство*）在戰爭中無家可歸的伊凡跟隨蘇軍作戰。伊凡作的幾個夢是影片中最為引人注目和精采的抒情段落，伊凡和母親在井邊提水、嬉戲，伊凡與小夥伴在海邊一片散落的蘋果中追逐、奔跑……等場景體出了苦難中的伊凡對母親、對幸福童年的嚮往和追求，更是他內心世界形象化的寫照，這種心理空間環境的

有機安排和刻意追求是著名導演塔可夫斯基在原劇本基礎上特意增加的段落，導演這一別出心裁的創意徹底改變了原劇本的結構，成為詩意風格電影的代表作之一。

再如《人到中年》中陸文婷的夢幻場景。她在陡峭的沙丘上攀登、畫面的色彩是籠罩在深棕和暗黃的沉悶色調之中，這種令人窒息的色彩感覺和沙丘地大遠景中陸文婷的動作所構成的空間環境是對主人公跋涉在人生路途上的隱喻，是一種無力和茫然的心理活動的象徵。

以上我們僅只舉出了幾種空間環境的構成，從這幾種中也可引伸出若干不同側重點的環境空間，如帶有哲理因素的心理空間環境；象徵性的空間環境，以及作為情調的造型空間等。但是敘事性空間環境、動作空間環境和心理空間環境則是最基本的、主要的電影空間構成形式。再有，就是在實際設計實踐中銀幕空間環境的構成，往往是綜合的、多樣性的。

第四節　造型元素與人的心理效應

一、形體空間與人的心理效應

電影美術師進行設計、創造造型形象就是要達到感染觀眾的目的。因此，瞭解和研究造型手段和元素是如何作用於觀眾和感染觀眾的，研究觀眾產生反映的心理效應和心理依據對於美術師的創作是很重要的。

要知道，銀幕造型形象傳達給觀眾的是一種資訊、一種視覺印象，觀眾從造型形象得到感受、取得認知和產生反映是一種心理活動、情感活動。從設計者、造型形象與觀眾（接受者）三者的關係來講是一種情感的交流，設計者本人的意圖和情感要融注入富於感情的、具有美感特徵的藝術形象之中，並通過造型形象引發、刺激觀眾使觀眾產生共鳴、

受到感染。設計者與觀眾之間不能直接進行交流，唯有通過造型形象才能進入人們的心靈，造型形象是重要的、特殊的載體。

我們有必要瞭解造型形象元素對人產生的心理效應問題，造型元素的心理效應，簡單的講就是造型元素（如形體、色彩、光線、線條、空間等）作用於人的心靈所產生的反應和效果。要瞭解人通過主要的感覺器官——視覺和聽覺等（主要是視覺）從造型元素得到的資訊和認知，所產生的各種不同的感受和反映的心理依據。

「人、物、環境——所有這些都是物象。它們程度不同地作用於我們，它們當中一部份與我們的情感近在咫尺，能喚起我們內心世界的感情，另外一部份直接作用於理性。」（畢卡索語）

客觀的人、物、環境、物體與人的關係和使人產生不同反映和印象的心理作用是我們探討這一問題的前提基礎。

顯而易見，客觀世界的形、光、色、線、空間等造型元素對人產生的是一種感染，也是一種刺激，是一種富於感染力的誘發因素，誘發人的想像和聯想，進而產生心理、情緒或情感的共鳴和反映，可見人的聯想活動就是產生感情的心理依據；是產生心理效應的關鍵性因素。

聯想是一種心理現象，它是人面對客觀物件在相關的條件和特定的環境刺激下，引發出對自己印象和經歷中的自然、生活及社會現象的回憶和聯想，由此而產生一定的感情。

另外，我們還應進一步認識到引起或誘發人產生聯想的造型元素與聯想的形象之間必然有某種聯繫和關係，也就是說有一種紐帶、一種特殊關係把二者聯繫起來，由於條件和關係不同，因而產生各種不同的聯想形式。

聯想形式主要有相似聯想、對比聯想、關係聯想、標誌聯想、接近聯想等等。

相似聯想也可稱類似聯想，即由某事物的特徵聯想到在形狀、色彩、光、線、空間等方面與另一事物有相似之處稱為相似聯想。

在現實世界中，自然界的景物、人工建造的景物都有某種形態特徵，以及由形、光線而形成的線形特徵。

例如自然環境中的山峰，或平緩、或高聳（如華山、泰山）、或鋸齒狀（如狼牙山）、或波浪形等。地貌如平原，或如陝北地區的原、　，或大西北的荒原等。樹木之挺拔、粗壯、纖細；建築物之四方形、圓柱形、圓錐形、三角形，圓形等等；室內空間之空曠、窄小、高低、縱深、封堵。又如器物之圓、扁、方、尖，形狀之笨重感、輕巧感等。

自然景物或建築物在不同光線下形成的線形變化，如垂直線、平行線、彎曲線、折斷線、傾斜線；色彩的色相、明度、純度等在不同光線或條件下，千變萬化的色彩世界。

以上種種景物的形態特徵是人對客觀景物經過比較、分析所獲得的直接印象和認識。這些形態特徵往往是引發聯想和想像的紐帶。三角形會給人一種穩定、牢固的感覺，使人聯想到「穩如泰山」的山峰或象徵「死後永生」信念的金字塔。而倒三角形則會產生動搖不穩定感，似一種傾斜物體的聯想。圓形物體則會產生圓滑、柔順之感。四方形則給人以凝重、安定、永恆之感覺，如天安門城樓、太和殿。

電影《黃土地》的創作者們在陝北採訪、走了一個多月見了黃河，看了腰鼓，聽了信天遊，坐了老漢的炕頭，再到佳縣的高山　，只見「冬日的殘陽懸在　尖，四面望去，全是溝，全是梁，全是　，全是黃土。這塊好大好厚的土，沉穩地坐在這裡，不知有多少年了，像個老人。靜極了。太陽遠遠的，像張餅。在淡淡的黃色光線下，這土原博大、雄偉、悲愴。」

這種博大、悲愴、雄偉的「黃土地」精神是創作者們面對在夕陽黃色光照下的土原地貌形態特徵，經過情感聯想而產生的，也是藝術家最可寶貴的創作靈感。

另外，人們面對方方正正地球上的這塊好大好厚的土，「沉穩地坐在這裡不知多少年了，像個老人」。這種印象的取得可以說是在形態

特徵基礎上進而體味出帶有情感的形象和通過聯想產生的特有的神態特徵。

如被稱之為「黃山天下奇」的黃山，「峨嵋天下秀」的峨嵋山及「青城天下幽」的青城山等，這些山的奇特、秀麗、幽靜的印象正是人們對自然景象不同形態的觀察、比較，品味出不同神態的聯想。是形象元素對人產生心理效應的結果。

線形也會使人產生類似的聯想，例如水平線會產生平靜的海水，一望無際的水平線的聯想，而給人以恬靜、舒展之感。彎曲的線給人以溫柔的、流動之感，似搖曳的柳枝、彎曲的河流、通幽的小路等。而垂直線會使人聯想到挺拔的棟樑松、人的直立姿勢，給人以堅挺、向上剛強之感受。

對比聯想是在事物之間對比或比較的基礎上產生的，或由某一事物聯想到在形體和性質上與之相反的另一事物而產生不同的心理感受。

馬克思在談到天主教堂建築時講道：「巨大的形象震撼人心，使人吃驚。……這些龐然大物以宛若天然生成的體量，物質地影響人的精神，精神在物質的重壓下感到壓抑，而壓抑之感正是崇拜的起點。」

馬克思的論述說明了物質與人的精神，造型元素與心理效應的辯證關係。「壓抑之感」正是對比聯想產生的心理反映。教堂建築龐大的空間體量，高與低的對比，人與空間環境的對比，向上升騰的線條，加之光線的效果和唱詩班的音樂，是使人產生壓抑和崇拜的心理活動。

在生活中，事物或現象能產生對比聯想的情況隨處可見，如空間、形體的高與低、大與小、空曠與窄小、明與暗，色彩的冷與暖、光的虛與實等等都會產生壓抑、親切、衝突、舒暢等的感覺聯想。

關係聯想是指通過對某一事物或形象的瞭解、認識而聯想到與它有某種關係或聯繫的另一種事物，並引起心理上的反映。如骷髏、白骨聯想到死亡、危險，臉譜、面具使人聯想到戲劇，又如富士山與日本，長城與中國等等。

另外，特定的標誌或符號也能起到關係聯想的作用，如十字架是基督教的代表，「青天白日」圖案是中國國民黨的標誌，紅十字就自然地聯想到醫院、衛生組織等。

種種聯想是造型元素引起並形成人們心理反映的種種表現形式，是形成心理效應的重要條件。

以上我們是從形象元素之形體、線條、光影等方面分析了對人的心理、情緒的效應，下面重點談一下色彩的感覺效應。

二、色彩與人的感覺效應

世界上的物體都具有形、光、色、線、空間的特徵，主要是形體和色彩特徵，而能感覺到、捕捉到這些特徵一般來說是可以通過五官感覺即視覺、聽覺、觸、味、嗅覺等感覺器官感到這些物體，但是真正能準確並直接捕捉到這一物體主要是靠視覺，因此，我們要看到和感覺到的是物體的形象和色彩，而其他器官，如聽覺只能間接地感到物體的形態、色彩，還有觸覺、味覺、嗅覺等是非常困難或者是完全不可能瞭解物體的色彩和形體。

列寧講：「顏色是物理物件作用於眼睛視網膜的結果，也就是說，感覺是物質作用於我們感覺器官的結果。」

我們說人們能感覺、捕捉到物體的色彩，分辨和識別客觀世界五彩繽紛、五顏六色的色彩空間，是人對客觀的色彩空間的認知，也可以說是得到資訊，這種資訊是感覺的資訊，是色彩的資訊，是通過感覺器官——眼睛得到的不同類型的色彩資訊並對人產生某種感覺效應的關係。

一般說來，色彩的感覺效應有三種：1.物理效應；2.心理效應；3.生理效應。對於我們進行美術設計主要是瞭解其物理效應和心理效應。

1.色彩的物理效應

　　人對各種色彩的感覺是有區別的，這是任何人都有的切身體會，我們試分析一下，各種色彩作為客觀條件對人有什麼影響？當人面對各種不同色彩又會有什麼感受呢？

　　譬如色彩會使我們有冷或者熱的不同感受，還會有輕、重，遠、近等的不同的感覺變化，這就是色彩讓人感覺和體會到的重量、距離、溫度、體積等的物理效應，這些效應在影視作品的空間環境設計中會產生不同的效果，起到重要的作用。

(1)色彩的溫度感

　　人們對色彩的冷暖感覺是從長期生活體驗和觀察中產生的，如強烈陽光的紅日、火堆旁的火光必然與溫暖的感覺聯繫起來。因此，我們一般把黃色、橙色、紅色稱為暖色或稱熱色。而藍色、藍紫色，青色會使人聯想到寒冷的夜色天空、冰雪、清涼的水或者是陰涼的樹蔭等，我們稱之為冷色或稱為寒色。其他色彩如綠色、紫色一般可看作是中間色，也有稱之為溫色的。

　　色彩的冷暖感是來自於溫度感覺的聯想，是色覺與溫度覺聯結的色彩感受現象。

　　一位日本色彩學家曾舉過一個例子：「將一個工作場地塗成青灰色，另一個場地塗成紅橙色，這兩個場地，其客觀上的溫度，也就是物理的溫度是相同的，但主觀上的溫度有很大差異。在青灰色場地工作的人，在華氏五十九度時感到冷，但在紅橙色場地工作的人在華氏五十四度降到五十二度仍然不感到其冷。」

　　以上例子說明由於場地色彩之不同，人的溫度感竟有五到七度之差，這種差別是人對色彩主觀感受引起的變化。暖色的環境，可以使人的感覺受到刺激而使血液循環加快，讓人激動、興奮，而冷色環境則讓人感到冷靜、平穩，進而引起人的機體收縮，體溫降低。

在現實生活中，色彩的冷暖現象往往是錯綜而複雜的存在著，因而在實際的創作和設計中我們把握色彩冷暖關係是相對的，是相比較而言的，也就是說只有經過比較才能獲得色彩關係的正確表達。例如紅色與藍色比較，當然紅暖、藍冷，而紅色與橙色相比較，則紅色則成為冷色。更微妙的關係往往是在同一色相的色彩也會有偏暖和偏冷的區分。如橘紅色與玫瑰紅色同屬於紅色屬性，但一個偏暖、一個則偏冷。

在場景空間設計中，色彩冷暖的空間效果對於形成場景氣氛，使觀眾產生相應的心理反映是很重要的因素。

(2)色彩的距離感

人們在日常的生活實踐中，隨時隨地會在視覺上感覺到色彩有距離感的明顯區別。

譬如，黃色的土山在近處是很鮮明的土黃暖顏色，而距離很遠的山則是藍灰色、藍紫色、越遠藍色越深。這是一種盡人皆知的自然現象，是由於空間透視現象造成的，這一現象也正說明了暖色是一種向前突出的色，是前進的色，而後退的色是冷色，色彩越冷後退越遠。大自然的現象如此，室內的空間也同樣如此。總之，暖色彩如黃、橙、紅等是前進色，也有人稱為近感色；而冷色彩如藍、青、紫色等列入後退色，也可稱遠感色。

其次，色彩明度，亮度和暗度也是造成色彩前突或後退的重要因素，明亮度高的、強的色彩明顯地給人造成前進和突出的感覺，而明度低的色彩會讓人感到後退而深遠的印象。

色彩距離感對於空間結構的形成、產生空間層次、造成縱深效果、改變比例關係、形成特定氣氛起著重要作用。

(3)色彩的重量感

色彩是有一定重量感的，有的色彩使人感到很輕，有向上飄浮、升騰的感覺，如飄浮的白雲，向上擴散的升起的蒸氣、煙霧。而另外一

類色彩會給人一種沉重的、下沉的感覺，如黑色的煤塊、深色的金屬等等，這種現象當然與人的觀念聯想有直接或間接的關係，並由於人們在生活中長期對不同的物體色彩的觀察和體會而形成的約定俗成的輕、重感覺和認識。

總的來說，色彩的明度對色彩輕重感起主要作用。也就是說明度高的色彩，如白色、淺灰、淺黃、淺綠色、淡藍色等等都顯得輕飄、向上升浮之感，而明度低的，如墨綠色、深藍色、深褐色等是重色，使人看後感到沉重、壓抑、悶堵的感覺。

另外，在明度相等的情況下，往往冷色會讓人感到輕飄飄的，而暖色則使人感到有重量。

色彩的輕重感在空間結構、畫面構圖中，有左右畫面構圖的均衡與穩定，協調空間中前後、上下面積、調節尺度和比例的重要作用。

(4)色彩的體量感、體積感

日常生活中這種色彩的體量感是人們常常會感覺到的，例如，有人很胖，在選穿衣服色彩時會想到穿深色的，目的是讓人感到瘦了一圈，或選擇有分隔號條的料子做衣服也會使感到窈窕了許多。這是由於深色造成的收縮感，在空間中採取深色調可使大體量的空間減少空曠感。

相反的情況則是色彩的膨脹感，擴散感。我們還以人的服裝色彩為例，穿白色、淺色服裝必然會使胖人感到更胖，而在空間中使用淺色、明度高的色彩就會使小的空間體量產生擴大感。

色彩的膨脹感和壓縮感、收縮感與色彩的溫度感，冷、暖有一定聯繫。我們知道熱脹、冷縮是物理現象，與色彩的冷色或是暖色給人的收縮感和膨脹感是一致的。

2.色彩的心理效應

色彩的心理效應簡單地講就是指人對不同色彩所產生的不同的心理

反映和情感表達。

這是人的一種心理活動過程，當人面對外界的自然現象和社會現象並對其呈現出的色彩資訊得到回饋，產生聯想，得到感情體驗而流露出的美醜感、好惡感，或是興奮、激動、喜悅、憂傷等等的心理反映。

心理學家把人對客觀事物所產生的情感現象歸納為自然感情和社會感情法則，這是很有道理的。就是說人面對自然界的景物和現象與對社會事物和現象，由於各種原因會產生完全不同的心理反映和情感流露，是有區別的，不能一概而論。

自然界的萬物如植物、動物、地貌、山川、河流、森林以及季節、氣候的變化等等都是有色彩的，這種色彩往往就代表著某一事物的特徵，引起人們情緒和感情上的變化，進而產生聯想和象徵。

植物綠色是大地回春、春光明媚的代名詞，進而聯想到平緩的草地、綠色的田野、平靜的湖水，產生復甦、希望、新生、青春、寧靜等情感。

黃色在自然界往往與秋天的金黃色、與張開笑臉的向日葵、豐收的果實聯繫在一起，黃色光是明度最高的，光感也最強，日光、火光、蠟燭光均是黃色光。黃色往往會給人以溫暖、豐盛、收穫、喜悅、光明的情感。著名俄羅斯風景畫家列維坦Исаак Ильич Левитан的名畫《金色的秋天》（*Золотая осень*）奏出了令人難忘的黃色旋律，又是喜悅、希望的象徵。女畫家雅布隆斯卡婭（*Татья́на Ни́ловна Ябло́нская*）的名畫《豐收》（*Хлеб*）以濃重的暖黃色調傳達出豐收的喜悅、熱烈的氣氛、熱火朝天的場面，吹響了「熱情」奏鳴曲。

蔚藍色的天空、晴空萬里，這是人們經常看到的最大面積的色彩，海洋的藍色是天空藍色的直接反射，是大自然最冷的光源，天空的藍色影響到物體朝向天空的若干角度的面，都會受到藍色光的影響而有冷色調的成分。藍色調也會影響到室內，在沒有陽光直射的情況下受光部份肯定是冷色光。

　　藍色調在特定環境下是幽靜、清爽、透明的深遠感，在與暖色調並列或對比的條件下往往產生一種強烈的緊縮感、冷酷的心理感受。

　　蘇聯影片《去看看！》（*Иди и смотри*）（美術師彼得洛夫 **Виктор Петров**））是揭露二戰期間，法西斯在白俄羅斯土地上犯下的慘絕人寰的暴行。十萬村民被活活燒死、六百二十多個村莊化成了灰燼。色彩在影片中起了非常重要的渲染作用，可以說該影片是以紅色與藍色結構起來的，在焚燒村民的沖天火光的對比下，村莊、道路、木橋、樹林全籠罩在昏暗的深藍色調之中，加之嚴寒冬天的大雪，藍色在影片中完全失去了幽靜、清爽之感，而是冷酷、慘痛的感受，是人間悲劇的象徵，是不寒而慄的氣氛。（彩圖3-1、3-2）

　　白色是色彩中明度最高的、白色也是大自然中最少污穢的物體。古人云「白玉無瑕」就是用潔白的玉石比喻事物或人的十全十美。白色也會讓人聯想到沒有污染的雪、乳汁、白雲……給人以純潔、清白、樸素的感覺。也可能在特定的情況下產生寒冷、悲哀的氣氛。

　　人在接受色彩資訊後的感情反映，一方面激發了人的觀念聯想、聯想到廣泛的自然現象和社會現象產生心理的感受。另外一方面也是人的一種情感回饋、一種情感移入，賦予大自然中各種物體色彩以人的感情，成為「人化的自然」，這種對自然現象的聯想和情感移入現象，對於社會現象也是同樣存在的。

　　廣而言之，人是生活在不同的社會裡，生活在特定的時代、國家、地區，又由於政治制度、歷史文化傳統以及風俗習慣的不同，個人的職業、宗教、信仰等的不同，因此，在某個國家或地區或某一民族或某一家庭，個人對於色彩的感覺和看法會有著截然不同的差異，這種色彩象徵性有著約定俗成的傳承性、習慣性或延續性。

　　紅色是極富刺激性的色彩，經研究發現紅色光波最長，穿透力最強，使人聯想到血液的色彩，熱血沸騰，火焰和熾熱熔岩的熱量，成為熱情，激動、革命的象徵。紅色是不少國家國旗的主色調，如中國、前

蘇聯、古巴等等象徵著革命、勝利的旗幟。另外，紅色在中國各民族的傳統觀念中是喜慶、幸福的象徵，婚禮、祝壽、春節等節日場面中都離不開紅色。

社會生活是變化的，人們對色彩的社會情感涵義往往是與社會現象、政治事件、社會潮流緊密相關，並會產生新的心理感情。如文化大革命中那驚天動地的「紅海洋」成了橫掃、砸爛、打倒的代名詞，是罪惡、浩劫的象徵。

綠色，在阿拉伯國家是一種極神聖的色彩，是回教徒「永恆的樂園」的希望，吉祥的象徵，似人們在無邊無際的荒漠之中遠望一片綠洲的情感聯想。

在中國的歷史上對綠色則是一種不吉祥的習慣看法，並有過貶綠、貶青的典章，綠被黜為「賤者」，唐代在法律上就規定：「吏人有罪，令裹綠以辱之」，明朝法律也規定官妓用碧綠巾裹頭。

黃色歷來是皇室的主要代表性色彩，是帝王傳承下來用以象徵崇高、權力、尊貴，有的朝代甚至規定，布衣百姓不許隨意用黃顏色，否則要治罪，顯示統治者的至高無上。因此，也就形成了人們對黃色產生一種威嚴，神秘的心理感受。

許多國家的國旗用黃色為主色調，用以象徵希望和輝煌。黃色調常常被看作光明自由的代表性色彩。電影《幸福的黃手絹》（幸福の黃色いハンカチ）中當女主人公不是用一塊黃手帕而是一串串的無數塊黃手帕來迎接從監獄無罪獲釋的丈夫，黃色塊迎風飄揚，抒發了女主人公對團聚的渴望，成了光明和期待的象徵。

CHAPTER 4

總體造型構思

　　電影美術創作與其他藝術創作一樣都講究和重視構思，也就是我們常說的要「立意」，如畫家畫一幅畫、作家寫一部書，在動筆之前要先立意，即所謂「意在筆前」。「意在筆前」最早是東晉大書法家王羲之在所作的《題衛夫人〈筆陣圖〉後》中提出的。後來唐代韓方明在《授筆要說》中又引徐之言作了具體闡釋：「夫欲書，先當想，看所書一紙之中，是何詞句、言語多少，及紙色目，相稱以何等書，令與書體相合，或真、或行、或草、與紙相當。意在筆前，筆居心後，皆須存用筆法。有難書之字，預於心中佈置，然後下筆，自然容與徘徊，意態雄逸，不得臨時無法，任筆所成，則非謂能解也。」

　　以上講的雖然是關於書法的，但對於電影美術創作也是相通的至理名言。

　　「意在筆前」就是強調在創作之始、動筆之前必須要進行構思，「預於心中佈置然後下筆」，要籌畫一下紙的大小、根據內容多少，選合適的字體……才能達到「意態雄逸」。

　　「意在筆前」還有一層意義，即立意也是一種創意。對於電影美術師的影片造型設計而言也是同樣道理，每設計一部影片都是一種新的課題，沒有現成的方案和公式可以照搬，構思是創造性勞動，要提出符合特定劇本的設計方案和獨特的造型處理。

　　愛森斯坦曾經談到他在影片開拍前要經過很長時間的構思和醞釀過程，再定下方案。他講：「在拍攝現場不是去尋找方案而是體現，體現構思在膠片上。」當然方案不是一成不變的，可以有反覆的修改，但不能心中無數，現編、現想。

　　影視藝術是採取集體方式進行的綜合性創作，尤其要求藝術構思的完整性、整體性。

　　宋代大藝術理論家蘇軾在《文與可畫篔簹谷偃竹記》中寫到：「今畫者乃節節而為之，葉葉而累之，豈復有竹乎？故畫筆必先得成竹於胸中，執筆熟視，乃見其所欲畫者。」

這裡講的是畫竹子要「胸有成竹」，有的人一個竹節一個竹節孤立地畫，一片葉子一片葉子分散地畫，哪裡能畫出生動、完整的竹子呢？畫竹必須首先要在自己的構思中形成完整竹子的造型形象，甚至都能看到未來畫面上竹子的姿態、形象才能畫好竹子。

從事創作，要「胸有成竹」、要有總體構思，是作品成功的關鍵，同樣是美術師應遵循的創作原則。

第一節　樹立總體造型觀念

總體造型觀念是現代影視造型觀的重要特徵。

總體造型觀念，不僅僅是美術師要有這樣的意識和認識，而應是對參與影視劇創作的所有創作人員而言的。這是影視藝術發展到現在，自身創作特性和規律的必然要求。

第一，美術師要有導演的意識，要從宏觀上把握影片造型；要有駕馭整個作品的主體意識。

長期以來，存在著一種似乎根深柢固的看法，即片面地強調綜合的觀念，僅僅強調美工是一種陪襯工具和輔助手段。這種與「三突出」有血緣關係的看法和單純強調綜合的、橫向思維的觀點，在創作上直接的後果會導致設計的支離破碎，只會起到肢解造型手段，產生破壞影片完整性的不良後果。

還有一種說法是：「導演提方案，做決定，美工師去執行。」這就意味著美術師只配當一名完成加工定貨的手藝匠。

導演尤特凱維奇指出：「每一個電影表現手段在整體藝術感染力體系中都是有平等權力的因素。」「美術師在我們這裡不能變成『值班』佈景的佈置者。」

在一部影片或電視劇的創作中，美術師要與導演、攝影師等主創人

員在創作上取得統一意見和認識上的一致，這是一條重要的創作原則，在實際的工作中意圖的統一，往往是以導演意圖為主的統一，這是正常的、是為使影片形成完整而有特色作品的必由之路。

完整性是影片或電視劇的生命力所在，美術師正是根據影片或電視劇的主題意念和總的基調，以刻畫人物為中心，創造銀幕視聽形象是美術師一切設計的出發點和歸宿，為達此目的就必須總體把握。

要宏觀把握，還有一層意思就是美術師在設計之初要先做一次導演探索，然後再進行設計。電影學院一位學生在畢業論文中提出「坐在導演椅子上的美術師」。這是一個很別致的提法，又是很有道理的看法。美術師只有從導演的角度審視全部作品，從全域出發，最後落實在造型處理才是正確的創作之路。

著名美術師池寧也發表過類似的看法，他說：「設計景要先從調度著手，才會使一個景完整，要先做一次導演探索和設想而後做美術師，這樣你的意見容易被導演接受。」

這是很有道理的經驗之談，他設計的《祝福》、《林家鋪子》、《早春二月》等電影是電影美術設計的經典之作。

假若我們把總體感的把握看作是一種縱向思維的話，那麼我們也不能放棄造型元素的綜合利用，我們可以把它看成是一種橫向思維。要像網一樣地縱向和橫向交織起來，才能實現總體的構思。

影片《黃土地》的美術師何群在該片的美術闡述中提到：「不但要表現環境，而是通過不同的環境展現人物情緒。把黃河、溝壑、山道和人物命運緊緊聯繫在一起，形成一個整體。色彩以黃土高原、黃河為基調，統一的色彩基調會給人們整體的感受，基調的產生來源於環境本身的色彩的整體，服裝和道具色彩的設計要統一在環境色彩整體之中。服裝、道具的色彩以黑、紅為主，結實有力。」

作為美術師始終念念不忘的，就是造型的整體構思。

美術設計既要從導演的角度探討並確定設計方案，同時，有機地與

其他手段相配合尋找與劇本相吻合的造型處理。因此，美術師應樹立一種縱向思維與橫向思維有機結合，以總體造型觀念為導向的造型觀念。

第二，美術師應該有劇作的意識。

美術師進行造型設計的創作過程，是參與和完成劇作的過程，如果說我們在前一個問題中提到要樹立主體意識，整體觀念是側重於要有導演的意識，那麼從另外一個方面來講美術師也應有劇作的意識。

電影或電視劇的主創人員和其他創作人員是劇作的體現者也是參與者，這點認識已取得普遍的共識。

當代電影的發展，中國新時期電影出現，形成了一股潮流，其特點之一就是造型意識的覺醒，或稱造型意識的復甦。銀幕上減少、精減語言的敘述性、說明性而代之以造型語言的抒情性、表意性，是這一時期許多影片進行探索和追求的重要方面。如《小花》、《歸心似箭》、《鄉情》、《孫中山》、《如意》、《黃土地》、《黑炮事件》、《紅高粱》、《輪迴》等等影片在造型方面都是很有特色的。

造型手段在劇作上的意義，一向是愛森斯坦非常重視的問題，在一九四八年他臨終前一天未完成的論文《彩色電影》中寫道：

「在如何運用電影表現手段的問題上，存在著一種——在我看來——極其惡劣又相當流行的觀點。這種觀點認為：在影片中只有那種聽不見的音樂；只有那種不現形跡的攝影處理，只有那種看不出來的導演技巧才是好的。在彩色方面，只有使人們感覺不出其中有彩色存在的那種彩色影片才是好的。我覺得，這乃是無力駕馭共同參與創作有機而嚴整的電影作品的一整套表現手段的反映，可它居然被奉為一種原則了。」在談到如何運用表現手段的問題時又說：「在這裡技巧將是意味著能夠把表現手段的每一個因素都發揮到最大限度，同時又能夠使整體的各個部分取得配合和平衡，而不讓任何局部因素脫離開這一總的整體演出，脫離開這一總的結構統一。這就是在電影作品的任何表現手段方面所應採取的立場。在彩色方面同樣適用。我以上所述的真正意

思在於：電影表現手段的所有因素都應當作為劇作因素而參加到影片中來。」

他在臨終前寫下的這篇關於色彩問題的文章（未寫完）成了他的最後遺言，現在看來仍不失重要的現實意義。他提到的「整體演出」、「總的結構統一」就是總體造型觀念和實踐的創作原則，在這一原則下，要使每一種造型元素發揮到最大限度，也就是把造型手段，包括空間環境、人物造型、色彩、光線、運動等作為劇作因素進入電影的真正意義。

第二節　把握主題意念

美術師在進行設計之始，從總體造型觀念出發要抓的第一義要事就是明確電影或電視劇的主題。

我們講美術設計要以劇本為依據，劇本乃未來影視作品之基礎和根本，而劇本的主題是劇本的「主腦」，是中心思想，就是創作人員通過影片企圖達到的目的；要表達對生活、歷史、或現實的認識和看法，自然也是美術師創作的出發點，是美術師要盡力捕捉的電影和電視劇的中心意念。

劇作家王迪講：「主題、人物、故事、情節、結構等均有密切關係，不過，一方面所有這些手段、方法都是為了完成主題和主題思想的要求，同時，主題思想又不是孤立自在之物，而是融於劇作其他元素之中，就像靈魂寓於活的人體中一樣。我們不能說人體某一部分是靈魂，可我們知道人體消失，靈魂也就無所附麗了。由此可見，電影劇作的靈魂（主題思想）在劇作中是何等重要了。」

主題思想作為劇作的中心意念對於影視美術師來講，它的重要性是不言而喻的。要使影片的主題思想寓於美術設計之中，並通過造型形象

體現出來，即必須在表現電影或電視劇的中心意念上有所貢獻。

　　有經驗的美術師都是從抓劇本的主題思想入手，集中形成自己創作的構思，為體現中心意念進行造型設計。

　　前輩電影美術師韓尚義談道：「許多優秀的佈景設計，是作者從劇本主題思想中引出自己有關的生活積累和全部智慧，通過集中提煉、勞心焦思、多方探索，最後以鮮明、生動、富有魅力的藝術形象表現在銀幕上。」

　　著名美術師寇洪烈在談到電影《歸心似箭》的創作時講道：「首先根據導演對劇本主題的闡述，進行反覆研究，明確主題和全劇的主要矛盾。影片的造型處理，就是以此為依據，隨著劇情的發展和人物動作、節奏的起伏變化，對各個場景的造型任務和環境氣氛的渲染做出總體安排。」

　　電影《農奴》（美術寇洪烈）就是遵循這一創作原則進行設計的。根據影片導演的最初設想和要求，美術師在場景造型和氣氛的渲染上突出了雕塑感，莊園作為主體造型形象那種莊嚴的氣勢和主要場景如大殿、密室等形成並體現出粗獷、凝重的造型基調，符合著影片的主題內涵。（圖4-1、4-2）

　　另外，我們講要捕捉、探討所設計的影視作品的中心意念，就是要說明對劇本的主題即中心意念的認識是沒有現成答案的，是需要去探討，理解並要與導演對主題的看法和把握取得共識。雖然，作品的主題有的很明確，有的則很含蓄，也可以是多義的，也有提倡主題的曖昧性，但是不等於沒有主題，總有一個總體想法或是圍繞一個較完整的意念來構思的。

　　有的導演明確提出對劇本主題意念的把握是一種「提純化」的工作，既是導演對劇本的主題意念提出獨特的有價值的看法，又是對主題認識的深刻化。

　　「導演要善於在文學劇本提供內容的基礎上，提煉出其中最深刻、

圖4-1　電影《農奴》場景設計，寇洪烈設計

圖4-2　電影《農奴》場景設計，寇洪烈設計

最獨特的思想意念，即將文學劇本提純化的過程。導演只有產生劇作家
觀察生活時的激動，與之有了感情上的共鳴，才能把劇作的精華提煉和
表現出來。」鄭洞天：《電影導演》，並進一步提出對主題意念的把握
應追求的三個目標：總體感、獨特性、深刻性。

　　例如根據林海音的同名小說改編、拍攝的電影《城南舊事》是寓意
深刻的，從劇本字裡行間流露出對故土深深的懷念和難以忘懷的對故鄉
北平的眷戀之情。可以說「苦戀故鄉」就是《城南舊事》貫串始終的主
題意念、中心思想。

　　美術師同樣必須對未來影片要體現的中心意念和思想內涵用心探討
並與導演、攝影師取得一致看法，運用造型手段把影片或電視劇要體現
的精神解釋出來，把主題意念表現出來。

第三節　確定基本情調

　　影視美術師在探討和把握影片或電視劇主題意念的構思過程中，自
然而然地考慮到並體味出與主題意念相通的、獨特的情調和格調。

　　基本情調是通過影視劇中的人物情緒，造型格調、蒙太奇節奏、情
節、氣氛、色彩等抒發出的一種感情和情緒特徵。

　　基本情調的價值在於這一基本情緒基調是否已經成為揭示主題意
念、刻畫人物內心世界並為形成影片造型形式和造型結構起到綱要和主
腦的作用。

　　「基調」一般是指音樂的主調、主旋律，當然樂曲還會「轉」調，
然而，不論如何轉調或還原，凡一音樂作品都有其基本情調，是悲愴
的、莊嚴的、英雄氣概的、歡樂的、詼諧的等等，影視作品亦然。

　　影片《城南舊事》在體現基本情調上有明確的構思。「根據原作的
主題思想，導演要求影片美術設計工作必須緊緊圍繞著作品中自始至終

流露的『淡淡的哀愁，沉沉的相思』為基調，創作出充滿二〇年代氣息和風土人情的舊北京南城的真實環境，儘量完美地在環境氣氛上幫助角色融合在當年的情景之中，為突出『思鄉』之情而服務。」

不難看出，該片導演吳貽弓提出的「淡淡的哀愁、沉沉的相思」作為影片的基本情調是很貼切地符合著原作者對故鄉、對童年、對親人的思念之情的，而強調「淡淡的」、「沉沉的」則是這種深沉情緒的流露。看來導演是深入劇中人物的內心深處體會到並提出十字基調的。他就這個問題講道：「電影總體來說無疑是敘事的藝術，但我總感到每一個鏡頭似乎並不該直接去敘事。而應該是傳達一種情緒；或者說的玄一些是傳達一種可感覺的資訊給觀眾，而敘事的結果應該是由觀眾自己最後去完成。」

作為該片的美術師仲永清、濮靜蓀則要在取得對影片情緒基調共識的基礎上繼續對影片造型進行探討。「我們走訪了惠安館的舊址、虎坊橋、新舊簾子胡同等，在北京各式各樣的胡同裡輾轉察看，尋找舊北京的殘跡。在看景中，逐步對戲的環境有了親切感，從胡同及城牆的灰濛濛的色調中感受到，並確立了符合影片主題的青灰色調為整部影片的基本色調。」

從以上例子可以清晰地看到美術師創作構思的軌跡，即從把握劇本的主題意念到對影片基本情調的掌握和確定再通過深入生活，經過身體力行，尋找出獨特的造型處理。（圖4-3、4-4）

圖4-3　電影《城南舊事》「水窩子」場景設計，美術仲永清

圖4-4　電影《城南舊事》「英子家西廂房」場景設計，美術仲永清

　　影片造型的基本情調就似一把貼切地符合了影片主題意念和影片總的情調要求的鑰匙，開啟了造型構思之門。

　　電影《傷逝》的美術師陳翼雲在談到設計的體會時寫到：「根據魯迅先生同名小說拍攝的故事片《傷逝》，是通過兩個小知識份子衝破封建家庭和社會牢籠，追求婚姻自由和個性解放，探索『新的生活』的悲劇，塑造了二〇年代的中國兩種不同的類型的知識份子的典型。」「要求影片真實、生活、深邃、細膩，整個戲是灰色悲壯基調。」

　　影視作品的色彩基調，是青灰色調也好、悲壯的灰色基調也好，其形成都是從分析、確定作品的主題意念和情緒基調得來的。

　　色彩基調是影視作品中造型處理的主要手段，可以這樣講，「彩色」影片就應該用彩色來構思」。（日丹語）

　　影視作品中的色彩基調是指由色彩組織而形成的影視作品總的色彩傾向、總的色彩情緒特徵和在處理色彩關係上的風格特點。

　　色彩感覺是最富感情的美感形式，我們進行影視作品構思，形成基本情調的創作中，色調是最重要的造型手段。

　　色彩基調是由若干因素形成的，包括各個單元場景的色彩空間與人

物服裝的色彩；它們二者在情節發展中的色彩變化與段落之間的色彩關係，以及相互有機組合而構成的色彩傾向和特徵，例如表現為輕快、透明的藍灰色彩基調的蘇聯電影《白夜》體現出白夜氣氛中，朦朧幻想的色彩基調，進而烘托出男女主人公邂逅涅瓦河畔的浪漫情調。又如表現為強烈而沉重的深黃暖色基調的影片《黃土地》，給觀眾一種寬厚而溫暖的孕育著生命的感受。又例如運用不同色彩明度和色階的冷紫色調的電影《雷雨》渲染人物命運、創造氣氛，為體現「鬱」字的主調發揮了色彩語言的重要作用。

在對待電影或電視劇中的色彩基調的看法上，千萬不能忘記影視色彩動態的首要特徵，即它是流動的、運動的形態。杜甫仁科很明確地認為：「電影的彩色由於具有動態的本性，所以不是接近繪畫，而是更接近音樂，是視覺的音樂。」

蘇聯影片《寶石花》和《米丘林》被譽為處理色彩的成功之作（美術師鮑格丹諾夫和米亞斯尼柯夫）。理論家日丹在分析這兩個影片後寫道：「劇作不是要求影片色調單純地變換色斑，而是隨著影片情節的運動而變化發展的一定的主導情調，要求在一個場景或一個鏡頭的總構圖裡有一定的彩色的重音。例如在杜甫仁科的影片裡，米丘林的那幢舊房子的主題按照導演的構思應該像一座蜂巢。於是美工師便遵循導演的意圖，非常準確地把佈景和光調處理成棕黃色和橙色花的色調，這些花決定了這一場景的景物描寫的主線。」

這裡，必須提出一個新的任務：組成場景的色調和整個影視作品彩色貫串線的統一，這條線可以說概括並支配著影片中所有的彩色。

愛森斯坦在給庫里肖夫（Лев Владимирович Кулешов）的信中寫道：「除非我們能感覺出貫穿整個影片的彩色運動『線索』像貫穿整個作品運動進程的音樂線索那樣可以獨立地發展，否則我們就不能對電影中的彩色有所作為。」

杜甫仁科與愛森斯坦對電影色彩是「運動的線」、是「視覺的音

樂」的看法都是強調電影的色彩有動態的特性，是一條線貫穿於作品的始終。

　　作為貫穿全劇的色彩基調，實際上是起到了影視劇結構的作用。

　　尤特凱維奇在其《導演對位法》一書中對在影片《奧賽羅》中的三個主要劇中人物的服裝色彩與環境色彩的「對位」作了精心構思，通過紅色、白色、黑色的貫穿與變化和三種基本色調旋律的合奏體現出影片悲劇的涵義。

　　影片《紅高粱》是以紅色為基調，奏出了燦爛熱烈、生機勃然的紅色交響，紅高粱，十八里紅，顛搖中的紅轎子、最後是天、地、人全部沐浴在血與太陽的色彩空間中，加上天狗吃月亮的神秘效應，創造了符合影片生命主題的粗獷、濃郁、騷動不安的生存環境，貫穿於其中的紅色基調體現出影片「豁豁亮亮、張張揚揚」的氣質和自由奔放如烈馬奔騰的情緒。

　　「血紅的太陽、血紅的天空、血紅的高粱漫天飛舞，小孩『娘、娘，上西南』的喊聲隨風飄灑，再伴以升騰而起的高昂激越的嗩齊奏，使影片的生命主題得到最高昇華。」（張藝謀語）

　　從以上幾部創作的實例，可以看出，電影或電視劇的造型格調和色彩基調的形成是從作品總的情緒基調派生出來的，是一脈相承的，而作品的基本情調也必然要通過色彩、光影、造型形象傳達和體現出來，並且必然要與聲音形象穿插、勾連在一起，形成合力才能產生震撼人心的聲畫衝擊力。

第四節　探求恰當而獨特的造型結構形式

　　電影與電視劇是最富於結構美的藝術形式。

　　一部電影或電視劇在構思階段，美術師、導演、攝影師及其他創作

人員必須探求和尋找到符合影視劇主題意念，與作品的風格、樣式、基本情調相吻合的獨特的、恰當的造型結構形式。

影視片的造型結構形式是指作品的整體空間結構和色彩結構，探求並確定整體與局部、局部與局部、段落與段落的關係，形成影片或電視劇造型形式的基本框架。

影視片的造型結構就像一輛汽車的底盤和車體，或如同一座建築物的地基和框架，底盤也好、框架也行，都可以看出是什麼類型的、何種功能的汽車和樓房；都具有未來作品的內部結構和外部形態特點。又譬如我們畫一幅人體畫或肖像畫，首先要抓住物件的大結構、大關係。

對影片造型形式和造型結構的追求，探求影片造型風格是俄羅斯電影的傳統，也是許多成功影片的共同特點。

「前蘇聯電影學派幾代藝術家的更替，隨著時代的不同，造型特點也在演變。但是對電影風格和造型形式完整性追求是一致的。」

塔可夫斯基的影片《安德烈‧盧勃廖夫》（*Андрей Рублёв* ，美術師諾沃捷列日金*Ипполит Николаевич Новодерёжкин*）、《鏡子》（美術師得維古柏斯基）在這方面很有代表性。

《安德烈‧盧勃廖夫》空間造型的概括性和隱喻性造型手法體現對詩電影風格的追求。東正教教堂的場景組合、木屋、鑄鐘的場面，叢林中的宗教儀式和塔可夫斯基影片中都出現的水、火、風與人物勾連在一起的烘托，組成了時代感極強的總體空間。這是一部在色彩結構上精心構思的彩色片。影片中敘述聖像畫家盧勃廖夫受屈辱、被迫害、淒慘命運的內容，占了全片95%以上的長度是用反差對比很強的黑白片處理的，但是，在結尾部份只有七到八分鐘的長度是表現畫家所畫的彩色聖像。充滿銀幕的、金碧輝煌的色彩組合，像壁畫長卷式的一幅幅不朽傑作的展示。這是長與短、黑白與彩色、多與少的呼應和對比，是意念很強的構成。那壓縮到僅僅幾分鐘的色彩段落卻發揮出最大限度的情緒張力，唱起了對俄羅斯聖像畫「頂峰之頂峰」的盧勃廖夫的頌歌。而影片最後那《三位一體》聖像畫

圖4-5　電影《安德烈‧盧勃廖夫》場景設 計，(俄)諾沃捷列日金設計

圖4-6　電影《安德烈‧盧勃廖夫》場景設 計，(俄)諾沃捷列日金設計

的定格成了「不朽」意義的象徵。（圖4-5、4-6）

　　影片《這裡黎明靜悄悄》針對三個不同時空採取三種不同的色彩處理，現時時空是還原的彩色片，在影片開頭和結尾表現一群年輕人在郊遊和在戰士墓前獻花。戰爭年代是採用單色（深棕色）處理，而穿插在戰爭年代的戲中是五個女戰士回憶和平年代的幻覺時空，則採用了高調的乳白色調。這種大板塊地造型結構與前一部影片處理手法完全不同，傳達出來的情緒內涵和內容也不相同，給觀眾留下印象最深、最難忘的，就是那五個女戰士的幻覺時空了，在反映戰爭殘酷年代的黑白對比

的單色鏡頭中穿插進反映和平年代幸福生活的幻想、回憶的彩色鏡頭畫面，這些強化了明亮度、減弱了色彩之間反差的畫面，是一種變形的非現實的效果，帶有很強的主觀性，給人以難忘的親切和溫馨感，又是朦朧美的回憶。這是色彩結構的魅力，也是總體把握的效果。

中國美術師在這方面有許多成功的經驗。如電影《紅高粱》的美術設計從大處著眼、從總體造型結構入手，對影片造型總體感是刻意追求的。空間環境由兩部份構成，一實一虛構成影片特定的空間結構，體現出符合影片主題內涵的「神」、「海」的造型格調，賦予影片以精、氣、神的象徵意義和神秘色彩。（彩圖4-1、4-2）

該片美術師楊綱談到：「豁亮、舒展、寬闊的場院襯托著完整、封閉的九兒的土院子。整個場景緊湊，大小和高矮，開敞和封閉，豁亮和煙燻火燎之間形成強烈的反差，並相互陪襯，相互補充。景的節奏變化和豐富的形式將會給觀眾提供新的視覺享受，為導、攝和演員提供豐富的、多方位的場面調度。搭建拱形門洞是為了有一個明顯的地域標誌。造型上要求要厚重、大度，與實景中殘缺的古堡土牆渾然一體，構成一個有震撼力的抽象造型形式，賦予它很強的象徵意義，增強酒作坊大院和全片的神秘色彩。」

另外，美術師面對眾多的場景內容、人物關係、鏡頭變化等等多種因素，要善於歸納、綜合，想辦法尋找到恰當的，獨特的造型結構形式。

美國電影《法蘭西絲》（*Frances*）的藝術指導西爾伯特（Paul Sylbert）在闡述如何設計總體造型結構時寫道：「拍一部片子就想到一段音樂，演奏的樂器是什麼？是交響樂、還是奏鳴曲？屬於哪個年代？是古典的還是浪漫派？……我讀《法蘭西斯》的本子時就意識到是一首高度敏感的協奏曲，它說的是一個女孩一次又一次回到家裡的故事，在莫札特的奏鳴曲式中有一種『再次還原』的表現形式，即A—B—A—C—D—A。意思是以某種動機開始轉入另一動機，然後再回到第一動機，接

著進入另一不同的動機，再回到原動機，如此循環往復。《法蘭西斯》
與此完全符合。」

　　西爾伯特對影片的空間環境和色彩關係做了巧妙的構思和安排，形
成影片的基本框架。首先他把影片分為三個部份，分別是：1.女主人公
法默在西雅圖的家。2.好萊塢（攝影棚、化裝間、海邊的別墅、休息廳
等）。3.精神病院。再分別用西雅圖的家──綠色和棕色、好萊塢──白
色、精神病院──灰色來處理。

　　其次，他在空間關係上採取對比和呼應的手法，對不同地點的三
個化裝間和奧德茨公寓、家和精神病院裡的三個過道，採用空間的大與
小、寬與窄、長與短，或依次變小的辦法處理來襯托人物順利、成功到
失寵、精神失常的精神狀態和情緒起伏。這是一個精心組織的網狀結
構，把眾多場景安排得井井有序而有效。美術師西爾伯特講道：「我拍
的不是什麼五金家什的影片，我拍的是關於人與人相互關係的影片，我
感興趣的是如何結構時間和空間，我使用的是和聲和反覆。我關於設計
的總設想即它是由各個部份構成整體的一整套關係。」

　　美術師在拿到劇本進入構思階段，在把握主題意念、確定基本情調
的基礎上，要探討影視作品「這一個」的總體造型結構並形成造型基本
框架的重要性和必要性是毋庸置疑的。必要性在於要對不同主題、不同
結構影視作品的設計要採用不同的「包裝」形式、要「量體裁衣」，找
到恰當的、獨特的造型結構和形式及落實構思的途徑。

第五節　「先期視覺化」的意義和方法

一、「視覺的速記」與「先期視覺化」

　　鏡頭畫面設計在影片創作中的運用，始於四〇年代。愛森斯坦和美

術師施皮內里是這種手段和方法的推崇者和實踐者。在愛森斯坦的資料
檔案中保存著他為《伊凡雷帝》、《亞歷山大‧涅夫斯基》等影片所畫
的大量畫面草圖。施皮內里在以上兩部影片中和其他影片中，鏡頭畫面
是他創作的重要方面。到了五〇年代在前蘇聯和其他國家的電影創作中
設計鏡頭畫面已得到推廣，並成為美術師必不可少的設計任務之一。

可能會有人提出有否必要的疑問，讓我們先聽聽愛森斯坦是怎麼說
的、看看他是如何做的。

愛森斯坦在他的一篇文章《我的草圖》中寫道：

「對於人物在做什麼和他們的相互位置沒有具體的視像，就不可能
在紙上描寫他們的行動。

他們在你眼前不斷走來走去。

有時候他們簡直就可以觸摸得到，似乎你閉著眼睛也能夠把他們畫
在紙上。

他們將要在一年、兩年、三年以後才出現在攝影機前。你想把最重
要的東西記下來，於是產生了草圖。

它們不是電影劇本的圖解。

它們更不是小冊子的裝飾品。

它們有時候是對一個場面的感受的初步印象，以後在寫電影劇本時
再根據這些草圖描寫或記錄下來。……有時候，這是那種應當從一個場
面中，或多半是在探索中產生的感覺的扼要記錄。」

愛森斯坦重視畫草圖、重視畫面設計的作用其出發點就是：1.在構
思影片過程中要以「視像」為基礎；強調在構思想像中「視像」的重要
性。2.是用畫面設計和構思影片的極端重要性。

他稱之為「視覺速記」的草圖，包括影片主要段落的鏡頭畫面設
計、若干重要鏡頭、主要場面、場景的鏡頭畫面以及人物造型、動作等
等。（圖4-7）

圖4-7　電影《伊凡雷帝》鏡頭畫面設計，愛森斯坦畫

　　許多研究愛森斯坦的資深學者都著重指出從愛森斯坦的大量草圖中，可以瞭解他執導的影片具有強烈視覺表現力和高品味造型水準的原因。

　　蘇聯電影理論家伯克納札洛夫指出：「我深信，傑出的蘇聯藝術家愛森斯坦像具有極端敏銳的聽覺的音樂家那樣，具有極端靈敏的視覺，這種才能在他身上表現得特別突出。他無疑是在開始工作以前就已看見

了不僅體現為整體、而且也表現為具體細節的自己全部創作意圖了。」

尤特凱維奇把這個問題說的更明確了，他說：「我特別提到『看到』這個字眼，因為，我認為導演的第一條件就是善於在開拍以前，在寫分鏡頭劇本以前，還在閱讀劇本的時候，就能在自己的幻想中像看到已經在銀幕上實現的作品那樣看到自己未來的作品。」「然而沒有美術師他是不能看到影片的，所需要看到的不僅是『佈景裝置』，而且應當看到人物在一定的、具體的氣氛和環境中的行為。」

中國美術師們在七○年代以來的影片創作中，在這方面做了積極的探索。如影片《小花》、《李四光》、《良家婦女》、《孫中山》、《荊軻刺秦王》等影片創作者都畫了大量的鏡頭畫面草圖，起了很重要的作用。

當代美國導演科波拉（Francis Ford Coppola）（影片《教父》、《現代啟示錄》、《心上人》（*One from the Heart*）的導演）潛心研究愛森斯坦的作品和理論及創作，並效仿愛森斯坦搞鏡頭畫面的方法，在影片開拍前請美術師嚴格按照分鏡頭劇本，畫出畫面設計，供攝製人員參考，他把這種方法稱之為「先期視覺化」，並認為這種方法行之有效，它是影片粗略的「雛形」。我們可以從他導演的影片中畫面造型和色彩效果等方面的獨特處理和強烈表現力看到「先期視覺化」的作用。

美國影片《大班》（*daban*）的美術師為該片畫的鏡頭畫面，可以說是形象的分鏡頭劇本。（圖4-8）

這裡只能舉幾部影片的幾幅鏡頭畫面作為示意。包括：《一個人的遭遇》（*Судьба человека*）、《士兵之歌》（*Баллада о солдате*）、《雁南飛》（*Летят журавли*）。（圖4-9、4-10、4-11）

電影《雁南飛》的三幅畫面是影片中女主人公維拉尼卡與鮑里斯送別一場戲的若干畫面中的幾幅。影片《士兵之歌》的一幅畫面僅只是影片中「坦克追逐士兵」運動鏡頭的特殊效果的體現。（圖4-11）

綜合我們以上列舉的一些看法和觀點，可以得出這樣的認識：即這

圖4-8　電影《大班》(美)鏡頭畫面設計

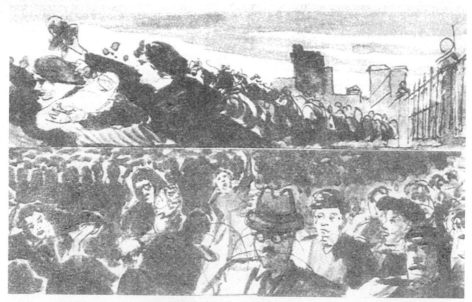

圖4-9　電影《雁南飛》鏡頭畫面設計，斯維捷切列夫設計

圖4-10　電影《一個人的遭遇》鏡頭畫面設計，諾沃捷列日金、沃羅柯夫
設計

圖4-11　電影《士兵之歌》鏡頭畫面設計，涅緬切克畫

種畫面設計是在構思階段，要把構思和意圖形象化、視覺化而產生的一種畫面設計草圖，也就是要看到未來影片的視像，因此要「先期視覺化」。

作為用畫面的方法，造型手段構思影片，它的必要性是顯而易見的，況且電影或電視劇是各種藝術、技術部門和運用不同手段進行的集體創作，用直觀的、形象化的鏡頭畫面來統一各部門的認識，肯定是行之有效的，是其他任何方式無法替代的。

二、作用和方法

鏡頭畫面設計首先要作為影片造型結構的形象化體現而設計的；它是總體造型結構落實的一種途徑。因此，也有人稱鏡頭畫面設計是影片造型總譜、空間總譜、色彩總譜，也有按分鏡頭劇本逐個畫出鏡頭的畫面，如影片《大班》的鏡頭畫面設計。

其次，鏡頭畫面設計的內容和作用是以影片「造型的闡釋」為目的，如愛森斯坦當年畫的草圖就屬於這一類（圖4-12），近年來俄羅斯的許多電影美術師的鏡頭畫面設計都是作為「造型闡釋」而畫的，其中主要是段落的鏡頭畫面、空間造型的特點、人物與環境的關係、色調氣氛等等。這種畫面設計有很強的主觀性和個性特徵，雖然每一個畫面並非準確地針對某個鏡頭，但從具體影片的造型格調、構圖特點等方面會有很大的啟發性，受到重視影片造

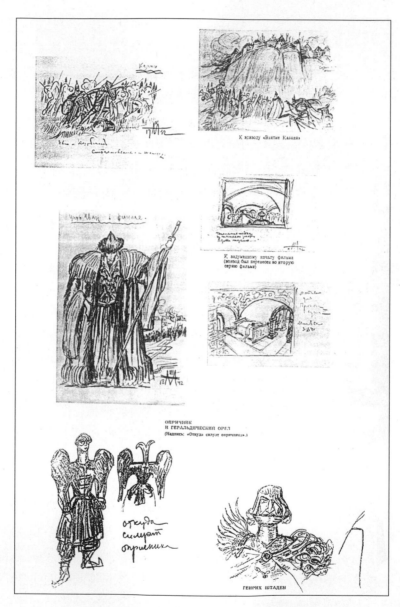

圖4-12　愛森斯坦的鏡頭畫面設計

型的導演的歡迎。

例如影片《杜斯妥也夫斯基生活中的二十六天》（*Двадцать шесть дней из жизни Достоевского*）、《安娜・卡列尼娜》（*Анна Каренина*）、《隕石雨》、《老阿爾巴特街的傳說》、《太陽系》等的畫面設計。

第三，鏡頭畫面設計是探討影片銀幕畫面造型風格的重要手段。

前蘇聯著名導演杜甫仁科於一九五八年拍攝影片《海之歌》。該片是描寫在烏克蘭第聶伯河畔建設水電站的故事，巨大的攔河壩將河水攔住，大片村莊將被河水淹沒，變為海底。片中描寫了村民們對待新海的不同態度和他們的生活、痛苦和歡樂，以及人們對戰爭和往事的回憶。

杜甫仁科在籌拍影片時與美術師鮑里索夫和布拉斯基金共同研究並修改鏡頭畫面設計，這一系列畫面的修改前後對照是圍繞著畫面造型如何體現「詩電影」風格這一課題進行的，這一組畫面，「費多爾欽柯將軍的回憶」，僅是影片中重要的一場戲，但它是整部影片畫面造型風格要遵循的樣板。杜甫仁科講道：「我最擔心的是把這部影片拍成海的故事，我要拍的是海的詩、海的歌。」

下面我們舉其中幾幅畫加以說明：第一幅是「搖籃曲」，原方案是設計在具有烏克蘭農村特色的小屋內，環境很具體，搖籃裡嬰兒在甜睡著，媽媽在旁唱著搖籃曲，一片溫馨、和諧的氣氛。後改為前景仍是母與搖籃而後景則是另外一個時空，是戰爭場面和氣氛；是房屋燃燒、戰馬嘶鳴、戰火紛飛的戰爭年代。杜甫仁科還特意在他專用黑板上畫了這幅草圖，至今仍在他的紀念館裡保存著。

第二幅是「第一步」，小孩剛會走路的第一步，原稿是室內，有床、暖牆等道具及具體的環境。畫面正中是奶奶，小孩從奶奶放開的雙手向鏡頭邁出的第一步。後改為在外景田野上，小孩從畫面右走向畫面左的母親邁出第一步，而正前方的後景是播種的人從縱深處向鏡頭前走來。其他畫面如「生命的船」、「初戀」等都做了改動。

　　我們僅僅從以上幾個畫面的改動明顯地看到影片《海之歌》的追求。其一是畫面形象的概括性，使有限的畫面空間內傳達出更多情緒內容，如在一個畫面裡表現兩種不同的時空，或兩種及多種方向的動作。其二，以少勝多，景物的簡潔帶來的更多想像的空間。（圖4-13）

　　另外一位「詩電影」風格的大師俄國導演塔可夫斯基講過：「要

圖4-13　電影《海之歌》鏡頭畫面設計修改方案，導演杜甫仁科，美術鮑里索夫、布拉斯基金

向詩學習，如何用少許語言、少許手段，就傳達出大量的情緒內容，情緒一旦被激發出來，就可以把思想推向前進！」他導演的影片如《鏡子》、《犧牲》（*Offret*）、《還鄉》（*Nostalghia*）等都有這種特點。

第四，鏡頭畫面設計是用畫面構思影片的方法。

現在拍電影和電視劇的藝術家們可以說是成千上萬，拍攝的方法和攝製過程基本上差不多，但是構思影視作品的方法會是各式各樣的；對這一問題的看法也會是見仁見智的，因為，構思帶有很強的主觀意識和個性特徵。

用畫面進行影片的構思，是許多導演的成功經驗。日本電影大師黑澤明「除了為我們留下了珍貴的電影作品之外，也為我們留下了作為電影素材的繪畫腳本，他是一位偉大的銀幕畫師。」「他的完全主義的創作方式就像古典畫派的畫家，嚴謹細微、精雕細琢、追求意境與內涵、力爭完美，以致不計成本、時間、精力，力求達到心中感應的影像。」黑澤明說：「我的座右銘就是自然，寫字畫畫的方法也是自然地寫，自然的畫。……從第一個鏡頭就這樣寫，然後思路就自然地像大河奔流似地洶湧澎湃地湧瀉出來，今天這樣寫寫畫畫，明天又那樣地改動改動，總之，思路就像河流那樣彎彎曲曲，九曲迴腸般地流經各種各樣河道，在這種奇異的展開中，使觀眾感到有趣。」

不難理解，黑澤明這種「寫寫、畫畫」，「改動、改動」，打開「思路」的方法，就是用畫面進行影片構思的方法。他為拍攝電影《影武者》、《亂》、《德爾蘇烏札拉》等等所畫的鏡頭畫面，是他心中視像的生動體現，也是名副其實地造型闡釋。（**圖4-14**）

鏡頭畫面設計可以有多種形式，要求是：

其一，美術師所設計的鏡頭畫面應與影片的鏡頭畫幅比例相一致。即按普通銀幕（1:1.375）、遮幅銀幕畫面（1:1.66或1:1.85等）、寬銀幕畫面（1:2.35）進行設計，否則會因設計的畫面與銀幕或螢幕畫面不吻合，而達不到理想的效果而失去它的意義。

圖4-14　黑澤明為電影《影武者》、《八月狂想曲》設計的鏡頭畫面草圖

　　其二，鏡頭畫面的形式之一，是按照導演的分鏡頭劇本逐個畫出鏡頭畫面，如前蘇聯影片《夏伯陽》（*Чапаев*）、《序幕》及美國影片《大班》等等。這種形式的鏡頭畫面，就應按鏡頭的景別要求即大遠景、遠、全、中、近、特、大特寫等景別畫出畫面的基本內容，包括運動鏡頭的畫面效果，如電影《戰爭與和平》中法軍入侵莫斯科的橫移鏡頭等。電影《士兵之歌》中坦克追逐士兵在鏡頭中人物倒置的效果等。（參見圖4-11、4-15）

　　其三，鏡頭畫面設計的形式之二，是針對影片中一場或若干場戲或重要的群眾場面或關鍵性的幾組鏡頭，設計和體現出鏡頭組合的造型處理，或者對鏡頭畫面中的構圖、色調、光、人物與景的關係的特殊要求。

圖4-15　電影《戰爭與和平》鏡頭畫面設計
「法軍入侵莫斯科」，總美術師亞斯尼柯夫

　　如電影《雁南飛》中維拉尼卡送別鮑里斯一場戲的鏡頭畫面。電影
《荊軻刺秦王》的鏡頭畫面。愛森斯坦對影片《伊凡雷帝》中「宗教行
列」、「攻打喀山」等。黑澤明對影片《德爾蘇烏札拉》中「村民出村
請野武士救村莊」一場戲等等都屬於這種形式。（參見圖4-9、4-14）
　　其四，鏡頭畫面設計的形式之三，是美術師或導演、攝影師對影片
中某一鏡頭、或某一場戲、或某一人物的色彩、構圖、光效、環境、服
裝等的造型處理，體現創作者的設想、構思和意圖。俄羅斯電影界把這

種圖就稱之為「造型闡釋圖」，既不同於場景的氣氛圖，又有別於具體某一鏡頭的準確畫面，它有很大的靈活性和隨意性，但是又絕對是符合特定影片之內容、格調、風格、樣式，是創作者對影片造型意圖和構思的闡釋和表意。

如黑澤明畫的《影武者》中，在建福寺大堂中影武者在裝有信玄遺骸的大甕前，顫抖不已的畫面。另一幅圖是在蔥綠的遠山背後升起一朵原子蘑菇雲，雲中出現一隻閃光的眼。

鏡頭畫面設計作為影片或電視劇造型構思的體現；一種視覺化的方法並形成特定影視作品的造型總譜、色彩總譜，使設計者和眾多的攝製的參與者們看到未來作品的雛形，心中有了譜，要比之靠說、靠「侃」來交代意圖和意見更符合影視藝術創作的規律和要求。

CHAPTER 5

場景設計

第一節　場景的基本概念

場景是指展開電影劇情單元場次的特定空間環境。場景是美術設計中的基本概念之一。

要知道，電影中的環境和場景是兩個既不相同又有某種聯繫的不同概念。

一、場景與環境

電影中的環境一般是指劇中人物所處的時代環境、社會背景和具體的自然環境和生活場所等廣義的、大環境而言的。

場景則是指劇情在其中展開的，具體的、物質的單元場景，單元場景是組成影片環境的基本單位。

例如電影《重慶談判》的總體的、大的環境就是一九四五年第二次世界大戰結束，中國抗日戰爭勝利後，圍繞中國共產黨與國民黨在重慶談判並簽訂了「雙十協定」這一重大歷史事件展開的劇情環境。地點主要在延安和重慶，季節是秋天。

單元場景就是指影片或電視劇中劇情展開的各個地點，包括內景、外景及自然景點。

再如電影《重慶談判》的單元場景中包括內、外景共計六十七堂景、一百四十九場戲、一千一百一十二個鏡頭、上下集。也就是說一百四十九場戲、一千多個鏡頭要在六十七堂單元場景中拍攝。

在延安拍攝的場景如：飛機場、毛澤東住地和窯洞、朱德的住地、會議廳、棗園院落、慶祝會會場等。在重慶的場景如：慶祝抗戰勝利街道、廣場、蔣介石書房、客廳、談判廳、宋慶齡家、白市驛飛機場等等。

例如在「蔣介石內、外書房」單元場景中拍十二場戲、九十三個鏡頭、室內九場戲、書房外走廊三場戲。

這樣我們就形成了對影片的時空環境、大的拍攝地點、單元場景、戲的場次、鏡頭和影片長度等以景與戲為核心的總體關係的認識。

二、電影場景的組合特點

1.單元場景的容量不同

電影場景和戲的場次及鏡頭的數量是不相等的，在一部影片或一部電視劇中有的場景包容戲的場次很多，有的場景戲很少、很集中，甚至有的影視劇基本上只有一堂景，它將容納下整部影視片的全部內容，如《茶館》、《菊豆》、美國影片《盲女驚魂記》、蘇聯影片《臨風而立》等。影片《茶館》是表現三個不同時代、不同社會背景的戲，全部都是在裕泰茶館一堂景裡拍攝的。這種大容量、歷史跨度大，人物眾多的場景在電影中是司空見慣的。

在電視劇中這種情況也是很多的。如電視連續劇《往事如煙》中的男主人公，外科醫生維治家場景「海濱別墅」是由三個景點組合而成（廈門賓館、錦秀花園、鼓浪嶼的某飯館），其中一個景點就要容納一百八十九場戲一千多個鏡頭。

在同一影片中，有的場景只有唯一的一場戲，也有的一場戲要在若干堂場景中展開，雖然場景的容量少，並非說明這種場景不重要，但是由於容量不同，對景的條件要求就很不一樣。在大容量的場景中，由於人物動作、場面調度、情節的變化和拍攝上鏡頭、景別、角度、運動等的複雜變化，因此，在單一場景中必須要求在景的結構、支點的安排、道具的陳設空間的層次及活動景片的運用等方面要做相應的考慮才能適應多鏡頭、多場次變化的要求。

2.景同情異與情同景異的變化

電影和電視劇在景（場景）與情（劇情、人物心情、情緒）的關係上是錯綜的、千變萬化的，景也不是固定不變的。

景同情異是指在某一場景，劇情發生了完全不同的很大變化；如時間不同了，人物命運的沉浮、情緒的起落等等，在劇情變化的情況下，景雖然仍是同一地點或同一建築物、或同一自然環境，但是由於時代變遷了、人也變化了，總之「情」變了，因此場景也必須景隨情變、時過境遷。

前面提到的電影《茶館》就是典型的例子，該片的劇情是跨越三個時代（清代、民國、國民黨統治），表現茶館的興衰更迭及不同階層、不同人物的命運。在場景設計上就必然要在原裝裕泰茶館的基礎上，在室內裝飾、道具的陳設和場景的結構上做局部的改裝，跟上時代的潮流，產生時移俗易的效果。

有的場景雖然是在同一時代、地點也沒變，但生活在其中的人物發生突變，情緒和氣氛不同也必然要求對景物做必要調整，如影片《駱駝祥子》中祥子家，娶親和虎妞死就是兩種絕然不同的喜慶和悲傷的情緒，在場景氣氛上就不能一成不變。

情同景異的情形可以是指在一部影片中的若干堂場景的造型、特徵上要符合劇情的要求，要統一的問題。

另外，情同景異也是指不同影片所反映的劇情是同一時代、同一地區如電影《城南舊事》與《駱駝祥子》都是反映二〇年代，同是北京地區的社會背景，但作品的主題、情節、人物則完全不同，也就必然在場景上要加以區別。

3.場景組合方式的複雜性

電影或電視劇的場景，由於其內容、樣式、風格、時代、結構等的不同，又由於參加某一劇組的主創人員的藝術追求、創作方式不同或由

於拍攝週期、經費等方面的原因在場景的構成上所採取的方式會是完全不同的，是可以隨心所欲的，帶有很強的主觀性。

有的影片或電視劇是歷史題材或是反映遠古歷史時期的生活，除了極少量的自然景外全部場景百分之百地採取搭佈景的方式拍攝外景和內景，不少的電視連續劇是大規模的建造真材實料的巨型場景。例如《三國演義》、《水滸傳》、《東周列國・戰國篇》等等。

但也有的是除了少量的場景採取搭佈景的方式外，大部份場景是在實景中經過一定加工拍攝了歷史題材的史詩影片，如《垂簾聽政》、《火燒圓明園》。

在實際的工作中，根據劇情內容和拍攝的需要，可以採取各種、各樣的組合形式，如一組單元場景或多空間的套層場景，可以用不同地點的實景與佈景組成，也可以採取不同方式、不同的手段或改裝或套搭等方法組裝、拼裝為一組完整的電影場景。

因此，可以這樣說，電影場景的形成是採取東拼西湊、真真「假假」、以假代真、真假結合的辦法；是一種蒙太奇場景、一種魔方」。

「拼」和「湊」在這裡並非是貶義詞，不是美術師在湊合、將就，恰恰相反，這是一種高度巧妙的組裝技巧，是一種不露痕跡的、天衣無縫的創造，是符合電影或電視劇創作特性要求的。

4.場景表

美術師在選景的前後，在動手進行設計之前的準備階段，要做一項具體的分析性工作，就是劃分場景，並列出一個場景表。

場景表是以單元場景為基點，分別列出在某一個單元場景內有哪幾場戲、哪幾個主要人物、哪些鏡頭、時間、季節、地點、主要道具以及服裝等。

這是一個很粗略的簡表，但是它對於選景、確定場景構成要採取的方式以及定景點、對道具的設計等都是必不可少的基礎工作。我們可以

從表中歸納出，哪一堂景中所展開有哪幾場戲、何時、何地、何季節、主要道具、主要人物的服裝以及特技鏡頭或其他特殊要求等。目的是使美術師和美術部門的人員做到心中有數。

類似這種圖表，對於道具設計、服裝設計及管理也都是很有必要的。可以分別以道具或服裝為基點在哪場戲、哪個鏡頭、哪一場景中所需要的陳設道具和戲用道具以及服裝等等。這種表對於大型、多集電影和長篇電視連續劇尤其必要，是必不可少的。

三、佈景

電影佈景一詞在電影的誕生初期直接從舞臺佈景引來用於稱謂供電影拍攝的佈景，由於當時的電影佈景就是被稱作「平面的畫幕佈景」，它的形態、製作方法、材料等與舞臺佈景雖不能說是別無二致，可以說基本是相同的，只是畫在屏板、景片、幕布上的形體、物件，更要求逼真、透視感更強。

舞臺佈景是舞臺造型藝術，具體的可以是指舞臺的裝飾或指舞臺裝置。

隨著電影藝術的發展，從電影特性的本質來看，電影佈景用來解釋或說明電影的空間環境或具體的景、物是既不科學、又不準確的。

法國美術師萊昂・巴薩克講道：「佈景嗎？在戲劇中這倒是名副其實的，因為那裡有牆壁圍繞的舞臺，藉以懸掛彩幕或絨幕，然後按劇情所需要進行『裝飾』，……」「對於銀幕來說，正如一篇寓言所說的那樣，『天地萬物是舞臺』，為什麼叫佈景呢？這個詞，正如把『舞臺調度』這稱謂沿用作『電影導演』一樣是不貼切的；在電影中沒有舞臺。電影佈景並非一種裝飾，卻往往是一種構築物，比如說電影中的客廳或酒吧間，總得像真實的酒吧間或客廳那麼回事。」

一九八六年出版的《電影藝術詞典》把電影美術師設計的景統稱為

場景，如對內景的解釋為，內景也稱棚內景。在攝影棚內搭置的場景。這樣為電影的景所下的定義較符合電影景的實際和它的本質特徵。

在實際的搭景、攝製工作中，往往仍把用人工搭建、加工的場景稱「佈景」也是可以理解的。

四、電影場景的類型

電影場景的類型是對文學劇本和分鏡頭劇本中所明確規定的場景所進行的分類，這些場景是根據劇作的安排和劇情內容所設置的。

一般來講，電影場景分為室內景、室外景、室內與室外結合景等類型。

室外景諸如：院落、街道、廣場、車站、碼頭等，也包括自然環境。

室內景是指所有室內環境，即建築物的內部空間，如民居的客廳、臥室、書房等等，如學校的教室、試驗室等，或公共建築如音樂廳、劇場、候機大廳以及祠堂、殿內等等都可歸類為室內景，室內景是影視劇拍攝中涉及最多的景點。

室內與室外結合的景，顧名思義，即指室內景與室外景結合在一起的景，既是指室內與室外、院內與院外，也可以包括室內外景與院內外景結合在一起的景等，這是屬於組合式場景。例如電影《霸王別姬》中戲班子住的四合院、屋內及街道等組合式場景。

從季節、氣候等自然條件來劃分可以分為：日景、夜景、雨景、雪景、陰天景、晴天景等。

從三種類型場景的區別來看，如影片《駱駝祥子》中的西四一條街是屬於外景（室外的街道），而劉四爺的帳房和堂屋及虎妞屋內都是內景。「人和車廠」可以歸入室內外結合的場景，包括車廠院落、大門內外和接連四爺的帳房、堂屋，虎妞屋以及車夫們住的房間等。為劉四爺

作壽這場戲就是在室內外結合景「席棚」內拍攝的。

我們從影片實際的拍攝情況來看，「西四一條街」的外景是在北影的場地搭的場地外景，即採取場地外景方式解決的，而人和車廠雖也有室外景的院落，但是，戲是較集中在幾堂內景中展開，按照導演的處理，這堂綜合的景是搭在攝影棚裡，就是說用棚內搭景的方式解決的。

顯而易見，場景的類型、分類與場景的構成方式是兩個不同概念。類型是指劇本裡所規定的場景類型。而用什麼辦法、方式完成景的設計、選擇或搭建是指景的構成方式（下面要具體講）。

除此之外，電影中還有特殊的場景，如顛簸式場景、移動式場景，假透視場景及特技合成的場景，如汽車內、飛機內、太空船內、航天器內等。又如宇宙空間、幻覺的空間等特殊的構成方式。

五、電影場景的構成方式

場景的構成方式是指根據電影或電視劇在主題、內容、樣式、風格以及場景造型的不同要求，對劇中或影片中的不同類型的單元場景所採用的不同的構成方式。

現代題材、反映現實生活的電視劇不論其集數多少，很多場景是利用實景或採用實景加工方式來解決的。但是也有的這類題材的電視劇採用棚內或場地搭景的方式解決。

電影也有同樣的情況，如眾所周知的在四〇年代義大利新現實主義導演們提出「把機器扛到街上去」！有的人甚至提出「廢除佈景」！這種全實景方式的產生是由於這批導演的藝術追求和電影觀念所驅使，如電影《單車失竊記》（*Ladri di biciclette*）等的全部場景都是實景拍攝，連實景裡的傢俱、大小用具都原封不動地拍進鏡頭，要的是「原汁原味」。但也有經費不足的原因，不得已而為之。有的影片就非搭景不能解決問題，如電影《羅馬十一點》中就必須設計、搭建一堂樓梯的景並

且要做出坍塌的效果。

有的情況是同一類型的場景，由於影片的內容不同、戲的要求和對景處理不同則採用了不同構成方式。如電影《紅樓夢》的場景榮國府和《傷逝》的場景吉兆胡同院落都需要搭大型的組合式場景包括外景和若干院落及室內景。前者是採用場地外景方式，而後者則是用棚內佈景方式解決的。兩個影片都出自同一位美術師的設計。

下面講一下幾種常用的構成方式：

1.棚內搭景方式

亦稱棚內景。棚內景是電影和電視劇搭景的主要方式。現代攝影棚的設備已經很完備並形成系統的管理和科學工藝流程，可以搭建、製作各種要求的景。攝影棚的面積如北影的特大棚是一千六百平方米左右，一般棚也在八百到一千平方米左右。棚內拍攝不受時間、季節、氣候等的限制，可以「全天候」地進行工作。

棚內搭建的景，一般情況下，三種種類的場景即：(1)室內景；(2)室外景（室外建築景或自然環境）；(3)綜合場景（即室內、室外和自然景），全可以用棚內景解決。

如電影《霸王別姬》中的大戲樓，《荊軻刺秦王》中的秦大殿內景是棚內景方式。

電影《五行戰士》中大型的仿外景、仿自然景的「綠林之邊緣」、「活泉河流邊」、「活泉內」等外景是在棚內搭的景。

另外，棚內景根據拍攝需要可以採取如：套搭、改、借、拼等方法，使一景多用，取得事半功倍的效果。

例如前蘇聯影片《海軍上將烏沙闊夫》的大型成套棚內景「麥肯齊宮殿」「一改三」著名的成功的實例。

2.場地外景方式

亦稱「場地景」。這種方式是指在電影製片廠或電視製作部門的專用場地，或為了拍攝某部電影和電視劇選用的場地，搭建的臨時性的或永久性的外景。

場地景一般主要是搭的外景，也可以在一系列外景中包括若干室內景。

影片或電視劇中的外景往往會有規模大、包括的範圍廣，在高度和面積上在棚內無法容納或難以達到拍攝的特殊需要，就可以採取場地外景的方式。

場地景有棚內景無法比擬的得天獨厚的優越性，可以利用自然景色，真實環境和景物做背景，取得真實、自然的效果。

例如電影《譚嗣同》中「菜市口」、「五牌樓」是在長春電影製片廠專用場地搭建的。電視劇《三國演義》中的「銅雀台」、「蜀街」是在涿州電視拍攝基地搭建的（參見圖2-15、2-16）。電影《大轉折》中表現羊山集戰鬥場面的魯西南村莊，規模宏大的綜合景是在懷來縣臥牛山搭建的場地外景。

場地景可以是一次性的、永久性或半永久性的，永久性的景在原景基礎上，做局部加工或增或減或改建可以適應不同的影視劇拍攝。

例如被稱為「東南亞最大花園佈景」的電影《火燒圓明園》中「大水法場景」就屬於一次性大型場地外景。該場景利用了北京遠郊永陵的自然環境為背景，搭建了「占地一萬多平方米，耗資六十四萬元，用了四百多立方米木料、雕花裝飾二千六百多塊」等高難製作。場景設計（美術師宋洪榮）注意了在局部上與史實相似、相符，造成歷史感的烘托，同時，又要符合電影拍攝手段和人物調度的需要，取得滿意的銀幕造型效果。（圖5-1）

圖5-1　電影《垂簾聽政》大水法場景設計，宋洪榮設計

3.內景外搭

　　內景外搭是指把室內景搭在自然環境中的場景構成方式和設計方法。

　　一般情況，室內景是搭在攝影棚內，作為中、遠景的背景則是由繪景師噴、繪在單片或天片上，為了加強縱深層次，雖然可以用幻燈及照明光效的辦法，也可以採取背景放映或用大幅照片作為後景或大遠景，可以造成後景的變化和天空的層次，但是這種背景是靜止的、缺乏運動感和真實性。

　　內景外搭綜合利用了實景和搭內景兩種方式，可以加強環境的真實感，創造富有縱深層次變化和運動感的環境氣氛。

　　例如電影《大轉折》中的「劉鄧指揮部」是在大型綜合場地外景中套搭的。

　　電影《馬可波羅》中忽必烈行宮和寢宮的內景搭在承德避暑山莊，山莊的自然景色與行宮佈景相互映襯，取得較好效果。

　　內景外搭與棚內景在技術要求上是有很大差別的，尤其是照明、錄

音、置景等要解決特殊的技術性問題。

4.實景加工方式

這種方式是對實景進行加工、改造、裝飾等的工作。

實景加工方式是近年來在電影或電視劇拍攝中普遍採用，也是用得最多的方式。尤其是現代題材的影視劇中全部場景都是採取實景加工方式，也是很普遍的。這種方式的工作量往往是很大的，加工的難度也不小。但由於是在真實的，有特點的實景大框架的基礎上的加工，所以一般來講效果比全部搭景要好。

「加工」可以是在場地種植花草、樹木、植物，如《紅高粱》中的高粱地，《城南舊事》中臺灣義地場景在香山製作墓碑並增植樹木枝葉等。

也可以改變、增減原建築物的局部結構和裝飾，或增加前景以達到「改頭換面」，以符合影片特定內容對外景的要求。

實景加工還包括對實景中的室內景的加工、改裝。如改變空間關係，對色彩、氣氛進行改觀，或撤換全部的道具，重新佈置、陳設以適合影片或電視劇的需要。如電影《重慶談判》中的宋慶齡家、陳立夫公館、張瀾家、談判廳等場景是對實景中的房屋進行徹底搬遷，進行裝修、佈置、陳設道具，達到恢復歷史原貌的真實景況。

另外，對實景的加工是局部的改建或是環境色彩、裝飾、道具的更換等往往要與棚內景或場地景綜合利用，因此，從造型構思和設計製作上要注意加工部分與場景其他方式在造型、色調、形式或在建築結構、風格等方面的銜接和統一，以達到逼真和可信的效果。

對於加工量大而且又複雜的場景，需要畫出效果圖、氣氛圖和製作圖。

5.特技合成方式

在進行場景設計中，由於劇情需要或造型上的特殊要求，或由於歷史、地理、經費、安全等拍攝條件的限制，用一般的搭景和實景方式難以解決，可以選擇用特技合成方式解決。

隨著科技進步，尤其是電子技術、電腦技術、數位技術、三維動畫等高科技進入影視劇製作領域，特技得到了驚人而飛速的發展，影視特技涉及的方面很多，範圍也極其廣泛。

在本章節裡也只能簡單地介紹與場景有關的常規的特技合成方式。

常規的特技合成手段是根據透視原理和特技攝影鏡頭的性能完成的場景構成方式。

「合成」或稱「接景」是特技方式的基本方法，電影特技合成具體講是用模型、繪畫、照片及形象資料與實景或佈景相銜接，在符合透視原理的前提下，形成一體被拍攝在同一畫面中的合成方法。

一般常規的特技合成方法，主要是模型合成、繪畫合成、照片合成、透鏡合成、混合透視合成等方法，下面做一簡要說明。

模型合成，亦稱模型接景，用景或物的模型替代實景或佈景的一部份，或者延長、擴大原場景的範圍，用模型攝影方法使模型與實景或佈景成像於一個畫面中的方法。例如電影《駱駝祥子》中西四一條街場景中牌樓就是典型的模型合成，牌樓下部分是在場地按實大（1:1比例）搭建了柱基和柱幹，而頂部是按比例縮小的模型，在攝影機按固定位置拍攝，使模型與佈景準確銜接，形成完整的西四牌樓的形象，有軌電車、黃包車和行人可以從牌樓下穿行，與街道、商店、鋪面有機結合構成特定的場景氣氛。（參見圖2-11）

繪畫合成亦稱繪畫接景，此方法是用繪製的景物來替代、延伸、擴大或遮掩實景或佈景的一部分，在拍攝現場中使兩部分準確合成，銜接為一整體，拍攝後，形成於完整畫面中。繪畫合成的繪畫形象一般是

畫在玻璃上，也可以畫在紙板或三合板上，可以在現場一次曝光方法完成，也可以用後期製作二次曝光完成合成。

照片合成，亦稱照片接景，這種方法與繪畫合成是屬於同一類方法，既可以用繪畫方法進行合成，也可以用照片的方法進行，因此，其工藝和做法基本一樣。照片或繪畫接景都可以採取多層合成，使合成後的畫面效果層次感更豐富、真實感更強。

透視合成亦稱空間成像法，即在玻璃上（透鏡）畫出景物的局部與通過放映機或幻燈機放映在透鏡面上的場景影像相銜接、合成，再用攝影機拍攝下來，成像為一個完整的電影畫面。透鏡上的景物形象既可以用繪畫方法，也可以用照片或在透鏡前擺放模型來拍攝，方法的選擇要視特定的條件和場景氣氛的要求而定。

混合透視合成，亦稱混合接景法，這種合成方法是在符合透視原理的前提下綜合運用模型、繪畫、照片等與實景或佈景相合成的方法。

例如電影《停戰以後》中「三座門」場景，表現的是一九四七年人民解放軍談判代表到北平與國民黨進行談判，乘坐小轎車經過天安門廣場，穿過三座門，通過這一場景體現時代氣氛，烘托特定的社會風貌是很重要的，但三座門已經拆除、有軌電車也已廢除，為了再現這一歷史環境，採用了混合透視合成方法，用模型（電車、電線杆、軌道等）、繪畫、照片（三座門建築的上部份）與搭建的佈景（三座門下部底座）與場地的自然實景等多種因素的綜合合成，在銀幕上成功地體現了這一歷史景象。

6.利用實景方式

電影或電視劇中實景的利用，顧名思義就是直接地，不需進行大量的加工和改造的利用現實中存在的真實場景、自然環境、社會環境及家庭環境進行拍攝的場景。

現代電影或電視劇中的實景既包括自然環境，野外風光，也包括建

築物的室外部份如廣場、集市、街道、廟會、飛機場等等，並且包括室內環境的利用，就是說各種類型的影視場景都可以利用實景來拍攝。

實景是直接取自生活，它具有自然界和社會生活及歲月流逝所遺留下的生動、自然的種種痕跡和瞬息即逝的景象，這是棚內搭景、外景加工等人工場景很難或不可能達到的。

實景在電影或電視劇中是為創造典型環境的造型表現手段之一，美術師根據劇情內容、題材、時代背景、人物及拍攝條件等諸種因素，實景的運用在不同的影片或電視劇的環境構成上可以採取多種方式：現代題材的電影或電視劇可以是「全用實景解決的」，也可以絕大部分場景用實景，個別場景是採用人工搭景相配合解決。如電影《大紅燈籠高高掛》、《鄰居》、《櫻》、《秋菊打官司》、《青春祭》、《員警的故事》、《找樂》等等。實景的利用往往是與棚內佈景、場地外景等方式結合取得完整、統一的環境造型。

實景也不無局限性。首先，歷史題材的、特別是反映遠古歷史年代的影視劇，可以說已經沒有「實景」保存下來，就談不上利用實景了。但是，有的影片如《垂簾聽政》、《火燒圓明園》是反映清代宮廷生活的「宮闈片」，那個年代的「實景」猶存，因此，該片除了「大水法」是搭建的佈景之外，全部是運用實景包括故宮內景、承德避暑山莊、頤和園等地實地拍攝的。

其二，由於實景的建築格局已定，不可能對建築物本身做較大更動，因此，在實景內，對場面調度、人物動作及攝影機的運動等往往會收到很大限制，美術師在場景造型和結構的處理上也不可能為所欲為。

其三，運用實景的內景拍攝，依據劇本對時代特徵、人物性格、身份，家庭生活等以及劇作規定情境的要求，往往要變更實景內的環境色彩，更換全部裝飾物，在實景的空殼內佈置，陳設符合特定人物或環境所要求的道具，以取得典型環境氣氛的要求。

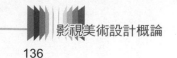
第二節　設計要點

一、分析劇本、掌握資料

　　美術師拿到將要準備拍攝的文學劇本，進入籌備階段的第一位的重要工作就是研究劇本和進行資料的搜集。

　　對文學劇本的研究和分析要做到對主要的、重點的問題，如主題思想、結構形式、風格樣式、人物等等要有明確的看法，並要與導演研究取得一致意見，做到心中有數。另外，對其他具體的問題，如場景的數量、時間、地點、季節、時代特徵、地方、民族特色等等則要細微分類，做到瞭若指掌。

1.對主題思想的把握。美術師對未來要拍攝的影片或電視劇的主題是什麼？要體現的中心思想是什麼？要達到的目標、追求的藝術境界是什麼？要有明確的認識。

　　主題可以有各種形態，有位理論家從主題和思想的角度把電影分為：動作主題、思想主題、動作與思想主題三種形態。不管是側重哪種形態，但都是有其明確的，可概括的主題意念，對這一問題的把握必須與導演取得一致的共識。關於主題的重要性已講過不重複。

2.劇作的結構形式。是指劇作特定的敘述方法和總體的構成形式。

　　劇作結構由於著眼點和側重的方面不同會有不同的形式，如從時空的把握和處理來結構劇本有時空順序式和時空交錯式類型；從敘述方式上可以有主觀敘述或客觀敘述方式；以及戲劇式、小說式、散文式結構形式等等。

　　結構形式無固定劃一的模式，更無不可越逾的界線，我們要對將要拍攝的影視劇本作具體的分析，掌握其結構形式的特徵。

彩圖3-1　電影《去看看！》設計圖，（俄）彼得洛夫設計

彩圖3-2　電影《去看看！》設計圖，（俄）彼得洛夫設計

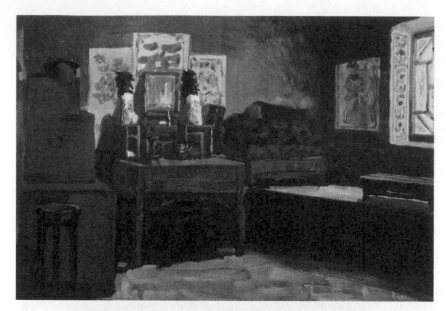

彩圖4-1 電影《紅高粱》場景九兒屋，楊鋼設計

彩圖4-2 電影《紅高粱》場景酒作坊，楊鋼設計

「電影創作的結構形式，在實際的創作實踐中，表現得並不那麼單純。它往往在一種結構形式之中，交錯、滲透進其他的結構因素。造成這種情況的原因，從電影劇作家的角度來說，是出於他所要表達的內容的需要，和他所追求的風格的需要，於是，他就不可能受這種或那種結構形式的限制。他為了能夠更完美地適應和表達他所需要表達的內容，自然而然地便會產生出並不那麼純淨的種種結構形式來。」

分析劇本要理解和把握劇作的意圖，瞭解是屬於哪種類型的劇作結構形式。劇作結構有何特色？如何處理時空關係？

3.時代環境特徵。要明確劇本所反映的時代特徵，所反映的時代感是否強烈？是單一的時代環境還是跨越若干時代？

4.人物的性格特徵。劇本對人物性格的刻畫是否鮮明？要注意劇本對人物外部形象的刻畫、有否值得重視的細節？

5.情節的發展脈絡要搞清楚。

6.劇本中的環境、地點、時間、季節應具體掌握。

美術師在籌備階段，另外一項重要的基礎工作，就是搜集資料的工作。

這項工作對於影視美術師來講關係著設計的成敗和優劣，因為，從生活與創作的關係來講，資料是創作的依據和源泉；對於歷史題材影視劇的美術設計來講，其創作的真實性是來源於歷史生活的真實。不掌握豐富的資料搞設計，就等於是無源之水、無本之木，就失掉了根本，閉門造車是沒有好結果的。

美術師的搜集資料工作至少應包括這樣幾個方面：

1.到圖書館、資料館及有關的博物館等單位查閱、搜集有關的形象和文字資料。如電視連續劇《三國演義》的美術師何寶通在準備階段把主要精力放在史料的搜集上。「我先後到過北京圖書館、北大圖

書館、歷史、故宮、軍事博物館、河北、南陽、南京、四川等二十幾個博物館和文物單位去考察、參觀、採訪、搜集有關形象或文字資料。應當說，以上單位所藏的文史資料，及專家學者所提供的材料，是我此次創作的主要源泉，為我的創作提供了基石。」

查閱、搜集有關資料，目的性要很明確而具體。可以按設計任務的需要如場景、道具、服裝等的若干方面，分門別類地查閱。一部大型歷史題材影片所需要的資料數量是大量的，往往要登記造冊以便查找。

2. 第二方面是調查、走訪。到與劇情有關的地點進行實地考查以取得第一手資料。如為了拍攝《重慶談判》在重慶，結合初看外景和實地搜集資料的工作到林園、桂園、德安里（當年國民黨軍委會所在地）、宋慶齡故居、曾家岩周公館、紅岩村等等幾乎所有與「談判」有關的史料地點都做了考查和走訪。對於處理場景、使影片具有鮮明的時代感和人物性格特徵起了重要作用。尤其對於史實性歷史題材影片更為必要。

走訪瞭解情況的當事人或對史料有研究的專家，也是取得有價值的、瞭解到在文字記載中難以找到的特殊材料的辦法，如果說到資料室或圖書館查找資料是死材料的話，那麼調查、走訪瞭解的則是活資料，是對圖書資料的重要補充。

例如美術師王興文在設計影片《杜十娘》時講道：「我們一方面查閱資料，一方面走訪一些從良的妓女、老鴇和珠寶商。他們在舊社會的經歷和他們所談的舊社會、妓院的習俗，給我們很大啟發。我還親自到前門外和崇文門外串街走巷，尋找明代建築，感受舊京師的建築規律，收集有關民宅、鋪面和街道的建築特色。……要實地考查，也只有去百順、石頭、燕家等八大胡同看看。一些街道主任和『老北京』，向我介紹：哪個地方是鏢局，哪個地方過去是妓院。由於考察和介紹，我的頭腦開始產生一些

迎春院的形象。」

3.對於資料的運用。對於歷史題材影視劇中歷史資料的取捨和運用以及由此而引伸出的歷史真實和藝術真實等等問題，是很敏感的課題。對於這一學術性問題在此不做進一步的研究。

實踐的經驗告訴我們，絕不能不重視史料和資料的搜集工作，美術師為了造型設計去搜集、挖掘、探尋歷史資料不是為了考古，我們的目的是為影視作品的藝術創作尋找設計的依據。對待資料應有取有捨，要進行分析、研究，根據劇情內容、時代、地區、人物、情節、風格樣式的要求，為作品創造造型形象，為藝術創作服務。

4.許多美術師經多年積累，都有一個資料「庫」，是平時從書刊、雜誌、展覽和拍片設計實踐中不斷積累的資料，當然還有一個成品「庫」即設計圖或畫的作品等。對於美術師來講，平時，經常的資料收集和生活的積累尤為重要，這也是搞影視美術這一行業的工作習慣和專業特徵。

美術師要有豐厚的生活積累，「要『行萬里路，讀萬卷書』」；美術師的腦子要像一個儲藏各種資訊的磁碟片，隨時面臨著創作中方方面面的厚積薄發的需要。每完成一部影片，都是一項巨大的付出，同時又是一次儲藏。每出一次外景，到一個新鮮的地方生活一兩個月，往往能挖掘出許多生動的生活形象，一部分當時用上了，一部分暫時還用不上，便可以記錄下來送進資料庫，為以後別的影片用。」這是美術師邵瑞剛的經驗之談。

二、從人物入手、從戲出發

美術師從何處著手進行設計？美術師以什麼為基點，進行具體的場景和道具、服裝、化裝等造型設計？對這個問題的回答可能由於看法

或習慣的不同做出多種選擇，但是我們應該選擇一條符合創作規律的路子，這一點對於初入電影美術界的人來講尤為重要。

美術師進入創作的方法可能是多種多樣的，在設計之初，可以抓的因素也是不少的，我們要抓的是能左右其他因素的關鍵性因素，就是要集中注意力於研究劇中人物，要理解劇本中所描述的人物，抓住人物的特徵，從人物出發、從人物入手進而落實到具體的場景設計。這句話聽起來似老生常談，但確是使設計取得成功的至理名言。

影片和電視劇所要體現的主題、中心思想是通過人物的言語和行動傳達給觀眾，作品中無論是生活事件也好、生活場景也好，都是為了反映人的活動，揭示人的情緒，刻畫性格鮮明的人物形象，人是影視作品的主體，這是不言而喻的。

美術師要進行場景的設計不言自明地應運用造型手段服務於塑造人物形象。

從人物入手，就要研究人物，首先要分析人物的性格特徵，他的個性、興趣、愛好、待人處事的特點。其次是人物的心理狀態、心理變化和情緒的變化。以及分析、掌握人物的動作、行動。

人物動作是包括內心動作和外部動作，是心理和形體兩方面的結合，是內部與外部動作的統一，外部動作，語言動作是以心理動作為前提的，是它的外部表現。

從人物入手可以從以下幾個方面考慮：其一是從人物動作入手，從人物在一定的環境中的行為去考慮場景的設計。

著名電影美術師池寧曾經不只一次的提到：「我總是先想戲，後想景。先畫人物服裝，然後帶出道具和景來。人是戲的中心，看了人物造型才有人物的動作所要求的環境。」這是這位大師在《祝福》、《早春二月》和《林家鋪子》等影片的成功設計的經驗之談。

著名美術師韓尚義在談到池寧在設計電影《祝福》中一堂景時說：「有一場祥林嫂捐了一門檻後，高高興興地端著大盤鯉魚來上福禮的

戲。原先處理是祥林嫂從廚房出來就進入大廳，但他（池寧）感到這樣戲太直，渲染不足。後來增搭了一段迴廊，使祥林嫂出了廚房，經過回廊，轉入後堂，進入大廳。在這幾個短鏡頭過程中，既表現出地主豪門的宅第深院，又渲染出祥林嫂以為捐了門檻已經乾淨了、轉運了，有資格上『福』禮了的喜悅心情。想不到魯四太太還是喝止她，不許她上福禮，這一下驚落了她手中的魚盤，暈倒在地，矛盾更突出了。」

池寧這種絕妙的設計正是先想戲後想景，從人物動作入手取得成功的寶貴經驗。

其二，場景設計要從人物入手，就要緊緊地把握人物性格，創造有個性的人物造型，進而尋找到與人物性格關聯的、貼切的、符合人物特徵的場景形象。

電影《雅馬哈魚檔》的美術師採取了以人物造型設計為先導、首先通過人物形象的確定和人物動作的展開，進而把場景的形象和結構確定下來。

只有把劇中人物的性格特徵、形象特點設計的鮮明，其場景氣氛作用於人物的任務就明確了。場景形象也就具體了。

「我們在塑造劇中主人公阿龍時，設想這位廣州『街邊仔』是一個身體結實的青年，有一種內在的力感，性格粗暴但心地善良，由於缺乏正確的引導，受到不良風氣的影響和經濟上的困苦使他誤入歧途，看不到前途之光……反映出感情上的消沉。不少類似葵妹一樣可羨慕的榜樣，新潮流的沸騰活力，燃起了他近乎冷卻了的心。」「阿龍的形象活動起來了，隨著劇中的規定情境，設計者的腦子裡逐漸呈現出阿龍所活動的矮小簡陋、四壁無窗、陰暗雜亂的小閣樓裡，主人公推開低矮的天窗，一道燦爛的陽光照射在阿龍的臉上，也反射在破舊牆上進口的摩托車廣告畫上，頓感清澈的空氣沖入混濁的暗室。因此產生了其家『陰暗矮陋』的基調氣氛，產生了場面調度的構思。在這種情景的感染下，甚至會產生一些意想不到的、很符合人物性格的細小形象。如設計了安

放在小閣樓中間的一張電鍍茶几，設計了一個用進口精裝啤酒罐做成的粗糙的煙灰缸，這一形象並不是在生活中所見到的，而是在阿龍的形象中自然產生的。即使美術師在現實生活中選擇的景物，也只有從人物入手，才能具有典型意義。」

其三，從人物入手從戲出發，還必須考慮規定情境下的人物關係和人物的調度，提出符合劇情需要的；符合拍攝要求的，可行的設計方案。

例如電影《櫻》的主要場景，男主人公建華家，有一場戲是由建華母撫養成人的日本女工程師光子從日本來華尋找養母和青梅竹馬的建華，但由於當時的政治氣候和環境的原因，建華不能認「日本妹妹」，相認會給兩家帶來麻煩，但光子不明白其中的原委。這是體現影片中心意念：「相見不能相認」的一場關鍵的戲。

光子費盡周折尋找到建華家，見面，聚會，當光子偶然聽到建華與妻子商談不能相認之事後，不辭而別。

原劇本中把這場戲安排在單元式的宿舍樓裡，根據情節和調度的要求在單元套房裡是無法拍攝的，後改在四合院的耳房內，包括院落、月亮門和迴廊。這樣光子從屋裡出來找建華在院內可以自由調度，光子聽到建華夫婦談「不相認」的事在月亮門外，光子在門裡，這樣的安排合情合理。光子傷心的離去是走另外一條路符合人物的心情和動作。這場戲處理在雨中，建華內心極度矛盾的情緒得到充分發揮。

著名義大利導演米開朗基羅‧安東尼奧尼（Michelangelo Antonioni）說過：「沒有我的環境，就沒有我的人物。」「這就是說影視創作中最重要的戲劇元素和造型元素是場景（環境），它的存在不僅能表達敘事本體，還可以對人物形象的塑造、情節的發展起著重要作用」。

三、呈現時代特徵

場景的時代特徵是電影或電視劇場景典型性的重要特徵之一；是典型環境的主要組成部分。美術師要運用景物造型手段，體現影片特定的時代特徵，要使場景造型具有濃郁的時代氣息和鮮明的時代感。

時代氣息、時代感，或稱時代氣氛等等，都是指環境的一種感覺、一種氣氛。我們說時代氣息是一種資訊，是帶有時代特徵的資訊，這種資訊如同光和熱可以輻射到社會生活和家庭生活的各個角落，也必然會使其染上時代的印記。美術師就是要通過社會、家庭中具體、物質的景物造型反映出環境的時代氣息。

在影視劇創作中創造具有時代的特徵環境離不開環境的三個層面：1.時代環境；2.社會環境；3.生活環境。

時代環境是指一個較大的歷史時期；或是指某一歷史發展階段，這個特定的時期是由於階級關係和社會制度以及政治、經濟、文化等原因而形成特定的歷史時代和某一發展階段。如封建時代、社會主義革命和社會主義建設時代等。在歷史發展進程中也會由於政治、軍事經濟或文化等某種特殊情況和具有特殊意義而劃分的時期，如「五四時代」、「文化大革命時期」等。

例如影片《垂簾聽政》是寫一八五一年至一八六一年間清王朝咸豐駕崩、八王攝政、慈禧弄權、宮廷巨變的歷史時期。

《林則徐》是反映封建社會末期的時代。

《林家鋪子》是寫抗日戰爭之前的歷史時期。

《重慶談判》是反映抗戰勝利的歷史時期。

社會環境是指在某一時代環境、某一歷史時期的社會面貌、社會景象、人們的精神狀態以及風俗、時尚、禮儀等等。

影片《林家鋪子》的社會環境是日寇佔領上海，在江南小鎮上，難民湧入、商業蕭條、社會動亂、風雨飄搖的社會景象。

電影《重慶談判》中慶祝抗日戰爭勝利群眾場面的設計、佈置和拍攝成功，集中而形象地體現了抗戰勝利歷史時期的社會景象，具有強烈的時代氣息和時代特徵。

這一場景是把重慶的一號橋和凱旋路兩個景點綜合利用而構成的。為了再現一九四五年當時在重慶市中心「精神堡壘」舉行慶祝活動的盛況，美術師搜集了大量的資料，找到最有代表性和有特色的景象和標誌性的景物。例如在路兩邊和橋上豎立了幾排象徵勝利的巨大V字標誌、搭了橫貫馬路的彩牌樓，掛起了延續幾條馬路的四國國旗，搭建了帶有四國領袖史達林、羅斯福、邱吉爾、蔣介石畫像的方塔。在商業區、店鋪門前換上了當時那個年代的招牌、幌子以及黃包車、馬車穿行在人群中等等。隨著洋鼓洋號的奏樂聲，一群群穿著舊式長衫、短襖，舉著彩旗，撒著傳單的歡慶勝利的人們湧上街頭。

這個場景把大後方人民飽受戰爭破壞、飢寒交迫與勝利的喜悅、企盼和平的心情交織在一起，是時代氣息的形象化體現。

電影《傷逝》的美術師陳翼雲對如何體現時代感的問題深有體會地寫到：「為了形象地展現二〇年代的社會環境，置劇中人物於古老、昏暗、沉悶、悲淒的舊時代裡，必須調動一切電影造型手段，在場景設計和鏡頭處理上，盡力渲染和塑造那個時代悲劇的環境氣氛。」「影片中古老頹圮的城牆、煙雨迷濛中瘦骨伶仃的阿隨，城門洞內乞丐倚牆而睡，單調的梆子聲中兩個更夫擦肩而過，好像在萬籟俱寂中，一切生靈在微弱地蠕動、無力掙扎。」

生活環境則是指在某一歷史時代、某一社會環境下人們的生活客觀條件、生活方式、工作條件，家庭狀況以及人們的衣、食、住、行等。生活環境中重要的是家庭生活環境，家庭是社會的基本單位，是社會的細胞，每個家庭中人們的生活狀況雖然千差萬別，但是都可以從人的不同階層、地位、職業、居住條件、經濟狀況反映出時代氣息和社會的面貌。

　　《傷逝》中在涓生傷感地懷念子君的「會館斗室」裡，是敗壁、破窗、蛛網、拼湊的傢俱、老式書桌上鋪著方格圖案的油布、牆上貼著當年的舊報紙和碑帖拓片……從窗子望出去是老紫藤纏繞的古槐。在吉兆胡同新居裡，子君和涓生的結合經過短暫的幸福生活到悲哀、悔恨，直至最後的永別，這場景的生活環境既是人物悲劇命運的烘托，也渲染了濃郁的時代氣息。

　　為了烘托時代的氣氛，美術師要善於找到並抓住有代表性，典型的景物，形成環境氣氛，體現出特定的時代特徵，這些景物像鏡子一樣反映出時代面貌，體味到時代的變遷。

　　影片《茶館》（根據老舍編劇的同名劇改編）反映的是歷經三個不同歷史時期的北京裕泰茶館的興衰變化。

　　清朝末年的一八九八年的裕泰茶館可以說是原裝的北京式的茶館建築格局的特點，深棕色的木結構廊柱圍繞著主要場地，同樣色彩的方桌和長條板凳有規則地擺在館的正中和廊下，兩個用大青磚壘起來的爐灶上幾把大銅壺冒著熱氣，柱子上掛著燙金對聯，上面正中處供著財神龕，牆上掛著醉八仙，廊下竹杆上掛著茶客們的各式鳥籠子，加上茶客們鬥蟋蟀的、談論鼻煙壺的，以及人們的清朝的束裝打扮，一派古樸、休閒、腐朽的氛圍和特有的社會風貌。

　　電影《茶館》是典型的景同情異、一景貫串全片的場景空間。與第一個場景相隔十幾年的第二個場景是經過改朝換代，袁世凱死後的軍閥割據、混戰的年代。為了體現時代的變遷，在景的結構上稍做調整，把櫃檯改為帳房，主要對道具的樣式色彩和佈局及陳設做了改動。把大桌改為小桌、並鋪上淺綠色桌布、大條凳換成方凳和籐椅，把神龕、醉八仙和爐灶撤去，擺上了大喇叭留聲機，柱子之間掛上了萬國彩旗，牆上貼著「大展宏圖」、「木固枝榮」等橫豎條幅和「莫談國事」醒目紙條。（參見圖2-2、2-3）

　　場景內，景物的改換是依照王掌櫃的「改良」思路佈置的，擺上了

趕時興的擺設，給人一種五光十色、不中不洋，硬撐門面的感覺，正符合著當年的社會風氣和面貌，讓觀眾明顯地感受到時代的變遷。

歷史題材影視作品的時代特徵問題，尤其是反映遠古歷史時期的影視作品，美術設計的難度和工作量是可想而知的，對於藝術真實性和典型性的要求是一致的。

歷史巨片《荊軻刺秦王》的總美術師屠居華、林琦及參與此片的美術師們，設計工作歷時三年做了大量的有關歷史資料的考證和研究工作，使影片的造型設計具有濃郁的時代氣息和準確的時代特徵，在眾多的場景設計中，如主場景秦大殿、大廚房等等的出色設計形成了凝重、雄偉的造型格調，是符合秦王朝開國皇帝的精神的。（彩圖5-1、5-2，圖5-2）

圖5-2　電影《荊軻刺秦王》劇照

又如電影《鴉片戰爭》（總美術師邵瑞剛）中焚毒場面的設計（圖
5-3）、電視劇《水滸》（美術師錢運選）中忠義堂（圖5-4）、《雍正
王朝》（美術師秦多）、《三國演義》（總美術師何寶通）都是很成功

圖5-3　電影《鴉片戰爭》設計圖，邵瑞剛設計

圖5-4　電視劇《水滸》忠義堂佈景劇照，錢運選設計

的設計。

美術師如秦威、俞翼如等在影片設計中對時代特徵的體現都是刻意追求的，又是與總的設計風格統一的。如電影《駱駝祥子》和《雙雄會》等等的設計均可稱的上是美術設計之典範。（參見圖2-11、2-12）

四、場景的地方特色

影片的環境是否具有鮮明的、引人入勝的地方特色是影片造型手段揭示主題意念，使影片具有獨特風格並產生感人魅力的重要因素。

場景的地方特色不是游離於環境總體造型之外的風光描寫，更不是為景而景的點綴，而是緊緊與影片造型格調統一的，為影片增色添彩、為影片主題服務的。

場景地方特色是指某一地區的景物、風土人情、地形地貌、建築樣式、器物用具等方面區別於其他地區的顯著的形態、標誌和特徵。

美術師要在設計場景時，盡力尋找到這些特色，在符合劇情要求的前提下，用造型形象表現出來。

影片《黃土地》在造型上很有追求，是一部具有獨特造型美的影片。從畫面上讓人感受到既是一種沉悶、凝重，但又給人很強烈地、內在的張力。影片這種特色與創作者對於環境空間地方特色的傾心刻畫和著力渲染；也與創作者們深入陝北地區生活的親身體驗和感受分不開的。

張藝謀說：「一上洛川原，便是陝北。舉目四望，全是黃土，真是好大一塊土！這原，非山非川，其實是十餘丈厚，方方正正地球上的那麼一塊土。千百年雨水沖刷，風化剝脫，人工墾種，成　、成溝、成千變萬化的山梁。冬天黃土都裸在外面，樹很少，鳥便也少。原上極靜，只有呼呼的風。十里、二十里，幾孔窯洞，便成村落。黃土一直延伸到天邊，望也望不到頭。遠遠傳來攔羊人幾聲信天遊，高亢、悲

愴。」……「這是漢民族發源、繁衍之地。」

幾個主創人員被陝北博大、寬厚、無垠的黃土地所震撼！發出了「嘿！真棒！就拍這塊土」的感歎！

影片中由翠巧家窯洞和黃土高原的塬、峁、梁、溝壑構成的空間環境與傳統婚禮、習俗形成的獨一無二的地況地貌、風土人情和人文景觀，具有很強的地方特色。

影片《鄉情》中女人主公家鄉場景那竹林叢叢、村落草屋、片片稻田、水牛牧笛、青山若素的田園外景體現出江南水鄉恬靜、寧謐的環境地方色彩和生活氣息，這種淳樸中帶著秀麗的美正符合影片主題意念所要求的鄉土情調。

中國幅員遼闊，又是多民族國家，地區之間差異很明顯，電影、電視劇中反映的不同地區、不同民族的環境特色是多種多樣、千差萬別的，況且，不同地方的環境特色的形成是受歷史、地理、政治、經濟、倫理、道德、風俗習慣等等方面的影響，不是一成不變的，但又是連貫古今，有一定傳承關係。

在客觀的歷史和現實生活中，環境的特色所涉及的方面很廣，對進行場景設計的美術師來講，應注意抓住以下幾個方面。

1.自然環境和居住條件的特色

(1)各個地區的地形、地貌、湖泊、河流、植物、莊稼、林木等的明顯差別，形成了不同的地域風貌。

華北地區那光禿禿的平原、土黃色的村莊，沒有青草、沒有水，而突出了殘垣、硝煙、戰場，給人一種壯闊、嚴峻環境特色，正是電影《一個和八個》所需要的。而電影《黃土地》中反映陝北地區的　　、原、溝、坡，獨特的地形、地貌正是形成該影片造型特色的重要因素。

在中國可謂名山薈萃，並形成了在形態和神態及外形特徵上各有不同的特色，華山的險惡，廬山的秀麗，正是影片《智取華山》和《廬山

戀》所依靠的地理、山形和環境的特色與影片內容所取得的內在聯繫。

東北地區的連綿不斷的白樺樹林，莽莽蒼蒼的原始森林和挺拔的棟樑松。雲南西雙版納地區的一棵佔地幾百平米的榕樹和亞熱帶植物的特有風采，是形成影片《青春祭》造型特色中很重要的因素。

(2)居住條件的特色。居住條件是指人的居住場所，即民居和公共場所，即人們集會或社交活動的場所。

中國各地區民居是豐富多彩的，體現深厚的文化底韻和不同建築風格的審美特徵。從住房的類型、結構、外形特色、佈局和色彩等方面既有相同和類似的共同點，也有各不相同的變化，直接構成了不同地區環境的特色。

在諸多的影視作品中如《城南舊事》、《如意》、《霸王別姬》、《四世同堂》都是以北京地區特色民居四合院為場景空間的主要依託，是影片特色重要的形成因素。

老北京城裡的胡同、井窩子、運貨的駱駝、英子家院內的影壁、垂花門、月亮門、門洞、葡萄架、大門口的門墩兒等等是影片《城南舊事》中地方特色的主要內容。

「深宅大院」是東北地區院落的特殊形式，解放前的大院是把牲口棚、打穀場、菜地、糧倉、水井、碾、磨房等等都包容進去的院落，有的家還在院的四隅修建炮樓，形成特有的風采。

南方民居，以江浙一帶為例，院落雖然也以中軸線、對稱佈局，為了功能的需要和增加變化，在主宅周圍配以樓、榭、亭、閣，並以民間的磚、木、石雕做裝飾，有的摹擬自然界的疊石、堆山、引水造池、栽種竹林，白粉牆、青色瓦，形成江南民居玲瓏、清秀、幽靜的獨特風貌，在影片《早春二月》、《舞臺姐妹》、《祝福》中都有所體現，使影片具有濃郁的地方特色。

又如影片《小花》（美術師劉宜），雖然是革命歷史題材內容，但作品具有鮮明的桐柏地區環境特色，那竹編的隔牆、竹籬、有特色的灶

台及空間佈局已與革命時代、特定人物、情節氣氛形成不可分隔的環境形象，成為符合「桐柏英雄」特色的典型環境。（彩圖5-4、5-5）

影片《枯木逢春》中血防站的場景設計則巧妙地借鑒了南方園林建築的佈局和民居的基本結構特點並與情節發展、場面調度有機配合，取得較好的效果。

廣東梅縣地區和福建永定一帶的客家人居住的特色民居，土樓或稱圍屋是別具特色，絕無僅有的民居形式，沿襲了聚族而居的傳統習俗，一「樓」之內可以住十幾戶、幾十戶到上百戶人家，土樓一般為一到兩層，也有四到五層不等，外形多數為圓形，也有方形的，也有在兩側建高出主體的瞭望塔的，遠遠望去似巨大的城堡群，給人以沉重、封閉、和與世隔絕的神秘感。電影《生死樹》（美術設計呂志昌、韓剛）和電視劇《娘嫂》使劇中女主人公的人生經歷和不幸遭遇與土樓的特殊環境形式及客家人獨特習俗結合得密切而吻合，成為該影視劇的顯著特色。（彩圖5-8、5-9）

中國民族地區的民居更是千姿百態，各具鮮明特點，具有神奇魅力的西藏民居、蒙古、新疆、海南的各民族的特殊建築形式等等不勝枚舉。例如電影《葉赫那》體現出的瓦族民居特色。（圖5-5、5-6）

(3)公共建築。主要是指集會場所、社會性建築，如農村的村落、自然村、以村為中心有各具不同功能的公共建築，如廟宇、祠堂、牌坊、鼓樓、墓地等，還有功能性建築如：橋、亭、臺（戲臺、井臺）等。城鎮中的街道、店鋪、車站、碼頭等等在不同地區都有不同的形式和特點。有特點的這類建築往往在影視片中與劇情、場景氣氛有機結合成為空間中標誌性景物或一種特殊意義的符號。如《駱駝祥子》中的「西四一條街」的牌樓、《菊豆》、《良家婦女》等影片中的貞節牌坊、《舞臺姐妹》中水鄉的戲臺、《城南舊事》中的「水窩子」。都為影片的造型形式增添色彩。（參見圖4-3、4-4）

影片《霸王別姬》（美術師楊占家）的眾多場景中通過典型的建築

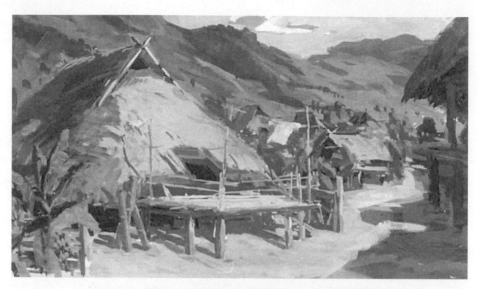

圖5-5　電影《葉赫那》場景設計，呂志昌設計

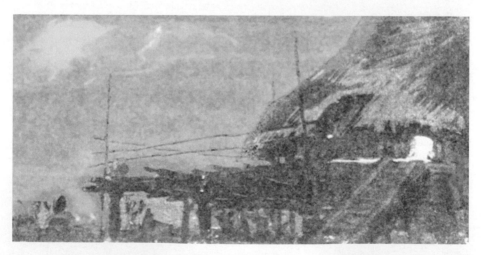

圖5-6　電影《葉赫那》場景設計，呂志昌設計

彩圖5-1　電影《荊軻刺秦王》設計圖，總美術屠居華、林琦

彩圖5-2　電影《荊軻刺秦王》設計圖（呂峰畫圖）

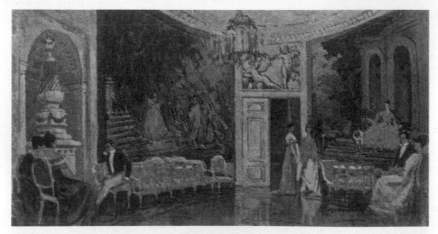

彩圖5-3　電影《戰爭與和平》場景設計，（俄）米亞斯尼柯夫設計

彩圖5-4　電影《小花》場景設計，劉宜設計

彩圖5-5　電影《小花》場景設計，劉宜設計

彩圖5-6　電影《霸王別姬》場景街道設計，楊占家設計

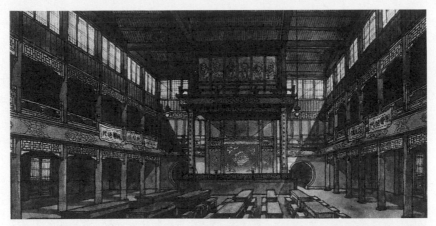

彩圖5-7　電影《霸王別姬》戲園子設計圖，楊占家設計

彩圖5-8　電影《生死樹》碼頭設計圖，呂志昌設計

彩圖5-9　電影《生死樹》設計圖，呂志昌設計

彩圖5-10　電影《戰爭與和平》「莫斯科復興」場景設計，
（俄）鮑格丹諾夫設計

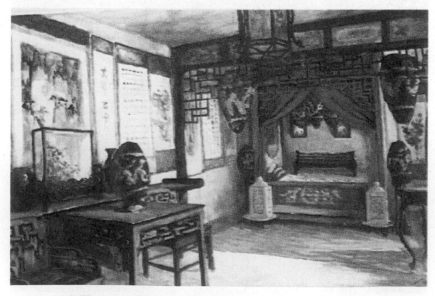

彩圖5-11　電影《大紅燈籠高高掛》，頌蓮屋設計

類佈景如「戲院子」、「戲班子的四合院」、「街道」、「胡同」等的設計，體現了具有濃郁北京地區特色的風尚和社會景象，並烘托出不同歷史年代的時代氣息。（參見**彩圖5-6、5-7，圖5-7**）

2.風尚、民俗體現的地方特色

　　民俗、風尚在民俗學的學科中包括的範圍和內容是極為廣泛的，民俗學與影視美術的關係極為密切，是美術師必要的研究課題。在民俗、風尚中與場景造型設計直接有關的至少有這樣幾個方面：(1)歲時民俗；(2)禮儀民俗；(3)服飾民俗；(4)居住民俗；(5)社會民俗等等。下面僅就禮儀和歲時民俗、風尚與場景地方特色的關係舉例說明。

　　歲時民俗，也可稱節日民俗。如各種宗教性節日、生產性節日、年節等。漢民族的春節、端午節、清明節、中秋節、灶王節等等。節日的內容不同，紀念的方式、陳設、氣氛也不相同，各有特色。如春節即年節，是許多民族共同的節日，漢族要祭灶、貼對聯、門神，舉行各種花會、賽會、社火一直鬧到正月十五的元宵節。在家裡祭祖的擺設，供品

圖5-7　《霸王別姬》場景「四合院」楊占家設計

也有一套講究，體現出濃烈的喜慶氣氛。「中國南方與北方各民族也各有不同特色，如苗年是苗族的年節有跳蘆笙、跳銅鼓、枝鼓、教鼓、對歌、鬥牛等活動。景頗族的『目腦節』、獨龍族的『長秋窪』等等都是本民族的年節。」

藏民族獨特的、隆重的宗教各種儀式和節日的氣氛體現著神秘色彩和深厚、崇高的文化傳統。

電影《祝福》、《過年》、《農奴》、《生死樹》、《葉赫那》、《青春祭》等等都體現了漢、藏、客家人、瓦族、傣族等不同民族各具特色的節日氣氛的渲染，充滿了濃郁的鄉土氣息和地方特色。

禮儀民俗是指人一生中在不同的生活和年齡階段所舉行的不同儀式或禮節。因此，也可稱作人生禮儀。如婚、喪、嫁、娶和誕生、成年、誕辰等儀式。

不同的禮儀體現出不同的喜、怒、哀、樂的氛圍和懷念、反思、畸形等的情緒，也保留了原始、傳統的習俗和古老文化傳承的痕跡。影片《良家婦女》、《湘女蕭蕭》對「娶親」奇特場面的恰當渲染，有鮮明的湘西地區特色又與影片的主題意念緊密相聯繫，寓意深刻。

富有古樸民風的影片《青春祭》、《盜馬賊》的佛教儀式、《駱駝祥子》的壽禮場面、《紅高粱》中的出酒儀式、《似水流年》中的祭祖墳、做佛事、《菊豆》中的出殯儀式等是使影片具有特定的時代感和環境的地方特色不可缺少的重要因素。

日本電影在這方面有更為專注的創作，幾位著名導演都深諳此道。著名導演大島渚就懷著「儀式體現了日本靈魂的特徵」的信念，於一九七一年拍攝了影片《儀式》。另外一位新進導演伊丹十三於一九八四年拍攝了影片《葬禮》，這兩部影片基本上均是探討日本傳統禮儀，婚禮和葬禮文化與現代社會的關係。又如影片《楢山節考》（今村昌平導演）更是對日本民風、民俗的完整再現，使影片成為名副其實的風俗畫卷。

五、創造環境氣氛

電影、電視劇中的景物環境應起到說明事件展開的地點、時間、季節、交代劇情發生的時代和地區，使影視片具有鮮明的時代感、歲月感和濃郁的地區和民族特色。與此同時環境造型還應擔負著更為重要的使命、創造環境氣氛的任務，起到抒情和表意的功能和作用。

何謂環境氣氛？氣氛是對環境形象的一種感覺的概括，是指影視作品中通過物質的景物，運用造型手段，創造的一種視像環境，一種銀幕、螢幕景象，這種再造的視覺情景，體現設計者的意圖，傳達出人物的情緒，能抒發強烈、感人的滲透力和感染力，使觀眾受到觸動、得到印象，這種具有感染力的情境和景象就是氣氛。

氣氛是一種感覺因素，一種情緒的表現形式，是人物情緒和劇情的空間襯托，有助於觀眾瞭解事件的性質和內容。

環境空間氣氛的形成應包括兩方面的因素：一方面是劇中人物的氣質、情緒、心理狀態和節奏及行為動作。另一方面則是時空環境。

我們研究場景氣氛，實質上是要擺正情與景、意與境的關係。在古典美學中，「意境」是最引人注目的命題之一。近代著名戲劇家王國維講的名句：「一切景語皆情語也。」講的是景與情的關係。景，境可以理解為景物形象，意即思想感情，當然其中包含著創作者的主觀意思。所謂情景交融、或是認為景物形象是「寓意之境」是場景設計在處理情與景的關係中要達到境界。

場景氣氛是使人物的情感、場面的意義寓於環境之中，這種場景的景象，雖然一言不發，沒有語言的表述，但能抒發情感，因為，它表現的是染有情調色彩的景物形象，因此，能使觀眾觸景生情，產生共鳴。

創造環境氣氛，美術師可以採用場景結構、色調、光線、道具造型以及服裝色彩等手段，運用對比、呼應、強調，隱喻等手法表現出來。

電影《天雲山傳奇》中有幾場戲在場景氣氛的創造上都是成功的。

例如「馮晴嵐之死」那場戲的悲傷氣氛，不僅僅表現在羅群悲痛、惜別的臉部表情上，而是鏡頭通過搖攝那低矮的小屋、貼著舊報紙的破牆、羅群自製的書架、案板上切了一半的雪里紅鹹菜、紙做的燈罩和馮晴嵐那件帶破洞的紫色毛衣……創造了一種淒涼、悲傷的氣氛，通過場景氣氛的渲染，使人物的情緒得以延伸並引導觀眾對人物的命運和遭遇作深層的聯想。

著名懸念大師電影導演希區考克也是製造場景氣氛的大師。在電影《蝴蝶夢》、《鳥》中利用場景氣氛，抒發、描繪人物的心理和情緒、製造懸念是很成功的。

在《蝴蝶夢》中曼得利莊園瀰漫霧氣的夢幻效果、昏暗大廳的套層結構、飄動的帷幔、忽隱忽現的光線以及在景物上隨處可見的R字細節，造成了符合女主人公內心情緒的神秘感和捉摸不定的氣氛，製造了一種撲朔迷離的懸念。

在影片《鳥》中那鋪天蓋地的黑色鳥群、室內低矮，壓迫的空間和門窗牆壁被鳥啄破的異常效果，造成了一觸即發的危機感和緊張氣氛。

創造場景氣氛應根據劇情的需要把諸種造型因素綜合運用，使場景的氣氛形成渾然一體的效果。

美國影片《現代啟示錄》中形態怪異的神廟是該片的主體場景，尋找並處決庫爾茲是人物貫串動作的最高任務。

本傑明上尉奉命帶領小組乘小船，衝破重重封鎖，沿湄公河尋找違抗軍令並成了「森林之王」的庫爾茲上校並就地處決。

密林叢中的湄公河、烈日當空，隨時可能遭到的伏擊、反常的寧靜以及暗藏殺機的可怖的氣氛。

當小船穿過無數紋身土著人划過的獨木舟，看到的神廟是樹上吊著死屍、關壓人的木籠子和畫著奇形怪狀臉譜的土著人圍繞的裝飾著怪獸的龐然大物、一個巨大的形體。

導演科波拉請美術師符拉利斯（Dean Tavoularis）用三十萬美元兩次

設計，搭建的神廟看不到時代特徵和場景的逼真，是一個非典型意義的神秘空間形象、人間地獄的象徵。神廟內除了幾根異常粗壯的柱子和攤在石頭上的庫爾茲家庭照片、一本「黑暗的心」之外，一切多餘的東西都沒有，能看到的是籠罩著一片濃重的深紅色空間中庫爾茲的禿腦袋、閃動的眼睛和一雙粗大的手，聽到的是他垂死掙扎中傳出：「恐怖！恐怖！」低沉的聲音。

本傑明舉起刀結束了曾經是戰場英雄的庫爾茲的生命。神廟那黑褐色與暗紅色調構成的色彩空間和整體場景形象，不僅僅是神秘、恐怖、反常氣氛的渲染，而且是血腥戰爭的象徵。

電影場景氣氛要達到「寓情於景」的境界，美術師就必須掌握和體味場景中人物的情緒、抒發人物情緒，做到借景言情，進而達到以情動人。

電影《孫中山》是一部心理情緒片（導演丁蔭南語）；是一部探索按心理情緒結構影片的成功嘗試。

要抒發人物情緒，刻畫人物的心理狀態，就必然要靠空間造型，靠場景的空間氣氛來傳達和烘托。該片中不少的場景氣氛的營造是成功的。例如孫中山就任大總統，「建立民國」這場戲，是由兩部份場景構成。其一是宣誓就職儀式。場景是南京街道和宣誓大廳及長廊。時間是元旦之夜，是張燈結綵、鼓樂齊鳴、萬眾歡騰、輝煌時刻、檢閱儀仗、隆重宣誓、就職演說的內容和氣氛。

其二，是第二天清晨，萬籟俱寂，在青石板路上和長廊地上一片灑滿爆竹的紅紙屑，孫中山在被紅紙屑鋪滿的長廊緩緩地走著。遠處，一老頭在掃紙屑、紙屑被掃走，露出原有的青石板。

一場戲、兩種場景氣氛構成的場景空間形象，傳達和抒發出意味深長、寓意深刻的情緒內涵

該片的美術師閔宗泗是這樣構思的：「……孫中山在巨大的五色旗前凝重地宣誓，舉國歡騰。這一切我們竭盡全力作了淋漓盡致的渲染。

接著的下一場是：冬天的清晨、濃霧，總統府庭院上厚厚地鋪滿了一片紅色的爆竹紙屑，孫中山一個人孤獨地走來，腳踩紙屑，望著面前的一切，他眼神中閃現了一種難以言述的目光。沒有音樂，沒有對話，長僅數十秒。按理戲至宣誓已可結束，這段無言、無戲、無承上啟下任務的閉筆完全可以刪去，但恰恰是為了這短短的一分鐘，前面才有意識地花費了如此筆墨，這已不是閒墨，看似漫不經心，實是調動了造型的力量全力構築的段落。它傳達了一種犧牲、失敗以及成功給偉人帶來的孤獨感，過眼雲煙的心緒，同時也是創作者們體會到的此時此刻的心理感受和人生體驗。」

美術師在場景設計中要做到景真情切、以情動人。通過場景氣氛的營造抒發人物情緒，還必須深入到劇情中去，體會劇作者的心境和情緒，創造出有意境的環境氣氛。

電影《城南舊事》的作者在作品中流露出的無處不在的思鄉之情和那股滿腔鄉愁的情緒，對美術師創造有意境的環境氣氛是很重要的啟發。

如影片中「臺灣義地」場景。該片的美術師寫到：「讀完這段電影腳本時，作者那種淡淡哀愁、沉沉鄉思的情感十分突出。在這個情境中我聯想到北京西山的紅葉。我的思維中，映出那幅濃重的晚秋景色：滿山紅葉，滿地荒草，昏黃的夕陽慘澹無光，樹梢兒拖著長長的影子。英子跟媽媽來墓地向父親告別，宋媽的男人牽著毛驢來把她接走了。英子拉著宋媽的手，無限感傷。英子和媽媽默默地坐在馬車上，還戀戀不捨地回頭遙望著漸漸遠去的墓地。馬車在一片紅葉叢中漸漸遠去，留下的卻是無窮無盡的思念。此情此景，就是美術設計應緊緊抓住的「意境」。在這裡佈置了滿地落葉、紅葉是從另處移來的，讓秋風吹拂。紅葉在鏡頭前微微擺動，似乎在招呼著遠去的馬車，似乎在向小英子頻頻招手。馬車遠去了，鏡頭漸漸升起，一陣風捲殘葉，馬車在夕陽下已成一個黑點。人去遠了，夕陽已西沉，茫茫大地被染成昏黃一片，留下的

是無限的惆悵與眷戀，增添著無窮的鄉思。」

　　這堂景從構思、佈置所造成的環境氣氛，使人產生一種「惆悵中帶著眷戀」的意境。

　　另外，場景造型氣氛的營造和情緒的表達還有賴於攝影、照明和導演的蒙太奇處理，那六次紅葉迭化、淡入淡出，演員的表演都對情緒張力的形成起了重要作用。

　　此外，影視片中創造場景氣氛還應包括另外一個很重要的方面，即場面的氣氛，場面的環境氣氛有其明確內容、特定的規模和情緒表現以及情調要求。

　　大陸近年來拍攝的規模最大的戰爭題材的歷史巨片《大決戰》（總美術師寇洪烈）其場面宏偉、戰爭氣氛的渲染和創造是前所未有的。《遼瀋戰役》中大俯視航拍運動鏡頭，戰場的烈火、硝煙、鐵絲網、綿延不斷的工事、汽車、大炮等等構成了氣勢恢宏的戰爭場面。美術師們已不限於在棚內、在場地搭景和加工，而是在天地之間像指揮打仗一樣，安排、佈置縱橫幾十里的戰爭場面的空間環境。

　　再如前蘇聯四集影片《戰爭與和平》（導演邦達爾丘克）是代表蘇聯電影美術設計最高水準的作品之一（總美術師鮑格丹諾夫、米亞斯尼柯夫），尤其在眾多大場面的室內和外景的設計，在體現時代特徵，創造史詩性場面和氣勢浩大的氣氛方面起到重要作用。例如「莫斯科大火」、「拿破崙軍隊退離莫斯科」、「莫斯科復興」以及凱薩琳大廳之盛大舞會等場面對場景的特定規模和氣氛得到充分的渲染。（參見**彩圖5-3、5-10**）

　　在前面曾提到的影片《荊軻刺秦王》、《紅高粱》、《去看看！》、《安德烈‧盧勃廖夫》等場景在氣氛的渲染和烘托上都有出色的體現。

六、刻畫人物

電影場景設計的造型功能是多方面的，集中到一點，就是刻畫人物，為創造生動、真實的、性格鮮明的典型人物服務。

前面我們著重指出了場景設計要「從人物入手、從戲出發」的設計原則，在這一節裡側重探討，場景設計與人物性格、人物心理和人物動作的關係。

1.場景造型是反映人物性格的一面鏡子

在影視作品中塑造人物形象是其中心任務，首先是演員要致力於自己所扮演的角色，塑造有性格特徵的人物形象。美術師要運用場景、服裝、化裝、道具等造型手段，直接地或間接地為刻畫人物服務。場景環境對於人物性格和人物個性特徵的形成是不可缺少的重要因素。通過場景造型像一面鏡子，映照出人物的性格面貌；折射出人物個性色彩。

人物的性格是指一個人穩定的心理特徵和精神特徵，包括：生活習慣、興趣、愛好、職業等在個性上的表現和反映以及對周圍事物在愛憎、好惡、美醜等方面的態度和判斷。

在世界上的人群中個人都是有個性的人，不存在沒有個性的人。譬如有人講：「某某人個性很強！」往往是指某人的性格可能較為外露，或較明顯，但也有的人性格表現為很含蓄、內向，也會有善良、堅強、怯懦的個性特徵。

人們的性格特徵是從人的精神面貌、待人接物、生活習慣、職業、興趣等方面表露出來，也從人的服飾、穿戴，或者從人周圍的生活環境中有直接的反映。

我們講環境造型是人物性格的一面鏡子，就是說環境的造型設計要做到「如見其人」。要使場景設計起到烘托、刻畫人物的作用，它的前提是弄明白、搞清楚人物與環境（場景）的辯證關係。

　　從塑造人物形象這一具體的創作範圍來講，人物與場景的關係是不可分割的、相互依存的關係，即典型環境與典型性格的關係，也就是說環境應為塑造真實的「這一個」典型人物創造恰當的、真實的符合典型人物性格的客觀條件，因而，成為典型環境。

　　人物性格、個性特徵是場景形象的內核，景物空間形象是人物形象的外化形式。

　　環境要具有典型性是一個選擇、加工、比較的藝術概括，即典型化的過程。

　　場景設計如何才能體現出人物的性格特徵呢？

　　首先，是正面的襯托。即從人物個性出發，確定場景的特點，運用景、物、色調、空間結構等造型因素和手段，形成「這一個」場景造型形象，起到表露性格、突出個性的作用。

　　例如電影《天雲山傳奇》中羅群和馮晴嵐的家。美術師談到這堂景的設計時寫道：「我們揣摩羅群、馮晴嵐的家有知識份子、貧民、下放農村的勞動者，這樣三位一體的特點，景的情趣也就在這三者的矛盾統一之中。我們設想它是由生產隊的一間狹長的倉庫改成的鄉居，由剝蝕的夯土牆、土製的書架，具有地方特色的竹扉，象徵性地隔而不斷的由外屋、臥室廚房和小凌雲的房間組成，造成一元而又有間隔的曲折、縱深的房間，意在造成狹小而不沉悶的視像。讓具有皖南農村特點，然而又簡陋破舊的傢俱、斑駁破敗的夯土牆透出的貧困氣息，使之與用土坯和木條搭成的書架和閣樓上放的書籍的驚人豐富，構成強烈對比；讓有地方特色的六角圖案製作的竹扉在厚重的夯土牆的圍繞中顯出瀟灑樸素的美，以幫助襯托羅群、馮晴嵐靈魂的高潔。」

　　這個家的特徵和佈置是從人物個性、處境、身份、職業、情操找到有機聯繫而形成，體現出羅和馮的忍辱負重、鞠躬盡瘁的人格和精神。這一場景的造型形象是從羅群、馮晴嵐人物性格、對生活的態度、處境所派生出來的。

其次，創造符合人物性格特徵的場景環境，在設計上要從比較和對比中找到區別和差異，從而形成特點。

例如電影《鄰居》中住在筒子樓裡主要角色的六戶人家。這幾戶人家是在同一個單位工作的，而且六家室內空間尺度，連門窗的位置都是一樣的，在這種條件下要區別開並找到差異，唯一的辦法就是從人物性格上突出各自特點。這六戶人家的身份、職業、地位、經歷、精神狀態、思想、個性、氣質等都是迥然不同的，美術師是圍繞人物性格的刻畫而構思，使幾個不同人物的場景造型染上個性色彩。

例如，三代同堂的水暖工喜風年家，強調擁擠而不亂，屋內除了睡覺和吃飯的地方外沒有別的空間，室內的傢俱是大方桌、大木箱、老式凳子和牆上掛的四扇屏，帶來原在胡同大雜院裡室內佈置的特點和小市民風氣。

黨委代書記袁亦方家，強調塞而滿的陳設特點，尤其是掛在顯眼處的「中央首長接見」超大型的合影照片鏡框，襯托出袁書記不一般的地位和他的人生追求。

女大夫明錦華是獨身之家、掛著透空窗紗、幾盆文竹草和吊蘭，散發出淡雅清新、淺綠色格調，書架上擺著人體解剖的白石膏模型，這種氣氛正是她溫雅、清高性格的寫照。

而建築師章炳華家的趣味中心就是他精心設計並自製的繪圖桌，牆上的畫和工藝品及各種擺設。床上、椅子上亂放、隨意扔的衣服和不少兒童玩具，突出了這位建築學講師的專業特徵和帶著小女兒的生活狀態，也使人物性格的不修邊幅和與妻子離異後的家庭特徵一目了然。（圖5-8、5-9）

美術師在談到男主人公老幹部劉力行家內景設計時寫道：「道具的選擇和陳設、色彩調子的調整搭配，不但體現了老劉現在的身份境況，而且還可以看出過去的生活和地位留下的痕跡。高大的書櫥、老式立櫃、雙人沙發床等大道具，構成整體、概括的組合，給人一種持重、嚴

圖5-8　電影《鄰居》章炳華家場景設計，劉光恩、王洪海、尹力設計

圖5-9　電影《鄰居》筒子樓道場景設計

謹和稍稍有些淒清的感覺，既是性格的體現，又是人物命運的隱喻。褐色的傢俱、橙黃色的牆壁和深紅色的窗簾、沙發組成的一種近似夕照的濃郁暖色調子，給人物賦予了某種悲壯的理想色彩。

從以上的例子中我們可以證明這種看法，即只要從人物性格出發，按照典型化的原則，創造有表現力的場景形象，就會給觀眾「如見其人」的印象，映照出像人物性格的一面鏡子一樣，起到烘托人物的作用。

2.場景環境是人物內心情緒的渲染和延伸

影視作品中，人物的心理活動和情緒變化、人物的一舉一動、一言一行是在劇作規定情境中進行的。規定情境是人物展開行動和情緒變化的依據和條件，同樣是在設計場景造型時的依據，並形成人物的心理變化和情緒活動的依託條件。

場景環境在影視片中不應該是僵化的、毫無生氣的景物，而應是有機的，貼切的、能動的與人物的心理和情緒勾連在一起，從場景的氣氛中顯露出人物情緒的表現，才能起到刻畫人物的作用。

蘇聯電影《雁南飛》中「轟炸中維拉尼卡失身」一場戲的劇情大致是這樣的：男主人公鮑里斯參軍上了前線，他的未婚妻維拉尼卡（父母在戰爭中被炸死），借住在鮑里斯家裡。在空襲之夜鮑里斯的表弟瑪律克乘機追求維拉尼卡，百般糾纏、誘騙，最後佔有了維拉尼卡。這是一種被強暴的、扭曲的人物關係，揭示了瑪律克卑鄙的心理狀態。

美術師對這堂景做了精心設計，客廳設計得很簡潔，唯一的窗戶被故意設計得很大，輕飄的窗簾，一架鋼琴和一個酒櫃，一條較長的走廊連著小客廳與單元的門。當空襲來臨，瑪律克為了掩飾自己的懼怕心理，盡力把鋼琴彈得很響，窗外的火光、炸彈爆炸的巨大轟鳴聲，風的呼嘯聲，氣浪震碎的玻璃聲一齊衝向窗內，火光映照在瑪律克的臉上，也照出他可怕的眼神，瑪律克乘機強制地擁抱、親吻維拉尼卡，維拉

尼卡打了瑪律克二十三個耳光後，向走廊盡頭的門外跑去，被瑪律克追回，抱起向臥室走去，瑪律克的腳踩在被震碎的滿地玻璃渣上，發出一陣鑽心的，刺耳的聲音，下一個鏡頭是瑪律克踩在玻璃上的腳，疊化鮑里斯的皮靴走在戰場泥濘的道路上投入戰鬥。這是一種場景空間與調度、光、色、聲音、人物動作，緊密糅在一起的聲畫感染力，烘托出人物的情緒和心理活動。

　　人物的情緒變化在景同情異的情況下，更是要特別予以注意並在場景設計上體現出這種情緒和心理活動，而絕不能不變應萬變，情變景不變，造成情與景的脫節。

　　影片《林則徐》中林家的設計很能說明問題，這堂景共有三場戲，一場戲是林則徐被革職，住民宅，百姓求見。第二場是琦善投降，大炮被毀，關天培痛心來見林。第三場景是關天培死守炮臺，殉國成仁，林悲痛萬分，再去找琦善。戲的節奏像九級風暴，步步緊逼。

　　美術師對這堂景的設計這樣寫道：「對景來說，沒有比強烈地突出人物更重要了。」

　　鏡頭開始是從一炷薰香緩緩拉開，一本《離騷》落在地上，見到躺在酸棗枝躺椅上的林則徐，房屋是尋常的民宅，非常潔淨，道具幾乎簡略到沒有了，窗外有疏落的竹影搖曳，室內香煙嫋嫋空氣沉寂，一支殘燭、一盤殘棋、幾卷書畫、一杯清茶，這一切都為了表現一個正直善良的忠於祖國、有抱負的儒將的悲憤和抑鬱的心情。我想，如果不分虛實，如實地弄上一所樓廳式書房；一個內部傢俱壅塞的士大夫居所，不僅不能突出人物，恐怕反會損害人物。我們是以一種空靈沉寂的環境，迴蕩著英雄人物的無限壓抑的氣氛，作為基調，來設計這個景的。同時，與後面投降派琦善在花廳裡玩弄奇奇怪怪的洋鐘場面，作了鮮明強烈的對比。中國畫論云：「筆愈簡而氣愈壯，景愈少而意愈長」。

　　這堂景是採取對比手法，以靜襯動、場景氣氛是深沉而寂靜、靜到極限，反襯出這位有著陽剛性格的人物內心悲憤和按捺不住的激烈的情

圖5-10　電影《林則徐》林宅場景設計，韓尚義設計

緒，觀眾感受到的是一種內在的張力，隨著嬝嬝的香煙也使情緒得以延伸和擴展。（**圖5-10**）

在利用場景空間形象烘托人物性格方面的實例還有很多成功的實例。

電影《大紅燈籠高高掛》中四太太頌蓮和三太太梅珊的室內場景的設計都找到了與人物性格興趣、愛好以及在這種與世隔絕的怪異的深宅大院中，人物不同性格的內在聯繫。梅珊的室內運用誇張手法烘托了女戲子出身的三太太的、過於鋪張的心氣。而頌蓮的房間則體現的是被封燈後冷清的心理情緒和場景氣氛。（**圖5-11，彩圖5-11**）

又如電影《如意》（美術師邵瑞剛）中清末貴族格格金綺芬在白塔寺附近的小四合院的家中，老式書案上一缸小金魚、一排畫筆和已畫好

圖5-11　《大紅燈籠高高掛》「梅珊屋」場景設計

的各樣彩蛋，古色古香圖案的雕花隔扇、條案上的青瓷花瓶和其他高雅
小擺設，體現出過去年代貴族生活的痕跡和她在現實中過著平民生活的
人物心理狀態。

3.場景結構與場面調度

美術師運用場景造型手段刻畫人物不可忽視的重點，就是為人物的
外部動作和行動提供造型條件，起到動作環境的作用。

人物動作離不開場面調度，場面調度主要是導演對演員動作、行動
路線、地位和人物關係的處理，而這種處理是通過攝影機拍攝、在場景
環境中完成的。

電影場面調度是指導演對銀幕或螢幕畫面內的人、景、物的安排。

場面調度一詞來自法語，意指「擺在適當位置」，或「放在場景

中」，是把演員擺在場景中適當的位置，這種解釋是針對舞臺場面調度而言的。

舞臺的場面調度主要是導演對上場人物在佈景空間中的調度，其調度是基於舞臺與觀眾的「三固定」關係（舞臺空間、視角、距離），因此，在處理人物動作和安排位置上受到固定空間的限制。

電影場面調度與舞臺的場面調度不同，首先在組織、安排人物動作上，在空間範圍內，是不受任何限制的，這是影視與舞臺調度的重要區別之一。

「演員在電影中不是『分佈』在一個面積有限、視角固定（觀眾廳）的舞臺上，而是分佈在自然界或電影佈景的不受視角限制的現實空間中」。（尤特凱維奇語）

其次，電影場面調度包括兩個調度：其一是人物調度，其二是鏡頭的調度包括鏡頭的景別、視角、構圖、運動等。鏡頭（攝影機）這一重要媒介的介入使得銀幕或螢幕空間形象，豐富多采、變化無窮，同時，也使影視場景設計較之舞臺佈景設計帶來多種複雜的因素，這是影視場面調度與舞臺調度的又一區別。

再一點，影視場面調度作為表現劇作內容和藝術意圖，以塑造人物為目的，場景空間結構是影視調度得以實現的先決條件，可以這樣認為，影視場面調度是一種「三為一體」（人物調度、鏡頭調度、場景空間）的調度，是一種空間的調度。

蘇聯著名導演羅姆講：「導演還要指導美工師。他們兩者的聯繫活動一開始就同場面調度相結合，場面調度在很多方面是由佈景決定的，或者說是由導演在同美工師密切配合下決定的。」

影視場景的結構形式、場景空間的容量、尺度、分隔，場景內道具的陳設，動作支點的設計等等關係到人物動作和鏡頭調度的完成。

「場景實際上就是人物和攝影機賴以存在的空間。」

影視場景的結構形式是有機的、可變的。依據調度的需要可以是縱

深層次的、垂直的結構;也可以是橫向結構;也可以是組合式的成套的
場景空間結構。

例如蘇聯電影《雁南飛》中女主人公維拉尼卡家樓梯一場景的設
計。這一場景要展開三場戲,一場是在戰前和平時期,表現鮑里斯和維
拉尼卡在熱戀中,晚上鮑送維回家,在維家樓梯上商量第二天約會的時
間和地點,鮑送上樓,告別後下樓,維又追下來,表現出一種戀戀不捨
的心情和動作。第二場,戰爭中,空襲、維拉尼卡的父母雙親在家,解
除空襲警報後維拉尼卡回到樓下、樓房被炸,她順著坍塌的,冒著煙的
樓梯焦急地奔向自己的家,雙親已遇難,房間已全部被炸,只有掛在另
一面牆上的鐘還在響,廢墟中的燈罩還在搖晃。

第三場戲,是鮑里斯在前線為救戰友在樹林中被流彈擊中,在倒下
前的一那,幻覺中鮑回到他夢寐以求的維拉尼卡的家又順樓梯上去並幸
福地舉行了婚禮。在「救命啊!」的呼喚聲和結婚進行曲的音樂合奏聲
中,鮑里斯從幻覺中回到現實、回到樹林,倒在泥濘中。

被稱為「心理時間特寫」的幻覺時空的第三場戲與前兩場樓梯戲
結合起來,通過人物心理描寫和動作的展開,將現實與幻想,戰爭的殘
酷與和平的美好,愛情的甜蜜進行對比,產生了刻畫人物的強烈的感染
力。

樓梯這一重要場景要適應三場戲的人物和鏡頭的調度,樓梯維繫著
場面調度的完成。

我們僅把幻覺時空這場戲的劇本節選瞭解一下。

鏡頭

(179)(中)　　鮑里斯背著瓦洛佳穿過樹叢。他在水窪中間找到一小塊
　　　　　　　乾土墩。他小心地把瓦洛佳放在上面。
　　　　　　　鮑里斯:「嘿!真累了!再也走不動了!咱們休息一會
　　　　　　　兒,這兒挺安靜……喂!怎麼樣,你還活著嗎?」

瓦洛佳：「呼吸有點困難。」

鮑里斯：「啊，呼吸……」

（180）（中）　鮑里斯望著瓦洛佳。

鮑里斯：「沒什麼……我們還要參加你的婚禮呢……」

鮑里斯微笑，槍聲。

鮑里斯的頭向後仰起來。爆炸，音樂。

（181）（近）　鮑里斯的臉，他望著天空。

（182）（全）　雲中的太陽縮小了，好像遠去了。

（183）（中）　鮑里斯向後仰著頭，向白樺樹退去。

瓦洛佳畫外音：「哎，朋友！你怎麼了？你怎麼了？」

（184）（近）　瓦洛佳吃力地抬起頭來：原諒我，原諒……

（185）（近）　鮑里斯兩眼發直，退向白樺樹，他抓住樹幹，開始慢慢順著它向下滑。

瓦洛佳的畫外音：「你是為了我……原諒我……原諒我吧……朋友……」

（186）（近）　白樺樹的仰拍鏡頭。白樺樹順著鮑里斯圍著樹幹滑下來的方面旋轉。

聽見瓦洛佳的喊聲：「喂，來人哪。救命啊！救命啊！」

在旋轉著的白樺樹的畫面上第二次曝光顯出維拉尼卡家的樓梯。鮑里斯正沿著樓梯向上跑去。他穿著軍大衣，鬍鬚滿腮，頭髮蓬亂。

白樺樹已經看不見了。鮑里斯跑到維拉尼卡的門前，停住了。

（187）（中）　維拉尼卡和鮑里斯從維拉尼卡家的門內走了出來。她穿著結婚禮服，披著紗，他穿著黑色禮服。他們互相微笑著，頭紗向上飄起。（高速攝影）

　　　　　　　聽見瓦洛佳的聲音：「救命啊……救命啊……」

　　　　　　　鮑里斯撩起頭紗，湊近維拉尼卡的臉，吻她……（化出）。

（188）（中）　（化入）披著婚紗的維拉尼卡。鮑里斯在她旁邊。他們走下樓梯。

　　　　　　　瓦洛佳的聲音：「救命啊……」

　　　　　　　在後面是鮑里斯和維拉尼卡的親友們的第二次曝光畫面。（化出）

（189）（中）　（化入）這裡有費道爾‧伊凡諾維奇、伊麗娜、斯捷潘、留芭。這裡有庫茲明和鄰居們。他們笑著，合著音樂的拍子搖晃著，舉起酒杯，鮮花。（化出）

（190）（中）　（化入）維拉尼卡和鮑里斯走向樓梯（高速攝影）。周圍是熟人的面孔。瓦洛佳的畫外音：「救命啊……」

（191）（近）　（化入）維拉尼卡慢慢掀起頭紗。她微笑著，陽光照著她，她瞇起眼睛。第二次曝光顯出飄動的樹。（化出）

（193）（近）　（化入）在飄動的樹中的維拉尼卡的臉的近景。臉開始消失。在背景上第二次曝光顯出旋轉的白樺樹梢。它們越來越明顯，最後只看見旋轉的白樺樹。它們轉得越來越快，像是要倒下來。鏡頭從樹梢滑到地上。

　　　　　　　瓦洛佳的聲音：「救命啊。」

（193）（中）　鮑里斯直挺挺地兩手張開倒在水中。

　　　　　　　瓦洛佳的聲音：「救命啊……」

　　這場戲的十五個鏡頭在外景、內景（樓梯）在人物動作和鏡頭調度的有機結合，在揭示人物內心世界和視聽語言的運用等方面是很大膽而成功的創造。

　　樓梯這一場景要適應三場戲的要求和攝影拍攝的特殊需要，在第一

場戲裡攝影是上下移動的、旋轉的跟拍。第二場炸後的景是垂直的升起的跟拍。美術師設計了一個四層樓的樓梯景，臺階圍繞的樓梯間是一個不規則的菱形空間，在兩段臺階之間各有一段水平的地面，以利於人物上下動作的間歇和節奏變化，攝影師拍攝的位置在中間，設計了一個可上下移動和左右旋轉的升降臺。（圖5-12）另外美術師要在拍完第一和第三場戲（幻覺鏡頭）後對景做一次「破壞性」的加工，製作出殘牆斷壁的轟炸後的效果。（圖5-13、5-14）

這個成功的場景設計實例說明，場景結構的形成首先要考慮人物動作和鏡頭的運動兩個方面的因素，另外，還要考慮的是多種因素的相互關係和作用。

例如電影《白癡》中，在女主人公娜斯塔謝。費里帕夫娜家，「離家出走」是影片的一場高潮戲。

美術師設計了一套組合場景，是由臥室、起居室、過道和樓梯組成，在場景的結構和色調上作了富有節奏變化的精心構思。

圖5-12　《雁南飛》維拉尼卡家樓梯平面、立面圖

圖5-13　電影《雁南飛》維拉尼卡家樓梯場景設計圖之一，
斯維捷切列夫設計

圖5-14　電影《雁南飛》維拉尼卡家樓梯場景設計圖之二

這場戲是從她的臥室開始的，這裡是她接待特殊客人的地方，淡黃色厚重的窗簾、華麗的床罩、非常精緻的裝飾，使整個臥室呈現出熱烈的暖黃色調，極度奢侈而貴重的擺設，使人感到房間像個金絲籠，籠罩著一種封閉感，人物像是環境的附屬品。女主人娜斯塔謝和身著華貴服裝的貴賓們在這裡是協調的，但是梅思金公爵樸素的灰衣服，襯托著一幅灰面孔則與周圍的調子產生明顯的對比和不協調，使「白癡」（梅思金）與眾不同。連接臥室的起居室和過道是一片藍灰色調，這樣就使壁爐中微弱火光成為注意的中心，它正是這場高潮戲重要的動作支點。

富農羅果金願出十萬金盧布要娶娜斯塔謝，而梅思金則對她表示了愛慕之情，並且律師剛剛證實了可憐的梅思金可以得到巨額遺產的繼承權。娜斯塔謝成了眾目集中的焦點，心中充滿怨恨、苦楚、憎惡和驚奇心情的她，在壁爐前來回的走著，不停地搖著扇子，整場戲進入緊張階段，她不忍心傷害善良的梅思金而決定跟羅果金走，並把十萬盧布扔進壁爐，並對加尼亞講若在火中搶出錢，錢就歸他。在燒盧布的火光前這些將軍、養父、政客們假面目撕毀、醜態暴露、火光照在加尼亞鐵青的臉上……最後娜斯塔謝走出起居室、穿過過道奔下樓梯、出門跳上馬車在茫茫黑夜的風雪中飛奔而去。

人物這一連串節奏急促的動作與場景結構、色調氣氛結合得十分貼切，壁爐、床、安樂椅、樓門口等動作支點安排得很合理，當女主人公順著樓梯奔出門外，樓梯的S形曲線和特意塗上的鮮紅色的扶手對人物動作產生強有力的推動。（圖5-15、5-16）

毋庸置疑，色彩在體現場景空間氣氛和烘托人物情緒和動作方面是非常重要的造型因素。《白癡》的導演培里耶夫對此問題深有體會，他講道：「我們畢竟還是戀慕色彩。我們不願意失去色彩的情緒感染力方面的幫助。在我們的想像中，所發生的許多事情，都是和吊燈、枝形燭臺以及熊熊燃燒著壁爐中的紅色火舌的反光等融合在一起。我們在色彩中所探索的是畫面情緒感染力方面的補充，而不是各種顏色。」

圖5-15 電影《白癡》娜斯塔謝家起居室場景設計,沃爾柯夫
設計

圖5-16 電影《白癡》娜斯塔謝家樓梯設計

七、以小見大的景物細節

影視片中的景物細節是指與故事情節和人物命運有密切和直接關聯，並形成藝術形象的場景局部和物件。

電影或電視劇場景環境中的局部或細節結構，如牆上的壁畫、隔扇上的花紋圖樣、柱頭的形式、掛毯的一角、大鐵門的圖案等等可以說是隨處可見的，但不等於都可以成為景物細節。影視片中用作陳設的、戲用的、大小道具也是很多的，並不等於全是細節，或者說不是全能起到景物細節的作用。

景物細節必須是與故事情節、事件糾葛和人物命運產生不可分隔的聯繫；必須要通過攝影機的拍攝和表現，重點強調、重複，甚至誇張放大，才能起到刻畫人物，推動情節發展，深化主題，增強環境氣氛的作用。

在文學作品中，通過景物細節的描寫來刻畫人物形象是屢見不鮮的；細節往往會給讀者留下難忘的深刻印象。例如在電影文學劇本《祝福》中就保留了魯迅先生對祥林嫂形象的描寫：

「這回在魯鎮所見的人們中，改變之大，可以說無過她的了，五年前的花白頭髮，及今已經全白，全不像四十上下的人，臉上瘦削不堪，黃中帶黑，而且消盡了先前悲哀的神色，彷彿是木刻似的，只有那眼珠間或一轉，還可以表示她是一個活物。她一手提著竹籃，內中一個破碗，空的；一手拄著一支比她更長的竹竿，下端開了裂。她分明已經是個乞丐了。」

魯迅先生通過細節的描寫對祥林嫂的刻畫可謂入木三分，其中對景物細節的描寫既具體、細緻又有視像感——「提著竹籃裡一個破碗、空的；一支比她長的竹竿，下端開了裂」。

在美術師池寧的氣氛圖中也有很生動而出色的體現。（參見**圖2-5**、**2-6**）景物細節的運用在許多影片中都有成功的體現。

　　蘇聯影片《列寧的故事》中當列寧去世後，別洛夫和管理員把列寧生前養病的哥爾克別墅鎖起來，隨著他們鎖門動作，穿過一道道門和空曠的庭堂及過道，最後離去。接著是一組景物鏡頭：雪地中的長椅、列寧的辦公室、辦公桌、收音機、掛在牆上的照片鏡框、老式的座鐘，用布蒙起來的小桌、小沙發等。

　　這組鏡頭之所以感人至深，首先是這些景物是列寧在世時的最後生活伴侶，列寧走了，觀眾見物思情，激起、加深了對革命導師弗拉吉米爾・依里奇（Влади́мир Ильи́ч Улья́нов）的懷念。另外，也很明確地看到景物細節的表現力，這組完全是靠景物細節構成的動人鏡頭是通過鏡頭強調、深化，達到刻畫人物，以情動人的目的。

　　「有了這種突出強調的便利條件，物的特色就容易彰顯，如果再加上蒙太奇和角度的襯托，它還會使人產生它有生命、有感情、有表情、有動作的幻覺。當然，這是因為它與人有聯繫，也正如前面所說的，沾帶著人氣，它才能在電影反映生活的時候成為有力的助手，……」「所以過去有人說，在揭示人的心理狀態方面，一個打破了的窗格能和顫抖的嘴唇同樣有力，一堆熄滅了的菸頭，它的作用也不亞於一連串神經質的表情。」

　　景物細節作為一種特殊造型手段，它的特長首先就是「以小見大」、「畫龍點睛」。

　　有的景物，特別是物件看來微不足道，在場景中或在人物手中很不起眼，但是，如果運用得恰當就可以起到刻畫人物性格，顯示人物的處境、串連情節、推動情節的深化發展。

　　例如影片《傷逝》中在吉兆胡同、子君和涓生的家中，子君不辭而別的那場戲。陰冷的晚上，疲憊不堪的涓生回到家裡，不見子君的身影，出門到院子裡，只聽到房東太太說了句：「她走了！」涓生急匆匆地返回屋裡，打開抽屜，又看桌上，沒有找到任何字跡和留條。只有桌子上收聚到一起的一小羅銅板、半袋麵粉、半株乾白菜、碗、筷和剩下

的一點飯菜。牆上兩人合影照片已拿走，留下淺色的痕跡。這些聚集在一起的「細節」，加上陰冷、昏暗的光線、空蕩蕩的房間，入木三分地渲染了涓生沮喪、悲涼的心情，使觀眾產生共鳴並自然地把子君與涓生剛剛搬到這裡同居時的歡快心情與之相對照，引起對人物命運和生活遭遇的思考。

作為細節的物件在一部影片或電視劇中重複出現，往往會加深印象，會引發觀眾對人物情緒和命運變化的關注，產生前後對比的感覺。例如在影片《龍鬚溝》裡小妞子的玻璃魚缸中養的幾條小金魚，是她悲苦生活中唯一陪伴，寄託著她對美好、快樂生活的嚮往和期待。小妞子在一個雷雨交加夜晚，失足掉進溝裡淹死了。鏡頭再一次推出玻璃魚缸的特寫，在房簷下沒人管的魚缸被雨水任意的澆淋，使觀眾產生對小妞子悲慘命運的同情與惋惜。

其次，場景的局部或細部作為細節的巧妙運用是場景設計的重要手法，其他手段無法替代，往往作為一種象徵和隱喻起到烘托時代風雲、刻畫人物、深化主題的作用。

影片《雷雨》中，在開端和結尾反覆交替的鏡頭是周公館在風雨加交中鐵門的方格和S形的圖案細節，透過鐵門的S形結構形象，似乎成了門內所發生的一幕幕人生戲劇的見證，又是罪惡之家的象徵。

類似的景物細節在電視連續劇《四世同堂》中也有很成功的運用。在每一集開篇的鏡頭，反覆出現的是祁家小門樓的兩扇斑剝褪色的門和鐵製帶鏽的門環，這一細節的反覆出現，不僅僅是小羊圈胡同典型環境的特徵，而且十分貼切地體現出老祁家的社會階層、身份和地位，也是小羊圈胡同時代風雲變化的見證和老北京風情的體現。

在這裡要注意的是作為景物細節運用的場景細節在形象設計和製作上要準確、要到位，它的質感、式樣、新舊程度、大小、粗細等等要符合造型的要求，才能起到應有的作用。

電影《紅高粱》中出酒儀式那場戲，在酒作坊裡，酒把式們端起紅

高粱酒，唱著出酒歌，鏡頭推向西牆上的酒神杜康的壁畫，這幅壁畫的逼真做舊效果十分成功而亂真，似有百八十年的樣子。在特寫鏡頭中壁畫這一場景細節的效果是影片的神奇性、粗、土造型風格的體現，也是久遠年代民俗的象徵。（參見彩圖4-1、4-2）

再如愛森斯坦的影片《伊凡雷帝》中反覆出現的沙皇宮殿牆壁上的聖像畫。前蘇聯電影《個人問題訪問記》在女主人公家中，當劇中人敘述外祖母受到政治迫害的場景中，鏡頭反覆從人物推到掛毯上大海邊人推小船的圖案。法國電影《巴黎聖母院》中，在教堂外，反覆出現的水怪的浮雕等等。在影片中對這種種場景局部的利用並作為藝術形象出現，都從各不相同的角度與影片的主題意念，與基本情調有著內在的聯繫，起著隱喻作用。

從以上例子中我們可以看出電影表現手段的特長和在發揮景物細節作用的獨到之處，就是說電影鏡頭能從許多景物中，挑選最恰當的適合於此時、此地、此情的景物細節，把它提出來單獨呈現、重複再現，需要時可以用特寫把美術師精心設計的細節體現在銀幕上，就如同置於放大鏡下加深印象。

除此之外，利用景物細節，特別是利用環境細節，可以說明和體現出建築的年代、風格、樣式以及社會環境特徵，起到以一當十、以局部代表整體的作用。

在電影或電視劇中往往是通過場景或建築物的門廳裝修、柱子的粗細、柱頭的柱式，門的圖案樣式等給觀眾產生這座宮殿大廳、會客廳等的規模、年代，屬於何種風格等等的整體印象。

如美國影片《麻雀變鳳凰》（Pretty Woman）中的豪華飯店的印象就是通過樓梯的裝飾、門廳的氣派、柱子的精細裝修等產生這種印象。蘇聯影片《欽差大臣》、《蘇沃羅夫》等影片中宮廷場景、貴族之家的奢華程度，建築樣式、規模全是靠門、柱、窗的結構、樣式、質地等來體現的。（圖5-17、5-18）

圖5-17　電影《欽差大臣》場景設計，(俄)卡普盧諾夫斯基設計

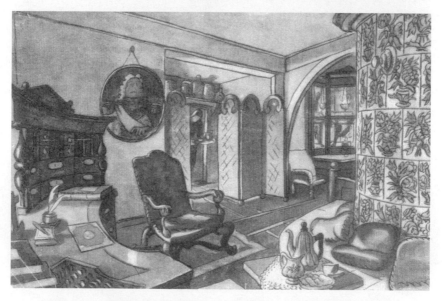

圖5-18　電影《耶希莫夫》場景設計，(俄)葉果洛夫設計

　　《城南舊事》與《霸王別姬》以及《龍鬚溝》的北京四合院場景僅通過大門的屋宇式（《霸王別姬》）、牆垣式（《城南舊事》）以及極簡陋的兩扇木門（《龍鬚溝》）和門口抱鼓石（門墩兒）的大小、形式和粗細程度以及門環的樣式、質地、大小等等區別出這座院落的整體大致的規模、樣式、大小等狀況。

八、場景設計中的實景運用

　　在影視場景設計中，實景的運用是形成影視作品典型環境而採取的重要表現手段，在現代影視作品中，實景的運用越來越多，越來越普遍，是美術師創作中一個重要而現實的課題，因此，有單獨進行闡述之必要。

　　從電影誕生的第一天起就利用實景作為電影場景拍攝的主要手段，盧米埃爾兄弟（Auguste and Louis Lumière）的早期拍攝的電影如《火車進站》（*L.arrivée d.un trainen gare de La Ciotat*）、《水澆園丁》（*L.Arroseur arrosé*）等等都是用實景拍攝的。蘇聯電影先驅導演維爾托夫提出「不為被攝者所覺察的方法拍攝生活即景」。如他拍攝的《一片麵包的故事》、《頓巴斯交響曲》等等，進而在理論上，從電影藝術形態上把電影的「紀實性」提到一個新高度。四〇年代興起的義大利新現實主義，電影導演們提出「把機器扛到街上去」！在故事片創作中全部用實景拍攝，賦予「實景」以新的審美內涵。

　　大陸新時期電影及電視劇，隨著電視新觀念特別是返璞歸真電影觀念和思潮的樹立和追求，影視作品中對實景的利用得到空前發展，尤其是反映現實生活的或現代題材的電影、電視劇大量運用實景或以實景為主結合棚內景、外景加工、場地景或是全部採用實景拍攝都取得了很好的效果，如電影《鄰居》、《我們的田野》、《櫻》、《北京你早》、《本命年》、《秋菊打官司》等等。許多歷史題材影視劇，近代的和反

映清代歷史的電影也可以在僅有的、保存完好的歷史環境的場景中拍攝，如電影《垂簾聽政》、《火燒圓明園》，除場景「大水法」外全部是利用實景又經過加工、佈置，再創造而完成的。

運用實景要明確幾個認識問題，其一是：運用實景是藝術創作而絕非如有人講的是「無景可搭、無事可幹」，是「偷懶，圖省事」，這是一種無知的非議。選擇實景並非似「信手拈來」不經過設計和再創造就可以成為拍攝的景點，看似隨意、方便、自然、簡單，實際上運用真實的生活場景，自然離不開美術師、導演和攝影師共同經過反覆比較和選擇，同樣是勞心費力的藝術創作，並蘊涵著對影片造型的美學追求。

其二，運用實景與設計、搭建佈景，加工場景在創作和設計的原則上是一致的，「運用」和設計是站在同一個出發點，運用實景是在總的設計構思之內的運用，都是為塑造典型環境而採用的表現手段；都是要符合劇情要求；符合總體造型構思和單元場景造型與結構要求為刻畫人物服務的「利用」和「設計」。

其三，利用實景，找景、選景的根本要求就是要「懷情覓景」。

下面就這一問題結合電影《櫻》（美術師呂志昌、王硯緝）的實景運用做簡要講解。

樸實無華的電影劇本《櫻》，沒有離奇複雜的情節，沒有尖銳激烈的鬥爭，沒有高妙深奧的哲理，只有纏綿悱惻的兒女心、骨肉情，更伴以中日兩國人民的友情。它的故事情節簡單，卻又動人，彷彿就發生在我們熟識的現實中。它從生活的一個側面，生動地反映了十年浩劫給人們帶來的精神摧殘。電影美術設計應提供什麼樣的環境，來概括劇本的這一主旨呢？我們的結論是：應該用真實的、生活氣息濃郁的環境來烘托這種普通人的人情，不能有半點虛假的痕跡。就像優美的伴奏，輕輕地、和諧地奏著一首抒情歌曲，我們的景物，也應含蓄地、樸實地襯托出人物的思想感情來。實景，用來完成這個伴奏任務，是最適宜不過的了。

　　經過導、攝、美及各部門的反覆研究，美術設計師決定在全片十四個內景中除了一堂「光子家客廳」為一日本建築必須搭景外，其餘室內外環境一律用實景解決。

　　下面是影片中一場動人心弦的戲：

　　影片主人公——日本女工程師森下光子，在由援建專案工地返回北京的路上，被汽車帶進一個山村。那山間的寶塔，坍塌的廟宇石拱山門，那石獅、石佛……一件件光子兒時諳熟的景物，使她的心緊縮了：這不正是她二十年前一直夢魂縈繞地思念著的第二故鄉麼！光子激動地沿著童年上學的路向家走去。那山間小路、淙淙的溪水，那柴門、石桌，寂寥空闊的院落、冷清無生氣的屋子，最後是老眼昏花的孤獨的中國媽媽，無不使她心痛欲碎，她差點就要喊出一聲「媽媽」來了……

　　光子此刻的心情多麼矛盾和痛苦啊。「如果重逢不能給他們帶來喜悅和幸福，那麼這種重逢又有什麼意義呢？」光子強抑真情，佯裝過客，去最後看一眼年邁的媽媽。導演在這裡使用了重複的蒙太奇手法，使光子重返故里時走著童年放學回家與哥哥同行的路：銀幕上出現的石佛、拱門、小橋、村口以及一草一木都使光子睹物傷情。當光子強忍感情不去認母，重新跨上汽車留戀地回眸顧盼之時，觀眾也禁不住熱淚盈眶了。

　　這場戲之所以感人，是同環境的襯托分不開的。整個場景是在京郊房山縣雲居寺遺址和附近的水頭村拍攝的。這裡古蹟重重，其中有一座古 的殘跡，遠山兩座遼代的磚塔，以及附近山洞裡一尊雕刻精美的石觀音。片中三場戲：一九四五年高崎洋子（光子母）托孤；一九五五年秀蘭（光子）別母；一九七五年光子重返故里，都在此拍攝。連內景也是借水頭村一家村舍拍的。這些具有中國民族、民間風貌的景物，有機地組成了一整套「日本女兒的第二故鄉」的環境。它不僅賦予影片造型以鮮明的民族風格、民族氣派，而且當它們在影片中以不同的情調氣氛三次出現時，這些景物仿佛產生了中日民族友好的見證的寓意，同時也收

到了借景抒情、情景交融的效果。

水頭村這一組實景，為什麼能在影片中起到以景托人、情景交融的作用？我們想，主要還是由於它具有一種內在的美，尤其是當它與人物動作產生有機的聯繫之後。雲居寺的殘跡以及水頭村雖屬山明水秀，實則並不如一般風景勝地那樣入畫，水頭村農民之家更談不上「華美」。若以「美」的標準去取它，其實貌不驚人，但如以戲的要求去衡量，當劇中人在其中活動起來，戲劇動作鋪展開來，特別是當拍成的鏡頭組接成蒙太奇句子之後，卻感覺它是那樣美。其原因就在於它有一種內在的、無華的美，一種民族氣派、民族風味的美，那是這一套實景本身具有的古樸的、淳厚的鄉土氣息的美。而這種質的美與這塊土地的主人——陳嫂、放羊老漢、推碾子的老奶奶以及鄉親們內心深處所蘊藏的、我們民族幾千年傳衍下來的忠厚、誠摯、善良的品質相吻合，因而使人產生美感。這裡，景的美與人物內心的美交織在一起，景似乎也有了人情味。景有景情，人有人情，情與景，景才能動人。試看那大慈大悲的觀音石像，含笑默坐，對眼前發生的陳嫂收嬰的善舉，似乎在贊許；秀蘭在村口別母那場戲，那石門、石獅、寶塔，又別具一種肅穆、凝靜的神情；陳嫂家室內，那種北方山區特有的結構精巧的窗格，簡陋而色彩鮮明的傢俱，院裡的石桌石凳，普通花草，隨處散放的農具什物，以至一群雞，一條狗，那照歪了臉的鏡子，都自然地產生一種生活氣息，具有一種潛藏於粗陋外表之內的美，是與人物心靈的美一脈相通的。

這種質的美，應成為尋找實景的一個著眼點。怎樣去發現內在的美？必須熟習劇本，熟習人物，掌握劇情，所謂懷情覓景，才能觀景想戲，才能觸景生情。雲居寺水頭村的採景過程也印證了這個道理。為了找到「陳嫂家」這一場景，我們幾乎跑遍了京郊的山村，終未能滿意。一次偶然的機會，我們發現了水頭村這一帶。由於導、攝、美組成的采景班子對情節的發展記得爛熟，對這一段所要抒發的情感揣摩得比較

深透，對於人物與典型環境的關係掌握得比較準確，所以當遇一有特色的實景時，有心人一下子就能發現這個景的內在美，發現與情所偕的「質」。影片中石佛的發現就是一個例子：劇本最初寫的陳嫂家的門前一塊巨石，作為一個貫串的形象，「高崎遺子」、「秀蘭別母」、「光子重返故里」都在巨石下展開，美術師對這塊巨石一直耿耿於懷。在採景過程中一個偶然發現的殘缺的石佛浮雕像，啟發了我們，想把巨石改成石佛，可使環境特徵更加鮮明。

　　高崎作為一個虔誠的佛教徒，把孩子托在石佛下，既遮風避雨，又離陳嫂家近，她渴望有人搭救並乞求神佛保佑的心理，同我們選用石佛的造型，是完全吻合的。帶著這個構思，後來終於在水頭村附近找到了一處很理想的石洞與石佛。這正是懷情覓景的結果。

　　運用實景還應注意考慮如下幾個問題：第一，電影的場景是為人物創造典型環境，從這個意義上講，所選擇的實景往往不能盡如人意，內景和外景都是如此，尤其是內景。實際上，多數的實景都必須作程度不同的加工改造。如有的根據劇中人物性格、身份、職業等特點，或規定情境的要求，要對室內原有陳設作某些調整，或增或減某些道具；有的只採用該建築的空殼，全部陳設都須重新佈置；有時又必須對建築本身做些表面效果的加工或增搭一些局部建築或前景，以改變環境的面貌。

　　以「陳嫂家院落」一景為例，為了符合從「高崎遺子」到「光子重返故里」三十年環境變遷和場面調度的要求，設計了兩條進院的路線；一九四五年以破舊小西屋為主體，從小西屋山牆外的羊腸小徑進院，不拍到北屋。而一九五五年和一九七五年則以五間新蓋的北屋為主體，以現有的大門為進院入口，在拍院子的全貌時仍可看到破舊小西屋。這樣在環境的大小、高低、新舊、繁簡以及氣氛上進行了加工強調，使環境的時代特徵既有聯繫又有鮮明對比變化。屋內反覆出現的老式梳妝匣、鏡子、泥公雞、母子三人合影的鏡框等更加深和烘托了解放前後環境的變化。院裡大槐樹下起著調度支點作用的石桌石凳等都是在原來實景的

條件下進行了加工、改造，重新安排和佈置的。

　　從以上實例也說明，實景並非是隨處都拿來就可用的，實景所具有的生活的真實，並不等於劇情所要求的藝術的真實，但是經過選擇、加工、綜合的實景，就已經成為富有動作性的、活生生的電影環境了。這個加工改造的過程，就是一個概括集中的過程，因此，反映在銀幕上，就能產生富有表現力的、有強烈真實感的、與人物密切聯繫的情景。

　　第二，利用實景，美術師的案頭設計包括要畫出氣氛圖、平面圖是必不可少的。

　　通過必要的場景氣氛圖和平面佈局，結合實景的具體情況，體現出要達到的氣氛、色調、效果，並可標出鏡頭角度和方位，以便與導演、攝影、照明、置景、道具等部門共同研究拍攝方案等問題。缺乏充分的案頭工作，或忽視與導演、攝影師的討論和磋商，靠即興拍攝，難免陷於被動。

　　第三，運用實景，更需要有總體構思，有總體構思，心中就有了總譜，對於具體場景的取捨，確定與否就有了根據。要考慮各個場景之間的統一和對比，各個場景之間的聯繫，室內、室外以及後景的銜接等問題。

　　第四，拍攝實景還要注意照明與景的關係，室內景的照明要遵循真實環境的採光規律，打出自然光效。「燈光是佈景的化裝師」，燈光打的好，可使實景更真實而平添生氣；反之，則可使實景失魂落魄，變成真磚真瓦的佈景了。

　　實景運用的優越性和巨大潛力是顯而易見的，實景，以其無可比擬的真實感和濃郁的生活氣息，對於需要逼真地再現生活的電影和電視藝術來講是非常可貴的。一部影片，尤其是反映現實生活的影片或電視劇，真實才能動人，虛假則使觀者反感。實景，由於直接取自生活，環境本身被歲月與生活刻上了生動和自然的痕跡，對於演員表演或情緒的抒發，使演員產生自然，真實的現場感，是極有助益的。

此外，運用實景還可以大大節約成本和縮短拍攝週期。

第三節　場景空間的結構方法

影視美術師進行場景設計，面對各種類型和不同種類的場景，要符合人物的動作和調度；要適應各種拍攝手段的要求，在場景空間的組織、構成、裝置上就要有一套相應的辦法：或增加空間層次、或擴大空間範圍、或一景多變、或圍合或分隔等等方法和技巧，以達到創造氣氛、完成場面調度、刻畫人物的目的。

一、場景空間的分類

電影、電視劇的場景空間是由內部空間和外部空間構成，或稱室內空間和室外空間，室外空間主要指自然環境，如山川、森林、原野、草地等，也包括建築物的室外部份。室內空間即包括建築物、人工環境的內部空間，可以是萬人大禮堂、體育館、飛機場候機大廳，也可以是家庭中的客廳、餐廳、臥室，也可以是小閣樓、單人牢房、地下室等等。

美術師設計和處理的主要是建築的環境，即場景的內部和外部空間，在故事片中的幻想、夢境場景，科幻片、童話片、神話片等等出現的宇宙空間，妖魔鬼怪的神鬼世界或是採用高科技手段、數位技術，摹擬製造的數位海、數位人（電影《鐵達尼號》）以及數位景、數位物等等也無一例外的是人腦通過和運用電腦製作的產物，都是美術師、特技師、電腦設計師的任務，責無旁貸。

一般來講，在電影或電視劇中，在室內空間展開的戲或拍攝的鏡頭是佔了作品內容和鏡頭的主要份額，重場戲主要是在室內景中進行的，因此，對場景內部空間的分類和變化形式；對內部空間的設計和處理是

場景設計的基本點、是設計方法的著眼點。

二、場景內部空間的分類

場景內部空間即室內空間，從其構成的形式來講可以劃分為固定空間或稱實體空間和可變空間或稱靈活空間、心理空間、虛擬空間。

1.固定空間的幾種形式

室內空間的基本結構，在建築上是以牆面、地面、天花板以及樓梯、柱、窗等形成。影視場景的基本構成元素與之是基本相同的，只是在構成形式上有自身的特點。主要可以劃分為如下幾類：

(1)單體的空間。

這種場景空間一般講體積不會太大，佔地面積較小，可以是兩面牆、三面牆，甚至是四面牆，有一扇窗，甚至是無窗或只有一扇天窗。這類空間是一種圍合的、封閉式的特殊效果，可利用的角度相對來講要少、變化的層次少。但是，這種可以造成擠壓的、封閉的空間感正是許多影片加以利用的。例如《本命年》中慧泉家，在曲徑通幽胡同深處的窄小房間。正是主人公彷彿仍身處囹圄的心理狀態的體現。又如美國電影《計程車司機》中雛妓愛麗斯的窄小房間、《終極追殺令》（Léon）中被員警層層包圍的房間，鏡頭不約而同的是俯拍到推進的移動拍攝，使場景的單體窄小空間與人物動作所體現出的處境有機地結合在一起，取得了應有的效果。

單體空間也可以是高大、寬闊的體量和尺度，也取其空曠、高大的效果而選用或搭建如空曠的廢棄的工廠、倉庫、車站等。

(2)縱向的多層次空間。

電影、電視劇中的縱向層次的場景，屬於縱深套層空間，在實踐中的運用是非常普遍的。

例如院落裡延伸的迴廊（電影《霸王別姬》中戲班子住地四合院的迴廊和有縱深層次的胡同），電影《紅樓夢》中榮國府裡穿行了數層院落的迴廊。

這種多層次空間也可以是串連若干房間的室內景。例如電影《翠堤春曉》中音樂家去見皇帝的場景。鏡頭跟隨人物層層推進。電影《戰爭與和平》、《亂世佳人》中的宮廷內景。往往也可以利用大院落中經過幾道門的過道，取得縱深層次效果的，如電影《大紅燈籠高高掛》中每天傍晚舉行掛燈儀式的過道。電影《鄰居》的筒子樓道等。

(3)橫向的排列空間。

這類場景主要是為了適應橫向移動鏡頭拍攝而構成的空間組合。可以是由若干房間相連接、排列而形成一字形、U字形或V字形的場景空間組合。例如蘇聯電影《白夜》中男主人公與情敵鬥劍一場戲是人物不停頓地圍繞U字形排列的七個房間的動作，並以刺死情敵而結束，攝影機是運動中的跟拍也是延著U字形的軌道進行。

這種場景結構可以是較大空間，或是在較長走廊中為了適應橫移拍攝或搖鏡頭而設計的。例如前面提到的影片《帶槍的人》中V字形的空間組合，攝影則是沿著V字形的路線，橫移加停頓的完成拍攝。

(4)垂直式組合空間。

這種場景是多層的、上下若干房間或空間相連接的空間組合。

如電影《聶耳》中聶耳在亭子間的住房在小樓房的頂層，為了表現人物的生活狀況，鏡頭從底層拍聶耳進門，上樓經過三層樓到自己的房間，攝影機是上升的移動拍攝的。又如電影《羅馬十一點》或《雁南飛》都有上下運動鏡頭拍攝樓梯和房間內的戲，在場景設計上就必然是帶有上下連接的空間組合為人物動作和鏡頭調度提供必要條件。

(5)綜合式的套層空間。

這種場景空間形式是一種複雜的組合形式，但又是在現代電影製作中運用最多的一種形式。這種場景空間形式是指兼有橫向、縱深的套層

空間以及連接著上、下樓梯的綜合式的組合。也有稱之為「成套佈景」的，這種多樣組合形式並非是為了變化而變化或純形式的遊戲，而是緊緊符合著場面調度的需要；為完成人物動作而設計的。

例如電影《復活》（蘇聯）中監獄大型組合式場景，設計了牢房、走廊、樓梯、看守辦公室、大門、門外等為內容的一套景。使人物的心理活動、動作得以體現並展現了舊俄時代監獄內的景象。

影片《白求恩大夫》中由廟改成的模範醫院，該場景包括：門樓、鐘樓、偏殿、耳房和大殿組成的成套組合空間。（參見圖8-6）

歷史題材的電視連續劇，如《水滸》中的忠義堂、武大郎家。大型電視連續劇《武則天》、《三國演義》中都有大型組合式場景。

另外，一些電影或電視劇其內容非常集中在極少的場景中拍攝或者集中在僅僅一堂景中進行，針對這種特殊性，往往會考慮採用套層的、多變化的空間，例如《茶館》、《菊豆》或美國影片《盲女驚魂記》等。

(6)其他特殊的場景組合。

除了以上五種主要的室內空間的構成形式之外，還可以舉出若干特殊的形式。例如假透視場景，即利用透視原理將場景的一部份縮小比例，以達到擴大空間範圍或延長場景的長度的視覺效果。

再有一些是非常規的場景空間，如火車車廂內、飛機機艙內、輪船客艙內以及汽車車廂內等等的屬於活動式的、顛簸式的場景。

2.室內可變空間的四種結構方法

以上我們介紹和分析了室內空間的分類和各自的特點，這六種室內空間結構是屬於實體空間或稱為固定空間。

美術師在處理和設計場景空間根據人物動作、鏡頭調度以及鏡頭角度等的要求，要在固定空間中採取圍合、分隔、強調、區分等等多種方法對空間再次劃分，形成第二次空間，第二次空間的劃分和形成是以情

節發展、場面調度、鏡頭角度和支點的安排等因素為依據。

可變空間可以看作是空間裡的空間，它與固定空間是有區別的，區別就在於它並非是實體的而是靈活的、可變的、虛擬的、心理的空間。這種可變空間在影視劇的美術設計中所採取的空間變化形式和處理方法是多種多樣的，主要的是以下四種：

(1)分隔的方法

在場景設計中，不論是搭建的場景或是在實景中，為了給拍攝提供必要的造型條件，需要增加空間層次、產生多種變化，重要的辦法之一就是採取分隔空間的作法，要隔開，但又不能將空間隔斷、堵死，習慣的稱為「隔而不斷」，既形成套層、縱深的層次變化，又保持前後、左右空間的滲透。因此，這是一種常用的、有效的產生滲透和層次的可變空間的結構形式，在許多電影或電視劇的實踐中；在處理場景空間上取得很好效果。分隔的方法是多種多樣的，可採取的方法舉例如下：

•空透式的隔扇或花罩。

在中式傳統建築中室內的各式罩，如落地罩、花格式罩、八方罩、圓形月洞式落地罩、欄杆罩以及隔扇、太師壁等等，是拍攝歷史題材影片或中式建築場景在設計上可以利用的條件，使固定空間內的可變空間富於變化以適應拍攝的需要。另外，花罩、隔扇的樣式豐富、多樣也可以利用來產生不同的形式感的畫面構圖。

例如電影《紅樓夢》、《武則天》、電視劇《雍正王朝》中對太師壁、花罩的利用，電影《大紅燈籠高高掛》中對四個太太住室內不同隔扇的利用等等。

•移動式的門、壁、窗、簾。

在場景設計中可以利用如拼裝式的、直滑式的門或牆壁，捲簾式、垂簾式、百頁式的窗以及室內的帷幔或各種材料製作的簾子等等來分隔、區分空間。

例如大陸電影《櫻》中女主人公光子在日本的家是日本和風式建築

結構，直滑式的推拉門，既可以隔開若干不同大小的空間，又可以連通為較大空間，隨著鏡頭的調度，門可以隨意移動而造成靈活多變的空間組合並形成畫外空間的印象。

又例如美國電影《盲女驚魂記》中主要場景蘇則家，分隔「客廳」與攝影小工作檯的垂掛條形的簾子。《計程車司機》中雛妓愛利斯房間門口類似的玻璃珠垂掛式的簾子。電視劇《武則天》中主要宮殿場景中不同位置和角度的帷幔的利用等等，都對場景氣氛的渲染，產生空間多層次變化，製造隱私感起到很好的作用。

• 利用欄杆、漏窗、矮牆、通透的隔斷。

例如電影《枯木逢春》中血防站場景是按中式建築格局設計的，巧妙地利用了南方園林建築中的欄杆、漏窗、方窗洞使場景空間取得變化和層次，產生了若隱若現的效果，使人物關係取得撲朔迷離的情趣。

在電影《鄰居》的筒子樓道一景中，美術師借鑒了園林建築中的漏窗於現代樓房建築中，把漏窗有機地設計在樓梯間與樓道之間，使原本兩部份的空間取得聯繫，造成隔而不斷、堵而不絕的空間變化，也為在拍攝主要人物劉力行的動作和人物關係提供了有利條件。

• 屏風（折疊式或固定式）。

在現代社會或在久遠的歷史時代和社會生活中，屏風的利用是很普遍的，例如在醫院用屏風在診室或病房可以隔出一處隱秘的可變空間，在家庭中屏風可以使一個房間劃分出睡覺和吃飯兩個不同功能的空間。

在許多電影或電視劇中，特別是在歷史題材影視劇的場景中，屏風既是時代特徵、人物地位，階層的象徵；又可以使空間富於變化和層次的重要手段。

例如電視劇《三國演義》中多種不同圖案、色彩、內容、樣式及大小的屏風的利用。又如《武則天》中高屏風的利用都很有特色。

• 場景中的「活片」（活動景片）。

「活片」是電影或電視劇場景設計中一種構成場景的方法，「活

片」是影視場景中，在某一單元場景完整結構中可以移動的景片，或在拍攝中可以重複利用的景片。

「活片」在一堂佈景中只是某一面牆、或某一部份景片是做成可以活動、移開的，利用「活片」這種方式就可以改變場景的空間尺度和形式，隨心所欲地變化活片的位置和方向，可以起到「圍」和「隔」的作用並有利於攝影的取景和運動的拍攝。

例如電影《大進軍》中劉鄧司令部場景活片的利用等。

• 利用博古架、透空書架或大道具進行分隔。

在單體場景裡或較大空間中利用可移動的、或固定的博古架、書架、裝飾性的隔斷或傢俱等進行分隔，可以形成靈活的、多種形式的可變空間。

影片《鄰居》中住在筒子樓裡的六戶人家，在同樣大小空間條件下，有效地利用帷幔、傢俱的陳設和佈局，就是採取了分隔、圍合等方式形成了各不相同的靈活、可變的空間變化，由於符合了不同人物的職業、家庭、生活習慣以及處境狀態等，因而顯現出人物的個性特徵，也提供了多角度的空間變化。請看美術師對這幾戶人家的室內佈置。（圖5-19）

例如法國電影《女歌星》中到處遊蕩、住無定所的男主人公于勒（郵差）的臨時住地是一個很有特色的環境，場景是由一座廢棄的舊倉

劉力行家　　　喜鳳年家　　　章炳華家　　　袁亦方家　　　明錦華家

圖5-19　電影《鄰居》五戶人家室內陳設示意

庫改裝而成，高大、寬敞的室內空間，用舊汽車車廂、零件和廢舊車床、吊車往下垂落的鐵鍊等等把倉庫分隔、劃分為若干靈活的、虛擬的空間，加之時亮時滅光線和巨幅抽象形式的廣告壁畫，貼切地烘托了人物的性格特徵、使人物動作和情節發展自由展開，也為鏡頭調度提供了有表現力的前景和運動的條件。

另外一部影片《長別離》中咖啡館的室內空間佈局，利用酒櫃和櫃檯為中心，既符合咖啡館的功能特點又產生靈活、多變化、豐富的空間環境。

一般來講，在影視場景中道具的佈置，要注意形成場景可變、靈活空間的結構形式。

(2)改變地面的落差

這是一種在影視場景空間設計中，形成可變空間、虛擬空間的常用手法。這種改變地面落差，即改變地面高度的辦法與分隔的辦法不同，是採取提高一部分地面的高度，如提高幾層臺階，或降低幾層臺階造成下沉式地面等方法給觀眾造成區別、或給以重點強調、或者產生與其他地方不同的變化。例如在百貨商店裡在賣金銀首飾和珠寶的櫃檯是在提高了幾層臺階的地方，這顯然就會造成一種特殊感，使這一地區產生與眾不同的空間感。或在某一地區降低幾個臺階，作為速食或小賣部，也會產生一種區別。這種採取改變地面高度而帶來可變空間感覺是一種虛擬空間，一種心理空間的表現。

例如電視連續劇《往事如煙》中對臺灣大學年輕講師斯隱住房的設計。場景選擇在一個近四十平方米的庫房加工、裝修而成。這個場景是要把工作間（電腦）、臥室、健身、會客、吃飯等要求集於一個大空間之中，為了強調主人與朋友聚會、聊天和睡地鋪，使這一地區提高了兩個臺階的高度，並用透空書架與健身、淋浴角相分隔，而在另一角落則用角燈、檯燈集中照明，強調電腦的靜心運作的小天地。這個場景的佈

置充分發揮了可變空間、虛擬空間的功能，綜合運用了改變地面高度、分隔、圍合、光照等多種手法於一景，一景多變，符合人物的性格特點和活動需要，豐富了戲的內容。

這種種辦法在中外影視場景設計和加工中是屢見不鮮的，關鍵在於要用得妙、用得巧。

在電視連續劇《東邊日出西邊雨》中也有類似的作法。又如前面曾經提到的電影《帶槍的人》和《盲女驚魂記》的場景設計都有類似的如提高或降低地面高度、並綜合利用分隔、圍合、活片和光效等方法，取得了很好效果。

(3)圍合的方法

所謂圍合的方法，即在固定的空間中利用傢俱、地毯及其他物件造成區別並強調出不同的功能和活動內容，達到可變空間的效果。

例如，在以客廳為主要陳設和擺設的大廳中，在另一位置用長形或圓形桌子和圍攏著幾把椅子的聚集，就會形成另外一種空間——餐廳的空間。或是以大型彩電為中心，配以若干音箱用沙發和茶几圍合在地毯的周圍，則會造成另外完全不同內容的小天地——家庭影院。

這種圍合方法組成的是一種虛擬的空間，也就是說我們並沒有用牆或其他東西如屏風等遮擋起來，而是造成了區分，使人感到空間的不同。

在影視劇的場景設計利用圍合方式的作法是很普遍的，特別是在實景中拍攝，圍合方法行之有效。

例如，在一大會議室或在一飯店大堂等固定空間內，根據規定情境的需要可以圍合出若干功能和內容不同的虛擬空間。如可以形成櫃檯、咖啡廳、休息、交談區域，也可利用隔扇形成私密性的小空間等。

(4)利用不同的色調、不同強弱的光效，造成空間變化的方法

這種作法往往是在較大空間的範圍內，情節變化大、起伏變化多、

戲相對很集中的場景中所採用的一種方法。

　　例如可以利用牆面或大道具的色彩區分出白色區、藍色區或是黃色區等，也可以利用色光區分出色彩空間變化，或利用光線的強、弱、強的變化產生虛擬空間或心理空間的效果。

三、室內空間構成因素、空間結構與人的感受的關係

　　室內空間的構成因素是指空間的體量和尺度、空間的比例關係、空間的高度、空間的形態等等，這些因素與美術師進行場景設計和室內結構的關係十分密切。

　　空間構成因素與空間結構的關係不僅僅是形成室內空間的高度、比例、尺度及體量等技術性的因素，而更重要的是這種種構成因素對於觀眾的視覺感受和心理上產生的影響。

　　下面就構成因素的幾個主要方面做一介紹和分析：

1.空間的體量和尺度

　　任何一個室內空間，不論它的功能如何，都具有長、寬、高的三維空間，或者說具有一定的空間體量和尺度。

　　場景空間結構所體現出的不同空間體量和尺度，會給觀眾造成不同的心理感受。如人大會堂裡的萬人大禮堂、莫斯科的克里姆林宮大會堂等除了其不同的裝飾風格、色調氣氛、光線效果等會造成特定的氣氛外，空間高大、寬敞的體量和尺度是造成宏偉、莊嚴氣勢的重要因素。

　　相對於小的空間、或較低的房間，如小型客廳、臥室會給人親切、和諧、溫馨之感，但過於低矮或窄小的空間，如帶鐵欄杆的牢房、斜頂的亭子間，則會產生一種壓抑感、緊迫感。

2.空間的比例

室內空間的比例是指室內空間之長、寬、高之間的高低與寬窄,即高與寬、長與寬、高與長之間的比例關係,也包括在某一空間中的整體與局部、局部與局部之間的比例關係。

例如牆的高低與柱子粗細的比例、柱子的粗細或高低與人的比例關係,比例不同會產生完全不同的感覺和效果。

偉大的達文西講過:「美感完全建立在各部份之間神聖的比例關係上。」

美術師設計的場景,其空間結構之各個構成因素的比例關係就如同畫家畫一幅肖像畫,眼、耳、鼻、嘴等的比例不對,結構不準就會與畫的物件差之千里。

空間的比例還涉及到技術和材料的發展和運用,如石材建築的空間比例與木結構室內空間的長、寬、高比例是迥然不同的。山東煙臺沿海地區的石料結構的房子由於牆壁厚,窗子小、給人一種穩重、親切之感,而南方木結構房屋的開間大,有天井,牆壁相對輕而薄,給人以開敞、輕秀的感覺。

空間比例還反映在功能的特點。如中國傳統建築的商店、店堂、飯館等其開間的長、寬、高的比例與一般住家的門、窗、牆的尺寸比例由於功能不同有很大差異。

另外,不同民族、地區的房屋,由於風俗習慣、傳統觀念及自然條件等原因,其房屋的比例會有各自的變化規律。

因此,作為美術設計進行場景設計,對室內空間的比例的掌握是很重要的,也是找到不同建築樣式、特點的關鍵性因素。

3.空間的高度

室內空間的高度對人們的感覺是起很大作用的重要因素。這是由於

空間的高度與人的高度比例關係造成的直接的敏感的關係。在客觀實際生活中室內空間的高度不是隨心所欲的，是按不同空間的使用功能的需要和人的高度及坐、臥、走等的高度和所佔用空間為基本出發點而確定的。

對室內空間高度的把握是非常重要的問題，也是有規律可循的，又是千變萬化十分複雜的問題。

僅以民居為例，城市住宅一般的公寓式單元房其室內空間的牆、窗、門等基本構件的高度是大同小異是有規律的或講是有規定的，別墅式、平房、複式的住宅其幾種部件的高度就很不一樣，而且不同使用功能的房間，如臥室、起居室、餐廳、書房、衛生間等的幾種高度也會有差異。況且，影視美術設計要涉及的絕不只是一種建築形式，而是包括古今、中外、各民族、各地區之室內空間，也不僅僅是牆、窗、門，還涉及諸如柱子、隔扇，花罩、炕、灶、壁爐、樓梯等等的不同高度。

高度在室內空間結構中是很敏感的問題，因為它關係到空間的尺度、形態等其他方面，是一個統一的結構問題。對於場景設計能否達到造型構思預期的要求是很重要的因素。

影視美術師在對待空間高度和比例問題上都涉及一個非常重要的問題，就是尺寸問題。

許多有經驗的美術師都很重視對場景空間中長、寬、高等尺寸的掌握，往往對場景在製作上尺寸的確定要反覆推敲、斟酌再三才定下來。有的重要而複雜的場景空間，要製作成模型從直觀、立體效果上做最後的把握。對待尺寸問題從表面看起來是個純數字問題，但是在空間設計的實踐中就會涉及到形成立體空間的效果和感覺。譬如說高度，一般可以分為絕對高度即空間的實際高度、實有的高度，另外，是空間中相對的高度，或稱感覺的高度，即空間中的高度與寬度，深度的比例關係，同樣高度的房間由於寬度或面積大小的不同，會產生完全不同的高度的感覺。

　　其次，由於尺寸的關係會形成完全不同的空間形態，產生完全不同的造型效果。

　　再者，尺寸問題還會關係到空間的容量，即演員在場景空間中活動範圍及演員與空間高度的比例關係。最後，攝影的位置及鏡頭的種類和景別、運動拍攝的要求等等都與空間高度、尺度、體量有直接關係。

　　作為美術設計應該有嚴格、準確的尺寸觀念。

4.空間的形態

　　空間的形態或稱空間的形狀是一種綜合的形態，它綜合了空間的高低、比例、空間的體量尺度等形成的空間形態。

　　高而直立的空間有一種向上伸延，層層往上升騰的感覺，例如教堂建築的內部空間，或中國的塔的空間形態。

　　低而寬的空間則會造成一種穩定、廣延的感覺，中國宮殿建築內部空間給人以博大，安定的感覺。

　　圓形的券洞或窯洞，會給人一種向內收縮的凝聚力。

　　室內空間中的走廊、通道在形狀上有很大差別，窄而長的走廊給人以深遠的感覺。而寬敞而明亮的走廊則會使人產生開闊、舒展的感覺。

　　樓梯和臺階的結構和形狀在空間中起著很重要的作用，它可以起到分隔空間，造成縱深層次、樓梯的折尺形、S形、螺旋形、八字形等等都會造成不同的形式感覺，並支配人物的行動，對於人物動作的節奏感和場景氣氛起著很關鍵性的襯托作用。

　　美國影片《亂世佳人》中美術師對各種形式樓梯的設計對影片環境特徵和情節發展以及人物命運的沉浮起了明顯的烘托作用。

　　電視劇《三國演義》中超高臺基場景銅雀台，層層寬大的臺階給人一種宏偉、崇高的感覺，一種超自然的氣勢。（參見圖2-16）

　　以上我們簡要介紹了場景空間的若干因素，空間的體量和尺度、空間的高低、空間的比例、空間結構的形態等對人的影響和這些因素與人

的感受的關係。美術師就可以利用這種關係於場景設計的實踐中。

關於色彩空間問題在前面已專門講到，在此就不重複了。

第四節　場景設計圖

電影和電視劇的場景設計圖是若干不同功能、不同作用設計圖樣的總稱。

第一，單元場景設計圖是美術師對場景造型構思和設計意圖的體現；是美術師通過設計圖樣對影片環境的造型闡釋；是單元場景具體的工藝製作、置景工程的施工藍圖。

第二，從以上場景設計圖所包括的範圍來看，是涉及藝術、造型和技術、製作兩種類型的圖樣。用造型語言繪畫方法畫的氣氛圖、造型闡釋圖與用工程技術語言繪製的製作圖，其目的是統一的、一致的。一種屬於藝術性的、一種屬於工程技術性的。

例如，一堂單元場景的設計就包括這堂景的氣氛圖、示意圖，要表現出空間造型、色彩基調、光影效果以及所體現出的時代、地域、氣氛、調度、道具陳設等方面的造型處理；還包括這堂景在製作上的具體的、詳細、準確的施工圖紙和技術要求。製作圖是體現造型構思的、是實現設計意圖的技術保證。

第三，場景設計圖包括：1.場景氣氛圖、2.場景平面圖、3.場景製作圖，其中包括：(1)立面圖，(2)側面圖，(3)細部圖，(4)剖面圖。對於結構複雜的場景需要時可畫出俯視圖或軸測圖，也可以配合設計圖製作場景的模型。

在本節中，主要是講場景氣氛圖和平面圖的作用和要求。

一、場景氣氛圖的作用和要求

電影或電視劇的場景氣氛圖是單元場景中，主要角度或稱主要拍攝方向的造型設計圖。氣氛圖，顧名思義應體現出場景規定情境下的環境氣氛和造型效果。

作為單元場景的造型設計，首先，要體現出具有典型環境意義的時代氣氛、地方特色、人物性格和動作的烘托、生活氣息的渲染、道具的陳設佈置以及場面調度的安排等等。其次，造型元素的運用，如場景的色調、光線、空間、結構以及造型格調的處理等。氣氛圖的作用是與「設計要點」的要求一致的。

一部電影或電視劇其場景的數量是很不相同的，大型的影片或長篇電視連續劇的場景是很多的，例如《大決戰》其場景需要搭建的、加工的規模、數量都是很可觀的。又如前蘇聯四集電影《戰爭與和平》有二百多堂景都需要搭建和加工。大型電視連續劇如《三國演義》、《水滸傳》等等場景數量規模都很大，因此，美術師需要設計的圖樣也必然很多，工作量也是其他設計工作無法比擬的。

電影或電視劇的場景氣氛圖的設計，由於作品的內容、題材、氣氛的要求、拍攝方法不同，況且，場景的類型和方式，如室外景或室內景，是棚內景或場地景或外景加工等都有很大區別，因此，在氣氛圖的畫面體現上，就必然有所側重，體現不同的內容要求。

場景氣氛圖的要求：

1.準確性。要求氣氛圖中的透視效果、景的結構、空間比例、道具的形象、建築風格等的體現要求有一定的準確度和明確性。因為，場景的氣氛圖與畫家畫一幅繪畫作品不同，一幅畫是畫家構思的體現、構圖的經營，色彩基調、人物刻畫、細節確定、造型風格以及審美追求等等都體現在這張畫上。但美術師則不同，可以講美術師

的氣氛圖同樣是對這一特定場景造型構思體現，設計圖中描繪的景物、色調、光線、結構等形成的這一場景的氣氛和某種格調都是要在攝影棚內或場地、或在實景中通過搭建或加工、道具陳設、效果製作來實現的。也就是說畫家的畫完成在畫面上，而影視美術師畫完氣氛圖，但設計工作並沒有結束，並且要把圖內所描繪的東西，通過物質的景和物、實有的光和色彩實現在拍攝現場。

美術師的設計之所以要求一定的準確性、明確性就是要說明，圖中的所指都是要兌現的。美術師要估計到在場景搭建後，擺上道具，經過佈置，做效果之後所達到的最終銀幕視覺效果能與設計意圖基本一致。

2. 實現性。場景氣氛圖中所描繪的示意的內容和景物等等都是要實現和兌現的。因此，氣氛圖的畫幅比例應與要拍攝的影片的畫幅比例基本一致。因為，一堂景的氣氛圖基本上是畫一幅以該堂景的總角度或稱主要拍攝方向的全景圖，也可以再畫若干幅同一場景的設計圖作為不同角度的補充，其目的都是企圖表現：按照普通銀幕、或寬銀幕、或遮幅畫面所拍攝的該場景將要在銀幕上取得的效果，因此，在設計上就要考慮和估計到如何才能達到理想的效果並實現它。

3. 統一性。場景氣氛圖與該場景平面圖、製作圖、立面圖、側面圖等是統一、完整的設計，是全方位的設計方案，必須統一。

例如電影《霸王別姬》中法庭場景的氣氛圖、平面圖以及製作圖，既在造型上估到體現出設計者的意圖，而且在技術上的準確性和統一性均達到了嚴格的高標準的要求。（圖5-20、5-21、5-22）

4. 具有審美價值。場景氣氛圖既然是單元場景的造型闡釋就應對設計圖在色調、光線、空間、氣氛、形象等造型因素的運用上有較高要求、取得完美的畫面效果，具有審美價值。一幅優秀的影視設計

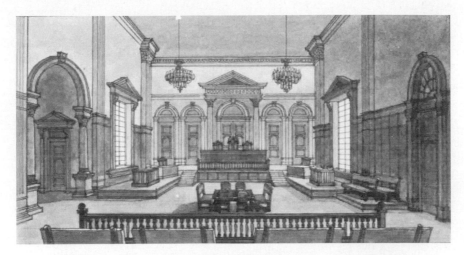

圖5-20　電影《霸王別姬》法庭場景設計，楊占家設計

　　圖，同時就應當是一幅優秀的繪畫作品。前面舉例的氣氛圖都具備
這些條件和要求。

5.場景氣氛圖畫法和材料沒有必要作統一規定，可以用水粉、水彩、
　鋼筆淡彩以及如建築圖的渲染或用高麗紙上水粉色兩面畫法等等都
　可以，一般以畫的速度快，效果好、本人的熟練程度為出發點。
　高科技和電腦繪畫技術的發展，會開拓電腦影視美術設計圖的新
　領域。

二、場景平面圖

　　場景平面圖是一堂景的水平面的投影圖，若是建築場景的平面圖實
際是該堂景的水平剖視圖，是假設一個平面在沿房屋或建築物窗臺以上
部份切去，餘下部份向下投影而成為平面圖。因此，俗稱地盤圖。

　　平面圖的內容包括：

　　1.場景的平面佈局和結構、尺寸、面積。牆的厚度、門、窗的開啟方

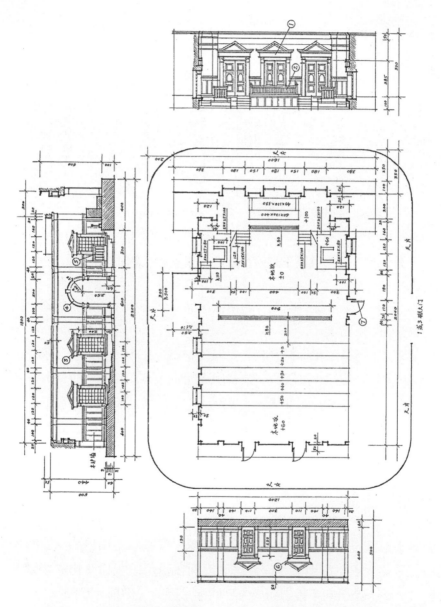

圖5-21　電影《霸王別姬》「法庭」場景平面製作圖楊占家設計
比例1：100　單位：公分

圖5-22　電影《霸王別姬》法庭設計圖
比例 1：20　單位：公分

向及零部件的尺寸等。

2.標明主要拍攝角度、最大拍攝範圍、攝影機的運動路線及範圍，需要時可畫出演員動作的路線。

3.主要的大道具的位置。

4.棚內搭的場景，要注明在攝影棚中的位置及其他的使用安排，如：天片、單片、幻燈的位置等。

場景平面圖是場景設計的基礎圖樣。平面圖的作用包括：

1.為分鏡頭和研究場面調度提供基礎。場景平面結構是導演進行分鏡頭和與美術師、攝影師研究場面調度必不可少的基礎條件。

在一部影片或電視劇的創作中美術師要把所有場景，包括搭景或不搭景的景點及實景景點畫出平面圖，場景的平面結構、佈局應為人物動作的需要提供必要的動作支點，支點的安排必然應根據劇情的合理性和環境典型性的要求來確定。

導演、攝影師和美術師基於對影片主題意念的共同認識和對具體場景中情節發展的把握，提出拍攝方案和對鏡頭的角度、位置、景別、運動等的要求。

2.根據攝影機鏡頭的光學特性考慮場景的虛實、簡繁處理，真假結合以及假透視的處理方法等。

3.場景平面圖是搭建佈景的施工藍圖。平面圖要確定並畫出場景平面準確的結構、尺寸、面積、搭建的方法。置景部門根據平面圖可以編製預算，計畫工期和施工。

4.為錄音提供必要的條件。場景的佈局與錄音有很密切的關係，尤其是在同期錄音的情況下更應為錄音設備和話筒的位置提供必要的活動空間。

5.為照明提供必要條件。照明師要根據美術師提供的平面圖，考慮布光方案，燈板的位置一般是在景片的外沿搭置，燈板位置應能對場

景主要部位進行照明，景片之間應留有空隙便於照明打光。

6.為道具部門提供條件。道具部門根據平面圖確定道具陳設和擺放的方案。

7.平面圖可以提供各堂佈景之間的套搭、改景、借景、拼接等方案，並可以在平面圖上考慮一棚多景、一景多用的辦法對於縮短拍攝週期，節約成本起很重要的作用。

CHAPTER 6

道具設計的技巧和要求

第一節　道具的分類

影視道具是指在影視作品中與場景、劇情、人物有關聯的一切物件。

道具一詞，在中國歷史上早已有之，在許多佛經著作中都提到這個詞，如《菩薩戒經》中指道具為「資生順道之具」。所謂資生順道之具即指工具或雜物的意思。

道具在現代社會中可以說是戲劇和影視藝術的專用名詞了。

道具在生活中就是指一切器物和用具。這些器物、用具可以分門別類為：傢俱、文具、農具、茶具、餐具、戰爭用具、交通工具以及裝飾器物等。縱觀各種、各類的器物、用具都有其各不相同的價值特點，主要表現為：

1. 使用價值，即道具的功能特點。床是供人睡覺，餐桌為了吃飯，車、船、飛機是交通工具，電話、手機是通訊工具，花瓶是供插花，手鐲是一種飾物……。

2. 工藝技術價值，如木器、傢俱的木工技術，漆工的塗刷技術，製造陶瓷用品的陶瓷工藝等等。

3. 審美價值，物件的形體、色彩、線條、質感等都構成造型形式，給人產生不同的審美感受。

道具在電影或電視劇創作中是一種重要的造型手段，它的作用舉足輕重，它的分類與價值有本身的特點和規律性。

道具包括的種類五花八門，花樣繁多，體積大小相差甚遠，如戰場上的飛機、大炮、坦克、導彈，室內的衣櫃、組合櫃等。小型的一隻花瓶、一把扇子、一枚戒指、一朵花等等。因而，常常習慣於把道具分為大道具和小道具的，這是從大小、體積上劃分的，但是這種劃分不夠科

學，不夠確切，難以區分其類型和說明其功能。

一般按道具的功能和特點分為兩大類：

1.陳設道具

陳設道具是泛指根據劇情需要佈置和陳設在室內和室外場景中的各種物件和用具。這是影視片中主要的，包括範圍很廣的一類道具。室內環境中的桌、椅、床、櫃、台、箱等大件的傢俱及其他物品如鐘、壺、瓶、鏡框、茶具等小器皿、小擺設。室外場景中一切可以移動的物品，如車、船、飛機等等，又如商店門外懸掛的匾額、牌匾、市招，以及各種廣告、招貼畫等等，諸如此類，不一而足。

在陳設道具之大類中，有一種屬於裝飾性的道具，如室內的掛毯、字畫、窗簾、畫框、帷幔等，室外懸掛的旗幟、燈籠，過去年代街道上的招牌、幌子、各種行業、交通的標誌等；又如舉行儀式如婚禮節日的張燈結綵等等。

在過去年代，還有一種市招道具，在店鋪、商店懸掛或張貼的幌子或牌匾，是各類店鋪很有特色的標誌，如膏藥店及藥店門口懸掛的一串串膏藥形成木牌和紙做的膏藥，鞋店門外掛的一隻布做的大鞋等。市招還包括軟（用布製作）硬（用木板、紙板）的類似廣告性的招牌。

2.戲用道具

戲用道具是指在影視片中與故事情節、人物行為動作有直接關聯的道具。

例如，戲中人物手持的皮包、手杖、雨傘、玩具、手槍等等，也有人把小的戲用道具稱為隨身道具的。

電影《櫻》中建華母送給她收養的日本姑娘光子母親作紀念的銀手鐲。

美國電影《盲女驚魂記》中毒品販子用來傳送和隱藏毒品的漂亮玩

具娃娃。

　　蘇聯影片《雁南飛》中男主人公臨上前線送給未婚妻維拉尼卡的玩具小松鼠等等都是影片中重要的戲用道具。

　　從以上幾個例子當中有的道具還不僅僅是一般的隨身道具，而是與影片的情節主線緊密相連，為劇情發展穿針引線，並多次出現，為揭示主題、刻畫人物服務。這種擔負著特殊使命的道具，有一個特殊名稱叫做貫串道具。

第二節　影視道具的價值

　　道具是電影、電視劇的重要造型手段，在創作中是至關重要的，作用不容低估。

　　道具運用得好、處理得恰當，就能使場景氣氛濃郁、時代感強、人物性格鮮明、主題思想深化，能起到說明性、抒情性和烘托性的作用。

一、道具要烘托環境的時代氣息

　　時代感和時代特徵在影視作品的環境造型中是非常重要的內容，必須明確無誤地體現出來，環境空間的特徵主要靠構成空間的景、物來體現，從歷史的長河來考查，不同時代的大小道具的樣式、造型、陳設的方式以及使用的材料等都與特定時代的建築形式分不開。相比較而言，道具隨時代變遷有明顯的變化，而作為建築環境的景則變化要緩慢而不明顯。

　　裝飾性道具也隨時代的不同有明確的不同樣式和特色，展現不同的時代氣息和社會風貌。

　　傢俱是道具中、特別是在室內環境的陳設道具中是最主要的物件。

「中國歷代傢俱的特質，在於它不僅僅通過各個時期的演變、完善其服務於人類的使用價值，同時還凝集出在特定環境內形成的各個歷史時期的不同的藝術風格。尤其在現存的很多明清傢俱中，更典型的體現出了所具有的極其精湛的工藝價值、極高的藝術欣賞價值和沉甸甸的歷史文化價值。」

在歷史的發展延續過程中，各類器物、用具也有其在不同歷史時期的變化軌跡，形成不同的、各具風格異彩的獨特形象；反映出當時的政治面貌、宗教信仰、風俗習慣、生產發展、觀念意識、審美情趣等等。研究這些對於從事影視道具設計有很實際的意義，尤其對於要設計歷史題材的影視作品，更為重要。

構成器物和用具的不同形象特徵，主要是它的造型、色彩、材料、樣式以及這些傢俱的組合關係。

例如，傢俱中最常見的桌子和椅子，在兩晉、南北朝以前時期，是沒有椅子的，人們是席地而坐，因而，用以擺放茶點和食具的是很低矮的案或几以及俎（祭祀時放祭品的小矮桌）。電視劇《三國演義》中許多場景都是這種道具的陳設。到了隋、唐、五代，傢俱的形制有了明顯變革，在種類和形式方面有了新發展。

由席地而坐到垂足而坐的方式已逐漸普及，並保留兩種習慣同時並存的情況，也就是高低傢俱並用的局面。出現了諸如圈形扶手椅、靠背椅、長凳、腰圓凳、束腰形圓凳、長桌、方桌等。在描繪唐代貴族生活的圖卷中都可找到根據。如南唐畫家顧閎中畫的《韓熙載夜宴圖》及敦煌壁畫中就可以看到這種傢俱的樣式。

明代傢俱是傢俱史上別具特色的傢俱樣式，是前所未有的高峰。在造型上、製作技術上、功能尺度等方面形成別具一格的特色。

僅僅就椅子的品種和式樣來看就極其豐富多彩。例如：雙套環卡子方凳、羅鍋長方凳、梅花墩、瓜墩等，椅子有梳背扶手椅、玫瑰扶手椅、四出頭扶手椅、圓後背交椅、屏式帶托泥寶座、圈椅、官帽椅等

等，不勝枚舉。

從以上列舉的點滴例子就可以看出不同的歷史時代傢俱的變更和特色主要表現在樣式、品種、材料、製作技術和造型、色彩等構成元素的變化上。此外，隨著社會的發展，房屋建築在使用和功能的多樣化、在傢俱的陳設和佈置上也形成不同的時代特色。例如明代，成套傢俱的概念已形成，配合建築空間以及廳堂、臥室、書齋的功能而劃分為配套傢俱。「佈置的方法，通常多以對稱形式，如一桌設兩椅或四凳為一組。陳設也有根據房間面積大小和使用要求採取均衡布列或靈活設置的。」

歷史影片尤其古代題材影視作品的景物造型如何把握並體現時代特徵是美術設計中一個重要議題。如：歷史片的形式感問題，歷史時代的特徵與景物造型設計的關係；歷史人物的地位、社會活動、性格特徵、精神面貌與景物設計的關係以及千百年前人的審美習慣反映在景物造型的特色等，都是涉及造型設計的重要方面。

但是，道具的設計是要通過形象的、色彩的、材料質感上的具體掌握，並製作出體現時代風采特色的物質的東西來。因此，資料的掌握就是第一位重要的依據，直接的、間接的、形象的、文字的都是必不可少。否則會搞得不倫不類，鬧出很不嚴肅的笑話來。

電影《華佗與曹操》是反映一千七百多年前的歷史戲，美術師陳紹勉在談到景物形象設計問題時談道：「具體的每堂景，努力做到景有所據，都能找到形象或文學資料的出處。資料是古代生活的重要依據。比如曹府，史書上稱道過曹操比較節儉。《魏書》中對他的宮廷起居更有具體描述：「不好華麗，後宮衣不錦繡，侍御履不二采。帷帳屏風，壞則補衲，茵褥取溫，無有緣飾。」還說卞夫人「性約儉，不尚華麗，無文繡珠玉，器皆黑漆」，所以鄴城裡的曹府，不是金碧輝煌的宮室。但鄴城原是袁紹的老巢，曹操承襲了世家大族袁紹的宅弟，也不會有寒酸相。它的空間佈局，應該有豪門深宅的氣派，但不妨陳舊；剝落的黑柱、漫患的粉壁、補衲的深帷，簡略的陳設。」設計者又考慮到曹府

是戰爭運籌帷幄之地，又是文學大本營。「外定武功、內興文學」。因此，在景物設計的原則和具體落實上是：「鄴城曹府應該是質樸、典雅、空間深邃、線條粗獷、色調素淨（甚至主要只有黑白兩色的交響），陳設兼顧戰爭動盪的歲月和文章儒雅的風流。在曹操出現的主要場景，我們都處理出現大幅的帛畫《軍陣圖》和《地形圖》，出現大量的竹簡帛書。」

　　從影片來看曹府的景物設計與人物是貼切而協調的，又無不處處顯現出鮮明的時代特徵，而這種形象特徵是既符合歷史真實又是根據劇情要求取得的。而不會如有的文章中指出的：漢代的戲中人物不是席地而坐而坐上靠背椅，點上蠟燭，手捧線裝書、穿明式蟒袍、耍大刀之類毫無歷史常識的謬誤。

　　在影視片中特定的慶典、禮儀等的場面往往最能展現時代氣氛和社會面貌，如皇帝登基大典、壽典以及刑場的行刑場面，如電影《譚嗣同》中斬譚嗣同的刑場、《垂簾聽政》中梓宮回鑾等場面，這其中道具對於氣氛的形成起到關鍵性的作用。

　　《垂簾聽政》反映的一八六一年同治皇帝登基大典的盛況，是在故宮太和殿廣場佈置的場景。美術師按《大清會典圖》的資料設計、製作了近五百件皇家鹵簿，如各種旗幟、傘、扇、罩、蓋、鉞、幢、金瓜、斧等，千餘名身穿紅色禮儀服的儀仗隊舉著各式鹵簿排列在廣場中，鼓樂齊鳴，猶如當年的登基盛典場面。

　　影視作品中不乏有景同情異或者是情同景異的劇情和場景的變化，情的變化就包括時代的變遷和改朝換代。場景中道具在造型、色彩、樣式以及陳設和佈置的變更和人物服裝式樣、色彩的變化在體現時代變遷上起著關鍵的作用。

　　現代題材的影視作品的場景環境同樣要求具有鮮明的時代特色，面對千姿百態、變化多端的現實生活，通過市貌變換，抓住時代特徵並非輕而易舉、隨手可得的。需要美術師對現實生活進行觀察、比較、捕捉

到最典型的、有特色的、有代表性的景物，體現在銀幕或螢幕上，讓觀眾感覺到時代脈搏的跳動。

電影《雅馬哈魚檔》是反映八〇年代廣州城市風貌的影片。為了體現時代特色，在道具設計上美術師抓住了社會面貌的新舊交替變化的「變」上，有老式的沒變的，有新舊共存的，有正在變的等等，在內景的設計上同樣遵循這一原則。「在內景設計上，我們也根據戲的需要，運用這種對比手法。如阿龍小閣樓內，在零亂堆放的破舊用具中竟安放一套漂亮的防火板電鍍茶几和折疊椅。女主人公珠珠家，更強調古老與新潮不協調的對比。在古老的青磚屋內，酸枝木的傢俱依然是古老傳統的佈局。但是，一批現代化電器設備：電冰箱、落地扇、電鍋已經摻進了古老的傢俱之中。香港的美女掛曆，在觀世音旁邊也佔了一個位置。在落滿灰塵、早已停擺的老式掛鐘邊，一台新穎的石英鐘正在嘀嘀地走著。在牆上掛著一張拍於三十年代穿著古板的黑白照片，它的下面，掛著穿著入時的青年男女在風景區遊覽的彩色照片。以上這些安排，也同樣是為了在新與舊的鮮明對比中，增加時代感。」

一部優秀影片，必須要有鮮明的時代特徵，道具在這方面會起到非常重要的作用的。

二、道具的「生命力」

在影視片中，要發揮道具的抒情作用，就要給道具注入活力，就是要賦予道具以感情內涵，使原本物質的、死的物體、無生命的道具與人物性格、心理狀態、內心情緒交織在一起變成有生命力的藝術形象，起到「見物思情」、「以物寫人」的作用。

銀幕形象要刻畫人物性格，傳達人物的情感和心理活動，以情動人，並非唯一的要依靠演員本身的演技、表情和動作，要創造銀幕視聽形象、刻畫人物，首先是表演，但也要充分發揮銀幕、螢幕的多種造型

手段：環境、道具、服裝、光、色彩、聲音等的表現力和感染力。影視創作，不應把它看作是獨唱音樂會，而應作為一部交響樂對待，由一個大型的交響樂隊演奏，根據樂曲的需要，在服從總體演出的前提下，在某段落、某種樂器可以提到首位，甚至發揮到最大限度。

「電影藝術的經驗一再證明並證明著，物質環境的僵死的自然、無生命的物質，在銀幕上可以同演員塑造活生生的人物形象一樣富於表現力和具有美學價值。」

道具之所以能產生表達情緒、表達精神氛圍並具有美學價值是因為它與人有聯繫，也就是說沾帶著人氣，才能在影視作品反映生活、刻畫人物時成為無聲的演員。

道具的生命力主要表現在刻畫人物性格和抒發人物情緒方面的作用。

1.以物寫人

物即道具，它具有某種說明性和表意性。人們常講「物似主人形」，這是一種感覺上的比喻，是指某人與他的生活、工作中經常使用、隨身攜帶或珍愛之物之間，在形象、或色彩、或形狀、或體積等方面有相似之處。或者通過某種物件產生「如見其人」之感，通過物見到人，見到人的性格和心情，這是人之常情，睹物思人是人們在生活中常有的規律現象。從心理學角度講，這是人的聯想現象，一種相似、類似聯想、一種關係聯想，是由此及彼、由表及裡的聯想。

在前面章節中曾提到的影片《鄰居》中六戶人家各具性格特點的陳設道具，例如，女大夫明錦華家，場景的淺綠、淡雅色調，小書架上的人體模型、窗臺上的幾盆文竹、吊蘭及書桌上的貝多芬石膏像等等使觀眾對主人公的職業、身份、興趣、愛好的關係聯想，也是對人物的清高、孤寂性格的生動寫照。這是以物寫人的實例。

著名導演大衛·里恩執導的影片《孤雛淚》中，觀眾完全可以從那

封閉的窗、蛛網密佈、塵封、鼠躥的結婚蛋糕、豪華的宴會餐具以及擱置多年的破碎婚紗⋯⋯瞭解到老小姐海未夏姆那孤傲、怪僻的性格。

在影視作品中運用戲用道具刻畫人物、以物寫人也是它的拿手好戲。

電影《櫻》中，一隻銀手鐲就擔當起無臺詞演員的重任。

抗日戰爭勝利後，日本隨軍家屬光子母，懷抱嬰兒光子在撤退回國途中，面臨絕境，只好求情把光子托孤在農村婦女建華母家，善良的建華母把光子抱回家撫養，並把自己的一隻銀手鐲給光子母作紀念。光子母把手鐲作為懷念女兒、感激救命恩人的紀念物一直珍藏著，每當看到它就想起遠在大洋彼岸的女兒。隨著情節的發展，五〇年代光子被送回日本，二十年後，日本姑娘光子按母親的囑咐帶著手鐲，踏上到中國尋找中國母親的行程。當建華母與光子重逢時看到手鐲，見物思情，激動萬分，數十年難捨難忘的異國母女的感情湧上心頭，觀眾也會禁不住熱淚盈眶了。手鐲寄託著日本母女兩人對中國養母刻骨銘心的感激之情，也映照出建華母善良的心。

運用戲用道具刻畫人，要以物狀人，道具的形象、色彩、製作效果是非常重要的，要有特色，要讓觀眾過目不忘，留下深刻印象。

其他影片中的道具，如電影《巴山夜雨》中大娘祭子往江裡撒紅棗、小娟子吹的漫天飛舞的蒲公英。

電影《祝福》中祥林嫂老年那隨身的破籃子和開了岔的竹杆兒。

日本電影《人證》中飄浮在山谷間的八杉恭子的草帽。

電影《末代皇帝》中藏在皇帝寶座後的蛐蛐兒罐兒。等等都是很出色的運用，取得耐人尋味的以物寫人、借物傳情的效果。

2.以物傳情

「紅豆寄情」是典型的以物寄情的詩句，道具設計要追求真實、要符合時代特徵。刻畫人物，其樣式和質感是重要的，但更要使道具染上

情緒色彩。通過道具這一媒體傳達情緒資訊，既是設計者對客觀事物的概括，也是本人感受的流露，同時，也是設計者與觀者的情感交流，觀眾潛移默化地受到感染和刺激，引起情感的波瀾。

一位理論家也曾講到這個問題：「對於有才能的電影家來說，物的世界所提供的不僅是創造真實可信的歷史情境的可能性，不僅是使人物進入相應的空間的可能性，而且還有表達情緒、表達精神氛圍的方式。」

影視作品中的道具運用得恰當，用得巧，用得妙，就可以擔當起抒情、寄情的重任。

日本電影《幸福的黃手絹》在運用道具上有獨到之處。影片的男主人公勇作（高倉健飾）因失手打死了流氓而入獄，在獄中渡過了漫長的鐵窗生涯，當勇作即將出獄時，給妻子光枝（倍賞千惠子飾）寫信講清，如光枝已改嫁就祝她幸福，自己遠走他鄉，如仍在等著他，就在自家屋外掛一塊黃手帕。影片的中心情節和懸念就集中手帕的有無上。當勇作幾經周折，帶著極為忐忑不安的、矛盾緊張的心情來到家門外，遠遠望去，看到的是在高高的旗杆上一連串迎風飄揚的很多塊黃手帕。鏡頭中是勇作和光枝擁抱的遠景，漫天飛舞的黃手帕成了畫面的主角。難以用語言表達的激動心情用道具抒發得淋漓盡致，昇華了主題，把幸福的心情形象化了，使觀眾難以忘懷的黃手帕，顯示出無限的生命力。

戲用道具的作用必須與情節發展的需要結合，符合人物與景物特定的關係才能發揮作用。另外，不能把道具看成是僵死的、一成不變的東西，由於劇情不同、人物各異、時代特點不同，同一種道具完全可以起到不同的重要作用。

蘇聯電影《奧賽羅》（導演尤特凱維奇、美術師多列爾）在處理手帕這一戲用道具上使它起到很重要的作用，產生了與電影《幸福的黃手絹》完全不同的效果。

「根據莎士比亞的意圖，它（手帕）從日常生活用品變成了一種緊

要得多的東西：起初是變成忠實和愛情的象徵，後來變成失節的標誌。
難怪奧賽羅本人也給了它這樣重要的意義：

> ……那方手帕
>
> 是一個埃及女人送給我的母親；
>
> 她是能洞察人心的女巫，
>
> 她對母親說
>
> 這方手帕可以使她
>
> 得到我父親的歡心，享受專房的寵愛，
>
> 母親臨死時，把手帕傳給我
>
> 叫我有了妻子後，把它傳給新婦，
>
> 我遵照她的吩咐給了妳，妳要珍惜它，
>
> 像珍惜妳自己寶貴的眼睛一樣；
>
> 萬一失去它，或是送了人，
>
> 就難免有一場無比的災禍。

所以我認為可以在悲劇一開頭就引出這方手帕。苔絲德夢娜一邊聽
奧賽羅在元老院中念獨白，一邊溫柔地撫摸著它。當她聽到了勃拉班旭
不祥的預言：

> 留心看著她，摩爾人！
>
> 她已經愚弄了她的父親，她也會把你欺騙。

渾身一哆嗦，失落了手帕。當埃古把它拾起來，用殷勤的手勢還給
苔絲德夢娜的時候，也許，在這時就初次掠過了還是朦朧的、沒有完全
形成的利用它作為復仇工具的想法。

接著遵照莎士比亞的指示，手帕積極地起著作用，最後一次在尾
聲中出現，在凱西奧手中，當時他的眼光從手帕上移到逐漸遠去的船艦
上。

……我們以為對手帕的臨別的一顧，這是表明世界榮華如過眼雲煙，在這個世界上，一件無足輕重的偶然物件能起到決定命運的作用，成為悲慘事件的不由自主的原因。」

莎士比亞賦予這塊白色繡著草莓花樣的手帕的涵義，不僅僅是體現了連接奧賽羅與苔絲德夢娜感情的紐帶，而且進一步隨著情節的展開起到決定人物命運的作用。

在許多影視作品中，運用陳設道具起到借物抒情作用的例子也是很多的。

例如，在影片《城南舊事》中英子家西廂房是英子和妞兒常常玩耍的地方，吊在房梁上的用小板凳做成的秋千，是兩個小夥伴最得意最開心的玩具，妞兒在這裡渡過了她最快樂的童年時光，過了不久她和認她為女兒的秀貞在一個漆黑的夜晚慘死在火車輪下。在妞兒告別英子離去後，窗外雨紛紛，室內只有板凳秋千仍在前後搖晃著，抒發著離別之情。

毋庸贅述，道具有沒有「生命」，關鍵在於「情」，要使道具染上感情色彩、成為人物情緒的化身，選用那些有個性特徵、在形象和色彩上有特色的道具才能發揮它最大的感人的藝術效果。

影片《我的父親母親》（導演張藝謀、美術曹久平）是寫主人公回憶父親、母親年輕時那段純潔的忠貞不渝的愛情。在一個偏遠地區的小山村，來了一位年輕的教書先生，他那一句一句帶領孩子們的朗朗讀書聲，給小山村帶來了生氣也喚起了年輕姑娘招弟的愛心。招弟是村裡一個雙目失明大娘的閨女，十八歲，樸實、天真的姑娘招弟和教書先生相愛了。

小學校要蓋教室了，教書先生和村民們一起勞動，招弟和其他女人們要給蓋房的人們送飯，招弟為此總是做了可口的飯菜放在用花布包著的蘭花粗瓷大碗裡，放在顯眼處，期盼著先生能吃到她送的飯。

在教書先生突然被縣裡調去受批判，離開村子的那場戲，招弟包

了蘑菇餡的餃子用蘭花碗盛上、用厚厚的圍巾包上，送去給先生在路上吃。招弟在冰天雪地、大雪紛飛的山坡上拚命地追趕著先生乘坐的馬車，眼看著馬車已消失在茫茫飛雪中，她也筋疲力盡地摔倒了，碗碎了，餃子也散落在雪地裡。招弟娘請人把破碗原樣地鋦補上了。

過了幾年先生終於又回到村子裡與招弟成親。

招弟懷抱著的蘭花粗瓷碗，寄託著招弟一片執著的深情，而那鋦補完好的碗的特寫鏡頭成了「我的父親母親」那段刻骨銘心往事的詩意象徵。

三、起到劇作結構作用的貫串道具

影視作品中的貫串道具雖然屬於戲用道具的範疇，但是這類道具具有非同一般戲用道具的功能和特點。

貫串道具，顧名思義，作為道具應為刻畫人物服務，但還不僅僅如此，它與作品的情節主線緊密相關，為劇情發展和人物動作的展開推波助瀾，穿針引線，因此，這類道具在作品中多次出現，從頭貫串到結尾，它是一條線，也是一個網，與作品的劇作結構是鉤連在一起的，起著結構的作用，有的影視片的情節就是圍繞道具的形象展開的。

例如，大陸三〇年代的影片《壓歲錢》的銅錢、《春蠶》中的蠶，近年拍攝的《大紅燈籠高高掛》的燈籠、《黑炮事件》中的象棋子等。美國影片《盲女驚魂記》中內藏毒品的娃娃玩具、《麥迪遜之橋》中攝影師留下的遺物。蘇聯影片《一封未發的信》、《雁南飛》中玩具小松鼠等，都是貫串道具的出色運用。

影片《大紅燈籠高高掛》是寫在舊禮教「黑暗家族中，夫權統制下婦女的悲慘命運」。影片的情節就是圍繞著燈籠展開、發展，陳家大院每晚有個儀式就是掛燈、點燈。陳老爺的四個太太中誰能享受特權、受寵的標誌就是在某位太太的門前掛上紅燈籠，老爺就到掛燈的太太屋裡

睡覺。四個女人為了爭掛燈籠，勾心鬥角，相互殘殺。掛燈、點燈、查抄侍女燕兒屋裡的私燈，由於四太太頌蓮的假懷孕畢露，被封燈，三太太梅珊被處死，頌蓮瘋了，燕兒也因私自掛燈之事而死……。燈籠成了貫串劇情發展的結構軸心，又與四個女人的性命攸關，對於人物性格的刻畫，推動劇情發展、深化主題起到其他表現手段不能替代的作用。

　　戲用道具作為貫串道具來運用要有個性特點、緊扣情節、合情合理，發揮道具的潛在表現力往往會產生象徵意義。

　　美國影片《盲女驚魂記》中一個重要道具是個十分可愛的玩具娃娃，但它是毒品販傳送毒品的工具。影片女主人公是個盲人，她的丈夫攝影師從外地出差返家途中受一女士之托保存一個玩具娃娃並把它帶回家。帶毒品的女士被殺，毒品犯為了尋找藏有毒品的玩具娃娃，對女主人蘇則軟硬兼施讓她交出娃娃，但蘇則對此事一無所知，原來娃娃被樓上的小孩拿去玩。手無寸鐵的盲女人蘇則與三個武裝的毒品犯經過明爭暗鬥，終於戰勝了兇惡的匪徒，體現了智慧戰勝邪惡的主題。玩具娃娃始終處在鬥爭漩渦的中心，尋找娃娃成為演員貫串動作的最高任務，它也是情節起伏變化的引導線。這件道具的形象設計別具匠心，其外貌極其美麗可愛，而內藏毒品，片中有一個匪徒用刀割開娃娃從中取出毒品的鏡頭，加強了這一道具的涵義，產生一種對包藏禍心的邪惡勢力的隱喻和象徵。

　　轟動一時的小說《麥迪遜之橋》，由它改編拍成的電影，其內容是許多人很熟悉的。片中男主人公羅伯特・金凱留給法蘭西斯卡（女主人公）的一包遺物，時時刻刻地牽動她的心，這包東西中有刻著她名字的項鍊小圓牌、手鐲和一張寫著「當白蛾張開翅膀時，如果你還想吃晚飯，今晚你事畢可以過來，什麼時候都可以」字跡的小紙條以及臨終前寫給她的信。

　　這些微不足道的東西是法蘭西斯卡與羅伯特在那二十多年前的四天中邂逅、幽會度過的「最美好時光」的見證；這些物件使她魂牽夢縈、

見物思情，是她每年生日時拿出來看和讀的生日儀式。並引出了西雅圖
律師事務所的來信，又引發了最後法蘭西斯卡給兒女寫的遺信。

　　如果說前面的例子玩具娃娃是一條線起到穿針引線，串連情節發展
的作用，那麼後面這部影片則是用道具一環扣一環結成的人物關係的情
網，成為結構的支柱，編織著人間真性，以情動人。

第三節　道具的設計、製作、選擇和管理

一、道具的設計和製作

　　電影、電視劇的道具從總的來講，在進行場景設計時就必然涉及在
場景之內和與人物直接有關的道具的安排，從陳設道具的性質來講，它
與場景設計通通都屬於環境造型的大範疇之內。

　　具體的講，在一部影片中或在電視劇中由於題材、反映的年代、作
品的容量的不同和創作人員在拍攝、製作方式和風格樣式的追求和要求
不同，在道具的設計、製作的規模和數量上是大相逕庭的。

　　例如歷史題材、軍事題材的影視作品所需要道具的種類和必須設計
製作的數量都是大大超過現代題材的影視片，可能超過幾十倍、甚至數
百倍。

　　現代題材的影片或電視劇的道具往往不需要專門製作道具，有特
殊要求的需要專門設計並定做外，一般則根據美術師的設計和要求，去
選、借、買即可以解決。也就是說，不論是現代農村的、還是城市內容
的戲，在實景裡拍攝，在生活中即可以找到、買到或在道具倉庫裡也容
易借到的。而歷史題材尤其是反映古代生活的影視片就大不相同。

　　例如電影《重慶談判》（上下集），影片反映的是一九四五年的歷
史年代，基本屬於當代題材，大部份的大小道具雖然在現時生活中是已

經很難找到，但在電影製片廠的道具倉庫裡是可以選到很多合適的道具
的。

歷史題材影視片如反映明清題材的，相比之下就比起漢代（《三
國演義》）、秦代的（《荊軻刺秦王》等）要容易些，可以到生活中去
選，有的物件可以直接用，或加工後用，實在無合適的可以設計製作，
其樣式、風格有物可依，有據可循。而遠古歷史年代的道具情況則完全
不同，絕大部份的陳設和戲用、大小道具都要設計製作，況且有關資料
是很難找到的，這是最大的難點。

道具的設計和製作首要的是掌握資料，包括形象資料、文字資料。
資料是設計的根基，在此基礎上才能發揮想像，相互借鑒，才能設計出
既符合歷史真實、有據可查，又是從影視拍攝的特殊規律出發並符合創
作要求的道具。

電視劇《三國演義》的總美術師何寶通在談到這個問題時說：「搞
這種歷史題材的造型設計，更需要豐富的想像力、創造力。但必須建立
在瞭解、掌握歷史資料的前提下。」

「……漢代室內陳設：席、帷幔、屏風、几、案、熏、燈具。其
他室內用具，如酒具：尊、耳杯、觴、壺、卣、觶、瓿、罍；烹煮器：
釜、甑、鬲；容器：簋、簠、盂、敦等，都要經過嚴格考證並設計出
來。漢代室內陳設用具，多為木製漆器、陶器、銅器。造型單純、古
樸，花飾多為幾何圖案、人形、獸形、雲紋形等等。色彩以黑、紅、褐
色為主。具有一種古樸美、原始美，為《三國演義》總體造型提供了依
據。」

「該電視劇為了取得造型風格的統一，在總美術的指導下先設計了
一大批道具，如戰車、輜車、軺車、各類戰旗、各種兵器、室內陳設道
具，大大小小第一批設計製作了三萬件左右。保證了外景和局部內景的
拍攝。」

製作道具首先要有圖樣，即道具的設計圖。不論是大小道具或陳

設、戲用道具都要畫出設計圖，按設計圖進行製作。

　　道具的設計一般需要畫出：1.效果圖或稱示意圖，重要的有特殊要求的道具則可以畫色彩的示意圖。2.平面圖，即道具的水平投影圖。3.製作圖，立面圖或側面圖，即物體的立面和側面的投影圖。重要的、結構複雜的道具，要畫出細部圖和剖視圖。

　　道具的製作圖要強調的是「準」和「細」，準確是道具設計第一要求，尺寸要準確、比例要對。因為，每一件道具呈現出的品質感、時代感、造型的形式感等就是通過尺寸、比例構成的形式感體現出來的。製作圖要細緻也是道具製圖要求的一個特點，例如要製作一個大型花瓶，其各部份的高寬比例、彎曲線的分段及形成是很細緻的話，在圖樣上雖然差之毫釐但造型的效果上則會面目全非。（圖6-1、6-2）

圖6-1　《金鐘玉午》道具製作圖，屠居華設計

圖6-2　《金鐘玉午》道具製作圖

　　這兩件道具設計圖是影片《金種玉午》（美術師屠居華）中許多道具設計的一小部份，從設計圖上體現出鮮明的時代特徵和對道具樣式、尺寸、製作及效果的準確而細緻的要求。

　　又如電影《垂簾聽政》中「梓宮回鑾」場面戲，不僅要有紙人、紙馬、開路鬼、開道鑼、鹵簿儀仗、幡旗等等道具，而且要把中心道具棺罩設計好。該片採用了一百二十八人抬的大棺罩，大槓長十九・五米，棺罩長七米、寬五米、高六米，五噸重。巨大棺罩的結構、裝飾以及一百二十八人按萬字形的槓位等必須具體而細緻的設計，才能實現構思的意圖。（圖6-3）

　　道具製作可以選用各種材料，沒有統一規定，室內大型的木器傢俱，當然可以用木料製作，其他種種大型或小型的物件如瓶、台、架、燈以及餐具、酒具等可以用真材實料，也可以採用代用的材料，如塑膠、石膏、紙漿、玻璃纖維等等，材料的選用與製作技術有很大關係。

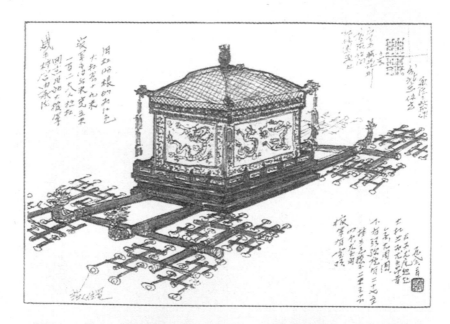

圖6-3 電影《垂簾聽政》128人扛大棺罩設計圖，宋洪榮設計

　　道具的表面效果、質感、逼真感是製作的關鍵，是獲得最佳視覺效果的一種技藝，例如要製作一件銅質的香爐，用玻璃纖維、石膏或塑膠等材料都可以，但最後一道工序要做出或繪出銅的質感和陳舊感，就要請身懷絕技的高手做出特殊的效果。

　　道具的「作舊」、做效果，是電影製片廠許多技師的「絕活」，應很好總結這些能工巧匠的技術，繼承、發揚。

二、道具的選用

　　在電影或電視劇的實際拍攝中，選用現成的道具，或經過加工改造來運用是一種主要的手段。現代題材的電視劇或電影，其使用的道具大部分或者說絕大部份是選用現成的道具，而少量的、選不到合適的則必

須製作。

選擇現成的道具絕不是「自然主義的堆砌」，也要與照搬生活劃清界線，選擇與設計製作從其造型設計的創作原則上來講是一致的，是遵循一樣的原則，即典型環境的原則。選擇、設計製作，都是以劇本為依據，根據美術師的總體構思和每堂單元場景中道具陳設的需要；符合人物的典型性格的需要去選擇大小道具的。

在電影製片廠或電視有關的製作單位都有數量相當可觀的道具倉庫，可以選擇道具的條件和可能性是很大、很多的，如清代的道具，由於近年來拍攝這類題材的影視片很多，積累下來的各種、各類的道具就相當多，有的是配套的大小道具，就可以根據需要選用。

電影《重慶談判》中使用的道具數量是相當大而且種類也繁雜，如當年毛主席乘坐的飛機，美式十輪大卡車，中、小吉普車，各式小轎車、黃包車以及符合那個時代和重慶地區特色的大小道具。符合人物各種階層、地位的室內道具等等，其中絕大多數是從本廠道具庫中或從外廠借，或從當地的許多單位淘汰不用的三〇至四〇年代傢俱經過修理、改做和包裝為我所用的，並取得很滿意的效果。有些特定的、有史實價值的又是戲中要表現的道具，如宋慶齡的鋼琴、書櫃、周總理在紅岩村用過的書桌等等，是經過考查後確定下來的。

在影片拍攝現場，由於大部份場景是實景加工，又集中在重慶地區，所以選擇來的道具集中形成了一個臨時道具倉庫，又是加工廠、製作室。由此可見，在實際的工作中，設計、製作、改製、選擇、作舊、加工等是一起上馬，綜合利用。

現代題材，尤其是現時題材的電視劇等更可以就地取材，利用實景、實物，這已是「家常便飯」，但是，選擇實物、利用實物，或利用實景撤換全部道具，或作必要的加工、設計製作等都是一種藝術創作。這樣做並非等於「照搬」，關鍵在於是否根據劇本的要求，是否符合創造典型環境的目的。

當然，在實踐中在運用道具上的湊合、敷衍了事的態度和不負責任的胡選亂用的作法，的確是大有人在，這是應該堅決杜絕的。

三、道具的管理

在電影或電視劇的拍攝中，道具的管理是歸屬道具員的任務，這項工作既包括籌備階段的選、找、借、買、改，以及開拍後的管理等等，道具員從事的是非常辛苦的創造性勞動。

大體上來講，道具的管理包括三個方面的工作：

其一，是協助美術師完成道具的設計、製作、選擇、找、借、買、改等的任務。

道具的頭緒多，種類雜，千頭萬緒，只有更複雜、更難搞的情況與相對簡單的區別，有的道具往往要投入很大的人力、物力。例如聽起來極其簡單的借道具，而在實際工作中也並非輕而易舉。在電影《重慶談判》中毛主席與周總理等乘坐往返於重慶與延安之間的飛機，全中國只有兩個地方有那種型號的飛機並且早已退役，為了這一件不可缺少的重要道具，專門一個道具員往返於各級領導機關搞審批借用手續，在將近一年的時間內國家也沒有批下來，最後是專門設計、製作了能遙控起降的飛機模型解決的。

其二，是道具的改造、加工和作舊。

傢俱的改刷顏色、改質感、改樣式的加工以及大量的作舊、作效果。

有經驗的道具技師在傢俱、器物等方面的研究和道具的製作都有一套辦法。

其三，是開拍後，大量的道具集中起來的管理。大型的電影，多部、集的電視連續劇（或歷史題材）的道具數量是非常大，劇情的容量非常多，拍攝速度一般都很快，電視劇往往是按場次來拍，不分鏡頭，

即興的增減的情況十分常見，另外場地、場景轉換的時間很短也給道具部門帶來很多難題。

　　為了適應以上情況，而不至於造成工作中手忙腳亂，行之有效的辦法之一就是按照分鏡頭劇本、或分場景劇本繪製一幅對照表：包括場次、場景、鏡頭、人物、拍攝地點、時間等對道具的要求並形成縱橫對照的表格。

　　這種表對於做準備工作的和現場的人都是必要的（許多組的服裝、道具部門都有這種作法）。

　　把某場戲、某場景、何日、何地、何時、什麼人物、用什麼道具等等情況搞清楚，一目了然，使頭緒繁多的問題條理化、計畫化，有條不紊。

CHAPTER 7

人物造型設計的
技巧和要求

第一節　影視服裝的特殊要求

一、影視服裝與一般服裝

在人們的生活中離不開衣、食、住、行，衣服與人的生活、工作、社交的關係最為密切了。

服裝是人生存、生活的必需品，它不僅反映一個國家或地區人們的生活狀況和精神面貌，並能反映一個國家的政治、經濟、科技、文化水準。服裝也是精神產品，有很高的審美功能。一般來講服裝具有實用性、審美及社會標誌性等特徵。

第一，是服裝的實用性。即服裝是為了人的生存、生活、工作、勞動的需要而設計，為了滿足人的實際需要而製作服裝，這是服裝的首要功能，是人穿衣的第一要求。人們為了避寒、防凍就要穿皮、毛保暖的衣服，製作單薄的、淺色衣服是為防暑。

漢代的許慎在《說文解字》中對衣的解釋是「衣，依也」，是人類依靠衣來避寒防暑的。服裝除了滿足人們生活、季節變化的需要外，還要著眼於穿者的身材、年齡，學習、工作的性質以及場合、地區等的實際需要。

例如用特殊衣料做的煉鋼工人的石棉工作服、漁民穿著寬褲腿下衣，赤腳便於上船、下水幹活，而蒙古族牧民穿緊身長袍既防寒又能掀起來上馬等等是從勞動和生活的特殊要求而製作的各種樣式的服裝。

第二，是服裝的審美功能。

服裝是人類文化發展的重要內容，是人們追求美感享受最直接而切身的一種方式，也是形成人們生活中豐富多彩的造型形式之一。

郭沫若在一九五六年為服裝展覽會的題詞是「衣裳是文化的表徵，衣裳是思想的形象」。

　　我們常常講這件衣服好看或難看，顏色喜歡或不喜歡就是一種審美判斷，反映人們的思想情趣、文化修養、性格、愛好，受到政治體制、社會環境、風俗習慣、經濟條件等的影響。

　　服裝的造型、式樣、款式、色彩、材料隨著時代、社會的變化，人們的欣賞習慣、審美標準的變換而不斷變化。

　　可以說愛美、追求美是人的天性，人們在生活中注意穿著打扮，對衣服的款式、色彩、材料的選擇，反映了人們對美的追求。人們的審美標準、審美判斷是非常個性化的，「人各有所好」！人對色彩、樣式的喜歡或不喜歡都反映出鮮明的個性，即使在大陸上下一式（中山裝）三色（灰、藍、黑）時期，人的穿著也能看出在細節上個性的不同變化，如有的喜歡淺色、淡雅的鈷藍、鮮亮的藍衣，有的則偏愛深暗的偏紫的群青色的，或在領子、兜兒等細部找變化。

　　另外，審美習慣和標準是一種社會現象，有很強的社會性，不能脫離社會環境的影響。不同民族、不同時代、不同社會、不同地區的不同風俗習慣等都會形成人們公認的審美標準。例如服飾的時興、流行或時髦等即反映出人們在某一時代下社會審美標準的追求。

　　例如盛唐時代的女子服裝流行寬袖、袒胸、長裙、寬衣大袖，形成寬鬆、線條優美的服裝特色，這時期的服裝審美標準與當時的經濟繁榮、對外開放、文化交流頻繁的社會環境有直接關係。清代滿族女子流行穿旗袍盤金線、繡花形成這一時期的服裝特色。

　　另外，服裝還有一種社會標誌性的功能，即以服裝的樣式、色彩、飾物及其他標誌性的裝飾物等來象徵身份、表示職業、劃分等級等。

　　如軍服的陸、海、空及其特別的軍兵種的顏色、式樣及標誌的區別以及不同級別的區分等。如法庭上審判長、審判官（員）、律師的服裝及其他職業服裝，如員警、稅務等職業的制服等等。

　　生活中的一般服裝的實用性、審美功能及社會標誌性功能和以經濟、實用、美觀為目的。服裝製作要求與電影或電視劇中人的服飾是有

著本質區別的。

電影、電視劇中的服裝是作為造型手段來運用，它的功能和特點要服從於電影特性，要在銀幕或在螢幕上展現。是為創造劇中人物形象的外部特徵為目的。

二、影視服裝的特殊要求

影視服裝的首要任務是人物造型，它是創造人物形象外部特徵的一種造型手段。

影視劇中的服裝已完全失去一般生活服裝的實用性功能，實用性對影視服裝毫無意義。在電影或電視劇中人物服裝的式樣、色彩，服裝的更換、選擇完全是根據劇本的要求，服裝設計師對人物造型設計的依據是劇本。

服裝設計師就是通過服裝這一藝術媒介把演員塑造成劇中的人物形象。

美國著名電影服裝設計師伊‧海德稱服裝師是魔術師。她講：「在電影裡，服裝的作用是使銀幕上的女演員給人的印象就是劇中人。」

許多有成就的演員都很重視服裝對塑造人物外部造型的作用，而往往優秀的服裝設計會幫助、啟發演員找到角色的感覺；會起到很重要的襯托作用。

例如，在電視連續劇《雍正王朝》中飾演雍正皇帝的著名演員唐國強，身穿雍正時代皇帝的官服龍袍，頭戴皇冠，塑造了一個真實、自然、有血有肉的雍正皇帝形象。同是一個演員在《開國領袖毛澤東》中把神采奕奕的人民領袖毛主席的領袖風采再現在銀幕上。

作為一位非特型演員與所扮演的劇中人物雍正皇帝與毛主席之間的距離是很大的，兩個不同的歷史人物又有著巨大的跨度。這兩個人物塑造的成功首先是演員演技和藝術功力及表演跨度的突破，但是服裝包括

化裝對人物外部造型形象的創造是功不可沒的，起著重要的襯托作用。演員身穿灰色的粗布棉襖，披著帶有農村式樣特色的棉大衣，一個心理狀態、內心動作與外部動作、神態和服飾的造型，完美、統一的人民領袖形象和風采體現在銀幕上。

其次，影視劇在銀幕或螢幕上要求造型形態的逼真性，對於服裝設計是同樣的要求，對於服裝的質感、表面效果以及裝飾物等都要求具有極逼真的視覺效果。

所謂逼真的、酷似的效果，其一是指服裝、飾物要符合歷史、時代、民族、地方的特徵，符合人物性格、職業、身份、愛好等特徵。就是說服裝的造型要真實，要準確。

其二，是服裝逼真和自然的視覺效果要向周圍的真實、自然的環境靠攏，要與人物周圍的自然景色、場景真實的氣氛、光線、色彩諧調一致，形成極其真實、自然的效果和氛圍。假如在硝煙瀰漫、火光沖天、戰馬嘶鳴、殺聲震天的戰場氛圍下，扮演兵士的演員穿的軍服式樣與年代不符，色彩、質感是嶄新的、帶褶子的衣服，端槍衝進戰場，產生的氣氛和效果就可想而知了，就似往火裡潑了一盆冷水，虛假服裝效果起了很惡劣的破壞作用。

我們要求環境空間具有逼真、自然的氣氛和效果，身臨其中的人物服裝、裝飾、質感效果等，毋庸置疑地也必然要求其視覺效果上要做到最大限度的逼真、自然，二者應該是協調而統一的。

其三，在服裝的製作、加工、作舊，作效果上要有一套行之有效的辦法。

服裝的「作舊」和「作效果」應視為一種影視服裝製作的特殊工藝技術，它不僅僅是把新衣做簡單的破壞性處理，還應該包括做出磨損、火燒、煙熏、風吹、雨淋、褪色、補補丁等等的效果，這是一種特殊的模擬技術，為了達到理想效果，可以以假代真、真假結合。

重要的、特殊要求的效果，可以起到細節的作用。

據說著名演員石揮在電影《我這一輩子》中扮演主要角色「我」，為了演好老乞丐，專門到北京天橋體驗乞丐的生活並用新棉衣褲換回一個老乞丐身上穿的破爛棉襖，對成功地扮演這一角色起了很大作用。這件事說明演員對服裝在塑造人物外部造型形象的重視；也說明具有細節真實的、有表現力的、符合人物性格的服裝設計會幫助演員為塑造人物形象找到創作靈感。

第三，影視藝術是動的藝術，影視造型的運動因素對於影視服裝提出了特殊的要求。

服裝要適應、符合運動拍攝的特殊性，服裝不能只顧前、不顧後，只顧外、不管內，有的美術師對影視服裝尤其是古代寬袍大袖的服裝，要裡外三層即二層內衣一套外裝都是要符合當時時代的內外衣，以免「穿幫」。這種情況是指人物始終或主要鏡頭中是處在鏡頭前景的主要角色和其他人物，若在群眾場面的遠離鏡頭中心區的大群眾的服裝即可做一般處理，這也是根據鏡頭拍攝的特殊性要求所決定的。

服裝設計和服裝員在安排服裝的分配和著裝上應考慮鏡頭的各種特殊條件和限制。如鏡頭的種類（廣角鏡頭、正常、窄角）、鏡頭的景別、鏡頭的運動、視角等等，對服裝的設計和搭配有重要意義。

例如中義合拍的電影《馬可波羅》的義方服裝設計師曾展示過一幅中國武士的服裝設計，示意要從最裡層的內衣到最外層的盔甲，三四層服裝都要按當時樣式、色彩和質料製作，盔甲是真材實料，重約三十斤，其意圖就是要有真實感。

第四，服裝的色彩和造型形象在影視片中是一種造型因素，它與場景的色調和空間共同構成總的色彩基調和單元場景的色彩關係。銀幕或螢幕上的色彩關係是指：服裝的色彩在場景空間中與場景色調的關係、在場景空間中不同人物服裝色彩之間的關係、不同人物服裝色彩在情節發展中本身色彩的變更和環境色調之間的關係等。

除了服裝與環境空間的若干關係之外，還應包括服裝色彩在影片或

電視劇中總的色彩結構裡的變化。

在影視片總體色彩結構中服裝的色彩是最活躍的因素；是具有特殊作用的色斑或色塊，隨著情節的起伏變化貫穿於畫面、場景、場面、段落中，在形成影視劇的整體造型結構、形成色彩佈局和色彩結構形式起著重要作用。

第二節　影視服裝的作用

一、時代和社會的印記

電影或電視劇的觀眾瞭解和識別其故事發生的年代、社會和時代的變遷，最明顯也最容易區別的標誌就是服飾、裝束；就是服裝的樣式、款式。

在電影《陽光燦爛的日子》或是電視劇《夢開始的地方》中，螢幕上一出現男女主人公身穿退了色的綠軍裝、胳膊上帶紅衛兵袖章、胸前別著毛主席像章、腰繫大皮帶、手拿語錄本、頭戴五角紅星帽徽帽子，一眼就明白是「文革」時期。

從歷史上看，服裝是隨著時代的發展而變化，這種變化與社會制度、意識形態、審美觀念、流行趨勢的關係十分密切。

中國古代服飾，貧富貴賤都有嚴格規定。歷次改朝換代，首先要用「服色」來表示當朝與前朝的區別。不少朝代的史書，都寫有《輿服志》。輿是車，服是服飾。標誌封建等級的服裝是不可逾越的天理王法。《周易·繫辭》說：「黃帝堯舜重衣裳而天下治。」……西周時稱奴隸為黎民，黑色被看作低賤，奴隸穿黑色衣服。……宋應星在《天工開物》中說到：「蓋人物相麗，貴賤有章。」意思是指人與衣服要相稱，貴與賤要分明，符合身份。

　　過去曾有過「章服制度」，對什麼等級的官員及人員、百姓穿什麼顏色和圖案的禮服有規定、有章程。貴族穿綾羅綢緞，平民百姓只可穿布衣，因此，布衣就相傳下來成為老百姓的代名詞了。

　　所謂「章服」近似制服的意思，如古代一般用日月、星辰、龍蟒、馬獸等圖案作為禮服的等級標誌，也即章服的標誌，就類似現代軍服的一或兩道槓，兩星或三星代表是中校或上校等。

　　服裝樣式的變化與時代的政治、經濟、文化的興衰，與社會制度的開放與封閉有直接關係，是社會意識形態的直接反映。

　　唐代是中國強盛的時期，各方面都發達，特別是對外交流頻繁，文化藝術繁榮，也是服裝發展的高峰。盛唐時期流行緊衣寬袖，又稱廣袖，晚唐時又時興半寬袖。這時期的特點是袒胸、長袖或寬衣大袖，沒有紐扣而繫腰帶，裙子較長，線條飄逸而優美，一般貴族都穿絲綢，面料和裝飾都很考究，裝飾多用珠寶玉器。女服以紅、紫色為當時最崇尚的色彩，如白居易在《秦中吟》中寫的「紅縷富家女，金縷刺羅襦」，羅襦即絲織的短衫，紅、紫色的衫當時甚時髦。

　　電視劇《唐明皇》中婦女服飾就體現了袒胸、寬鬆、飄逸的特點，烘托出一派富麗堂皇的宮廷氣派和時代氛圍。

　　美術師在歷史題材影片創作中，對服裝的時代特徵都要經過考證，以不違背歷史真實為設計原則。

　　例如電影《紅樓夢》反映的時代背景是清代的，該片服裝設計師經過查找資料並經過認真研究確定是用明代服裝，這樣做是符合歷史真實的。該片的服裝設計師寫到：「在清代就是在皇宮裡，后妃在燕居時，也愛穿漢裝，從雍正十二妃的畫像上可以證明，全是漢裝便服。史書上記載，清代通用漢裝，清朝一六四四年滿人入關建立大清帝國。在初期關於朝臣中漢人的服飾有暫用明制」的規定，史書上載「世祖初入關前朝降臣，皆束髮，頂進賢冠，為長袖大服，殿陛之間分滿漢兩班，久已相安無事矣。」「由於乾隆皇帝自己帶頭穿漢裝，親王穿漢裝，滿族

家庭的婦女也穿漢裝，形成了一時風氣，並且還以旗人取漢人名字為時髦。從以上情況看來，清朝的服裝並不是清一色的滿服，貴族中很流行漢裝，所以我們用漢裝來表現《紅樓夢》的人物並不違背歷史真實。」

當然，在正式場合清代的文武官員都有朝冠朝服，並用各種飾物裝飾在衣帽上，以區別官職大小和地位的尊卑。

另外，就服裝的色彩而論，也可以從古代歷史上的不同朝代找到作為某一時期、官品等級和階層的標誌。

據記載，東漢後期以衣服的顏色區分等級，黑色地位下降，達官顯貴穿紅、紫色衣，而黑色衣稱「皂衣」，只有下級隸役穿。

過去封建帝王曾經下令或規定按地位確定服裝的顏色。如唐朝的李淵建國時規定「士庶不得以赤黃為衣」。唐太宗李世民曾經規定了一至九品官員衣服的顏色。一品官是紅色袍，二、三品是紫色袍，四、五品是朱色袍，六、七品為綠色袍……等。

人們對服裝的式樣、色彩、質感的看法、欣賞和追求，反映了特定歷史時期和社會的風氣以及意識形態下人們的精神狀態，而在某一歷史時期，在某一地區，服裝的式樣和色彩的「時興」或曰「流行」就是這種追求和精神狀態的反映。

服裝設計抓住了某一歷史時期的流行式樣和「流行色」，體現時代氣氛是很重要的方面。

例如民國初年（一九一二年前後）被稱為「文明新裝」的新式高嶺、上衣下裙式樣是當時女裝最為流行的式樣。但是到了二〇年代新式旗袍又開始出現並且逐漸普及，三〇年代已相當普及和流行，成為女裝的代表了。

例如影片《家》中的女演員穿的高領，上衣瘦而長，改大寬花邊為窄花邊，衣襬有方有圓，下身穿裙子或緊身長褲，就是民國初年很時興的裝束。

又例如，解放後五〇年代，蘇聯式的「步拉吉」（一種女式連衣

裙）風行一時，成為當時女裝特別是女孩子夏裝最時髦的流行式樣。

服裝的某種式樣及色彩的流行，在一定時期內形成一種時尚，或稱時裝。時裝的「時」不僅是一種時髦，它帶有特定的時間性，更重要的是它帶有時代的特徵。

服裝的式樣、款式確實是反映和表現特定歷史時代特徵和社會面貌的最突出的因素，但也要考慮服裝的色彩、衣料質感和圖案、紋樣等的構成因素，與此同時，影視片中人物的精神狀態、舉止動作、場景環境的時代氣氛等都是形成作品總體時代氣息的重要方面。

二、體現人物的個性特徵

通過服裝的色彩、式樣和飾物等造型手段烘托劇中人物的個性特徵和心理狀態是影視服裝的主要造型功能。

美術師或分工專職的服裝設計師應對劇中人物的個性特徵、性格特點做深入的瞭解和分析，掌握人物性格的獨特處和在人物關係中不同人物的個性色彩。人物性格是指一個人在特定社會關係中對社會現實的較穩定的態度和相應的習慣化的行為方式，而對事物、待人處事的態度和行為動作或方式是特定人物精神氣質和心理狀態的反映。人的個性特徵、他的精神氣質和心理狀態是在本身生理素質的基礎上、在個人和社會實踐活動中形成的，因此，人的生活環境、教育程度，他的信仰、習慣、職業、興趣、愛好等等既是個性特徵的形成條件，也是人物性格的反映。

人的服裝、穿著、打扮、飾物的配戴是最能體現其個性特徵的。

我們說服飾要體現出劇中人物的性格特徵，並非是虛幻的、捕風捉影地捉不著、看不出的，而恰恰相反，美術師在與導演、攝影師共同策劃下，美術師通過對服裝色彩、細節和式樣的設計使人物形象的性格特徵視覺化、色彩化、具象化，服裝成為人物個性的一種標誌、一種象

徵。通過服飾造型把演員的外部形象包裝成劇中人。

　　美國著名電影服裝設計師伊迪斯・海德（Edith Head），曾八次獲得奧斯卡獎、三十四次獲提名)把電影服裝設計比喻為「魔術師」，是在做一件介乎魔術與偽裝之間的事情。

　　她講到：「在實際生活中，人們穿衣服是為了暖和，為了體面，或其他什麼原因。在影片裡，服裝的作用是銀幕上的女演員給人的印象就是劇中人。我們有三個魔術師——髮型師、化妝師和服裝設計師——通過他們，我們能夠騙倒觀眾：那確實不是演員保羅・紐曼，而是劇中人勃奇・凱西迪。為了改變某位演員的原有特性，我們是不擇手段的。」「……拍歷史片更是如此，我們改變她們的體形，改變她（他）們的形象。重要的是有能力通過服裝這個媒介將人們改變成我們需要的任何形象。」「我認為我們在整個影片中是很重要的一部份。我總想：假如放電影時，聲音沒有了，你仍然能夠大致明白影片中的人物都是些什麼人。」

　　在海德設計的許多影片服裝中都出色地起到創造人物個性的媒介作用。例如影片《羅馬假期》中奧黛麗・赫本飾演的安娜公主。

　　西歐某國安娜公主作為王位繼承人到羅馬訪問，頻繁的接見、煩瑣的宮廷禮儀，使公主枯燥、煩悶。她懷著對自由生活的好奇和嚮往，溜出皇宮，邂逅記者喬・布萊德里（格里高利・派克（Gregory Peck）飾）並經歷了一段浪漫、難忘的羅馬漫遊。設計師對公主的身份和性格特徵把握得十分準確，通過服裝把一個穿著打扮得既富麗高貴、又有望族小姐優雅風度的公主形象與普通少女的天真、活潑、任性的安娜做了很好的、貼切的烘托，表現「魔術師」海德的神奇藝術魅力。該影片獲奧斯卡最佳服裝設計獎。

　　運用服裝的色彩塑造人物性格、襯托人物個性特徵是美術師很重要的造型手段。

　　電影《雷雨》的美術師在談到蘩漪服裝的色彩時寫道：「蘩漪是三

〇年代富有鬥爭精神的烈性女子，曹禺說：『她不悔改，如一匹執拗的馬，毫不猶豫地踏著艱難的惡道。』從這點出發，我們在人物造型設計時，為她製作了一件紫紅襯底的黑色立喬絨旗袍及另一件猩紅的披風。雖然說蘩漪已是一個被折磨成『石頭般的死人』，她不會追求豔麗的裝束，但我們採用黑紅（以黑為主）的飽和紫色來體現蘩漪倔強的個性。猩紅的披風在黑暗的夜色中，渲染了蘩漪絕望時近似瘋狂的憤怒和怨恨。」

設計者使象徵蘩漪個性特徵的紫色隨著人物命運的起伏，引伸開來，在她與周萍相戀時，服裝用淡紫色，流露出一種柔和的情調，當周萍回避、拒絕她，蘩漪的紫色旗袍罩上黑紗以襯托她慘澹、憂鬱的情緒，到最後以黑紫色象徵她的命運的悲慘結局。

在作家筆下，在文字的描寫中，服裝和服飾的色彩、樣式同樣是刻畫人物性格的重要的手段。用服飾的色彩描寫和塑造人物，有很鮮明的視像性和生動性，也更便於運用色彩造型語言體現在銀幕或螢幕上。

我們先看看老舍在文學名著《駱駝祥子》中對虎妞服裝色彩的描述：「……她今天也異樣，不知是電燈照的，還是擦了粉；臉上比平日白了許多；臉上白了些，就掩去好多她的兇氣。嘴唇上的確是抹著點胭脂，使虎妞也帶出些媚氣；祥子看到這裡，覺得非常奇怪，心中更加慌亂，因為平日沒把她當女人看待，驟然看到這紅唇，心中忽然感到點不好意思。她上身穿著件淺綠的綢子小夾襖，下面一條青洋縐肥腿的單褲。綠襖在電燈下閃出些柔軟而微帶淒慘的絲光，因為短小，還露出一點點白褲腰來，使綠色更加明顯素淨。下面的肥黑褲被小風吹得微動，像一些什麼陰森的氣兒，想要擺脫開那賊亮的燈光，而與黑夜連成一氣。祥子不敢再看了，茫然地低下頭去，心中還存著個小小的帶光的綠襖。」

老舍對虎妞服飾的描繪極富於性格色彩，既具體、生動又有造型性。從虎妞裝束的色彩搭配、服裝的樣式、尺寸以及衣料的質感都做了

精心「設計」，為了體現一種媚氣和陰森氣兒。

　　再看看在《紅樓夢》中對王熙鳳的描述：「一語未完，只聽後院中有笑語聲，說：『我來遲了，沒得迎接遠客！』黛玉思忖道：『這些人個個皆斂聲屏氣如此，這來者是誰，這樣放誕無禮？』心下想時，只見一群媳婦丫環擁著一個麗人，從後房進來：這個人打扮與姑娘們不同，彩繡輝煌，恍若神妃仙子，頭上戴著金絲八寶攢珠髻，綰著朝陽五鳳桂珠釵，項上戴著赤金盤螭纓絡圈，身上穿著鏤金百蝶穿花大紅雲緞窄襖，外罩五彩刻絲石青銀鼠褂，下著翡翠撒花洋縐裙；一雙丹鳳三角眼，兩彎柳葉掉梢眉，身量苗條，體格風騷；粉面含春威不露，丹唇未啟笑先聞。」

　　這些文學大師們對人物服裝、裝飾，尤其對服裝的衣料、色彩，就連王熙鳳穿的大紅色雲緞襖的剪裁方法「窄　襖」（從肩部到腋下的寬度要窄）特意作了細微的注明，都是為了刻畫王熙鳳「身量苗條，體格風騷，恍若神妃仙子」的個性特點服務的。

　　文藝作品中，獨具特色和風采的服飾是創造具有鮮明性格特徵和栩栩如生典型人物形象的重要因素。

　　虎妞那件淺綠色露著白褲腰、綢子的小夾襖、洋縐肥腿褲。王熙鳳穿著的那有著蝴蝶圖案的大紅雲緞襖，外披著銀灰色海狸鼠褂子。其他電影中如祥林嫂的那件黑色長棉背心，《聶耳》中熱血女青年鄭雷電那頂紅色貝雷帽，林老闆的那頂灰色呢料羅宋帽等等，這種種服裝和屬於細節之列的背心、帽子，由於符合了時代環境和人物個性，適合人物身份，因而形成了人物造型形象的標誌，並讓觀眾產生難忘的印象。

三、人物情緒的「晴雨表」

　　在影視作品中，發揮服裝造型抒情性功能的另外一方面就是對人物情緒狀態和情感活動，進行準確和直接的描繪。

著名音樂指揮小澤征爾說：「音樂包含快樂、詼諧、憂傷、孤獨等情緒，這如果用語言來表達是很簡單的。但音樂中的情緒不需要用文字來解釋，它能直接進入人們的心靈中去。」

音樂是通過音樂形象作為載體，引發聽眾的感情，進入人們的心靈，體會到某種情緒。

作為服裝造型來講是同樣道理，運用的是不同的載體；服裝在影視作品中是運用色彩、式樣等造型手段這種載體，抒發人物的情緒，達到刻畫人物的目的。在影視作品中，人物的情緒或感情是個很複雜的心理狀態和思維活動，像人們常說的喜、怒、哀、樂等的情緒狀態。中國古代講七情，就有喜、怒、哀、懼、愛、惡、欲七類，實際上在文藝作品中所體現出的會更加微妙而多種情緒狀態。

美術師既然需要通過服裝體現出人物的情緒變化，就應該掌握人物情感在規定情境下的性質和程度。

例如，影片《城南舊事》在「臺灣義地」英子隨母為父親安葬並與宋媽告別這場戲中，要抒發的是一種「哀愁」的情緒、「思念」的情調，從場景空間的晚秋夕陽、枯黃落葉、秋風涼意、墓地的氣氛……英子和英子母親服裝的暗灰和熟褐色調雖不突出，但卻大大強化了色調的沉重感，並統一在這一哀愁情緒的氛圍之中。

在電影《早春二月》中按美術師的「先畫人物服裝，然後帶出道具和景」的創作路子，在服裝設計要與場景氣氛融為一體的原則下，為了烘托人物性格和情緒變化，為女主人公陶嵐特意設計了三條不同色彩的長圍巾，一條暗紅色、一條黑白格的和一條乳白色，在陶嵐第一次出場在陶家的廳堂，陶嵐穿的是當時較時興的一口鐘式旗袍，一件淺色的長馬甲罩在旗袍外，透露出一種當時知識女性的著裝特色，也符合陶嵐的性格特點。三條不同色彩的長圍巾對人物不同的情緒狀態的起伏變化起到烘托和調節作用。例如在「校園梅林」那場戲，江南早春二月天氣，梅花盛開，陶嵐在這場戲中是圍的那條乳白色圍巾，她與肖澗秋在粉紅

色的梅花叢林中穿行，形成一種和諧、柔美的色彩情調，與肖潤秋、陶嵐二人心花怒放的情緒交融在一起。

在陶嵐受婚姻問題困擾，不願與錢正興訂婚那場戲中，她圍了那條黑白相間的圍巾，使人物冷落、壓抑的心情得到貼切的渲染。

以上例子可以看出服裝造型反映人物情緒起伏變化的「晴雨表」的是一種襯托作用，可以採取類比式的或是反襯式的，也可以用呼應式的襯托人物的情緒起伏變化，並進一步勾畫出人物命運的悲歡、離合。

電影《簡愛》（*Jane Eyre*）的美術師圍繞簡愛命運的幾起幾落、情緒狀態的變化，在服裝的式樣、色彩、形象上做了一系列恰當的安排和精心的設計。

簡愛在人生命運歷程中，主要表現在與羅徹斯特（Edward Fairfax Rochester）的相識與相愛，疏遠與親近、孤獨與重逢的關係上。

第一次與羅徹斯特見面是簡愛救了羅徹斯特，對羅產生好感，她與羅的邂逅相遇使簡愛對愛情和未來的幸福充滿希望和憧憬。有一場戲是簡愛在陽光明媚的草地上畫畫，她身著淺藍色帶淡紫色小圖案的長裙，洋溢著青春的氣息，寄託著簡愛對幸福的嚮往。

在舞會那場戲，羅徹斯特請了上流社會的少爺、小姐、名門貴婦們，在珠光寶氣、矯揉造作的色調氣氛中，而唯獨簡愛的服裝是深棕色長裙，白色小翻領，顯得樸素、單純，與眾不同，並形成對比而突出，烘托出她孤傲、獨立的性格。

接下來是簡愛離開羅徹斯特當了教師，在那場簡懷念羅的一場戲中，簡的服裝使觀眾聯想起簡愛初識羅的情景，又是一個春光明媚、綠草如茵、野花遍地的春天，簡愛穿著淡藍色帶小花的長裙，響起了羅徹斯特呼喚簡的畫外音，前後兩場戲產生了有機的呼應。

當簡愛最終又回到了羅徹斯特身邊，在一個金黃色秋日的黃昏，雙目失明的羅徹斯特與簡愛重逢了，羅穿的是深棕色大衣，簡愛同是暖色調的淺棕色花格上衣，飄動著綠色的緞帶；淺棕色帽子。場景空間、自

然景色、服裝、色調全都沐浴在夕陽紅的暖色調中，使人物溫馨的情緒
得到充分的延伸。

四、服裝色彩是影片色彩構成的元素

在前面的章節中，有關造型結構、色彩結構的講述中，重點是確立
影片總的色彩空間結構。

電影和電視劇中人物服裝的色彩是整個作品色彩關係系統中最活
躍、最能動的色塊，它的色彩形狀可以是像「萬綠叢中一點紅」的色彩
斑點；可以是由人物服裝色彩構成畫面的大色塊；也可以是由若干人物
服裝與環境色調配置、勾連起來形成貫串整個作品的色彩線、色彩流、
色彩旋律。

在影視作品中，在造型總譜的色彩結構中就包括：服裝色彩與場景
色彩的關係、人物服裝色彩在劇情發展變化中的色彩變化、劇中人物服
裝色彩的相互關係及在時空延續過程中的變化等等。服裝色彩是形成影
視片色彩節奏變化、旋律起伏的重要元素。

前面的例子中，如《早春二月》中陶嵐的三條不同色彩的圍巾（白
色、紅色、黑白格的）在不同情節、不同色調氣氛中起著重要的烘托、
配置、協調作用，產生不同的含義。

《簡愛》中在簡愛與羅徹斯特的主要四場戲中，人物服裝色彩的冷
與暖、輕與重、亮與暗、素與花與環境、背景色調的關係中產生融合、
對比、呼應、強化的效果，是影片造型結構中重要的因素。

影視作品中的色彩結構是一種色彩關係；是主要人物服裝色彩與其
他色彩元素的關係，是貫穿於影片始終的不斷延續過程中的結構關係，
是一條彩色的線，是一條相互勾連在一起的交織的鏈條。

理論家日丹在談到電影色彩問題講道：「貫穿整個影片的彩色的線
要求密切注意彩色的運動、光的動態、蒙太奇轉換的特殊性質、實景和

內景、佈景和服裝的結合。這些也就決定了為控制彩色而對影片的彩色總譜進行的初步處理，要求在動作發展過程中有一種獨特的彩色節奏。在這種情況下，對每一個場景的彩色處理都應當有機地符合影片總的色調結構。」

影片總的色調結構是由場景色調、服裝色彩、光及彩色的運動等元素構成並形成獨特的彩色節奏。

導演尤特凱維奇在他的專著《導演對位法》中對這一問題作了系統論述。他拍攝的影片《奧賽羅》中把船、手帕、手和服裝作為導演總譜構思中的四種色彩旋律，也就是把場景（船）、道具（手帕）、表演（手）和服裝作為色彩元素的在連貫發展變化的關係來處理的。他重點對主要人物服裝的三種色彩黑、白、紅與情節發展的關係做了有說服力的分析。

影片的導演總譜中的第四、第五、第六個旋律，這是對位的色彩轉換：鮮紅色、黑色、白色……

紅色的主題出現在序幕中，但是還不充分——統帥奧賽羅的紅色軍服被鋼環甲掩蓋著……

在威尼斯，紅色轉移到元老們的長袍上，而在奧賽羅身上它不過像火光一樣留在他肩頭披著的黑色斗篷的襯裡上……它在賽普勒斯愛情結合的第一夜得到淋漓盡致的發展：奧賽羅用紅斗篷裹著苔絲德夢娜以抵擋夜晚的寒氣……

奧賽羅在船倉裡用痙攣的動作從身上扯下這件斗篷，它掉在地板上，展開了，像一窪死水……

紅色再也沒有回到奧賽羅身上，它轉到苔絲德夢娜的絲絨被褥上和愛莉霞的裙衣上，作為她的悲慘死亡的先聲……

只有到末尾，當統帥一動不動地躺在姣美的苔絲德夢娜身邊時，同序幕中一樣，環甲的灰色鋼板又與統帥服上的紅色配合起來……

白色一直伴隨著苔絲德夢娜，但它時而是白裡透出粉紅，時而是白

中帶點淺黃，時而則又含有嫩綠成分……但是點綴奧賽羅的阿拉伯斗篷的則是純粹的白色……

序幕結束時，白色表現在同樣白得耀眼的軍服上，而在序幕裡，這種節日的裝束同奴隸的白色破衣形成如此鮮明的對照……

在結尾，斗篷的白色似乎突出表現著奧賽羅對自己裁判正義性的信心……斗篷的皺襞令人有時聯想起鐵面無私的法官的法衣，有時聯想起遮蓋了臨死的最後一吻的白色殮衣。

在這裡，像鼓聲猛擊一樣，繡著齜牙咧嘴的金色威尼斯獅的深紅色共和國國旗隨風招展……

奧賽羅的威尼斯軍服轉移到苔絲德夢娜招待賽普勒斯人時穿的鑲紅袖管的黑色晚禮服上……然後這顏色在宣誓一場戲裡又回到奧賽羅的黑斗篷上，斗篷上也有一隻威尼斯獅閃著暗淡的金光。

因此，這三種基本色調旋律的合奏表現了悲劇的涵義。

第三節　影視服裝師的工作

電影和電視劇的服裝設計工作從創作原則、造型功能和一般規律性要求來講是一致的、相同的，但是電影或電視劇由於題材不同、容量不同、拍攝週期不同、工作人員配備不同等原因，在不同的劇組服裝設計師所承擔的設計工作量和難易程度相差很大。

現代題材、反映現實生活題材與歷史，特別是遠古歷史題材的影視片、科幻、神話題材或樣式的電視或電影、單本劇與多集、長篇的電視劇其難易程度、特點都會有很大差異。

大型的電影或電視劇的服裝都有專職服裝設計師，如《東周列國‧戰國篇》、《荊軻刺秦王》、《紅樓夢》、《大決戰》、《西遊記》等。更多的影視片的服裝則是由美術師兼任了，美術師對服裝工作的統

籌兼顧是它的設計工作，而服裝的加工、製作、挑選、管理等許多工作仍需設專職的服裝員來完成。

影視服裝師的工作大體上可以歸納為四個方面：即準備、設計、製作、管理。

一、準備

準備工作是服裝設計工作的第一步，是非常重要的案頭工作。

1.分析劇本、掌握劇情

劇本是服裝設計的依據，服裝師的構思和設計離不開對劇本的理解和掌握，因此，必須要在設計的準備階段首先要吃透劇本，掌握劇本，包括文學劇本和分鏡頭劇本或分場景劇本。

首先，要對劇本總的、主要方面做深入理解和全面的把握；掌握主題思想、劇作結構、時代背景、主要的矛盾、衝突、情節等。

應該看到，參加影視劇創作的人對於劇本的理解是有很大差異的，例如對未來影片主題思想這一關鍵性問題的理解和掌握，不同的導演就會有不同的看法，而導演對劇本主題思想的掌握對一個攝製組的成員對劇本的理解和掌握，有決定意義，所以服裝師要與導演交換意見，聽取導演闡述中提出的看法。

設計師對劇本中涉及其他重要方面也應有明確的認識，如時代背景、情節展開的時間、地點、季節、場景環境的氣氛等。

其次，服裝設計師的任務既然是通過服裝造型創造劇中人物的外部形象，那麼對於劇中人做深入、細緻的分析和掌握就是重中之重。

要掌握人物所處的時代環境、所屬的地區和民族，對主要劇中人物的性格特徵要有明細的瞭解，抓住人物性格的特點和豐富性。從人物關係中尋找到人物職業特色、身份特點、獨特的命運、形體特色、形象特

色等。

2.列出劇中人物的服裝表

列出服裝表是服裝師對全劇所有人物的著裝情況所做的一項重要的基礎工作。

服裝表主要應包括這樣幾項內容：

(1)劇中主要人物的著裝情況，即每個人物的服裝配置情況，有幾套服裝、何種式樣、色彩、質料。

(2)每一場戲裡，有哪幾個主要人物，他們的著裝情況、穿哪套服裝。

(3)在每一場景中，人物動作、調度的情況和主要人物服裝的式樣、色彩及數量。

(4)群眾演員在各個場景和每場戲中的著裝要求等等。

服裝表可以一目了然地瞭解在全劇中各個人物著裝情況、在每場戲中人物的著裝情況，統計出全部電影或電視劇服裝數量、類型及樣式等。服裝表又是縱橫交織的統計表使拍攝現場的服裝工作井然有序不致手忙腳亂。按照人物出場的順序把服裝編號也是必要的。

經驗證明，這是一種行之有效的方法。

大型電視連續劇《東周列國‧戰國篇》的服裝設計師在這方面的作法是成功的實例。

3.搜集資料

服裝設計也同樣有必要到生活中去，到圖書館、資料館去搜集有關資料。

服裝設計要以劇本為依據，同時，對劇中所反映的現實生活或歷史上不同時代的生活，對於設計者來講同樣是很重要的設計依據。另外，

設計師是要把劇本中文字的描述變成為造型形象，往往在劇本中對人物的服飾極少涉及，因此，搜集形象資料是非常必要的。

設計歷史題材影視劇的服裝對歷史資料的掌握和佔有就極為重要，沒有資料等於要做無米之炊，是根本不可能設計好的。胡編亂造、不倫不類的設計就是閉門造車的惡果。

搜集資料不可能是唾手可得，特別是遠古歷史生活的資料，更是鳳毛麟角，似考古挖掘一樣，難度很大，但又是必不可少。

資料包括直接的第一手形象資料，服裝實物資料及繪畫、建築、器物等帶有服裝的資料，查閱的歷史形象資料；也包括間接的資料如文字的介紹或從文藝作品中：小說、戲劇等的描寫中作為參考資料。

形象的或文字的資料其用途就是設計的根據和參考，是一種素材，要形成服裝還要靠設計師的想像、構思和創造。

二、服裝圖樣的設計

服裝設計圖是影視作品中劇中人物服飾造型意圖的體現；是進行服裝的剪裁、加工、作效果的根據。

服裝設計圖包括：1.服裝效果圖，或稱示意圖，即服裝的式樣、色彩、質地及特殊效果的設計圖。2.服裝剪裁製作圖，「即通過不同的計算公式，用曲、直、斜、弧等線表示的結構圖」。

服裝效果圖，實際上就是劇中人物的造型設計，體現出人物的性格特徵、時代感、地方或民族特色，還要具有特定人物外部造型的形式感。

設計圖上應畫出服裝色彩的色標或貼上某種材料的樣材，特殊的、非常規的服裝要畫出特殊的剪裁方法和製作、加工效果。需要時有時要加注文字說明。

例如蘇聯電影《亞歷山大‧涅夫斯基》、《依里亞‧穆洛維茲》、《白癡》的服裝設計。（圖7-1、7-2、7-3）

23. Иерей

24. Ливонский рыцарь

圖7-1 電影《亞歷山大‧涅夫斯基》服裝設計

圖7-2　電影《亞歷山大・涅夫斯基》服裝設計

大陸影片《大決戰》、《紅樓夢》等的設計都很成功。電影《邊走邊唱》的設計很有特色。

一部電影或電視劇中的若干劇中人物和在若干場景中的數量眾多的服裝，特別是主要人物的服裝設計方案的確定和落實，美術師應與導演、演員、攝影師共同研究、修改，取得一致意見並通過服裝美術師的設計方案。

「每當你和一個導演合作時，都必須立即弄清他的觀點。你們看過希區考克、喬治‧羅伊‧希爾（George Roy Hill）和約瑟夫‧曼凱維茨（Joseph Leo Mankiewicz）的影片吧？他們三人就截然不同。」「希區考克對那種他稱為引人注目的顏色有一種病態的憎惡，例如穿鮮亮的紫色衣服的女人或穿橙黃色襯衣的男人。除非劇情需要某種顏色，我們一般都採用柔合的顏色，因為他覺得色彩如果不當會轉移觀眾對重要動作場面的注意力。」

希區考克對確定電影服裝色彩的基本原則和正確處理服色與環境色調、場面氣氛的關係是很有道理的。

三、服裝的剪裁、加工和選擇

服裝的剪裁、加工是服裝師傅的任務，美術師的職責大致包括以下幾個方面：

第一，是把設計意圖和特殊效果要求向製作的師傅交代。

第二是從設計要求的角度進行對製作的監製和指導。例如對於主要角色的服裝用料，或找不到合適的色彩，或質感、圖案與設計圖的要求相差很大，就需要用白布來染，特殊效果的則要畫出圖案送印染廠或色織廠去印或染一塊布料，這種情況並非是少見多怪。

有的歷史題材影片的服裝為了達到設計的要求，攝製組組織專人進行印染、製作。

　　例如中義合拍的電影《馬可波羅》為了達到符合時代感的要求，該組的義大利服裝製作部門在承德拍攝現場用專門織造的粗土布，根據色標，染成符合設計要求的大批布料，既有陳舊感、歲月感又與影片整體色調取得和諧的效果。

　　第三，電影或電視劇實際攝製工作中特別是現代題材的電視劇的服裝，除了少量的主要角色的服裝是需要設計剪裁、製作外，大量的、各式各樣的服裝、飾物就需要借、買、租等，服裝員要徵得美術師的意見，必要的情況，美術師、演員、服裝員共同參與下來解決。

　　第四，服裝的加工和作舊。

　　影視服裝包括新做的、購買來的及借來的等等，毫無例外的都要進行必要的加工、作舊的效果處理，這是拍攝的要求，是創造完美銀、螢幕視覺形象的要求，也是影視服裝要達到生活化、自然化、逼真性特點必須做的。

　　作舊、加工、縫、補的方法多種多樣，土辦法可以採取煮、染、洗、腐蝕、刷、磨等辦法，也有用化學物質做效果的，或噴灑各種作舊效果的顏色等等。這是一項很麻煩、費時、費力的手工活，又是直接關係到畫面效果的優劣，不容忽視。

　　例如，戰爭題材的影視劇，或表現戰爭場面的戲，要把軍服、裝備等做出經過炮火、硝煙、破爛的、燒焦的效果，軍服的數量非常大，工作量就很可觀。

　　如前面我們提到的專門為祥林嫂設計、縫製的破舊、帶補丁的黑色長棉背心和林老闆特製的退了色的粗呢羅宋帽，若不進行做舊、褪色、刷出毛邊並補上補丁，而是嶄新的、毛呢料效果，則不但不能成為典型人物的形象特徵，而成為失敗人物形象的典型。

四、服裝的管理

服裝的管理主要是通過條理化、規範化的管理以確保拍攝計畫的完成。

條理化是指面對一部大型的或長篇歷史題材的電影或電視連續劇，數量很大的服裝必須採取編號辦法或按拍攝的順序編訂出管理計畫，或按演員要穿著的服裝及靴、帽、腰帶及其他飾物按套、件編號，使管理工作有條不紊。

條理化和規範化管理還包括在拍攝階段的拍攝現場工作。

CHAPTER 8

技術製作概要

影視技術製作是一種特殊的工藝技術，是影視美術師的造型設計，包括：場景、道具、特技、服裝、化妝等的藝術構思和設計意圖的技術保證。

美術師設計的似「魔方」的、變化多端的影視場景、道具、以「魔術師」自稱為創造劇中人的外部形象特徵而設計的各式各色的服裝和化妝造型以及特殊高超技藝的特技等等都要靠工藝技術的製作才能達到最佳的視覺效果。

在本章中重點是關於場景技術製作的概要，場景空間設計和製作是整個設計任務中主要的、也是工作量最大的製作，更重要的是，它的設計和製作關係到其他設計；是影片或電視劇總體系列設計和製作的基礎和核心。

第一節　技術圖樣

一、影視佈景的製圖原理

在電影或電視劇中，一堂佈景（需要搭建的場景）的設計，美術師除了要運用繪畫技法、造型語言畫出場景的氣氛圖，體現設計者的構思和意圖，還需要運用工程語言，按製作的要求繪製出該堂景施工技術圖樣。技術製作圖是佈景製作、搭建和施工的藍圖，是實現美術師設計意圖和技術要求，達到製作效果的根據和保證。

美術師必須掌握熟練的、規範的製圖方法和技術，繪製出準確、細緻、標準的製作圖樣。

電影佈景製圖是運用畫法幾何的原理，參照建築工程圖樣畫法並結合電影佈景的設計和搭建的需要而制定的製圖方法。

什麼是畫法幾何?即「用投影的方法研究將空間物體準確地、直觀地

在平面上表示出來的幾何規律，以及在平面上進行幾何作圖來解決空間問題的科學稱為畫法幾何。而具體研究運用畫法幾何，結合置景需要的技術規定和知識來進行電影佈景製圖的學科，則為電影佈景製圖學。」

　　何謂投影？投影的概念是從生活中，光線照射物體所產生光影的現象得來的。

　　投影基本上有兩種情況：一種是中心投影，就是由一個投影中心，從中呈放射狀引出投影線，通過物體在一投影面而產生的投影。這種中心投影所產生的投影不能反映物體的實形、實大，因此，不適宜製圖。

　　再一種是平行投影，設投影中心在無限遠的位置，投影線是平行的。投影線上與投影面的關係是垂直的即為正投影，正投影反映物體的實形、實大，製圖是採用正投影畫法。

　　若將一個物體的立體形狀和大小全部反映在平面的圖紙上，就要有三個正投影圖。

　　三面正投影圖的形成，就是「假設將物體懸置在互相垂直的投影面所形成的空間中，用三組分別垂直於三個投影面的平行投影線投影，形成三個正投影圖」。（圖8-1、8-2）

圖8-1　三面正投影圖的形成
（引自《電影佈景製圖》，電影學院教材）

正立投影图

側投影图

高

水平投影图

寬

長

圖8-2　三面正投影圖的展開

　　若將三個視圖表現在一個平面上，即可把上圖的O～Y線分離而展開，使水平投影圖、正立投影圖和側立投影圖展開在一個平面圖紙上，這三個簡單的圖形就是這一長方形物體的基本圖形。

　　從三面正投影圖中就可以得出這一物體的長度、寬度和高度的尺寸及面積。同時，我們還可以從三個視圖得出「三等關係」。即水平投影圖與正立投影圖等長；正立投影與側立投影等高；水平投影圖與側投影圖等寬。

　　這就是電影佈景製圖的基本原理，電影佈圖施工的基本圖紙，如平面圖就是一堂佈景的水平投影圖，它反映這堂景的水平面的結構、尺寸等，電影佈景製作圖中的立面圖就是正立投影圖、側面圖就是側投影圖，可以表現出各分體立面的尺寸、結構、形象以及製作方法等。

　　當然，電影佈景中除了基本的地板，景片外還有各種類型和不同功能的構件和各種形象的景物，形成電影佈景製圖特殊的、具體的繪製方

法，這是《電影佈景製圖學》專門研究講授的。

　　關於各種幾何體和佈景製作圖的具體畫法，本教材不做具體的講解和示範。但是，對電影佈景技術製作圖樣的內容和要求及直接影響到佈景的設計和搭建的重要因素和關係，將分別概述，這將有助於美術設計師在設計、繪製技術圖樣時能切合電影攝製的實際，同時，也可防止在佈景搭製過程中出現不必要的漏洞和「穿幫」。

二、影視佈景技術圖樣的種類和要求

1.平面圖

　　電影佈景平面圖是一堂佈景的水平投影圖。平面圖是用各種圖線和符號反映出佈景在水平方向的面積、尺寸和結構。建築佈景的平面圖實際上是該堂佈景的水平剖視圖，一般的情況下，佈景的平面圖是用一平面沿著窗臺的上部分切去，窗臺以下部份投影成平面圖，因此，平面圖又稱地盤圖。

　　電影佈景主要是建築佈景，但也有非建築類的佈景，如山洞、峽谷及不規則的建築物或幻想空間環境等，也需要畫平面圖。

(1)平面圖的內容

　　①佈景平面的建築結構、面積、總體佈局、構件尺寸。

　　②主要大道具的位置。

　　③佈景在攝影棚內的位置，與佈景有關的如單片、佈景與天片的距離、幻燈的位置等。

　　④佈景搭建方法，如有改建、套搭、拼接等方式在平面圖中應注明。

　　⑤標明主要拍攝角度、最大拍攝範圍和特殊的攝影機運動拍攝路線以及演員動作的路線。

(2)平面圖的作用和要求

①平面圖為研究和確定場面調度提供基礎和條件。

影視場面調度包括了人物的位置、動作、行動路線和鏡頭的調度與各種拍攝方式、景別、運動等等都離不開場景的平面佈局。佈景平面結構和若干空間的結構關係要為場面調度提供必要的條件和基礎。

在平面圖中還要探討安排「動作支點」，支點通常是指演員在場景中所接觸的某些景的局部或道具的地點和位置，合理和恰當的動作支點的安排可使演員動作有充分發揮的自由空間，對完成動作有所依託。

②佈景平面圖是搭建佈景和加工的施工藍圖。

平面圖包括棚內佈景及外景加工、場地外景等搭建的各種場景的平面圖。是置景各部門、木工、漆工、瓦工以及道具等進行製作的依據，並據此來制定施工計畫、做預算以及安排工期等。平面圖也是繪景、特技、道具等部門工作的依據。

③平面圖要提供有機的、多變的、層次豐富的平面結構，為攝影取得多種角度和有表現力的銀螢幕畫面效果創造條件。

平面圖要考慮並符合鏡頭光學特性、角度、種類等的特殊限制來設計和安排平面結構。

④棚內佈景的平面圖應包括攝影棚的合理使用，提出「一棚多景」、「一景多用」的使用方案，如套搭、拼接、改建、借用等。

⑤場景平面圖是研究分鏡頭的基礎條件，是照明、錄音等部門安排布光方案和錄音工作的根據。

⑥場景平面圖要與場景氣氛圖統一，作為技術圖紙必須做到準確、規範。（參見**圖5-21**）

2.製作圖

佈景的製作圖也稱立面圖，它是一堂佈景各立面和局部分解的正立投影圖。

(1)製作圖的內容

　　①一堂佈景的製作圖是構成這一佈景的各個立面體的牆壁和各局部的圖樣。如作為牆壁的景片、臺階、柱子、隔斷、山石等等的尺寸、面積、結構、形象、材料、表面效果及特殊要求等等。

　　②根據佈景的結構應畫出數量不等的分體立面圖和場景立面的內視圖或外視圖。

　　一堂景是由若干個立面體構成，如一個由三面牆構成的單體空間，就要畫出正立面和兩個側立面的立面圖。如有的大型套層佈景或組合式的佈景就有許多個立面，因而就要分別畫出不同方向的、多層的立面正投影圖。

　　此外，建築佈景有室內景和室外景，室內景的立面圖叫做內視圖、室外景的立面圖稱外視圖，從佈景的牆面來講就有單面牆和雙面牆的區別，根據拍攝的需要畫出內視圖或外視圖。

　　③電影佈景的棚內景、場地外景等等不同方式的景在製作、搭建方法、表面效果及材料製作的要求上千差萬別，因此，不僅要以製圖方法畫出準確、規範的立面圖，而且應畫出不同效果和要求的示意，需要的話可以畫出彩色效果，如牆面的磚、石、泥、圓木、竹排、草等效果及其他景的特殊要求，如山洞石壁、火燒、水浸、坍塌等效果。

(2)製作圖的作用和要求

　　①場景的立面圖是直接體現單元場景的內視或外視造型形象；體現出劇本要求的符合場景造型設計，具有時代色彩、地方特色和建築樣式、風格的立面效果。

　　②瞭解在場景中場面調度的內容，充分估計鏡頭的角度、位置、種類、拍攝和透視效果，準確設計立面景片的高度、長度和範圍。

　　③在確定牆面（景片）的長度和高度及組裝結構時要盡可能利用所在電影製片廠置景場所標準的和規格的景片、備件及其他構件，以利於提高置景品質，加快搭景速度、節約成本，使置景規範化。

平面和製作圖參看電影《霸王別姬》的法庭、電影《紅樓夢》的榮國府賈母院垂花門設計圖（美術師楊占家）和電視劇《三國演義》的銅雀台的設計（美術師何寶通、邱旭）。（圖8-3、8-4、8-5，參見圖5-20、5-21）

3.細部圖

細部圖又稱詳圖，是製作圖的一種。

細部圖指佈景或道具的某些局部，例如隔斷、門窗的紋樣、圖案、柱頭、樓梯欄杆等等，因其形象、結構複雜而且尺寸很細小，就要畫出細部圖。

細部圖即可採用縮小比例畫成詳圖，如可用1:2、1:5，有的甚至採用1:1即原大就可以照圖放線製作。（圖8-6、8-7）

圖8-3　《紅樓夢》榮國府賈母院垂花門

圖8-4　《紅樓夢》榮國府賈政院垂花門

圖8-5　電視劇《三國演義》銅雀台場景製作圖，何寶通設計

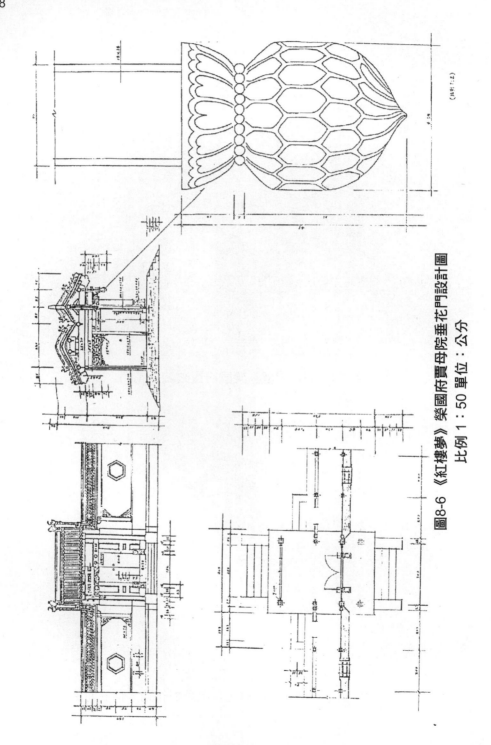

圖8-6 《紅樓夢》榮國府賈母院垂花門設計圖
比例 1：50 單位：公分

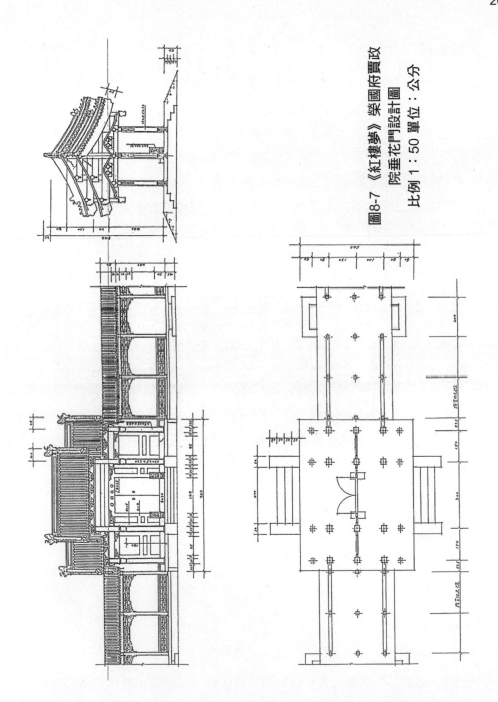

圖8-7 《紅樓夢》榮國府賈政
院垂花門設計圖
比例 1：50 單位：公分

4.剖面圖

佈景的剖面圖是表現佈景或道具的內部結構，例如建築、道具的垂直方向或水平方向的剖面情況。

對於一堂佈景的垂直方向的剖面圖，就是該堂景內部若干個立面的投影圖，如中式房屋的佈景內的隔扇門、落地罩或分隔套層空間的牆壁等就需要剖面圖來表示。因此，剖面圖是對立面圖的補充。

除了以上的基本圖紙之外，有必要的可畫輔助性的圖樣，可以使其他部門對結構複雜的景有立體的、整體的概念，如鳥瞰圖、軸測圖等。參看電影《白求恩大夫》中模範醫院的軸測圖。（圖8-8）

圖8-8　電影《白求恩大夫》模範醫院場景軸，測圖韓尚義、王硯縉設計

第二節　影視佈景的組裝

一、影響佈景設計和搭建的若干因素

　　影視佈景從設計到搭建並最終體現在銀螢幕上是一個從平面（設計圖）立體（佈景空間）—平面（銀幕畫面）特殊的設計和製作過程。這一創作特點是區別於其他形式的造型設計的重要特徵。

　　影視佈景設計從繪製的二維平面的圖樣到搭製，形成立體空間的佈景，通過攝影機根據分鏡頭劇本的拍攝、剪接、後期製作等最後放映在銀幕或螢幕上，銀螢幕的視聽形象即畫面造型是電影佈景呈現給觀眾的最後形態。也就是說觀眾是看不到美術師設計、繪製的圖樣，也看不到在棚內或在場地上搭的景和陳設的道具，看到的是鏡頭畫面裡佈景、道具、服裝等的形象，一種通過鏡頭這一特殊媒介體現在銀螢幕上的影像。

　　「在設計電影佈景時，情況更加複雜。美術師在畫佈景透視草圖時應當想像出佈景將以什麼樣的狀態在膠片上和以後再現在銀幕上。膠片上的畫面尺寸是有標準的，而氣氛圖上的畫幅比例的包容範圍應和電影畫面的標準尺寸成比例。」

　　這裡提出了兩個問題，其一是「想像」的重要性問題，即在進行案頭設計時要估計和考慮到將來的銀幕或螢幕畫面效果。其二，是設計圖及製作圖的包容範圍要與銀幕、螢幕畫面的畫幅比例相一致，否則會事與願違。

　　影視美術設計必須考慮到影響佈景設計、搭建和製作的因素，這些因素與佈景的空間、面積、高低、寬窄、長短的尺寸等的確定有制約關係。

1.鏡頭畫面透視與佈景的關係

　　在一般繪畫中透視學規律和法則是以人的眼睛為基本出發點，如一幅畫的構圖、線條的方向、長短變化、前、中、遠景的關係都與視點分不開。

　　在拍攝電影或電視時，鏡頭代替了人的眼睛，攝影機鏡頭的不同種類、景別、畫幅比例、運動等等所形成的取景範圍、透視效果有很大差異，對佈景的設計和搭建有很大影響。

　　這種差異主要表現在：①面對同一景物，鏡頭畫面透視效果和包容範圍與人眼看到的效果與範圍有差異。②不同鏡頭種類、不同景別、不同畫幅比例之間有明顯差異。③攝影機在運動過程中拍攝的景在畫面中的變化、變型與佈景的設計和製作上的關係等。

　　不難看出，攝影機鏡頭是左右電影畫面透視效果和範圍的關鍵性因素，因此，我們應瞭解一下各種鏡頭的種類和電影畫面透視的作用。

(1)鏡頭的種類和特點

　　一般攝影機的鏡頭種類分為標準鏡頭（也可稱正常鏡頭）、廣角鏡頭、窄角鏡頭，劃分鏡頭，種類的依據是焦距，即指從鏡頭光學中心到膠片平面的距離。如焦距為35公釐（mm）的鏡頭即為35鏡頭、焦距為25公釐即為25鏡頭，以此類推。每個鏡頭都有垂直角和水平角，一部影片中鏡頭畫面的畫幅比例是固定的，如普通銀幕畫面的比例是1:1.375（即16公釐×22公釐）。

　　由於不同種類的鏡頭的焦距不同，鏡頭成像角度大小就不同。

　　根據透視學理論經實際試驗得知，人的視野在頭不轉動的情況下，是一個立體角，即由一個水平角和一個垂直角構成，其斷面的形狀是一個橫向的橢圓形。人在不轉動頭部，僅利用眼睛能把物件細部都看清楚的視野最大角度為90°，最佳水平視角為35°～40°左右。以電影鏡頭的35鏡頭為例，其水平角為35°、垂直角為25.7°。因此一般把35mm左右焦距

的鏡頭如32mm、40mm鏡頭定為標準鏡頭也可稱為正常鏡頭。

　　下面把標準鏡頭、廣角鏡頭、窄角鏡頭各三種分別按水平角和垂直角加以比較。（表8-1）

表8-1　不同種類鏡頭的水平角和垂直角引自《電影鏡頭畫面透視》

鏡頭種類	度數	水平角	垂直角
廣角鏡頭	24mm	49.3°	36.9°
	25mm	47.5°	35.5
	28mm	42.9°	31.9°
正常鏡頭	32mm	37.9°	28.1°
	35mm	35°2	5.7°
	40mm	30.8°	22.7°
窄角鏡頭	50mm	25°	18.3°
	60mm	20.8°	15.2°
	100mm	12.6°	9.1°

　　從表8-1簡表所列情況可以瞭解到三種不同種類的鏡頭在空間環境的包容範圍、透視效果以及拍攝距離等方面有明顯的區別。

　　①不同的鏡頭通過同一前景拍攝同一場景空間，廣角鏡頭的畫面後景透視感、縱深感強，包容範圍大。而標準鏡頭和窄角鏡頭拍攝的畫面效果則相反。（圖8-9、8-10、8-11）圖8-9是F25廣角鏡頭的效果，圖8-10是F60窄角鏡頭，拍攝的效果。

　　②用不同鏡頭在同一地點，拍攝同一景物，廣角鏡頭比窄角鏡頭或普通（標準）鏡頭拍攝取得畫面其包容範圍大。（圖8-12、8-13、8-14）

　　圖8-12是用F25鏡頭拍攝室內空間的包容範圍，而圖8-13則是用F60鏡頭拍到的僅是房間的窗。

　　③面對同一景物、同一取景範圍，用不同鏡頭拍攝，所需要的距離

圖8-9　F25鏡頭拍攝的畫面效果

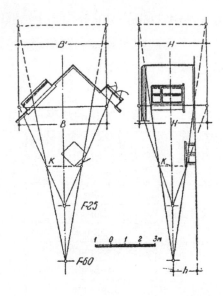

圖8-10　為F60鏡頭的效果圖

圖8-11　用F25和F60公釐鏡頭
　　　　拍攝同一房間和同一前
　　　　景時，所獲得的透視構
　　　　成。

圖8-12　用廣角F25拍攝所取得的
　　　　畫面包容範圍

圖8-13　用F60鏡頭拍攝取得的畫
　　　　面包容範圍

不同，廣角鏡頭需要的距離短，焦距越長的鏡頭所需的距離越長。

(2)鏡頭畫面透視與佈景製作的關係

　　首先，掌握了鏡頭的種類可以預先瞭解佈景在鏡頭畫面中的拍攝範圍和透視效果。

　　有了鏡頭畫面透視的概念和畫法就可以準確地預測佈景在特定鏡頭拍攝情況下，它的規模、高低、面積、範圍和在未來銀幕和螢幕畫面上的效果，也就是說一堂景的上下、左右能帶到多少，做到心中有數、避免浪費或穿幫。

　　其次，從設計到搭景成型可以

圖8-14　用F25和F60公釐鏡頭在用一位置拍攝同一房間所取得的畫面包容範圍

通過鏡頭畫面透視的畫法，較準確和實際地掌握搭景的效果。

　　在實際的設計工作中，最難掌握的技術往往是在從平面的設計圖紙到立體空間中佈景效果的把握程度和估計上，具體講即搭出來的景在尺寸、面積、高低、空間層次與設計的構思是否一致。老的技師往往是憑經驗來估計，如果運用鏡頭畫面透視的原理和方法在圖樣上就能使搭的景達到預期的效果。

　　第三，鏡頭畫面透視的原理和畫法對特技鏡頭的各種合成，如模型合成、玻璃合成、透鏡合成、繪畫合成等等有更直接和重要的作用，是準確掌握和確定各種合成線的技術和操作的前提。

2.銀幕畫幅比例與佈景的關係

　　銀幕或螢幕畫面的形象是影視藝術最終的外化形式。美術師在設計、搭建佈景並形成場景空間形象的創作必然要根據銀幕和螢幕畫面的

畫幅比例來進行。

畫幅比例是指銀幕畫面的高度和寬度的比例。（普通銀幕的畫幅比例為1:1.375；寬銀幕的畫幅比例為1:2.35；遮幅畫面畫幅比例為1:1.66、1:1.85等。）

一部影片採取何種電影畫面是固定的，畫面的畫幅比例與美術師創作的關係是直接而密切的，不僅僅是關係到鏡頭畫面的設計和繪製；關係到銀幕和螢幕畫面的構圖、色調及造型風格，而且對於佈景的造型、設計、搭建以及佈景的規模、高低、寬窄、尺寸等都會有不同的要求。

下面就以普通銀幕畫面和寬銀幕畫面與佈景的關係做一比較。

其一，從兩種不同寬窄的畫幅比例的視覺包容範圍來比較。

普通銀幕的畫幅比例基本上是處在水平視角35°至40°左右的範圍內，也就是說在最佳視角的範圍內，即人的兩眼所看到物件的寬和高（水平和垂直）立體視角的中間部份。而寬銀幕則相當於兩眼大約以120°～130°的視角看到的銀幕畫面，寬銀幕畫面更符合人的雙眼橫向的廣闊及無障礙的觀察特點，但是人眼看到的寬銀幕畫面在視野範圍之內左右邊框的圖像是模糊的。

其二，兩種畫面畫幅比例有很大差異，寬銀幕與普通銀幕畫面的畫幅在高度相同的情況下，寬銀幕畫面比普通銀幕畫面要寬出近一倍，相當於一個搖鏡頭。顯而易見，從畫幅比例關係來講，突出地感到是寬銀幕畫面的高度不夠。正如法國導演雷乃·克雷爾說：「寬銀幕的高度很不夠!」

針對這種由於畫幅比例給美術師設計帶來的問題，可以採取相應的輔助辦法，從佈景結構、高度尺寸以及組織空間等技術上加以解決。

電影《西安事變》在寬銀幕影片佈景設計上做了有新意的處理。採取了：「(1)增大佈景的平面的尺寸（特別是增加與圖景平面成垂直或近乎垂直方向的尺寸）。(2)在真實允許的情況下，可輔助以降低佈景縱深地板平面高度的方法解決。內景天花板（頂棚結構）的展露對於內景

的真實性是很重要的，因為它表現出三度立體空間的環境面貌。否則的話，如果只表現了四周立面的牆片，電影佈景就立即顯得虛假，這是要設法充分表現佈景高度的基本出發點。」

這是利用室內空間的高寬比例關係彌補高度感不夠的成功一例。

另外，對佈景平面佈局、結構形式和對景的尺寸、距離的合理安排都會調整因為不同畫幅比例帶來的局限性。

例如電影佈景呈米字形、十字型等的結構形式是普通銀幕畫面，鏡頭多角度拍攝和調度的最佳方案。

為了適應寬銀幕鏡頭拍攝，可以採取T字形（或稱丁字形）或『字形結構，或在前景合理佈置鄰近的建築物，都可以使佈景結構適應寬銀幕鏡頭的要求並取得良好的效果。

「在平面設計時，如果說橫線是佈景結構的基礎線，那麼縱線可以說是佈景的生命線。丁字形結構是寬銀幕佈景（包括外景、內景及實景）設計的基本結構形式；根據劇作要求及造型處理的不同，可以由它演變出多種多樣的富於縱深層次的佈景結構來。」

3.攝影棚搭景的條件與佈景的關係

電影或電視劇的場景構成方式是多種多樣的，棚內佈景是其中主要的一種方式。

攝影棚的條件包括：棚的面積，長、寬的比例、高度，可供搭景使用的面積等等。

攝影棚的大小沒有統一規定，大小差別很大，按一般常規大致可以分為幾種棚的面積。小型攝影棚三百五十平方米以內，中型棚七百平方米以內，大型棚一千兩百平方米以內，特大棚在一千兩百平方米以上不等。例如北影的四號特大棚是一千六百平方米左右，一號棚六百四十平方米左右等等。

美術師在攝影棚搭景必須考慮的條件包括這樣幾個方面：

(1)可以供搭建佈景使用的面積，即除去圍繞棚內牆四周的天片的位置和天片與佈景之間應空出的距離，例如特大棚可以用做搭景及拍攝工作的使用面積是九百多平方米。

美術師在棚內搭景要考慮的條件，除了棚的面積外還要計算所搭佈景的占地面積，若是同時搭建幾堂佈景，或是搭建一堂大的景則要根據景的平面結構，合理安排佈景在棚內的位置和佈局。

(2)攝影棚內搭景，要解決和處理好佈景的背景。例如室內景的門外、窗外的天空和遠景，或是室外景遠處的自然景、天空等所採取的解決辦法如天片的噴繪、單片的繪製、幻燈的利用或其他背景合成的方法等都應以達到自然、真實的效果，以增加層次感、距離感、透視感為出發點。

(3)考慮到佈景內道具陳設的位置和演員調度的範圍，即表演區的安排。要考慮到攝影、照明、錄音和導演的工作及活動範圍，即工作區的安排。

(4)為了達到一棚多景、一景多用並能提高搭景、置景調度的效率，縮短佔用攝影棚的時間，節約成本並能取得預期的設計效果，美術師與置景技師可以採取巧思、巧幹的辦法，如可以採用：借景、改景、接景、套景、拼景等辦法，達到事半功倍的效果。

二、影視佈景的組裝方法

影視佈景的置景或稱裝置，基本上是採取組裝或裝配的方法來搭建的。影視佈景「似魔術方塊」、像積木式的千變萬化的特點，給美術師和置景技師在佈景組裝和搭建上施展才能提供了廣闊天地。

需要搭建的影視佈景，根據影片或電影劇在題材、內容和劇情發生的年代、時代背景以及拍攝期限、經費等其他條件的不同要求和限制，其規模、面積、大小、尺寸和難易程度相差非常大，例如，可以在攝影

棚內搭小茅草屋或搭二十至三十平方米左右閣樓屋的一角，也可以在棚
內搭建八百平方米以上大型棚內佈景，在場地外景更可以搭建連綿數個
建築物、佔地數千平方米的，包括部分室內景和特技合成佈景的綜合性
場景。例如：美國影片《大班》在廣東番禺市郊搭建了表現清末年間沙
面地區的大型場地外景包括城牆、城門、門樓、若干棟樓房及碼頭等景
物佔地八千平方米左右的場地景。又例如影片《大轉折》（八一電影
製片廠一九九五年攝製）在河北省懷來的臥牛山搭建了魯西南村莊綜合
景。在一篇介紹該場景的文章中寫道：「以劉鄧指揮部為中心搭建了三
條斜街，挖了兩個池塘，搭了一個小橋，同時搭建陳再道指揮部院與魯
西南軍區指揮部院。以敵軍宋瑞珂指揮部為中心，搭了一條八十米長的
商業街，在一間破舊平房上重建起二層小樓——宋瑞珂指揮部，同時搭
了一道六百五十多米長的週邊城牆。城樓搭了兩個，相連的城牆虛虛實
實約有一千米；雕堡修了一百多個；鐵絲網建了兩百多米；挖了一千多
米長、深寬達六至八米的護城河。同時還挖兩萬五千多米長的塹壕，修
了上百個隱蔽部。」

　　從以上的實例中可以瞭解到影視佈景除了其規模大小、空間變化及
難易程度等因素外，其構造特點和類型也是大相逕庭的，都會關係到場
景的組裝方法。

1.影視佈景的構造類型

　　影視佈景的構造類型大致可以分為如下幾種：

　　(1)可以拆卸的、反覆使用的佈景。

　　是指常規的或一般類型的佈景或常用的佈景組合。如客廳類、餐廳
類、中式房屋的堂屋類、耳房類及佛堂、戲臺等。這種不同類型的佈景
既可經稍加修理或做局部改動即可全盤反覆使用，有的製片廠按這種佈
景的系列、類型編號以備在不同影視劇中使用。

　　(2)分解式佈景，即採用標準的佈景構件裝配而成的佈景。這是搭建

棚內佈景及場地佈景的主要構造形式。

(3)固定的永久性的佈景，這種佈景主要指在專用影視製作場地搭建的用真材實料搭蓋的永久性的佈景，實際上完全是一座座建築物。這種場景往往從經濟效益的目的出發，不僅可以供拍攝影視劇反覆使用，又可以兼作參觀、觀光的景點。

例如在涿州影視基地搭建的銅雀台、城門、蜀街等等。無錫、橫店等等拍攝基地的永久性場地和室內佈景。

(4)其他非常規的、臨時性構築佈景，也有稱做「板材佈景」、「有骨架的佈景」等。

例如夯土草房頂的佈景、用圓木搭建的木屋或南方干欄式木架結構的佈景等。

在電影或電視劇製作中前兩種佈景構造類型是使用的最多、最常用的佈景，約佔需要搭建佈景的90%以上。

2.影視佈景的若干組裝方法

(1)一般的方法

按照正規的電影佈景製作和搭建程序，美術師對每堂要搭建的佈景首先要設計出一套佈景設計圖並提出一份對佈景製作、搭建及最後效果要求的說明書，是一套「檔」，經導演、攝影師、製片主任簽字通過，送交置景部門去製作並搭景。

跟在下一階段的工作是施工、搭建佈景，就是說將採用什麼方法組裝、如何構築這堂佈景。按照規範化的程序，對於規模較大或重點的大型佈景則需要有「佈景施工設計」。俄羅斯各大電影製片廠都不僅僅有佈景、置景工作場所，還都設立專職的「佈景建築設計室」，在室內工作的主要是建築師、繪圖員，其主要任務是對佈景建築結構和部件細節進行把關並做施工的設計，其中一項重要工作是在美術師和置景技師與建築部門共同參與下確定佈景的組裝方法。

　　例如莫斯科電影製片廠的佈景建築室在搭景施工設計的過程中，可以分成下列幾項主要工作：

　　「①對單獨搭建的佈景，決定最後的建築構成，同時要考慮到生產上的一切要求，特別是聲學方面的要求；

　　②對成批的可供改建的佈景進行選擇和作建築處理；

　　③對於採用按比例縮小的模型或透視壓縮的模型以及有著半浮雕的模型所進行的透視合成並作細緻的建築處理；

　　④擬製佈景的建築裝飾分片圖；

　　⑤編制特殊構件、配件和道具的施工圖；

　　⑥繪製建築樣板；

　　⑦擬訂採購工作和置景裝飾工作的詳細說明（一覽表）。

　　以上的施工設計工作，都是在影片美術師的參加下，由製片廠的佈景建築室來完成的。」

　　以上所列的幾個方面，基本包括了一堂佈景一般的組裝和施工方法。

　　各製片廠對於搭景和施工的組裝方法是非常重視的，是由美術師和置景技師共同研究確定，有的製片廠更根據多年搭景實踐經驗總結出一套行之有效的作法，如上海電影製片廠提出的「八字工作法」，並編入生產管理工作綱要中，「八字法」即：思、真、動、巧、美、借、接、套。八字法歸納了電影佈景從設計創作到技術製作等方面的要求。其他電影製片廠也都有更具創意的具體作法。

　　影視佈景的組裝方法是美術師和置景技師根據電影和電視劇總體造型構思和場景設計的意圖並考慮到合理利用場地、縮短工期、節約經費等因素，提出靈活多變、一棚多景、一景多用的方案。影視佈景除了一般的組裝方法之外，還有如下若干種：

(2)改景

「改景」即改建佈景的方法，是指通過對已搭的佈景或對實景的改建或加工，達到變更環境氣氛、改變環境和建築風格特徵，使佈景一景多用的設計和搭建方法。這是一種最普遍而常用的方法。

改景有多種形式，如：一種可以基本保留了原佈景的平面結構、佈局，在原框架的基礎上改用另外一種式樣的門、窗、欄杆、廊柱等，或改變牆面的裝飾風格、顏色和表面效果，達到改變環境特徵和氣氛的目的。第二種形式可以在原佈景的基礎上，從結構、尺寸以及裝飾上做局部變換，增加、擴大或縮小佈景的範圍，或搭建必要的前景等達到利用和改景的目的。如為拍攝電影《駱駝祥子》在北影場地搭建了「西四一條街」場地佈景，在此基礎上，許多影片通過改頭換面，延長街道、改變商店招牌增加鋪面等改建，從一條街擴展成幾條到十幾條街，拍攝了數百部影片，如《垂簾聽政》中殺肅順的菜市口刑場、《霸王別姬》中戲班子的四合院、戲園子外景等等都是在原佈景的基礎上的改建，體現了不同時代的環境特徵。

第三種還可以利用原佈景的構件結構如牆壁、門、窗、柱等作基礎，重新組裝成若干規模不同的場景，這種改建必須是建築風格、樣式基本相同，可以達到事半功倍的效果。

改景、改建佈景是普遍實用的，「首先可以廣泛地利用改建的方法來處理某部影片中在建築風格上相近似的佈景，這樣可以用同樣的費用顯示出為數更多的各種表演場面。因此，許多美術師和建築師主張在草圖設計中就應用改建的方法，這樣可以使下一步的工作簡化，也可以把屬於不同影片的佈景加以改建」。

蘇聯影片《海軍上將烏沙闊夫》中「麥肯齊宮」佈景「一改三」的設計和搭建是個很成功的例子。該影片中的「波將金的辦公室」、「波將金家的客廳」和「波將金在亞瑟的客廳」三堂佈景，全是在原「麥肯齊宮殿」佈景的基礎上改建的。（圖8-15、8-16）「波將金辦公室」

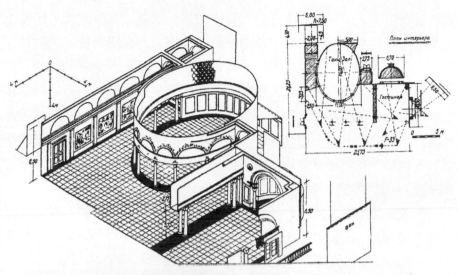

圖8-15　電影《海軍上將烏沙闊夫》麥肯齊宮大型佈景設計圖
總美術師：申蓋拉依建築師：波良斯基

圖8-16　電影《海軍上將烏沙闊夫》「波將金辦公室」、「客廳」、「走
廊」在麥肯齊宮基礎上的改景方案

佈景是利用了「麥肯齊宮殿」中大舞廳的部份牆壁。在改建時，牆壁上的門、窗孔是利用兩個也是從基礎佈景中借用來的靠牆的柱子來改變形狀的。外加的側面牆壁，是採用「麥肯齊宮殿」中宮門走廊的側壁，只是把門改成了窗洞，而後面的牆壁則是利用了基礎佈景中的一扇門重新安裝搭成的。在處理「波將金在亞瑟的客廳」時，也是採用了同樣的改建法。……曾利用「麥肯齊宮殿」中小禮堂的半圓形室，作為佈景的後部；改建時，在半圓形室的當中增加了一扇門，此門在風格上跟「麥肯齊宮殿」中的門迥然不同。

配置在半圓形室前面的半圓形柱廊，像牆壁和側面的門一樣，也是利用「麥肯齊宮殿」中的配件裝配的。由於在拍攝基礎佈景時，這些部件只出現在後景和側景，所以給觀眾的印象似乎是一堂新的佈景。

從以上例子完全可以看出改建是可以廣泛利用；是影視佈景組裝的主要方法之一。用此方法可以減低30％～40％的成本費用。

另外，在實景加工的場景中，採用改變牆壁色彩和裝飾風格、更換道具並改變佈置的方式、搭建前景等辦法，同樣可以達到改景的目的。

例如電影《重慶談判》中國民黨軍委會會議廳是利用一舊式的大辦公廳改建而成，景的結構呈丁字形，由大小兩個空間組成，在拍「軍委會議廳」和「美軍駐華代辦處」是在大廳，巨幅軍事地圖佔了一面牆、兩面側牆上懸掛著國民黨旗和總理遺訓等是一派高級會議廳的氣氛。拍美軍代辦處把地圖撤掉改建為西式壁爐，掛上美軍標誌性圖案、美國旗以及擺上軍用電臺、收音機、飛機、軍艦模型等等，在拍大廳的戲時以小廳為後景。在小廳裡佈置了「蔣介石會客廳」、「談判廳」、「中式餐廳」等是採取更換道具、改換窗簾或利用大廳做後景、或大小廳做同一場景運用並搭建了百寶格改變牆壁和門窗色彩，充分利用原場景的基本結構一景改六景，使不同的場景產生不同地點的變化。

(3)套景

套景即套搭景，是指美術師把兩堂以上占地面積大小不同的佈景搭

在一個攝影棚內的，合理、巧妙地利用空間的佈景組裝方法。就似俄羅斯的民間玩具「馬特路什卡」套娃娃，在一個大木娃娃裡套裝了從中到小六個娃娃。這是一種巧思、巧幹的佈景組裝方法。

影片《南征北戰》（彩色）中解放軍指揮部是設計在一座廟宇的大殿內，在攝影棚內搭景，在該堂佈景裡又搭了另外一堂小型佈景，郭大娘家。門、窗外的山區農村襯景，兩堂景可以共同利用，先拍郭大娘家的戲，拍完後，景拆掉就可以立即進行「指揮部」場景的拍攝。有效地利用所佔用攝影棚的面積，節約開支，縮短拍攝週期。

這種套搭在一起的景，其建築的風格和樣式可以是相同類型的，這樣可以作為後景相互利用，也可以是完全不同類型的建築。

從以上例子可以明顯看出，套搭景主要在於科學的、按計畫而巧妙地利用空間為主要目的，因此，要求合理地安排佈景的平面佈局，準確掌握拍攝時間和順序並考慮到場面調度和採用多種攝影表現手段的可能性以及照明、錄音等條件，以達到預期的藝術效果。（圖8-17）

圖8-17　套搭景示意圖

(4)借景

借景是影視佈景的設計和組裝上常用的方法之一。在一個場地或攝影棚內搭建兩堂或兩堂以上相互之間可以借用的場景，或在實景中搭建一部份佈景，使實景與佈景在拍攝中相互襯托、借用，起到擴大空間範圍，一景多用的作用。

借景必須保持環境的真實性；符合美術師對影片造型的總體構思，在建築風格、式樣、年代屬於同一類型，合情合理，又能使場景富於層次變化。

從影視設計構思的意義上講，借景、景的相互襯托是非常重要的技巧。

中國的園林藝術就很講究借景。「夫借景，園林之最要者也，如遠借、鄰借、仰借、俯借、應時而借，然物情所逗，目覽心期，似意在筆先，庶幾描寫之盡哉。」以上是明代園藝家計成在《園冶》一書中對借景的論述。

我們來到蘇州的園林或到北京的頤和園都可領會到中國園林藝術中借景的妙處，常利用女兒牆的漏窗、透空的花牆、圓洞門、遊人沿著曲折的小橋、移步換景、曲徑通幽、借來隔牆的竹枝、芭蕉，充滿詩情畫意。

影視美術師要巧妙地運用借景的手法，使景有層次變化，有縱深，高低起伏，曲折多姿，拍攝室內景可以借到室外的庭園、自然景色和時代氣氛、社會景象；拍室外景也可以借室內或庭院的氣氛和縱深層次。「借」也是一種襯托手法，借室外景襯托室內景，借亮襯暗、借暗襯明等等都是一種行之有效的處理場景空間關係和佈景組裝的手法。

電影《枯木逢春》中的「血防站」佈景、《鄰居》中「筒子樓道」場景、《傷逝》中「吉兆胡同院落」等等都充分運用了借景的手法，都是很出色的大型、組合式佈景設計。（圖8-18、8-19）

《枯木逢春》中血防站這堂景借鑒了園林建築佈局中借景的手法，

圖8-18　電影《枯木逢春》血防站場景設計圖，韓尚義設計

圖8-19　血防站平面圖

結合血防站特點和拍攝需要,把血防站場景的南北面設計成病房和辦公室,東面是矮牆和花窗洞,西面是重點拍攝區,有外走廊、內走廊,通過八角門可以到小天井,穿過小竹林可到花壇……使房與房之間、內外走廊之間、院子與小天井之間相互之間可以襯托,相互「借」用產生移步換景,使景有層次、有節奏變化。在拍攝男女主人公苦妹子與方冬哥相隔十年相見那場戲,使人物關係那種若即若離、若隱若現的效果得到滿意的體現。

另外,處理場景結構和關係上還可以採用拼、接、擋等等方法,起到既變化又統一,一變應萬變的作用。

(5)接景

接景是指在影視場景的設計、組裝、搭建中把不同地點、不同類型和不同形態的景拼接、組裝在一起的方法。

從影視場景設計總的要求和設計手法來說就是一種「接」的藝術,是組接的藝術,即我們常講的「電影場景是一種蒙太奇場景」。特點就是「真真假假」、「東拼西湊」、「移花接木」。「接」是一種組接、銜接、拼接,即根據美術師總體造型構思,確定了單元場景的設計方案,在場景的組合、構成上可以採取實景與佈景、實景與場地佈景、不同地點的外景加工與棚內佈景、實景、佈景與特技合成景的組合等等。

這種種的組合方法全是通過鏡頭拍攝,最後在銀幕或螢幕上形成完美的藝術形象。美術設計和置景技師、各種能工巧匠的通力創造要使場景形象做到天衣無縫,接的要不露破綻。

在實際的影視劇拍攝中接景是普遍的、家常便飯。

例如一九七〇年北影拍的電影《萬里征途》是反映長途客運汽車司機生活的內容,片中有一重要場景即車場的調度室。車場是在安徽某縣城選的外景,但其調度室的位置和內部結構不符合戲的要求。最後決定根據美術師的設計在車場內合適的地點搭建一真材實料的調度室,為了拍攝需要,屋頂、後窗暫不做,待拍攝結束,再裝修後作為正式的調度

室掛牌使用。但由於內景的鏡頭多調度複雜,又回到廠裡在攝影棚內搭建調度室的內景。這一場景是實景、場地外景與棚內佈景的組合,棚內佈景要與場地外景銜接好,又要與外景的實景銜接的不露破綻。

第三節　影視佈景的置景工藝程序

影視置景亦稱影視裝置,是電影或電視劇生產技術的重要方面;它是搭建、加工、製作各類場景和道具的工藝技術,簡單地講就是置景工藝。

電影製片廠置景部門的工作範圍和內容名目繁多、包羅萬象。置景部門的技術人員包括:置景工程師、技師、置景組長、木工、漆工、瓦工、石膏工、塑膠工、紙紮工、模型工、帷幔工、雕刻工、塗繪效果技師以及玻璃纖維、塑膠等的成型技術工種等等。這其中包括一些身懷絕技的能工巧匠等特殊工種完成的特殊技藝。

影視的發展、影視「精品」的出現有賴於總的科學技術的發展和電影、電視技術的提高,我們判斷一部電影作品或者指出某部電影是「精品」,首先它要符合三性(思想性、藝術性、觀賞性)的要求,創作人員要具有精品意識外,但是必不可缺的重要條件就是要有高超的、精湛的技術製作並取得精妙絕倫的視覺效果。

隨著電影科技領域日新月異的更新發展,電影、電視置景工藝技術也在不斷提高,集中表現在採用新材料、新產品,運用新技術、新工藝方面。例如:塑膠通過成型機噴注各種部件、採用電熱絲加工泡沫塑料、切割出可替代鏤雕工藝品、玻璃纖維成型以及新型石膏材料廣泛應用於佈景和道具的製作等等。

電腦技術的運用、三維動畫技術和各種新的特技合成技術的新發展,電影佈景工藝技術進入現代科技新階段。

一、影視置景工藝的特點

影視置景工藝的特點與影視美術創作的特殊性是完全一致的，是從電影特性派生而形成的，只不過是在佈景工藝方面帶上技術特點。

1.造型形態的逼真性與技術的模擬性

美術師從總體造型的要求出發，對時代感、地方特色、人物性格和命運的沉浮、情節的變化以及時間、地點、季節的更換等反映在場景、道具的製作上要求有逼真視覺效果。如電影《傷逝》中涓生回到昔日的「斗室」，「斗室」中蛛網、塵土、敗壁、破窗，牆根、屋角的潮濕，青苔和屋漏痕的陰涼、渾暗的效果。蘇聯影片《雁南飛》中被轟炸後的維拉尼卡家的樓梯坍塌的效果。又如影片《孤雛淚》中哈薇森小姐餐廳的景象，土積塵封，朽敗不堪，蛛網密佈，幾隻耗子在大餐桌上啃結婚蛋糕……，給人以一股「逼人的悶氣」和封死的逼真效果。以上種種最佳視覺效果，能激發觀眾情緒和產生聯想的氣氛是靠置景技師精湛的模擬技術和工藝製作來實現的。

那脫落牆皮的敗壁、密佈的蛛網，是瓦工、塑膠工採用特殊材料的精心製作；那風吹雨淋，返潮、青苔、屋漏痕反映出環境的歲月感和生活痕跡，是漆工高超塗繪技術和做效果的絕活完成的，而那被耗子啃的、放了多年的蛋糕，是紙工運用模擬技藝，採用泡沫塑料及其他材料精心的傑作。

2.不完整性

從影視美術設計的特殊性來講要有機地、能動地與影視劇創作的其他手段配合、互為因果，擰成一股繩，形成整體，這是影視藝術的創作特性之一，而作為影視美術的工藝技術製作所完成的佈景、道具成品其特點是不完整的，是一種特殊的結構和形態。

　　影視佈景的平面和立體的結構以及佈局的形成是千變萬化的，其根據是劇情；是人物調度和鏡頭調度的需要；是美術師據此而設計的場景的結構形式。因此，影視佈景的形態可以是局部的、分切的，根據場面調度的需要也可以若干空間有機地串連在一起，就如同鏡頭的蒙太奇組接，可以是分切的，也可以運動拍攝。假若需要一個鏡頭作360°的搖攝，那麼場景的組裝必然也是一個多面體，如電影《復活》中法庭的這種全方位佈景結構。

　　例如，《三國演義》劇組在涿州拍攝基地搭的銅雀台、蜀街、城門、城牆等等，全是為了該部電視劇搭建的，從局部或從某一角度看是「完整的」，但從景與景的關係來看是各有所用的，是為符合鏡頭、場景、情節、分場景、運動等不同需要而搭建的。而且這類場景也可以被其他影視劇攝製組為了拍攝零分碎割地利用著。

　　電影或電視劇中場景這種任意分切和任意組合的，似「魔術方塊」的變化，就使得佈景製作工藝和搭景技術複雜化了，要求具有對不同類型佈景的局部結構高超的拼接技術和佈景局部之間的色彩、形象、表面效果的銜接技術。

　　其次，置景工藝的不完整性還表現在景物的製作效果和質感方面。佈景和道具的製作要求是以電影或電視劇的拍攝為出發點，拍攝是按照分鏡頭來進行的，也就是說對場景的拍攝是有選擇地表現，因此佈景的製作工藝沒有必要面面俱到，不必要像蓋一棟供人居住的房子那樣從裡到外、從上到下、從遠到近，完整地做全部的裝修。例如，離鏡頭近的部分，景的重點部分或主要拍攝方向中佈景的前景部分等等要重點加工，精細製作，而在鏡頭焦點外，或處在後景的部分，則可以簡化處理，總之，可以採取「取巧」的辦法。

　　另外，利用實景加工拍攝影視劇，其加工利用的那部份景實際上也是局部的不完整性的。因此，從廣義或從具體的意義上來講都是以不完整性達到完整，是通過拼接、組裝、借、改等辦法，經過拍攝、剪接在

銀幕上或螢幕上構成完整的場景形象。

3.有機性

置景工藝以及道具、服裝及化妝的工藝製作上的有機性是非常突出的特點。

所謂置景工藝的有機性就是指場景從設計、預製、搭建、組裝、塗繪、做效果以及照明、錄音、拍攝等等若干工序和技術製作必須是有機的、協調地進行，才能取得最佳效果。

有機性還表現在場景的工藝製作，要受到有關的技術指標的要求和限制。

例如我們前面曾具體提到的攝影鏡頭的種類、畫幅比例、運動鏡頭、角度，照明燈具的位置，光對景內色調氣氛、效果的影響，錄音對景的結構的要求以及各種場景的拍攝順序等等都是對置景工藝製作的特殊要求和限制。

只有有機地適應這種限制，符合這種合作中的相互要求就是一種有機地配合，才能取得最佳效果。

二、分解式影視佈景

分解式電影佈景是指按佈景的整體結構，分解為若干類型和各種規格的構件，以組裝的方式用構件搭建成的佈景，也可以稱為構件式影視佈景。

在外國一些大型電影製片廠在二〇年代已經普遍地採用分解式電影佈景的搭景方法，大陸在三〇年代，上海的電影製片廠已開始採用構件式的佈景，五〇年代以來以四大電影製片廠（北京電影製片廠、上海電影製片廠、長春電影製片廠、八一電影製片廠）為主要基地對電影置景工藝不斷改進、搭景程序越來越規範化、構件進一步典型化、尺寸標準

化，在構件的類型和品種也多樣化並更符合建築佈景的特點。

　　「現在，分解式電影佈景的使用範圍極廣，最近十年來，實際使用的分解式佈景構件品種大大地增加了。世界上大多數製片廠的棚內佈景主要是用可以多次使用的分解式佈景構件搭成的。儘管所使用的結構和材料有所不同，但分解式佈景構件按其用途而進行的分類卻到處都很相似。」「廣泛地使用分解式佈景給我們創造了一個基礎，使我們有可能在預搭間或在攝影棚的空地上廣泛利用大片的構件來預搭佈景。使用這種方法，可以減輕佈景作業的繁重勞動，並且由於加快了佈景在拍攝地點的安裝工作而大大提高了拍攝面積的周轉率。」

　　分解式電影佈景是影視佈景主要的組裝、結構方式，就似兒童玩具的積木，是用條、塊擺成形態各異的建築，而佈景的構件是各種標準構件，當然這些構件是可以反覆使用的。

　　分解式影視佈景在搭建過程中，最大面積的組裝件是牆壁，因此，牆壁的組裝和拼接是置景技術注意的焦點。大陸常用的方法是採用木方，橫撐、斜撐等把景片、鑲片和門、窗及其他配件組合連接，也有用專用的加固件進行組裝的。國外較多的是採用標準的、規格化的連接件和加固件，如螺旋夾鉗、卡緊夾鉗、偏心螺旋夾鉗等使裝配大塊內景景片方便、快捷、牢固。另外，有的電影廠採用骨架式的牆壁分解式佈景（聖彼得堡電影製片廠），這種方式是用標準的若干立柱組成骨架，然後把景片從上往下插進兩立柱之間而形成大面積景片，這種方式的好處在於減輕了把拼裝起來的大塊景片在運動、搬動、搭建上的不方便和沉重。

三、佈景構件的種類和利用

　　影視佈景的構件主要有如下幾種：

1.做牆壁用的佈景片，包括各種規格的鑲片、牆角等。

這是佈景基本的構件，佈景片可分為棚內景景片和外景用的景片。

內景景片分為兩種。一種是規格的景片，按一定的尺寸規格製作，有90cm×250cm、90cm×300cm、30cm×250cm、30cm×300cm等規格，材料主要是木框和膠合板、纖維板、塑膠板等。另外一種是不規格的景片，包括各種尺寸的鑲片和根據特殊要求而專門製作的不同尺寸、形狀和效果的景片。

外景的景片是指在外景地或場地外景中使用的景片。可採用泥條景片也可用其他材料製作景片，如用竹枝、草秸、葦簾、篾片等。規格與內景景片的尺寸相同。

2.高低平臺和地板以及裝配樓梯用的構件。

地板是在棚內搭景的必備構件，景一般是搭在平臺上的，高低根據設計的要求而定。

3.加固和組接的構件。

這種構件是為加固和連接若干不同規格景片的構件。每堂景的立面是由不同規格和形狀的景片連接、拼裝為整體，用做加固和連接的構件也應該是規格化的。

4.安裝和支撐的構件。

即支撐佈景使用的構件。國內較多採用木方和釘子加固再用撐杆連接後支撐，也有用螺旋夾鉗和偏心螺旋夾鉗固定，再用管狀斜撐支撐（國外普遍採用）。

5.搭建不同地區或歷史題材影視劇涉及的特殊構件或其他需要單獨製作的構件。如隔扇、柱子、拱洞、壁爐、梁架、門、窗等。

瞭解構件，掌握各種規格構件的使用，對於美術師設計製作圖，是非常必要的基礎資料，並有利於佈景的製作和搭建，使工程操作有序，縮短工期，提高品質。

四、影視佈景置景工藝流程

　　一堂佈景從案頭設計完成各種必要的圖樣到在攝影棚內和場地把佈景搭建完成大體上要經過如下幾個步驟：

　　1.佈景設計圖和必要的文字說明及其他材料準確、齊備。

　　對於場景規模大、置景任務複雜或有特殊要求的除了圖紙外，還應有文字說明材料。

　　國外有的大型電影製片廠設立「佈景建築設計工作室」，或設置專職繪製製作圖的機構，其任務是對結構複雜的建築佈景繪製建築圖和施工詳圖，作為美術師設計圖的輔助圖樣。

　　2.美術師向置景工作室和置景工人交代搭景要求，對設計圖作必要的說明並聽取合理意見，協商搭景的具體問題。

　　3.置景工作間開始製作和加工佈景的預製構件和材料。

　　4.根據佈景平面圖、以提高攝影棚使用率和「一景多用」為原則，並考慮到照明、錄音的要求，確定在攝影棚或場地搭景的位置。

　　5.鋪地板、畫地盤圖。搭景地板一般應與天片保持不少於四米的距離（如用幻燈打天片則至少要5米以上距離），若用平臺則應高出地面九十釐米左右。按照平面圖畫出地盤圖。此時，可以讓導演、攝影師以有關部門對佈景的平面結構、大的位置、尺寸、輪廓等提出意見。

　　6.根據佈景製作圖的要求拼裝景片和門窗及各種鑲片，按地盤圖豎立景片、裝置各種構件，形成佈景的基本框架。

　　必要時，美術師可與導演、攝影師、照明等部門對景的高度、活片的位置等問題作進一步磋商。

　　7.木工、漆工、紙工、石膏工、塑膠工等技師、工人進行佈景表面效果的製作和佈景中帷幔及局部裝飾的製作。

　　8.吊燈板。燈板一般是採用吊式燈板，即在佈景四周的外沿裝設。

（立式燈板現在已很少採用）

9.繪背景或稱「繪襯景」、「畫天片」。是指在攝影棚內的天片上（懸掛在攝影棚四周用於繪製背景的布幕）或在露天天片上繪製遠景景物以延伸和擴大佈景空間範圍的佈景工藝。

攝影棚的空間是有限的，在棚內所搭的佈景僅能容納該場景主要的前景和中景範圍內的景物（即表演區），而遠景的景物則要採取繪景的辦法解決。解決場景遠景（背景）可採取的技巧和方法有：①噴畫結合的辦法，即景物和天空部份，分別用畫與噴的技巧完成。②繪與幻結合辦法，即幻燈與繪畫結合的辦法。③天片繪景與單片繪景相結合的辦法。④天片或單片繪景與實景結合的辦法，以及用照片背景、電影放映等繪景技術。（圖8-20、8-21）

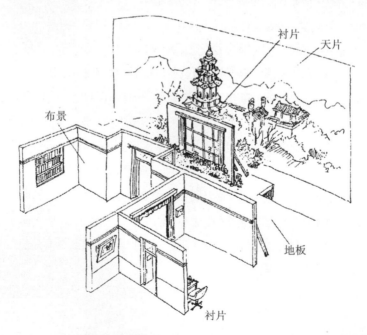

圖8-20　單片繪景在場景中的應用（引自《現代影視技術辭典》）

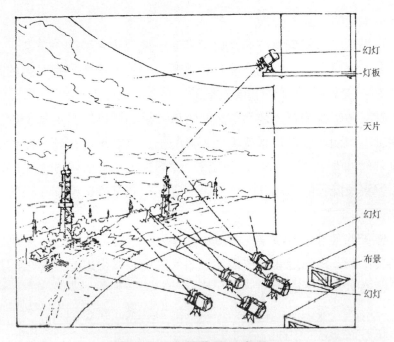

幻灯

灯板

天片

幻灯

布景

幻灯

圖8-21　幻燈背景示意圖

10.佈景內主要道具的陳設。

11.驗收或改景。

以上十一個方面，基本上概括了影視佈景工藝製作流程的十幾個步驟。其中美術師應著重抓住三個重要環節，即：(1)交代、說明設計意圖；(2)畫地盤圖；(3)佈景表面效果的製作與裝飾。

這三個環節之所以重要是因為：

其一，置景技師和工人瞭解並理解美術師的設計意圖和要求是提高置景品質，避免返工的重要一環。另外，置景工藝製作是一項創造性的技術活，美術師與工人的交流，聽取工人的意見，會在製作上起到豐富、補充，甚至在具體問題上起到改正作用。

其二，佈景的地盤圖體現了這堂佈景基本結構和佈景的基本面貌，

它是這堂景的根基。

在攝影棚內佈景是如此，場地外景，尤其是大型的、有若干座建築物系列的佈景，其地盤圖會涉及到地形、地貌、景與周圍環境的關係、總體效果等等，更是非常重要的環節，必須慎重行事。

其三，影視佈景的表面質感和各種效果的製作，是佈景搭建工藝中的關鍵性環節，棚內佈景或場地外景的生活氣息、歲月感、生活的痕跡以及其他如燒、殘破、風吹、雨淋、煙燻、火燎等等特殊效果的取得全要靠置景技師和能工巧匠的絕活來完成。我們常說「油漆、粉飾工是電影佈景的化妝師」。

佈景的油漆粉飾工與一般做房屋裝修的漆工完全不同，他們是使人工製作的景物通過類比技術和以假代真手段取得逼真、可信的真實效果，做表面效果是關鍵的一道工序。

電影《天雲山傳奇》的美術設計對場景表面質感和真實效果的追求不遺餘力，取得了出色的成績。

「搭建的佈景本身要求的視覺形象的真實，關鍵在於景的表面質感是否造成了不同材料本身的表面效果和生活、時間在上面留下的不同的痕跡，從而使之具有一定的藝術表現力。地委組織部大辦公室一景，考慮到它曾經經歷了十年動亂，又由於吳遙的領導而缺乏生氣，因此牆用不加膠水的老粉加以拍打，造成自然的剝離和裂痕，再在牆的下部刷以中小城市公共建築中常用的略見土氣的藍色，然後再大幅度地「做舊」，使之儘量符合戲的規定情境所需要的氣氛。羅群、馮晴嵐在農村的家的夯土牆，泥塑工人為了做成年久剝蝕的殘缺蜂窩狀，傳達出幾分困窘、敦厚的氣息而煞費苦心。古堡前面的幾塊碑，我們反覆試用了水泥、石膏和泡沫塑料加以塑造，使用了水色、油色和絲棉拉裂紋等表面效果的繪製，力求亂真。這種表面效果的刻意求工，就如繪畫的大體成後的細部刻畫一樣，有沒有這種刻畫，其藝術趣味與效果是大不相同的。」

該影片二位經驗豐富的美術師丁辰和陳紹勉，對場景造型效果的刻意求工，當作畫一幅繪畫作品的「細部刻畫」一樣對待，在電影美術師設計藝術和技術的追求上堪稱典範。

第四節　高科技與影視美術製作

一、影視高科技的時代已經到來

高科技是指以電腦為主要標誌的高級科學技術。高科技在電影、電視領域中的引進和滲透，使影視製作產生了前所未有的巨大變革和深遠影響。

一九七九年美國影片《星際大戰》（導演喬治・盧卡斯）中首次採用了電腦技術，體現了盧卡斯想像的宇宙世界，美術師、特技師們設計並製造了各種各樣功能新奇、形狀怪異的太空船、太空站，營造了神奇、奧秘的宇宙空間一種前所未有的「場景氣氛」，展現了人們只有在幻想中才會出現的瞬息萬變的太空景象和星球之間飛船大戰的壯觀場面。轟動了世界影壇，創造了當年美國票房最高紀錄。

著名導演史蒂芬・史匹柏於一九九三年拍攝了被稱為「高科技的奇蹟」的電影《侏羅紀公園》，啟用了喬治、盧卡斯創建的光影魔幻工業特效公司（Industrial Light & Magic），採取電腦繪畫技術創造了一億四千萬年前的恐龍時代，在銀幕上實現了人們夢魅以求的讓恐龍復活的夢想，創造了一個恐龍世界的神話。

一九九七年轟動一時的大製作、電影《鐵達尼號》（導演詹姆斯・卡麥隆）採取了電腦合成技術（CG），片中有四百多個合成鏡頭，把傳統特技與電腦特技結合運用，發揮電腦數位技術魔術般的能力，影片中出現了數位船、數位海、數位人。「在全球掀起了電影史上罕見的票房

狂潮」，被稱為「用現代高科技手段講述戲劇性故事的典型範例」。

又如八〇年代拍攝的《威探闖通關》（*Who Framed Roger Rabbit*）（導演羅伯特・澤梅斯基（Robert Zemeckis））運用電腦合成技術，使真人與動畫融於特定的真實場景中，在動畫世界裡真人（演員）可以運動自如並與動畫人物和動物形象自由交流，創造了前所未有的電影銀幕形象。

一九九五年迪士尼電影公司花費四年時間拍攝了電影史上第一個全部電腦製作的三維動畫片《玩具總動員》。

二〇〇〇年電影《緊急迫降》中運用電腦合成技術、三維動畫等高科技手段，拍攝了近四十個高難特技鏡頭，同樣取得令人驚歎的藝術效果，開創了大陸電腦特技的新天地。

再有如影片《阿甘正傳》、《大白鯊》、《第三類接觸》等等都是運用電腦技術拍攝特技鏡頭的出色作品。

電腦合成、電腦繪畫技術、三維動畫及其他電腦特技技術越來越得到電影人的重視並在電影或電視劇創作中應用，取得了技術上奇蹟般的效果。以上列舉的幾部影片無一例外的獲得了最佳視覺效果或特技等技術獎。

著名物理學家錢學森講：「過去，思維、語言、文字、推理加在一起創造了我們的文化。但是現在又要考慮加進一個新的東西，就是電腦。電腦已經成為我們文化的一個手段、一個工具，要加到思維、語言、文字裡面去。」他接著又說到電影，「有了劇作家寫的電影劇本，就能通過電腦和光電技術、聲電技術，製造出電影來。開始時也許是電腦只造背景，人物動作還是真人演員拍攝，然後如同前一節講的綜合成片子。也許最後真人拍攝的部份逐步減少，主要是電腦造電影了。這就使電影導演從拍攝工作的局限性中徹底解放出來，大大地擴展了他的創造能力，促使電影藝術向前發展。」

錢學森的看法有很明確預見性。

　　電腦以其神奇的魔力和功能以驚人的速度進入影視製作領域，改變著製作方式和銀幕、螢幕的面貌。如果說電影或電視突破了時間的限制性，插上運動的翅膀，任憑影視創作在時間和空間中自由的翱翔；那麼電腦進入影視領域，廣泛參與影視製作，就使其插上了高科技翅膀、想像的翅膀，實現了技術製作上的第二次騰飛。

　　從電影和電視的發展歷史來看，既是一部時空藝術發展歷史，也是一個影視技術不斷革新、發展的過程，科學技術的發展和革新影響著製作方式和表現手段的豐富和形成；帶來電影思維方式及審美觀念的變化。

　　電影從形成時期到成熟時期經過了近五十年的發展歷程，成熟期的主要標誌之一是電影理論、視聽語言的形成。之二是電影聲音和彩色電影，即形象元素和技術元素的形成和完善。電影聲音和彩色的出現在電影發展史上意義非同一般，從「偉大的啞巴」到有聲電影，在二〇年代的科技水準來講，也可以稱為「高科技」了，電影聲音的出現無疑是一場革新，電影可以運用聲畫對位、聲畫同步、聲畫分離等方式，把聲音與畫面結合，電影從此成為聲畫藝術；成為名副其實的時空藝術。彩色電影的出現，使電影掌握了最重要的造型表現手段，色彩與光線、運動、空間、環境、構圖等等形成了電影的完整無缺的造型手段體系。

　　我們講：電影美術是具有藝術創作和技術製作雙重性任務的造型藝術，電影美術具有很強的技術性。電影高科技的發展無疑對電影特技、影視場景、化裝等的技術製作產生很大影響，在傳統的設計和技術製作的基石上，發展新的、創造新的奇蹟。

二、電腦特技是一種手段、一種工具

　　電腦的神奇能力和其魔幻般的模擬技術，說到底，對於影視藝術創作來講，「高科技」就如錢學森所指出的是一種手段和工具。高科技手

段和技術主要運用在電腦特技方面，它比之傳統的特技合成、手操縱的模擬技術在範圍、功效、作用、逼真程度等方面是達到前所未有的高度和水準。

最早運用電腦於電影製作，要算美國導演喬治・盧卡斯創建的光影魔幻工業特效公司。「它是專為拍攝電影提供高科技服務的一個特技王國，它擁有八十台矽圖像超級電腦，幾乎壟斷了好萊塢全部的電影特技製作，並由此而創造了一個又一個對傳統電影技術來說幾乎是永遠不可能實現的奇蹟。」

一九七七年，盧卡斯導演的、轟動一時的《星際大戰》是利用高科技手段拍攝的出色的科幻片，片中出現了眾多奇異的銀幕形象，如機器人、外星人、公主、傳教士、人形怪獸、手執電光劍的武士以及帝國飛船、各式各樣的飛行器、大型空間站、奇形怪狀的機關、儀器等等，在這宇宙空間中的種種場景、人物、機器人怪物等等形象完全是地球上和人類歷史上不存在的或未曾見過的，而完全源於影片創作者的想像和幻想之中的，首先由美術師、特技師的奇思妙想設計出原型，再由電腦合成、製作完成的。一句話，是由人腦指揮電腦來完成的。

該片有九百多名專家參加拍攝工作，採用了三百六十多種特技，片中的情節在星球之間的宇宙空間展開，龐大無比的空間站的逼真效果、太空飛船追逐激戰的壯觀場面、外星人格鬥的特技鏡頭等等讓觀眾眼花撩亂、歎為觀止。

該片在美國影壇掀起了一股「電影特技熱」，曾創下了四億美元的高額收入，成為七〇年代票房收入最高的八部影片之一，獲得了奧斯卡金像獎全部技術方面的獎項。

被譽為「遺傳工程的神話、史前生物奇蹟」的電影《侏羅紀公園》使人們過去只能在博物館裡面對巨大恐龍化石模型，想像這些巨獸活著時生活的模樣，現在幾頭巨大的活恐龍正從銀幕向人們一步一步地走來。這種激動人心的傳奇景象和形態各異的巨獸形象的製作任務主要是

運用電腦繪畫方式創造出來的。

影片中有六種不同種類的恐龍,最大的身高二十英尺,「是光影魔幻公司的五十多位電腦繪畫專家、工程師、木偶師等辛勤工作了整整一年半,動用了價值一千五百萬美元的技術設備才完成的」。「光影魔幻的科技精英們要讓他們創造的恐龍像真的猛獸那樣在銀幕上追逐、廝殺。年輕的電腦動畫師、光影魔幻的超級奇才史蒂夫·威廉姆斯經過了兩個多星期的艱苦工作之後,在光影魔幻公司的超級繪畫電腦上,繪製出了一個長達十秒鐘的恐龍運動特寫鏡頭,這意味著他要繪製出二百四十幅電影畫面草圖,並在每一幅草圖上都要畫出恐龍的三視圖,甚至標出每一塊骨骼的位置,其過程之艱辛、繁瑣可想而知了。正是在此基礎上,光影魔幻由裡至外地創造了他們自己的恐龍:先是在已有骨骼上附上肌肉,然後根據日照的明暗程度給它上色,最後再通過皺紋、鱗片和一些泥土對它進行細緻的調整。終於,一頭足有二層樓高的恐龍從銀幕上一步一步向我們走來,只見它兩眼冒出凶光⋯⋯」

從以上介紹我們不難看出,電腦動畫美術師是銀幕恐龍形象的原創作者,是美術師借電腦之手設計並製造出來的。另外,電腦繪畫技術所創造的形象和銀幕效果是極其逼真而完美,但又是很艱辛而費時的技術製作。

美國導演詹姆斯·卡麥隆拍攝的、被譽為「電影史上最昂貴的影片,但無疑也是歷史上最成功的影片之一」的影片《鐵達尼號》,在運用高科技手段進行電影製作上具有與前兩部影片不同的特點。全片共有四百多個採取CG(電腦合成)製作的鏡頭,其數量和規模超過以往任何一部影片。該片採取傳統特技和電腦特技相結合的方式,利用了電腦數位技術,製作了數位海、數位船和兩千多名數位人。

為了使這艘給人類帶來歡欣與震驚世界悲劇的「夢之船」再現於銀幕,該片的特技美術師和技師們共建造了大小不同比例的四個「鐵達尼號」船的模型及若干小的模型。據有關材料介紹:「最大的模型長達

二百三十六米，相當於橫貫兩個半足球場，重約五百噸，船體高出水平十四米，四個煙囪高十六・五米，從水面到煙囪頂部差不多有十層樓高。」這個船的模型基本上按實際船的長度的1:1比例略小些製作的，這樣龐大的特技模型船在電影史上也是絕無僅有的。

一位研究「鐵達尼」事件的資深學者，肯・馬歇爾說：「當我第一次在巴亞片場看到『鐵達尼』的模型時，我彷彿是通過時間隧道回到一九一二年，它就在那兒，像剛下水一樣。」

影片中拍攝的大船在航行中的全景和大部份船體的鏡頭則是用另外的按1：20的比例製作的模型拍攝的，這個模型船長有十四米左右，兩側有兩千個左右舷窗、二十艘救生艇並有二十隻槳，每個放救生艇的吊臂是可以活動的。

「最讓人望而生畏的工作是在船殼：他們用木板製作了船殼，在每顆螺絲釘的位置上打一個小孔，然後讓工人用小錘子把很細的釘子打進去，總共有十萬顆釘子……」

這種繁而又繁瑣的製作都是為了達到高度逼真效果和質感所做的必不可少的工作，為的是與數位船合成後及鏡頭逼近拍攝時不露破綻。

除了以上傳統的模型製作外，該片還使用了一種三維數位儀的設備，製造出與傳統模型船一模一樣的「數位船」。影片成功之處是使不同技術製作方式、不同種類、形形色色的模型在銀幕上的不同情節中、不同角度、不同的場景氣氛的合成和體現中完美無瑕並在觀眾的觀察中和印象中是一艘船。

在這部影片中最具挑戰性的電腦特技製作是運用高科技手段製造的「數位海」和在模型上出現的眾多活動的「數位人」（乘客）。

數位人主要用於拍攝1：20比例的模型船上，如在航行中甲板上漫步的乘客，沉船時從高空往下墜落的人、起錨時船上揮手告別的人群等等。「據統計，在所有鏡頭中共出現了上萬數位人，最極端的一個鏡頭中，有將近一千個數位人，而另一個鏡頭中，一名數位乘客的高度佔了

整個畫面的三分之一。從技術上講這項工作是一次突破，在電影中第一次用數位技術代替真人表演。《鐵達尼號》證明，數位技術不僅可以用來製作外星人、飛碟和火山，它還可以用來模擬我們的日常生活。電影觀念中最神聖的領域之一——人的表演，第一次受到了侵犯。」

在這部影片中美術師拉蒙特不僅參與了特技模型的設計，主要承擔了該片全部內景的設計和搭建，如豪華的貴賓套房、高達三層的樓梯、頭等艙餐廳、三等艙的跳舞場景等等。

從以上介紹的該影片的製作情況，我們不難看出：要把各種類的模型、數位船、數位人、數位海與製片廠內搭建的船艙內景與影片中場景需要的冰山背景、不同時間、地點的天空景色，還有最重要的演員扮演的角色在其中的動作等等形象合成於電影鏡頭畫面裡，呈現於銀幕上，乃是一個非常複雜和相互交織的生成技術和製作過程。

在實際操作中，用電腦把所有這些數位成分計算出來並形成一幅幅的鏡頭畫面，這一技術和計算過程是要花費相當長的時間和精力，根據實際的製作情況估計「簡單的畫面每一幅要一個小時左右時間，複雜的可能需要三到四個小時的時間」。可想而知這是一種何等繁雜的合成過程，當然可以集中、動用數百台專門的電腦以最快捷的速度製作完成。

其他影片的實例還有不少，例如導演盧卡斯又拍出《星際大戰前傳》。史蒂芬‧史匹柏拍攝的《大白鯊》、《第三類接觸》及《外星人》等等都是運用電腦特技成功的作品。

總之，電腦的高科技手段和技術使銀幕和螢幕視覺效果進入了一個前所未有的新天地，電影美術師就應熟悉並掌握這種手段和技術，不斷創作出新的奇蹟。

三、美術師要成為掌握電腦技術的藝術家

現代高科技的迅猛發展，面對電腦技術在影視創作、特技製作上越

來越廣泛的運用，影視創作者對此應有足夠的估計和全面的認識。

第一，電腦特技技術、數位技術的發展之快一日千里、前所未有。高科技在影視創作和技術製作中的作用會越來越大，既然能造出數位船、數位海、數位人，當然也就能造出數位場景、數位道具，類比色彩空間、氣氛等等，會大大提高銀幕和螢幕視聽形象的品質、擴大視聽語言和手段的範圍，高科技的引入勢在必行，應引起從事影視創作的藝術家們的重視。

二〇〇〇年《緊急迫降》運用了如三維製作、數碼代換、跟蹤疊加等一系列高科技手段，上海電影製片廠斥資兩百五十萬美元，「在國內率先引進了代表二十世紀世界最高技術水準的電腦特技製作設備，並成立了『電腦特技公司』。」

該片中有三十七個數位特技鏡頭，採取了傳統特技與電腦特技結合的作法，製作了四架不同比例尺寸的飛機模型，通過電腦合成技術展現了異乎尋常的、驚心動魄的銀幕奇觀，取得了一般製作技術難以達到的境界。

美國導演盧卡斯講到：「我對技術並不非常熱心。我是一個講故事的人，但要想能講述自己的故事，我必須開發必要的技術。畢竟，原始人要在洞穴的牆上畫出一個垂死的野牛，他必須發明紅色顏料。」「不久的將來——非常之快——電影將用數位技術進行拍攝和放映，拍攝下來的影像會自動輸入電腦，大部份的後期製作也將由電腦來承擔。許多電影人將不得不學習新的創造過程和技術。我們曾從默片時代進入有聲片時代，又從黑白片時代進入彩色片時代，我敢肯定我們同樣會進入數位電影時代。」

第二，我們要客觀而實際地認識到：電腦技術、電腦特技、三維動畫不是萬能的，它是為體現創作者的意圖和想像、創造和形成銀幕和螢幕視聽形象的一種手段、一種工具；電腦的神奇能力和魔幻般的技術是在人腦的指揮下完成的。

　　實踐證明，電腦特技與傳統特技結合；數位角色與真人、演員表演結合；數位道具、場景與實景、場景、佈景結合；利用數位技術處理畫面的色彩、光線、氣氛⋯⋯總之，要體現創作者的意圖和創意，最大限度地使藝術家的想像力得到發揮。

　　「和大多數特技電影一樣，《鐵達尼號》中特技也是傳統特技和數位特技的結合。傳統的模型工藝、機械裝置和先進的數位技術一起造就了《鐵達尼號》。數位技術的飛速發展並沒有使傳統特技喪失活力，而是擴大了電影特技的表現力，使得許多原先不可能的影像可以出現在銀幕上。現在很大程度上可以說，電影特技能達到的視聽衝擊力取決於創意人員的想像力，而不是受限於技術。」

　　我們說電腦技術不是萬能的，是指它不能完全替代其他影視表現手段和傳統的特技製作及其他技術，而是要與其他手段結合，擴大影視製作的範圍和表現力。

　　第三，作為從事電影或電視創作的電影或電視藝術家們就不得不、也必須學習、熟悉並掌握新的電腦技術和電腦操作，熟悉新的製作過程。對於影視美術師包括特技美術師來講，尤其是必要解決的一項重要課題。

　　美術設計師不僅僅要熟悉、全面瞭解並具體地掌握電腦技術在影視創作中的應用；瞭解各種技術所能達到的水準和取得的效果，而且美術師作為影視造型設計者，還必須在電腦製圖和熟練地使用電腦上有所作為。

　　電腦製圖已經廣泛運用於建築、室內設計、裝飾、裝修等等領域，在電影、電視美術設計領域中已經在積極地進行開發、研究和運用。

　　電腦製圖具有精確的尺度，材料和質感的逼真效果、色彩、光線的準確表達以及易於更改和重複使用等等優越性能，美術師可以借電腦之手、表達設計者之創意，寓影視作品內容之情。影視電腦繪圖不僅可以繪製製作圖、示意圖，也可以繪出氣氛圖。

　　電腦製圖無疑地必然會與傳統的手繪製圖相結合，取長補短，電腦製圖主要是指技術性圖紙的繪製，不可能朝夕之間完全由電腦製圖代替影視美術所有圖樣的設計和繪製，有的美術設計圖樣，如鏡頭畫面設計、大量的造型闡釋圖等永遠也不可能用電腦來替代。就如同電腦繪畫永遠不可能取代繪畫藝術一樣。

　　進行電腦繪圖並在影視作品的創作中運用電腦技術進行製作，美術設計師所需要具備的藝術修養、影視基本理論、影視造型創作的設計技巧和能力與扎實的、高超的繪畫基本功和能力非但不能消弱，而且更應加強和熟練化，才能適應高科技時代新的情況，迎接影視藝術新的輝煌。

鳳凰影視02

影視美術設計概論

作　　者：呂志昌著
責任編輯：苗龍
出　　版：鳳凰網路有限公司
　　　　　Tel：（02）8732-0530　Fax：（02）8732-0531
總 經 銷：揚智文化事業股份有限公司
　　　　　Tel：（02）8662-6826　Fax：（02）2664-7633
地　　址：新北市深坑區北深路三段260號8樓
http://www.ycrc.com.tw
E-mail：severice@ ycrc.com.tw
出版日期：2015 年 05 月　第一版第一刷
訂　　價：420 元

ISBN 978-986-91798-1-2　　　　　　　　　Printed in Taiwan

國家圖書館出版品預行編目 (CIP) 資料

影視美術設計概論 / 呂志昌著. -- 第一版. -- 臺北
市 : 鳳凰網路, 2015.05
 面 ; 公分
ISBN 978-986-91798-1-2(平裝)

 1.電影美術設計

987.3 104007327

Knowledge House & Walnut Tree Publishing

Knowledge House & Walnut Tree Publishing